葉大松亞洲建築史研究

第5冊

中國建築史（第五冊）

葉 大 松 著

花木蘭文化出版社

國家圖書館出版品預行編目資料

中國建築史（第五冊）／葉大松 著 — 初版 — 新北市：花木
蘭文化出版社，2015〔民104〕
目 4+330 面：21×29.7 公分
（葉大松亞洲建築史研究：第 5 冊）
ISBN 978-986-404-186-2
1. 建築史 2. 中國
920.9 103027914

ISBN-978-986-404-186-2

9 789864 041862

葉大松亞洲建築史研究
ISBN：978-986-404-186-2

中國建築史（第五冊）

作　　者　葉大松
主　　編　葉大松
總 編 輯　杜潔祥
副總編輯　楊嘉樂
編　　輯　許郁翎
出　　版　花木蘭文化出版社
社　　長　高小娟
聯絡地址　235 新北市中和區中安街七二號十三樓
　　　　　電話：02-2923-1455／傳真：02-2923-1452
網　　址　http://www.huamulan.tw 信箱 hml810518@gmail.com
印　　刷　普羅文化出版廣告事業
初　　版　2015 年 3 月
定　　價　共 8 冊（精裝）台幣 22,000 元

中國建築史（第五冊）

葉大松　著

目

次

第十二章　明清建築

第一節　明清歷史之回顧（1368 A.D～1912 A.D）

　　元人長於軍事，然卻短於政治，促成了大元帝國之短命，其中影響最大的無過於帝位繼承制度以及種族歧視制度，前者繼承無定法，大汗雖由「庫里爾臺」大會推舉，但時起紛爭，造成內部分裂，甚至骨肉相殘，例如忽必烈即位時，其幼弟阿里不哥亦即位於和林，後爲忽必烈所擊殺。後者把人民分成蒙古、色目（即西域人）、南人（包括金朝屬下之女眞、契丹、高麗、漢人）、漢人（指南宋屬下者），各階級在政治及法律上皆不平等，且優待外族及外教，漢人、南人皆遭受壓迫，遂激發漢人之民族意識。到元順帝時，賦役繁雜，黃河決口，天災屢作，故天下英雄遂起而逐鹿中原矣！最後由和尚出身的朱元璋削平群雄，北逐順帝，元朝遂亡，僅歷九十年（1279～1368）。朱元璋定都南京，建立明朝，盡矯元人之失，奠定了明朝三百年之天下，明末，內因宦官之弄權，流寇之造反，外有日本之入侵（如萬歷二十年（1592）豐臣秀吉所發動之侵略朝鮮之役）以及女眞之叛變，內憂外患，最後遂有流寇混入北京，思宗自縊於煤山之悲劇。清軍始由吳三桂開山海關引入，合擊流寇，進據北京，並分兵攻城掠地，復得明降將之助，遂將反清之各種勢力各個擊破，而盤據天下，入主中國。清初，康熙、雍正、乾隆三朝爲國威隆盛時代，領土包括

圖 12-1　明代疆域圖

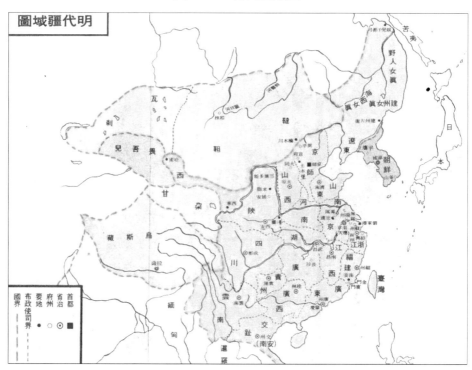

圖 12-2　清代極盛時疆域圖

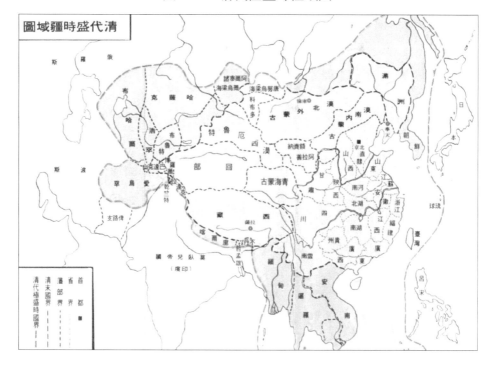

有中國本部、內外蒙古、新疆及中亞、外興安嶺以南之大小東北、朝鮮及中南半島、緬甸及暹羅等地方，領土較今日大三分之二，惟至清末，政治腐敗，又受列強侵侮，割地賠款之不平等條約接二連三簽定，瓜分之說始創，國家遂淪入次殖民地之地位，我　國父孫中山先生目睹國家民族有陷入萬劫不復之地步，遂創導革命，打倒滿清政府，建立中華民國。

第二節　明清建築在我國建築史之地位

唐末至北宋是我國藝術史上建築藝術登峰造極的轉捩點，自南宋以迄元明清則為衰退時代，後者以藝術風格而言，崇尚抄襲模仿，僅求外表之艷麗而不注重實體之美感，再不見若唐代磅礴、豪放、疏朗之雄風，建築藝術亦然。明清時代崇尚模仿而無創作，一部宋代之官式建築規準——《營造法式》，歷經近千年之鍛鍊，至明清應該是有春花怒放的表現，豈知，由於這近千年間，一亡於元，一亡於清，兩次受異族統治，個人思想不得自由發揮，故建築藝術與其他藝術皆停滯不進，匠師們只得對舊日格式加以模仿與抄襲，像鑽進了象牙塔尋寶，其結果不言而知。

雖然如此，但亦不能說明清建築在我國建築史上毫無地位，吾人至少可以說此段時期有保存我國傳統建築藝術的功勞。蓋因為這近千年時間，我國建築藝術不因亡於異族而消滅，就是在這段時期中的匠師默默耕耘的結果，其所表現的代表是民族風格之建築物重建與建築技術理論的整理。有關前者，此時期的匠師從事於皇室、貴族與平民之建築物營建工作中，這些建築物至今仍然完美無缺，若說今日北平就是明清建建築物的博物館，這些建築物便是我們研究明清建築乃至於上溯唐宋建築的活資料，至今尚有這些活資料可供我們按圖索驥作研究，我們應當感謝這些默默耕耘之匠師，但這些活資料都是經過數大浩劫後碩果僅存的寶貝。特別是近代史上破壞傳統建築的四大事件感到悲恨，其一係假藉洋教之邪說而到處毀壞傳統文化及焚燒傳統建築的太平軍，在佔領南京十一年間（1853～1864），將明太祖營建南京三十年的心血毀滅無餘，其最具體的罪惡就是將被譽為東方藝術的象徵——蓋覆五色琉璃瓦之九層報恩寺琉璃塔轟毀，令人感到義恨填胸。其二是咸豐十年（1860）美法聯軍攻陷北京，如瘋狂野蠻人似的在北京郊外火燒被稱為萬園之園的圓明園，當吾人至海淀圓

明園遺趾看到昔日包容天下名園於一園的園林，如今變爲瓦礫成堆，每讀到乾隆帝之御製圓明園四十景詩，而思其舊日繁華何在？感慨物換星移滄海桑田之變何其速促，對英法聯軍野蠻之滔天罪行，每每怒髮衝冠，眞是有壯志飢餐夷狄肉之志。其三是民國十六年（1927）北洋軍閥尙處華北時，縱容其餘孽孫殿英盜掘河北遵化清東陵事件，乾隆帝陵墓——裕陵以及慈禧太后陵墓——定東陵同時遭劫，不但陵墓被炸毀，陵內副葬珍寶被搶劫一空，更慘的是乾隆帝骸骨四散，支離破碎，慈禧太后玉體暴露（被盜黜時，據稱尙未腐爛，致被瘋狂士兵侮辱），遂使項羽發掘秦始皇陵，赤眉賊發掘西漢長安陵，董卓發掘東漢洛陽陵，黃巢與藩鎭發掘長安唐陵之悲痛歷史重演。其四是日寇發動七七事變，侵佔我國東北、華北、華中、華南之廣大地區，並對各佔領區之我國傳統建築物施以有系統的空炸、焚燒、劫掠等手段以破壞之，遂使我國上述廣大地區具有民族風格之建築物遭到嚴重的損失，與美國在二次大戰時轟炸日本時不選擇日本古建築及文物所在——奈良與京都轟炸，以保全日本古文物與建築，由此二事觀之，可見日寇心胸之窄與狠。有關明清保存與整理建築技術之理論與資料而言，《營造法式》一書完善的保存，至清代且整理宋元以來建築資料及制度，並定出其則例及做法，稱爲《工程做法及則例》一書，以供公私建築的標準；一則使已往資料不致散佚，二者因工程做法及則例演繹過來，故根據工程做法及則例施工之建築物，實際就是《營造法式》理論之實用，吾人可由現存明清建築推論已淪毀唐宋建築風格及式樣，此亦爲明清時代對建築貢獻之一。

　　明清時代雖是我國建築藝術的式微時期，但因爲當時又值西洋文化輸入中土，西洋自十五世紀文藝復興以後，建築藝術有如我國春秋戰國時代諸子百家興起而蓬勃發展，於是崇尙浪漫及豪放作風之巴洛克及洛可可建築式樣（Baroque & Rococo Style）風行於歐洲。意大利傳教士朗世寧（Joseph Castiglione 畫家兼建築師）曾介紹此種建築式樣到中國來，並蒙乾隆帝諭允用到圓明園之若干庭景中，此種西洋建築藝術與我國固有建築藝術之配合應用，遂建成了世界最美的園林，此爲我國六朝時代固有建築藝術、印度的佛教藝術與希臘系的犍陀羅藝術（Ghandara Art）相接觸而產生輝煌燦爛的唐宋建築藝術以來，第二次與域外建築之接觸，本望在此兩種藝術激盪下產生更加輝煌之建築藝術，乃因西洋

教士之無知（禁止中國信徒拜祖祭孔），遂遭到有清一代朝野的拒斥，隨著教案一再發生，傳教士受人不齒，以致西洋建築藝術不得連綿傳入而無法與我建築藝術融和，實是建築史上一大遺憾！至清末，西洋以武力入侵我國，雖各種藝術又復傳入，但我國國民懍於洋人船堅砲利而民族自尊心全失，處處以為外國月亮總是圓的，洋人建築藝術當然勝過我們，遂改排外政策而一昧媚外，以致不再研究五千年來列祖列宗所遺留下來的傳統建築藝術，更遑論有融和中西建築藝術之作為。這是我國建築史上之大危機，吾人應該從挽救民族自信心著手，相信我們文化乃至於建築藝術並非落後，而是尚有較洋人優越的地方，從而平心靜氣整理祖宗遺留下來之建築藝術資料，再擷取西洋人建築學優點——建築結構先進技術，進而創造出純屬我國風格之建築藝術，這是吾等研究建築的人與當今建築藝術及技術界責無旁貸之歷史責任。

第三節　明清之都城計劃與宮室建築

一、明代之南京都城及宮室

　　明太祖於洪武元年（1368）定都南京，至成祖永樂十九年（1821）遷都北京為止，定鼎南京為首都計有五十四年，其內城之城垣建於洪武二年（1369），至洪武六年（1373）完成，城周達六十一里（約三十公里），稱為「京城」。京城東連鍾山，西據石頭（山名），南阻長干（里名），北帶後湖（即玄武湖），城垣高達 18 公尺，最低者達 6 公尺，平均高度 12 公尺，城頂厚達 12 公尺，最狹處亦達 7.5 公尺，城基以花崗石砌成，城牆以巨磚砌築，城頂鋪石為道路，砌磚以石灰、秫米研末醮水為膠結材料，故堅固異常，至今乃在。民國二十六年倭寇現代化炮火瘋狂攻打南京城，所毀者僅皮毛，可見一般。京城共有十三門，南為正陽門（今光華門），正陽之西為通濟門（今共和門），又西為聚寶門（今中華門），西之南有三山門，其北有石城門（今漢西門），琉璃瓦西為清江門（今清涼門），其北有定淮門（今塞），次北有儀鳳門（今興中門）；北之西有鍾阜門，其東有金川門，次東有神策門（今和平門），再東有太平門（今自由門）；東有朝陽門（今中山門）等十三門；至於南京之外城，建於洪武二十三年（1390）四月，先立城門，次聯築土垣，周圍達一百二十里（依明尺換算 67.2 公里，實測 67.35 公里），其範圍東涵鍾山，西襟長江，北達燕子

磯，南包雨花臺、白鷺洲，約含今日南京市東南大半部，今僅餘崗阜絡繹之土
城垣，其城門共有十八處，東面有六門，即姚坊（今堯化）、仙鶴、麒麟、滄
波、高橋、雙橋等六門，南有上方、夾岡、鳳臺、馴象、大小安德等六門，西
南有石城關及江東二門，北有外金片、佛寧、觀音、上元等四門，外城之計劃
龐大，雖西面沿長江岸之城垣並未築城，仍為我國古今最大的城郭（圖 12-3、
12-4）。

　　南京之皇城位於內城之東部，鍾山之陽，填築前湖（即太子湖）窪地而
築，皇城亦稱「紫禁城」，建於洪武初年。正南門稱為洪武門，正對內城之正陽
門，洪武門東長安左門，西長安右門，正西為西華門，正東為東華門，正北為
北安門共六門，洪武門北進第一重門為承天門，東有太廟，西有社稷壇，為成
周左祖右社之遺制，承天門北進第二重宮門為端門，其北有左右闕門，為周官
象魏之遺制，端門北進第三重宮門為午門，午門之內即為大內，其東西有左右
掖門，大內東有東安門，西有西安門，北有玄武門，此為大內（即宮城）六門
（圖 12-5）。午門之前後各有護城河二道，河上各有五橋可供通行，午門之前

圖 12-3　明南京城圖（依《首都志》重繪）

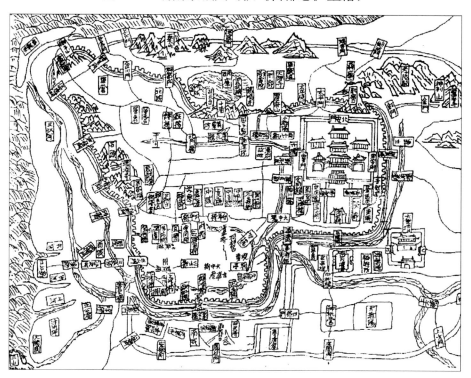

圖 12-4 明代南京城

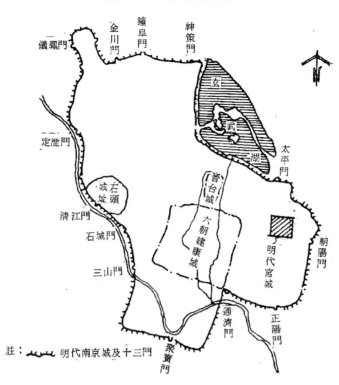

註：〜〜〜 明代南京城及十三門

圖 12-5 明代南京宮城圖

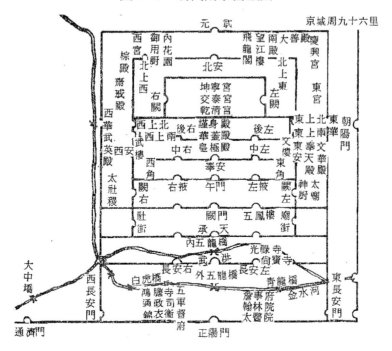

者稱爲內五龍橋，後者稱爲外五龍橋，爲仿元北京金水河橋之制，長安左門外有青龍橋，右門外有白虎橋，皆在外護城河上，此二橋象大漢之橫橋，源於秦咸陽渭河橋之法；午門之內有奉天門，左右有東西角門，東角門南有左順門，西角門南有右順門。

南京宮室之制，在奉天門內居中向南者爲奉天殿，爲皇極正殿，是爲外朝所在，建於明太祖吳元年（1364），奉天殿左有文樓，右有武樓，奉天殿北進爲華蓋殿，以其屋頂圓蓋黃琉璃瓦（即金頂）而得名，是爲治朝所用，華蓋殿之北有謹身殿，爲內朝，此爲三朝之制，自宋亡後廢，至明復行。謹身殿後爲通乾清宮之內門，門外有左右金獅各一，門內有丹陛數重，上爲乾清宮大殿，殿左爲日精門，西爲月精門，殿東西有斜廊，東斜廊後爲東暖閣，西斜廊後爲西暖閣，乾清宮北有交泰殿，亦爲圓金頂如華蓋殿式。其北有坤寧宮，爲皇后所居，左右有柔儀、春和兩別殿。乾清、交泰、坤寧三殿爲內三朝，洪武十年（1377）增建東華門內之文華殿，爲東宮視事之所，西華門內之武英殿，爲天子齋戒之居，左順門南有文淵閣，爲藏經籍之書庫。

二、明清北京之都城計劃與宮室建築

北京原爲元之大都，明太祖滅元，命大臣拆毀元之宮殿，僅存儀天殿、廣寒殿、興盛宮及隆福宮而已。洪武三年（1370）封燕王隸於北平府，即以爲府衙，永樂元年，改爲北京，改燕王府爲西宮。永樂十五年（1417）擴建西宮宮殿，建奉天殿、涼殿、暖殿以及仁和、萬春、長春諸宮達一千六百三十楹，永樂十九年，正式遷都北京，自此後，北京爲明清首都達五百年之久。

北京之城垣在洪武初年，徐達鎮守北平時，以爲元之舊土城周圍六十里過於廣大，乃削其北半部，另建包磚城壁周圍達四十里。永樂十七年（1419）爲了建皇城乃將城垣向南拓建，計長二千七百丈（8.4 公里），城周合計四十餘里，此爲今日之內城；明嘉靖三十二年（1553）因商業擴拓關係，又築於外城，周圍二十八里，亦即今日之外城。北京之皇城與紫禁城（宮城）於永樂十八年（1430）依元故宮之皇城與宮城重建，今詳其城制如下：

內城南面長 7.34 公里，北面長 7.14 公里，東面長 5.7 公里，西面長 5 公里，周圍共長 25.2 公里略成矩形，其中軸線（南北正門中心聯線）偏西 0.35 公里，故西北角斜削一小部份，以維持質量穩定感，使視覺上有均衡與和諧

之感覺。內城共開九門，正南為正陽門，正陽門東有崇文門，西有宣武門；西面二門，正西為阜城門，其北有西直門；東二門，正東為朝陽門，其北有東直門；北二門，東為安定門，西為德勝門。內城城垣高為十一公尺，厚十九公尺，頂寬十五公尺，可供人車之行，九城門各建有月城及城樓一座，月城外各有敵樓一座，三面各開炮門四重，角樓亦同，內城共有城垛一百七十二，雉堞一萬一千零三十八個，炮窗二千一百零八個，軍事上之考慮異常周到。

外城原考慮圍繞內城之四面，如南京城一樣，惟因有朝鮮之役及後金之叛變，需餉孔亟，因經濟原因，城垣僅抱東南及西南兩角樓而已，南面長 7.85 公里，東面長 3.5 公里，西面長 3.47 公里，北面兩小段各 0.7 公里，周圍共 16 公里，其外形亦近似矩形，東南角斜削，南面形成一和緩凹曲線，以使視覺尺寸

圖 12-6　明清北京城圖

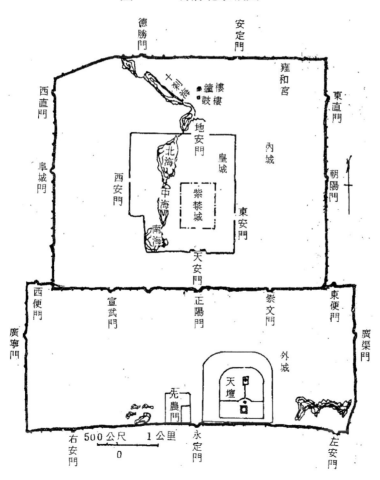

圖 12-7　北京城門平面圖

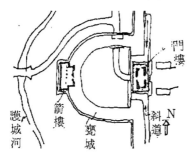

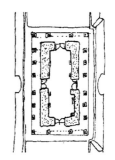

阜城門平面草圖　　　　　阜城門箭樓平面　　　　阜城門城樓平面

圖 12-8　北京城東南角樓　　　　　圖 12-9　北京城朝陽門

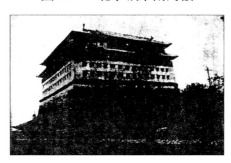

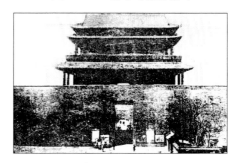

圖 12-10　北京城門樓

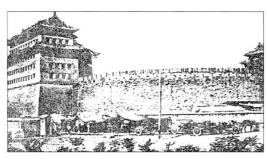

a.宣武門及月城　　　　　　　　　b.永定門平面圖

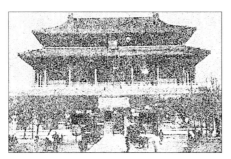

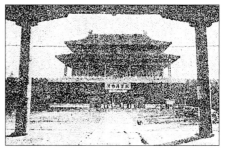

c.西華門　　　　　　　　　　　　d.神武門

圖 12-11　正陽門

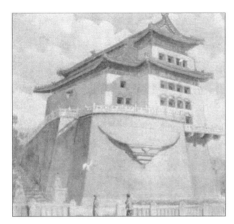

a. 北京城正陽門箭樓

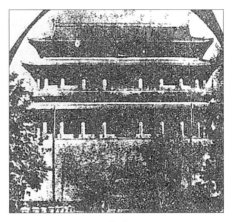

b. 正陽門正面

c. 箭樓、月城及護城河三拱橋

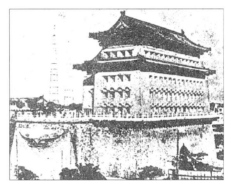

d. 箭樓

擴大，此即所謂「空間擴大感」[註1]。外城城垣較內城低，僅 6.4 公尺，厚亦 6.4 公尺，雉地高 1.2 公尺，城頂 4.5 公尺，共有七門，正南為永定門，正對內城之正陽門，永定門之左為左安門，右為右安門，東正門為廣渠門，西為廣寧門，北面在東北隅有東便門，西北隅有西便門，共有六坐角樓，六十三個城垛，四十三座推撥房，九千四百八十七個雉堞，八十七個炮窗。

　北京皇城在內城之中，周圍為 10.1 公里，近似正方形但缺西南角，正南門為大明門（清稱大清門，今稱中華門），其東西有長安左右門（長安右門為通三

─────────────

〔註 1〕 蕭鍾梅氏以為北平傳統建築，無論是宮殿、園林、住宅，皆使空間整體與其局部組成之間，存著尺度制約，局部體量愈小，整體空間愈大，使建築空間觀感（Space feeling）大於真實尺度，稱「空間擴大感」，見氏所著《北平傳統建築的空間擴大感》一文。

海之南門)、東有東安門、西面有西安門、北面有北安門，共六門，仿南京皇城之制而建者。皇城於民國初年拆除，今僅餘數城門。

北京之宮城名為紫禁城，為矩形城垣，南北長 969 公尺，東西寬 756 公尺，城高 9.6 公尺，雉堞高 1.4 公尺，基厚 8.1 公尺，城頂寬 7 公尺，共有四門，南為午門（今改為北平歷史博物館），東為東華門，西為西華門，北為玄武門（清改為神武門，今為故宮博物館），建於明成祖永樂十五年至十八年（1382～1385），周圍共 3.45 公里，面積為 73 公頃。

北京城門之制，據《考工典》引《明畿輔通志》載：「內外城門皆各有月城及門樓一座，月城外面有敵樓一座，三面各開礮門四重。」今舉北京內城西面之阜城門為例以說明之。其城門外有一護城河，形成月形，其凹處正對城門，其平直城垣繞過門樓另築月形城垣一座，即所謂「月城」，月城凸處外面建有敵樓（又稱箭樓）一座，敵樓之前及左右三面開礮門，以供發射炮彈之用，故敵樓純粹是供防禦之用途。正對敵樓之內有門樓，樓高三層，重簷歇山頂，蓋以綠色琉璃瓦。紫禁城之午門毀於明末流寇之火，重建於清順治四

圖 12-12　神武門及紫禁城角樓　　　**圖 12-13　紫禁城角樓**

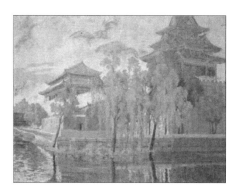 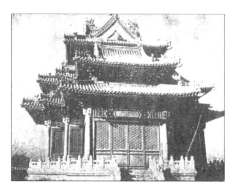

圖 12-14　紫禁城午門城樓

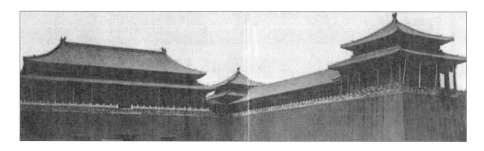

圖 12-15　由紫禁城神武門北面眺望北京宮闕

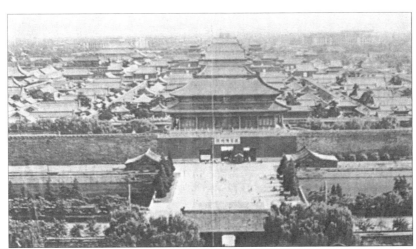

圖 12-16　紫禁城與太液池（中南海）

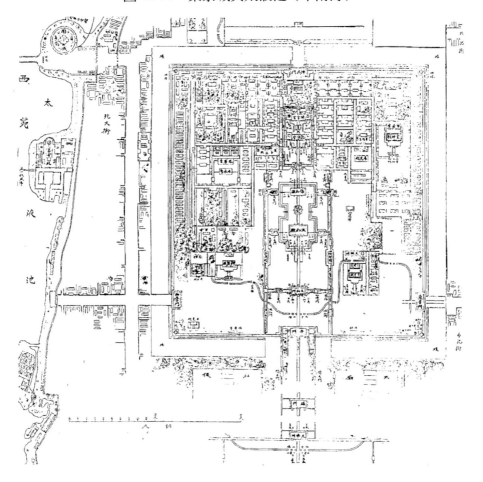

年（1647），平面成 U 形，有四角樓及正門樓，各角樓及門樓以東西翼樓連接，由五樓組成 U 形平面配置，實為我國傳統四合院平面，現將角隅處豎立高樓造成突出之空間，其東西長一百二十五公尺，南北寬九十二公尺，而午門房屋實有面積 4,876 方公尺，庭院面積 5,624 方公尺，實為北京最大之城門。至於紫禁城之角樓平面為十字形，其屋頂式樣奇特（如圖 12-7 所示），屋頂三層，下層四面各有單坡簷，互以一角簷相連，成為一個十二角屋簷，實為廡殿之變，中層四面正向各一歇山簷，各簷以一角簷相連，亦為歇山之變，上層以二向歇山屋頂（即十六脊頂），屋頂中央再豎以寶瓶。

除外，皇城大明門之北與紫禁城午門之南，依次建有天安門與端門。天安門（明代稱奉天門）為皇城進入紫禁城之第一重宮門，門樓下有五門洞，門樓為九間重簷歇山建築，連城臺座高三十四公尺，門南有五座大理石拱橋引導直達門洞，此為外五龍橋，（有別於太和門前金水河上之內五龍橋，此橋在元代僅有中央三橋，明代仿南京之制而增建五橋）。橋左右兩旁有各一華表及石獅，華表係古代誹謗木之遺意（即表示開明政府隨便接受民眾批評政治，並掛批評之事於木上），天安門華表柱頭之橫木及柱身皆鐫鏤盤龍及祥雲，其上仰覆蓮座上有立獅一頭，式樣係自南朝蕭梁諸墓之神道石柱衍化而來，華表之腳以一方形勾欄環繞，勾欄望柱上亦有石獅一頭。橋南即著名的天安門廣場，係一丁字形廣場，丁形寬者為三百公尺，狹者一百公尺，全長五百公尺，明代之天安門毀於李闖之火，重建於清順治八年（1651），見圖 12-17。由天安門北上，約三百公尺有端門，門樓制度與天安門相同，端門東有廟街門可通太廟，西有社街門可通太社稷壇，此乃周代左祖右社之遺風。

圖 12-17　天安門正面（左）、天安門頒昭書圖（右）

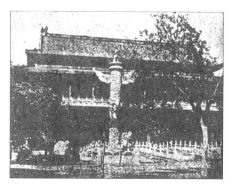
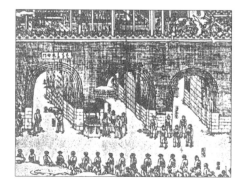

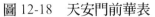
圖 12-18 天安門前華表

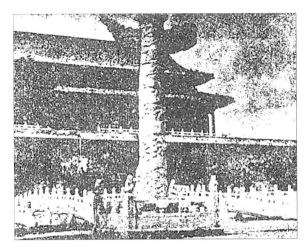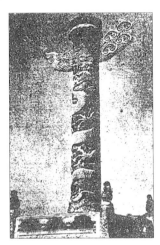

圖 12-19 由午門遠望太和門及金水橋

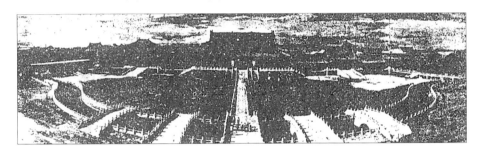

　　北京之宮城（即紫禁城）為三朝及內庭所在，由南面午門進入，即有縈迴如弓之金水河，其上有五座大理石造拱橋──即為金水橋（係為內五龍橋）。通過金水中橋，沿著中央石板御道可達太和門（見圖 12-20 所示），太和門（明稱皇極門）亦為九間重簷建築，重建於清光緒十三年（1882），其左有昭德門，西有貞度門，太和門內，即為著名北京三大殿──太和殿、中和殿、保和殿所在。此三大殿同築於一「廿」形之臺基上，臺基高達 6.4 公尺，分為三層，每層周圍皆以大理石造勾欄圍繞，太和殿前有三臺階，每階三十六級，中階最大，中有龍墀，兩旁為階級，龍墀上下各雕九鷗，中雕九龍蟠飛，為雕刻中之精品。臺基之壇、勾欄、臺階皆白色大理石造；此三殿為外三朝，原建於永樂十八年（1420），次年因火災焚毀，至正統六年（1441）重建完成，嘉靖三十六年（1557）又因雷雨而失火第二次焚毀，嘉靖四十一年（1562）又重建完成，並改奉天殿為皇極殿（即太和殿），華蓋殿為中極殿（即中和殿），謹

圖 12-20　太和門（左）、太和門前銅獅（右）

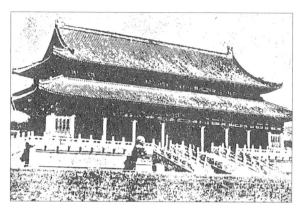

圖 12 21　太和殿丹陛龍墀（左）、太和殿前銅缸（右）

身殿爲建極殿（即保和殿），至萬曆二十四年（1596）三殿第三次焚毀，直至天啓五年（1625）二月始興工重建，至天啓七年（1627）八月竣工，耗資五百九十五萬兩銀。此後，除了皇極殿毀於明末戰亂並於康熙三十六年（1697）重建外，其餘二殿皆自明代保存至今仍然完整，自清代後，三殿始改成今名（圖12-21）。

太和殿長達 64 公尺，寬爲 35 公尺，總面積達 2,240 平方公尺，頂高達 33公尺，南北各三階，殿前露臺稱爲丹陛，圍以石欄，爲宮城內第一大殿，係十一開間單層重簷廡建築，中央間寬最大達 7.9 公尺。其裝修異常華麗，前後爲金釘大門四十處及十八處檻窗，兩側面爲磚牆。殿內爲金鑾正殿，御座上置有金鼎、銅獅、銅鶴、銅龜、銅缸，座後有屏風，殿內天花有鬪八藻井等，皆以金色爲主色，金碧輝煌（見圖 12-22）。殿外屋頂以黃色巨琉璃瓦覆蓋，屋頂廡殿有舉架推山。此殿爲大朝之所，每年元旦、冬至、萬壽（皇帝生日）及國家重要慶典時，皇帝在此殿受文武百官朝賀（圖 12-23）。

圖 12-22　太和殿之御座

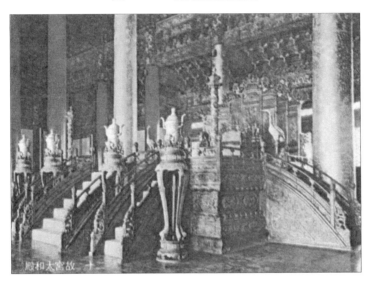

圖 12-23　太和殿遠觀（左）、太和殿油畫（右）

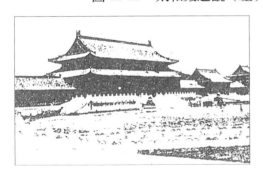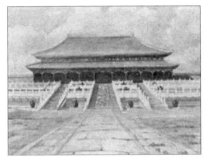

　　太和殿外柱徑達 83 公分，內柱徑 112 公分，均爲巨大楠木共八十四根製成。太和殿御座寬 6.8 公尺，深 9.42 公尺，前有三陛，左右各一陛，每陛七級，前陛旁供銅爐，座基壇爲須彌座。太和殿本明代皇極殿，毀於明末之亂，康熙三十四年（1695）重建，於二年後建成，現爲我國最大帝王宮殿。

　　中和殿最先名爲華蓋殿，仿南京華蓋殿之制，屋頂爲圓攢尖頂，其上有金寶瓶，瓦用黃色琉璃瓦如華蓋之狀，對平面爲圓形，至天啓七年重建，始改爲今日之方形平面，並改爲四方攢尖之單簷寶蓋屋頂，仍覆以黃色琉璃瓦，殿南北各三階，東西各一階，邊長各二十一公尺，面積各四百四十方公尺，爲太和殿面積五分之一，正面及側面皆爲五間。內柱徑六十公分，外柱徑六十九公分（圖 12-24）。

圖 12-24　中和殿

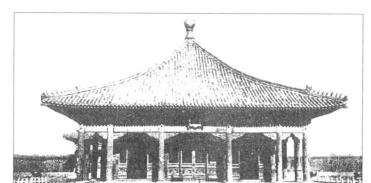

　　中和殿之制，依據《日下舊聞考》引《大清會典》記載：「中和殿，縱廣各三間，方檐圓頂，金扉瑣窗各三十有四，南北陛各三出東西陛各一出。」中和殿內天花係宋式鬥八藻井，其雕刻極為精美。

　　保和殿平面為長方形，是九開間單層重簷歇山建築，長達五十餘公尺，寬達三十餘公尺，面積為一千零二十方公尺，屋頂覆黃色琉璃瓦，外柱徑 69 公分，內柱徑 96 公分。其丹墀上有千餘銅鑪，規模僅次於太和殿，清時外藩入朝，及殿試進士之所，所謂金殿對策係指此殿。保和殿東西兩側皆為惟幕牆，此殿明代名為謹身殿，係天啟七年（1627）所重建，康熙年間又曾重修（圖12-25）。

圖 12-25　保和殿

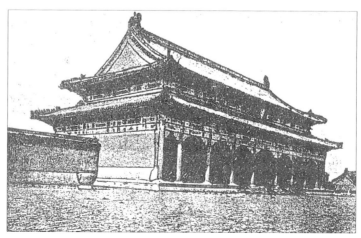

圖 12-26　清初畫院所繪之紫禁城三大殿

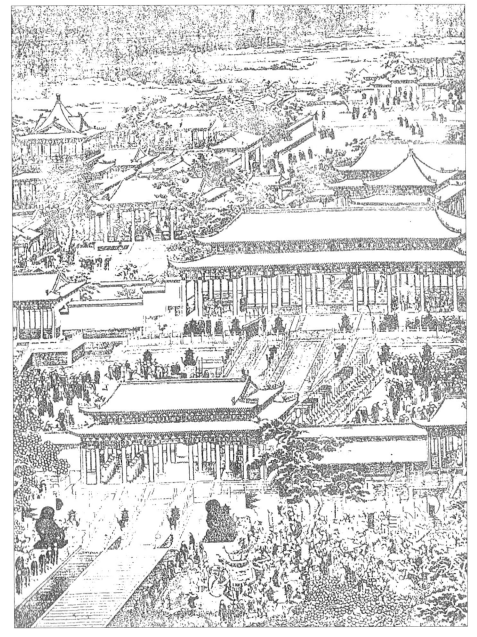

注意當時中和殿爲重簷方攢尖頂

　　保和殿後門丹墀下有龍陛，其制略小於太和殿前龍陛，斜長達 16.7 公尺，寬達 3.08 公尺（如圖 12-27 所示），龍陛四周有藤蔓紋之邊框，自下起有波濤、山嶽、雲紋，上有九龍飛舞之狀，各具不同體勢。

圖 12-27　保和殿後龍陛

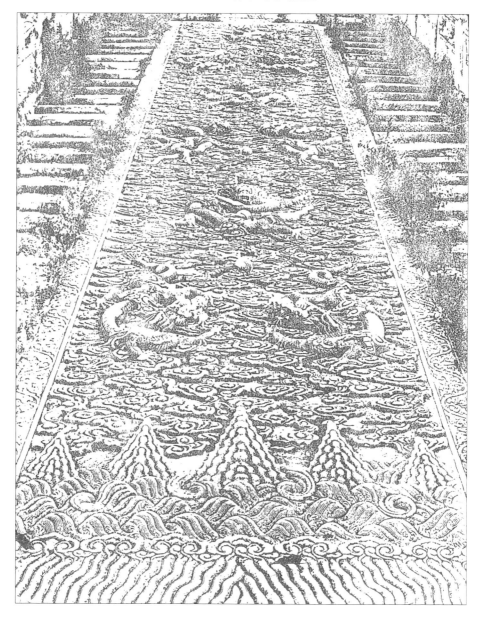

　　保和殿之北達乾清門，門內即爲內三朝，乾清宮、交泰殿、坤寧宮所在，乾清宮本爲皇帝之正寢，清時改爲皇帝治理國事之所，原建於永樂十五年（1417），永樂十九年焚毀，正統六年重建（1441），後復毀於火，再重建於正德九年（1514），萬曆二十六年（1598）因火焚毀而重建，至清初亦是屢焚屢建。現存之乾清宮係重建於嘉慶二年（1797），爲長方形大殿，正面九間，側面

五間，係單層重簷廡殿建築，面積達九百三十平方公尺，殿內設御寶座如太和殿，清代皇帝臨軒聽政，受賀賜宴以及召見群臣外藩皆在此宮，殿內有「正大光明」匾額，殿前列銅龜、銅鶴各二（取龜鶴延年之意），日圭及嘉量（容積標準器）各一，殿左右列圖書、璿璣玉衡、彝寶器等，其裝修皆與太和殿相似，為清政發號司令中心。

乾清宮與交泰、坤寧兩宮配置與外朝三大殿類似，亦在一工字形臺基上，宮前臺階、龍陛及勾欄相當雄偉（如圖 12-28 所示）。

乾清宮之北有交泰殿，現存者亦建於嘉慶二年，平面方形，單層四角攢尖屋頂，面積二百六十方公尺，殿內有圓藻井，刻有鏤金細雕花紋，並設御座，現有銅壺滴漏及大自鳴鐘等計時寶器。

圖 12-28　乾清宮

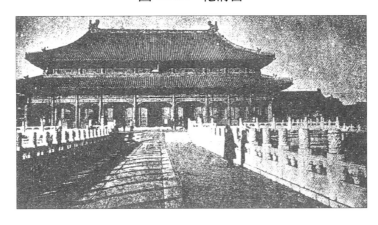

圖 12-29　紫禁城乾清宮基壇勾欄

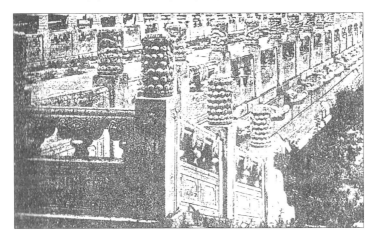

交泰殿之北即為坤寧宮，係皇后所居之寢宮，原建於明永樂十五年，現存者係嘉慶二年重建，為九間重簷廡殿建築，旁有東西暖閣，東暖閣為皇帝結婚之洞房，現仍存有樂器、桌椅及燭臺等。

坤寧宮之北有天一門，其內有欽安殿，為祭玄天大帝之處，其北通承光順貞二門可達紫禁城之北門神武門（今改名故宮博物館），自乾清門北至神武門為中路宮殿。

此外，在太和門兩側，東有文華殿，西有武英殿，文華殿為皇帝聽講五經賜茶之處，有二配殿，東為本仁，西為集義，旁為傳心殿，取心法相傳之義，為皇帝尊禮先聖先師之處。其院內有井，覆以井亭，井泉甘冽。其北有文淵閣，高二樓，歇山屋頂，覆綠色琉璃瓦，面闊五間，為典藏著名四庫全書之藏書庫（圖 12-32 所示）。其右側有一碑亭，四角攢尖屋頂曲線和緩形成一寶頂，形式頗為別緻。武英殿前有武英門，門前御河縈繞，上有三座石橋，武英殿的規制與文華殿

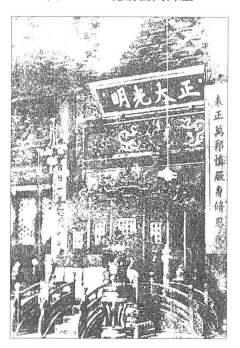

圖 12-30　乾清宮內御座

圖 12-31　坤寧宮之東陵閣

清皇帝結婚之洞房

相同，為清乾隆時校刻二十二史及十三經之處，李自成僭帝位時亦建築藝術基於此殿。殿西為浴德堂，堂內建有土耳其式蒸汽浴室，為乾隆時香妃沐浴之所，其熱水管及水井仍在；堂西有寶蘊樓，為舊咸安宮遺址，前有咸安門，武英殿之東，御河（即金水河）上，有石橋名為斷虹橋，係石拱橋，石勾欄雕刻極為精美，其上一石猴左手舞瓢，右手持裙，手法別緻。

圖 12-32　紫禁城文淵閣

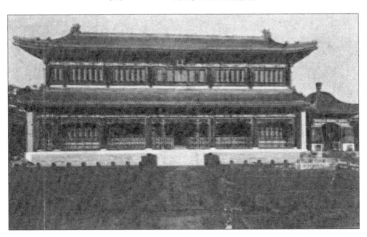

　　乾清門南共五路宮殿，除前所述乾清門至神武門中軸線上之中路宮殿外，中東稱為內東路，次東稱為外東路，中路之西稱為內西路，次西稱為外西路，今再分述之：

（一）內東路

　　由保和殿東北景運門入內，北上祥旭閣可達惇本殿，為毓慶宮前殿，建於康熙年間，為皇太子所居宮殿，後殿為繼德堂，內有味餘書室及知不足齋，嘉慶以後太子移往東二所，故此宮保持乾嘉時之舊狀。惇本殿東為奉先殿，其前有奉先門，此殿建於永樂初年，仿南京奉先殿之制，「正殿五間，南向，深二丈五尺，前軒五間，深半之。」（《明史・禮志吉禮六》），以太廟象外朝，以奉先殿象內朝，為已故皇帝之寢殿，清代仍沿用之。惇本殿之西有齋舍，宮北為誠肅殿，係皇帝致祭奉先殿時齋戒之處；誠肅殿之北為景仁宮，原名長寧宮，宮門內有漢白玉石屏風，製作精細，為元代所遺，其東西配殿曾為珍妃寢宮，為東六宮之一。景仁宮之北為承乾宮，亦為東六宮之一，原名永寧宮，明末改名，亦為太子所居。景仁宮之東為延禧宮，亦為東六宮之一，重建於康熙二十五年（1686）。道光三十年（1850）及咸豐五年（1855）兩遭火災，改稱水晶宮，惟殿廡未復建；延禧宮北為永和宮，原名永安宮，為東六宮之一，明末改稱此名，清德宗時為瑾妃所居。永和宮北為景陽宮，景陽宮西有鐘粹宮，兩宮皆東六宮之一，鐘粹宮前殿稱為興龍宮，後殿為聖哲殿，清德宗隆裕后居此，稱為正宮，宣統時改為歷代名人書畫典藏處。永和宮之東有緞庫、茶庫、南果房、

為緞布、茶果供應處，景陽宮之東有玄穹寶殿，殿祀玉帝，為宮內道觀。景陽與鐘粹兩宮夾道之北端有千嬰門，門外有房屋一排，即如意館、壽藥房、敬事房、四執庫、古董房，此即內東路諸宮殿。

（二）外東路

統名為寧壽宮，清乾隆三十七年（1772）始建，準備供歸政頤養之所，其宮垣南北為 384 公尺，東西為 115 公尺，佔地達 4.42 公頃，為紫禁城內之小宮城，全部建築模仿正宮正殿。其南為皇極門，門前有九龍壁，為北平兩大九龍壁之一，係門前照壁。門內有前殿稱為皇極殿，面闊九間，深五間，崇臺石欄，與乾清宮同式，殿後為正殿寧壽宮（與統名相同之殿），宮北為養性殿，乾隆四十一完工（1776）為佳節開宴之處，後為太上皇讌居之所，慈禧太后曾居此宮。殿前有養性門，養性殿北為樂壽堂，堂面闊七間，單層歇山堂內設御

圖 12-33　紫禁城西北隅之樂壽堂

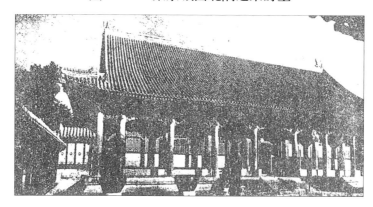

圖 12-34　武英殿　　　　　　　**圖 12-35　暢音閣**

圖 12-36　養心殿琉璃大門（左）、內部（右）

正中寶座即皇帝御座，寶座後即西太后垂簾聽政之處

座，堂北有頤和軒，軒後景祺閣；樂壽堂之東爲慶壽堂，其前有閱是樓，爲上皇閱覽國事之處，樓前有暢音閣，閣平面方形，高三層，四方攢尖屋頂，平面逐層累縮，面闊及縱深皆三間，各層均有平座及勾欄，此閣尚敞雄偉，比例優美，樂壽堂後爲景福宮；樂壽堂西爲華賞亭，前有三友亭、遂初堂、古華齋，後有竹香館、綺望閣，爲寧壽宮苑囿園林區，再北達貞順門，旁有珍妃井，即西太后推下珍妃落井之處。

（三）內西路

由保和殿西北軍機處旁內右門可入膳房，爲供應宮中膳食之處，其北經養心門可抵養心殿，其建築與養性殿同式，殿同舊有三希堂，藏東晉以後名人法帖處。養心殿北經螽斯門內爲西二長街，街東有永壽、翊坤、體和、儲秀諸宮，街西有太極、體元二殿以及長春、咸福二宮，太極殿在啓祥門內，亦稱啓祥宮，建於明初，有東西配殿，中爲寶座，前後有廊，皆爲后妃所居，街北經百子門可達重華宮，宮前有重華門，前殿爲崇敬殿，殿西有廚房，殿東有漱芳齋及戲臺，漱芳齋之東又有位育齋、澄瑞亭、千秋亭，東鄰中路御花園，此爲內西路諸宮殿。

（四）外西路

由敬思殿之北爲內務府、銀庫、修書處，旁有油木作、槍炮作，北入南天門內空場，東有造辦處、冰庫（冬貯冰供夏用），西有咸若館及臨溪亭，咸若館左寶相樓、右吉雲樓後慈雲樓，由空場北長信門經慈寧門內爲慈寧宮，爲太后所居之處，其後有大佛堂，爲大后禮佛處，慈寧宮北有東宮殿、西宮殿、中宮

殿；慈寧宮西有壽康宮，宮有後殿，皆爲太后居處，北經春華門外可抵雨花閣，閣高達三層，四角攢尖頂，供歡喜佛五尊，中層供康熙大成功德佛神位，下層供西天番佛，有腦骨燈，人骨苗等喇嘛法物；其後有寶華樓，再後有中正殿，中正殿已於民國十二年失火焚毀，殿後即西花園，亦與中正殿同時焚毀，中正殿東有建福宮，前殿爲撫宸殿，改建於乾隆五年（1740），宮面闊三間，屋瓦用藍色琉璃瓦，與他宮相異，內有寶座，西間雜置佛龕，爲同治初年，孝欽太后（即東太后）垂簾聽政之處。建福宮南爲延慶殿，由春華門往西進壽安門內有壽安宮，前殿爲春禧殿，壽安宮後左有福宜宮，右爲宜壽堂，其北經英華門內爲英華殿，原名隆禧殿，該殿供有西藏佛像，殿有兩菩提樹，結子晶瑩潤圓可作念珠，乾隆時於兩樹之間築碑亭，此殿自明迄清均爲禮佛之處，此爲外西路宮殿。

圖 12-37　紫禁城雨華閣

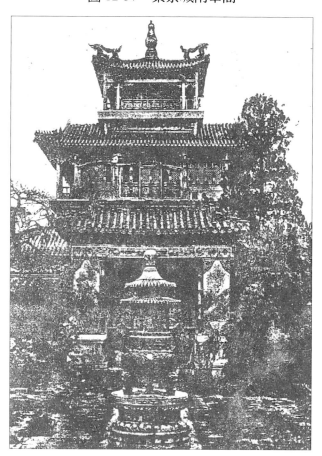

圖 12-38　紫禁城平面圖

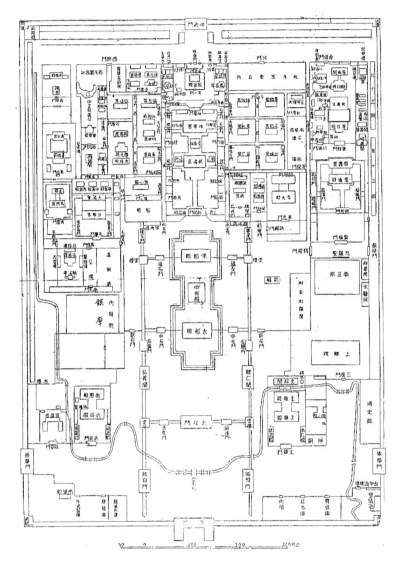

　　北京宮闕（包括宮殿與城闕）最著名者即所謂之軸線建築（the coaxial line architecture），亦即主要宮殿與城門皆建築在通過永定門、正陽門、午門、神武門等門之南北中軸線上（如圖 12-16 所示）。由外城永定門起，向北經過內城之正陽門，皇城之中華門，再通過丁形之天安門廣場到達天安門，經端門而抵紫禁城之午門，再穿越太和門而達三大殿——太和殿、中和殿、保和殿，北越乾清門而入內庭之二宮一殿——乾清宮、交泰殿，坤寧宮，再經坤寧門、天一門而達欽安殿，殿北經承光門、順貞門可抵紫禁城之正北門——神武門，出神武

門外即萬歲山（俗稱煤山），北上達皇城之北門——地安門（明代稱北安門），再北行可達鼓樓與鐘樓，以上諸城門及宮殿之中心線皆在同一軸線上，此軸線建築為北京宮殿建築之主體，中軸線兩側建築為客體，前者建築物皆屬高聳巍峨，後者係為卑小低矮建築，故前者所造成龐大空間與後者細小空間形成明顯之對比，故軸線建築之空間感覺較原有者擴大，造成了「空間擴大感」，盧毓駿氏稱：「蓋大小與高低審慎配合之對比（contrast），常可增加視覺上之尺寸（Visual Dimensions）」即此原理。〔註 2〕此外，軸線建築之門庭所造成建築物氣勢各不相同，蕭鍾梅氏稱：「同是門庭，天安門、端門、午門、太和門、乾清門等庭院之面積、深淺、寬窄、形體，各不相同，千步廊（今拆為廣場）夾峙的狹長空間，襯比出天安門前之橫闊，端門庭院的收斂，午門庭院的深長，襯比得作為高潮前奏太和門庭院更顯寬廣，在氣勢上，連續三座高聳的城門樓（指天安門、端門、午門），製造一步緊一步警戒森嚴的氣氛，到午門前達到極度的迫壓和威嚴，這和太和門門庭的平矮橫闊對比，既顯出禁城內外門截然不同的性格，也襯托得太和門門庭更加舒放、寬長，這些，都為通過多樣性格，眾多層次和尺度對比的手法來增強空間擴大感。」誠為高見，吾人復認為，由中華門北上，循丁形天安門廣場之狹窄空間而達天安門廣場寬闊之空間，出現在眼簾者只有五龍橋輻輳之焦點，巍峨之天安門城樓，往日臣民在廣場上瞻仰聆聽皇帝之頒下詔書（圖 12-17）依稀在目，進入天安門內，由於兩旁城垣之夾峙，顯出端門門庭之緊迫，再以高大端門城樓之逼近令人有悚然敬畏之感。出端門後，門庭深遠狹窄，U 型平面之五鳳樓（即午門），將已為緊迫之空間轉合於午門兩廂所圍幽深之前院，高聳午門正樓矗立於眼前，令人血液沸騰而不敢正視，造成己身之渺小與皇帝之偉大，此與西方中古哥德式教堂（the Gothic style. cathedral）內部處理相似。在幽奧深遠堂室中，仰望室內正面高處巨大之玫瑰窗（Rose Window），陽光由窗直射而入，顯示造物主的崇高偉大，此兩種空間處理有異曲同功之妙。進入午門內，以縈迴如弓之金水河向兩旁無窮遠處消失，金水河五橋輻輳於視覺之焦點——太和門——襯托於低矮建築之中，此種幅寬橫遠之門庭，令人有「不盡盡之」之空間感覺，同時亦使昔日臣民有「天高皇帝遠」之感覺。入太和門內，建於三重臺基上之三大殿，踏

〔註 2〕參見盧毓駿著《都市計劃學》，臺北工專 51 年講義。

上中陛雕龍之階級，以及左右階級所夾峙九龍蟠飛之龍墀，進入壯麗巍峨之太和殿，成列之斗栱彩畫，檻窗金門隱躲在巨大重簷廡殿之陰影中，此乃大尺度（屋頂廊簷）包含了無數之小尺度（斗栱、樑栿、檻窗），更顯出雄渾偉大之氣魄。還有四角攢尖屋頂之中和殿，其攢尖處之寶瓶令人有通天之感，且因侷促在太和殿與保和殿之院牆之間，更加強此種效果，使人感覺殿中之主人——皇帝與上天有密切之關係。三殿爲軸線建築之重心，也是空間之擴大達到了最高潮。內庭之中宮其比例較小，且其庭院內間甚爲隱蔽和狹隘，與三大殿寬敞空間之比較，可明顯知前者是「陰」，後者爲「陽」。出神武門外，在五十公尺高之萬歲山佈置著亭閣樓臺，人爲之空間（如紫禁城）與天然之空間（即萬歲山）同在一軸線，此即中國建築之「天人合一」

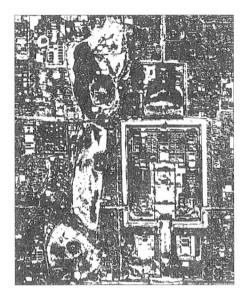

圖 12-39
紫禁城及三海之航空攝影照片

圖 12-40　紫禁城側面

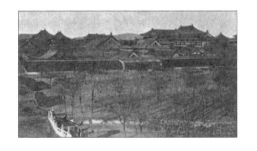

哲學之運用。軸線建築之終端爲鐘鼓樓——爲計時之建築，其用意使北京居民聽到暮鼓晨鐘而有把握時間，勤奮向上之精神，一方面正是三度空間建築（指軸線宮殿建築）加上時間之因素而成爲今日建築嶄新之四度空間建築理論。〔註3〕

　　再談及北京皇城重要建築物，皇城內南面之端門西有社稷壇，東有太廟，皇城北安門（清時稱地安門），其東有尚衣監、司設監，再東有酢麵局、內織染局、皮房、紙房、針工局、巾帽局、火藥局，稍南有供用庫、司苑局、番經廠、漢經廠、司禮監、御馬監等供宮中用品製造廠，北安門南有安樂堂、內官

〔註 3〕　同註 1。

監、萬歲山；皇城之西面即爲西苑，有著名之三海，爲皇帝之苑囿。

至於北京之內城其街道平直整齊，與唐代長安一樣皆屬於棋盤式之整齊計劃型，橫向方面，如東直門街、西直門街、東長安街、西長安街、東交民巷、西交民巷等，直向方面有王府井大街、正陽門大街、東單大街、西單大街等，各街道互相垂直，故爲一計劃型都市，其商業中心在正陽門大街，城北有十刹海，爲平民遊樂之公園區，雍和宮爲著名喇嘛廟，孔廟、鐘樓及鼓樓皆在城北。城西有白塔寺、城隍廟市、雙塔寺、天主堂；城東有欽天監與觀象臺，城南則有正陽門大街之市，關帝廟、法源寺（即唐憫忠寺）。

外城入永定門內，直至正陽門，依次爲永定門大街、南大街、天橋、正陽門大街等街道，皆對準中軸線。其東有天壇、東珠市街、草市街、精忠廟街、半壁街、東曉市、磁器口大

圖 12-41　北京城軸線建築

前景爲外五龍橋及天安門

圖 12-42　北京城軸線建築之終點

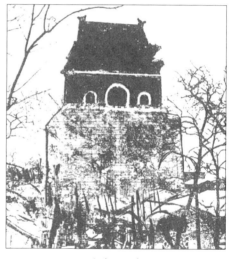

內城之鐘樓

街、金臺書院、金魚池、放生池、王清觀；其西有先農壇、龍王廟、花神廟、火神廟、西珠市、琉璃街、廣安門大街等，皆萬商雲集，有百工發達之區。

至於北平西郊之頤和園，爲我國現存第一大名園，頤和園東北之圓明園，爲自遼代以來千年經營之名園，可惜已毀於英法聯軍無情之炮火。

三、盛京宮殿

清未入關前，曾四遷其都，清太祖努爾哈赤於萬曆四十四年（1616）叛明稱帝，建元天命，即位於赫圖阿拉（安東新賓），二年後，遷都界凡（今遼寧撫

順附近），萬曆四十八年（1620）復遷至撒爾滸（撫順東南），天啓元年（1621）再遷遼陽（今遼寧省遼陽縣），天啓五年四遷瀋陽（今瀋陽市），稱爲盛京，改爲奉天府。清太宗皇太極於崇德二年（1637）營建盛京宮殿，直到清順治元年（1644）始都北京，清奠都於瀋陽歷二十年，考其定都方式係由北而南，由東向西，向明朝節節進逼。

瀋陽在遼金時期已築城，稱爲瀋州城，金末城毀，元代重建，亦名爲瀋陽城。明洪武二十一年築磚城，高二十五尺，清太宗於天聰五年（1631）將城增高爲三十五尺（約十公尺），厚一丈八尺（五公尺），城上築六百五十一垛口，共八門，東爲撫迎門（大東門）、內治門（小東門），西面爲懷遠門（大西門）、外懷門（小西門），南有德盛門（大南門）、天佑門（小南門），北面爲福勝門（大北門）、地載門（小北門）。內城周達九里。康熙十九年（1680）增建外城達三十二里（十六公里），惟內外城已於民國十九年改建環城電車路時拆除。

盛京宮殿在瀋陽城中央，規模不大（如圖 12-43 所示），僅四重宮闕，全部達百餘間，其中軸線最南方爲照壁，北進兩旁各有朝房、樂亭，沿著御道抵大清門，爲宮殿正門，其東有太廟，西有角樓，北上東有翔鳳樓，西有飛龍閣，藏

圖 12-43　盛京宮殿平面圖

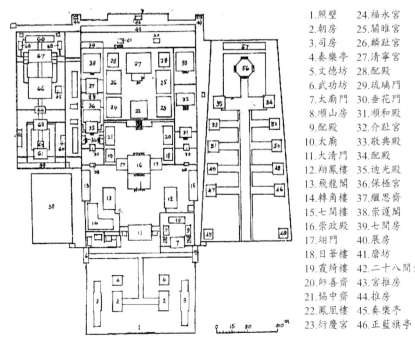

1.照壁	24.福永宮	47.鑲藍旗亭
2.朝房	25.關睢宮	48.鑲白旗亭
3.司房	26.麟趾宮	49.鑲紅旗亭
4.奏樂亭	27.清寧宮	50.正白旗亭
5.文德坊	28.配殿	51.正紅旗亭
6.武功坊	29.琉璃門	52.鑲黃旗亭
7.太廟門	30.垂花門	53.正黃旗亭
8.順山房	31.順和殿	54.左翼王亭
9.配殿	32.介趾宮	55.右翼王亭
10.太廟	33.敬典殿	56.大政殿
11.大清門	34.配殿	57.鑾輿庫
12.翔鳳樓	35.迪光殿	58.貢物庫
13.飛龍閣	36.保極宮	59.圍房
14.轉角樓	37.繼思齋	60.配殿
15.七間樓	38.崇護閣	61.戲樓
16.崇政殿	39.七間房	62.戲臺
17.翊門	40.展房	63.嘉蔭堂
18.日華樓	41.磨坊	64.宮門
19.霞綺樓	42.二十八間倉	65.碑亭
20.師善齋	43.宮推房	66.文朔閣
21.協中齋	44.推房	67.仰熙齋
22.鳳凰樓	45.奏樂亭	68.配殿
23.衍慶宮	46.正藍旗亭	69.九間殿

圖 12-44　盛京崇政殿前石階

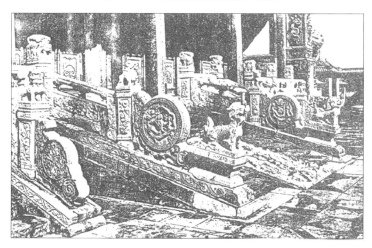

有金銀珠寶及寶殿古物，正北登一高臺上即爲崇政殿，爲外朝所在，有左右二翼門（或翊門），殿後東面爲師善齋、日華樓，西面爲霞綺樓、協中齋，崇政殿正北爲鳳凰樓，樓高三層，爲瀋陽最高建築，爲皇帝治朝所用，平面方形。樓東有衍慶宮，西有福永宮、衍慶宮後有關雎宮，福永宮後有麟趾宮，皆宮妃所居。鳳凰樓上覆琉璃瓦，北有清寧宮，左右有配殿，爲皇后所居。崇政殿之西有貢物庫，爲藏戰利品及小國進貢之物品，其後即著名的文淵閣，內藏四庫全書七萬九千三百三十九卷，分釘三萬六千冊，古今

圖 12-45　盛京金鑾殿鳳凰樓

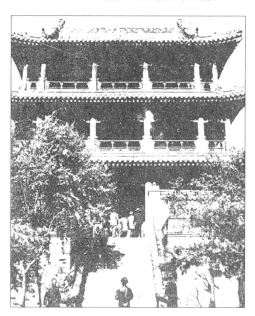

樓在清故宮崇政殿北，凡三層，舊藏滿清列朝皇帝畫像及寶璽於其中。樓之後爲永福、衍慶、麟趾、關雎四宮，最後爲清寧宮

圖書集成五百七十六函，爲圖書寶庫，建於清乾隆四十八年（1783），係四庫全書七大藏書所之一。崇政殿之東有大政殿，平面六角形，北爲鑾駕庫，爲宮中輦車之停車處，大政殿南有八旗亭，平面成爲非字型排列。清故宮大部份在九一八事變前後已遭日寇炮火摧毀。

圖 12-46　盛京崇政殿（左）、盛京清寧宮之木棚（右）

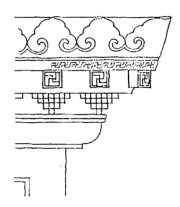

圖 12-47　盛京崇政殿之雕欄（左）、大政殿之雕欄（右）

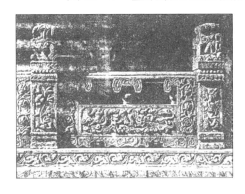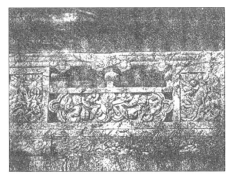

四、熱河行宮

清初諸帝，以狩獵習武，劃老
阿河上流建築一龐大圍場，此地即
在距熱河承德市西北三百餘里之錐
子山，該處為熱河大森林區，天然
動物頗多。圍場以木柵綴以柳條為
限，禁人入內，周圍達七百餘里，
內分小圍場六十七處，先時自北京
至圍場凡四十二里設一站，站設宮

圖 12-48　熱河行宮

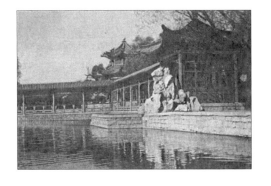

殿，以供憩息駐蹕，後因往返過於匆促，故康熙四十二年遂在承德北郊營建行
宮，稱為「避暑山莊」，以供長久駐蹕，承德遂成為陪都。直至清末因諸帝黯
弱，無復遊獵武事，又因圓明頤和諸園次第興建，諸帝足不出京，熱河避暑山

莊漸爲荒廢（圖 12-49）。

圖 12-49　熱河行宮午門之橫區

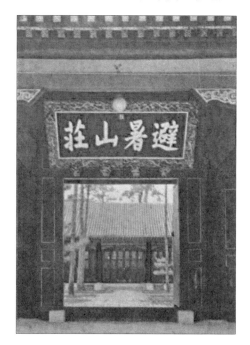

避暑山莊城牆，以亂石砌成，高爲 3 公尺，底厚爲 1.5 公尺，周圍達 15 公里，開設九門，正南門爲麗正門，東有德匯門，其西有碧峰門，再西有鐵門，此爲南四門，東面三門，正東爲流盃亭門，東北有朝陽門，東南有八閘水門，牆面二門，正北爲後宰門，西北有乾元門，而西面跨廣仁嶺未開門。

避暑山莊之宮殿有三區，即正宮、東宮及松鶴齋，各有紅牆環繞。由南面麗正門可達正宮之午門，正宮以澹泊誠敬殿爲主，共計十一進院落，澹泊誠敬殿，以金絲楠木造，香味芬馥，樑橡施彩簡樸，並建有以漢白玉石造之文津閣，以收藏《四庫全書》及《古今圖書集成》。

東宮之正門爲五朝門，正對山莊南面之德匯門，五朝門內有五龍橋再登丹墀玉階，其上有議政堂，爲東宮之正殿，其旁有待漏院及清音閣，議政堂後爲寢宮。松鶴齋在正宮之北，爲乾隆年間所建，爲山莊三十六景之一。有關山莊之園林及廟宇，筆者將在以下諸節中另述。此外，康熙四十二年開始經營山

圖 12-50　熱河行宮之澹泊敬誠殿外觀（左）、御座（右）

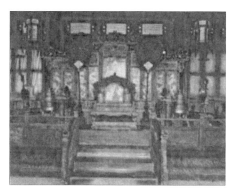

澹泊敬誠殿外觀，以楠木建成，香味四溢

莊，當時依自然景設三十六景，乾隆時代，曾數次增建之，乾隆四十年以前即先後建山莊正宮，並在東京增建德匯門、五朝門、五龍橋等，並在東宮開闢十六景及文津閣。乾隆四十年以後更大興土木，修建宅院四十六處及十五所廟宇。每所廟宇及宅院及園景各接以長廊、園亭、牌樓、拱橋、甬道、磴道、船塢連接。

現有之避暑山莊、山谷、平原、湖泊鍾毓於一處，對立樓臺殿閣、寺剎庵塔於其中，以人工點綴自然，構成綜合性園林區，更配合承德冬溫夏涼之氣候，真可匹美圓明、頤和兩園，堪稱避暑勝地。

第四節　明清之園林建築

園林建築到了明清時代有突破性的進展，其一為園林之設計專業化，因士大夫逸憩息之風日盛，園林尤重視，故園林之設計往往出於專家之手，以其充滿大自然心胸，來佈置假山、瀑布、池沼、水榭、涼亭、樓閣、曲徑、小橋、流水、石林等等，使自然之林泉山石與人工之臺榭樓閣相呼應，往往蔚成有機性整體，達到天人合一之傳統建築哲學思想，例如倪雲林設計獅子林（元末明初）、朱萬鐘設計漫園芍園（在北京）、石濤設計楊州萬石園，名園皆出於名家之手；其二園林風格之綜合化，北方園林往往模仿江南園林之佈景手法並融和在北方園林中，例如熱河避暑山莊即是混和全國各地名園之綜合性園林；其三園林設計理論化，談園林設計之書籍及討論園林之理論書籍很多，並應用到國畫理論去創造園林之意境，如明陸紹珩《醉古堂劍掃・論景》之佈景理論如下：

> 門內有徑，徑欲曲；徑轉有屏：屏欲小；屏進有階，階欲平；階畔有花，花欲鮮；花外有牆，牆欲低；牆內有松，松欲古：松底有石，石欲怪；石面有亭，亭欲樸；亭後有竹，竹欲疏；竹盡有室，室欲幽；室旁有路，路欲分；路合有橋，橋欲危；橋邊有樹，樹欲高；樹陰有草，草欲青；草上有渠，渠欲細；渠引有泉，泉欲瀑；泉去有山，山欲深：山下有屋，屋欲方；屋角有圃，圃欲寬；圃中有鶴，鶴欲舞；鶴報有客，客不俗；客至有酒，酒欲不卻；酒行有醉，醉欲不歸。

此即應用曲徑、小屏、平階、低牆、樸亭、幽室、歧路、危橋、細渠、深泉、方屋等人工建築物點綴在鮮花、古松、疏竹、高樹、青草、舞鶴等自然物之間，此為天人合一哲學之造園意境，與《畫筌》所謂：「賈客江頭夜泊，詩人湖畔春行，樓頭柳颺，陌上花飛，散騎秋原，荷鉏芝嶺，高士幽居，必愛林巒之隱秀，農夫草舍，常依隴畝以棲遲。」等天人之間畫境同風。圖 12-51 為我國庭園設計所崇尚設計原則——小橋流水、曲徑迴廊、茅亭水榭、名花奇石點綴其間。

圖 12-51
清畫院十二月令圖之園林亭橋佈景

一、帝王苑囿

（一）圓明園

圓明園建置頗早，依《金史・地理志》載：「遼聖宗開泰二年（1013），於中都宛平縣建玉泉山行宮。」此即為圓明園之濫觴，金章宗（1190～1208）增建芙蓉殿，在香山建景會樓。明成祖時，王公大臣競相建築林園，明神宗時（1573～1619）武清侯李偉在西直門外六公里之海淀（或海甸）建清華園（今清華大學），該園狀況據《帝京景物略》載：〔註4〕

> 方十里，正中挹海堂，堂北亭，置「清雅」二字，……亭一望牡丹，石間之，芍藥間之，瀕于水則已。飛橋而汀，橋下金鯽，長五尺，錦片片花影中……汀而北，一望又荷蕖（即荷花），望盡而山，劍鋩螺蠹，巧詭于山。假山也。維假山，則又自然真山也。山水之際，高樓斯起，樓之上斯臺，平看香山，俯看玉泉……園中水程十數里，舟莫或不達，嶼石百座，檻莫或不周。靈璧、太湖、川百計，喬木千計，竹萬計，花億萬計，陰莫或不接。

<hr>

〔註 4〕 明・劉侗與于奕正合著《帝京景物略》卷五，世界書局，民國 52 年版本。

至清順治時（1644～1661）始修明代遺留之南海子（南苑）與玉泉行之澄心園
爲練兵及狩獵之所，爲早期之離宮。在康熙二十三至二十八年（1684～1689）
兩次南巡，憧憬江南山水及園林之美，回來後（1689），命吳人葉兆設計，就海
淀之清華園舊址興建暢春園，作爲避喧聽政之處，康熙三十一年（1691）改玉
泉山之澄心園爲靜明園，又改建香山行宮爲靜宜園，三園遂成鼎足之勢，爲清
代早期之園林建築。

　　康熙四十八年（1709）在暢春園之北興建圓明園以賜雍正，其築園始末見
雍正之《圓明園記》：「圓明園……朕藩邸所居賜園，……林皋清淑，波瀲淳
泓，因高就深，傍山依水，相度地宜，構結亭榭，取天然之趣，省工役之煩，
檻花堤樹，不灌漑而滋榮，巢鳥池魚，……蓋以其地形爽塏，土壤豐嘉，百彙
易以蕃昌，宅居於茲安吉也，園既成，仰荷慈恩，賜以園額曰：『圓明』」。

　　雍正三年，增建殿宇於園南，爲春夏秋臨御德政之所，並分建朝署，建
設軒墀，爲侍直大臣視事之所，園中並開闢田廬蔬圃，當時圓明園已略具規
模。

　　乾隆時代（1736～1795）六十年間，幾乎年年皆有增修擴建，乾隆帝六次
南巡，每次南巡回來，無不搜集江南名園資料，仿建於圓明園中，例如海寧之
安瀾園、江寧之瞻園、惠山之泰園、寧波之天一閣、蘇州之蘇子林、西湖之蘇
隄及麯院，到乾隆十年（1745）命令意大利傳教士郎士寧（Joseph Castiglione）
〔註5〕設計西洋樓於長春園北部，乾隆十二年（1747）更命法國傳教士蔣友仁設
計「大水法」（即大噴水池），造成融和中西風格之庭園。乾隆十四年（1749）
在圓明園之東擴建長春園；與乾隆年間在圓明園海東南所擴建之「綺春園」，
號稱圓明三園（綺春園在同治以後改稱萬春園），三園全部工程約在乾隆三十
五年（1770）間大部完工，合稱「圓明園」，其形狀如一倒置「品」字形，以園
中最大人造湖──福海爲中心，周圍達三十里，共有一百多個景，水陸面積約

〔註 5〕　郎世寧（Joseph Castiglione）（1688～1766）意大利傳教士，康熙五十四年來華
　　　　（1715），供奉於內庭畫院，融合中西畫法，所創院體畫所作景物，人像逼眞而兼
　　　　有傳統畫風，官至三品頂帶。其在建築之貢獻爲設計圓明園西洋樓，並與法國傳
　　　　教士蔣友仁（P. Mithel. Benoit）設計大水法，在華達五十年，卒於北京，恩贈侍郎，
　　　　其遺留畫較著名者有「乾隆帝南巡圖」、「百駿圖」等。

各佔一半，集中西園林之精華，西人稱爲夏宮（Summer Palace），並譽爲「萬園之園」（The Garden of Garden's）。

乾隆時代，是圓明園建設之全盛時期，乾隆以後，圓明園仍作小規模之擴建，如嘉慶十四年（1809）建萬春園大宮門，並修繕諸殿堂，嘉慶十九年建圓明園「竹園」及二十二年建「接秀山房」，皆爲兩淮鹽政承辦，裝飾皆甚精美。嘉慶末年又合併莊敬和碩公主之含暉園、西爽村之成邸寓園，及福康安賜園等入綺春園中，於是萬春園規模更爲擴大。道光以後，雖帑庫漸虛，但每年仍撥銀十萬兩做爲歲修經費。咸豐以後，因內憂（太平天國）外患（鴉片戰爭）無力表作，只好遷居圓明園與五春美女共渡（即分居牡丹春、杏花春、武陵春、海棠春四漢女以及居於天地一家春之慈禧妃）好時光，而圓明園也常佻繕翻新了。豈知晴天霹靂一響，咸豐十年（1860）秋八月，英法聯軍破北京，八月二十二日，圓明園陷落，英法聯軍公開搶劫園中數以億計之珍寶、圖籍、古物，並如盜賊似當做戰利品予以拍賣分贓，復窮凶極惡，英公使額爾金（Lord Elgin）與英軍統帥格蘭特（General Sir Hope Grent）下令火燒圓明園，焚前以狡亂辯其暴行謂：

> 宇宙之中，任何人物，無論其貴爲帝王，既犯虛僞欺詐之行爲，即
> 不能逃其所應受之責任與懲罰，茲爲懲罰清帝不守前言及違反和約
> 起見，決於十八日（農曆九月五日）焚燒圓明園，所有種種違約舉
> 動，人民既未參聞其間，決不加以傷害，惟於清室政府，不能不懲
> 之也。〔註7〕

於是這人類史上最偉大之林園遂於咸豐十年（1860）九月五日（陽曆十月十八日）全部焚毀，英軍復以「趕盡殺絕，壞事做到底」之態度，派其第一馬隊再燒萬壽山之清漪園、玉泉山之靜明園及香山之靜宜園等三山之園，這真是人類藝術史上最大之悲劇，吾人對於野蠻帝國主義者破壞中國固有藝術真是無比之

〔註6〕福康安，清滿洲鑲黃旗人，姓富察氏，字瑤林，大學士傳恆子，乾隆間，曾從平
　　　金川，累擢爲將軍，並平定四川、臺灣（林爽文），安南、衛、藏等地，歷官雲貴、
　　　四川、閩浙、兩廣等處總督以及工、兵，吏部尚書，卒諡文襄。
〔註7〕參見劉鳳翰《圓明園興亡史》引譯英人烏雪萊（Garnet.J. wol-seley）所著，1860
　　　年在中國戰爭之概述（Narrative of the war with China in 1860），頁218～242。

痛心疾首。迄今，圓明園之圖畫精品，如我國最早之卷軸畫——東晉·顧愷之之《女史箴圖》被英人搶去後藏在倫敦大英博物館，清·沈源與唐岱合作《圓明園四十景圖》被法人搶去，現藏於巴黎凡爾賽宮，又燒毀了圓明園內文源閣藏《四庫全書》珍本，此更爲吾等炎黃子孫之莫大恥辱，這些國寶之完璧歸趙正是我們炎黃子孫責無旁貸之責任。

再論圓明園之概況，圓明園爲我國宮殿苑囿建築之精華，具有下列特點：

1. 規模宏大

周圍三十里，共有一百多個景，已述於前。

2. 殿宇富有變化

園內殿宇屋頂採用廡殿、歇山、懸山、攢尖捲棚各種屋頂，富有變化。平面除求對稱外，避免皆用矩形，其他如工字、口字、田字、卍字、偃月、扇形、曲尺形，皆求依據所佈置景緻而變化。

3. 吸取南北園林建築之精華

因乾隆數次下江南，曾將江南名園仿建於此園，配合原有北方風格之園林，江南園林流麗與北方園林疏朗風格皆融和於此園上。

4. 融和中西建築精華

園明園西洋樓爲我國第一座採用西洋風格之非宗教建築，朗世寧設計之西洋樓及其與蔣友仁合作之大水法爲歐洲文藝復興以後巴洛克（Baroque）建築風格，此種建築之特色，乃以曲線及富麗裝飾（包括雕刻、繪畫）應用於古典建築（指希臘、羅馬式建築）。吾人以西洋樓之殿宇正面，有曲狀波絞線腳，門窗之巨大螺旋形拱道，綿羊角式及捲起茞苕葉之柱頭（前者稱爲愛奧尼柱頭 Ionic Capital，後者稱爲科林斯柱頭 Corinthian Capital），以及裝飾之花紋、貝殼、壁飾等等，其作風灑脫流麗，且富有自由變化意味，可以看出受巴洛克之浪漫風格影響，而大水法正是仿照凡爾賽宮（Palais de Versailles）花園之噴水池造的。此種引進西洋建築之實例，爲開近代西式建築之先河。

再談到三園之概況，首先，就圓明園而論之：

圓明園之正面園門爲南向，稱爲「圓明園大宮門」，在扇面湖之北，宮門五間，捲棚歇山屋頂，門前立有巨大銅獅一對，設有門庭。門庭爲寬闊廣場，並設有東西朝房各五間，東西朝房之後轉角朝房與正朝房成曲尺形，各有二十七

間，東設史、禮、兵三部及都察、翰林、理藩諸院衙署，西設戶、刑、工三部及欽天監、內務府、光祿寺、大理寺等衙署。朝房環繞著廣場周圍，正對大宮門而在廣場之南者爲照壁，宮門之內爲金水橋，橋三座，金水縈迴如新月，爲仿太和殿前五龍橋之設計。過橋北上爲二重宮門，又稱「出入賢良門」，門寬五間，兩旁有順山朝房十九間，朝房西有茶膳房及翻譯房，東有勤政親賢殿，二宮門之正北爲正大光明殿，爲清帝大朝會所在，爲七間捲棚歇山頂，據乾隆〈御製圖詠〉稱：「不雕不繪，得松軒茅殿意，屋後峭石壁土，玉筍嶙岣，前庭虛敞，四望牆外，林木陰湛，花時霏紅疊紫，層映無際。」依其文意，該殿似乎效堯宮室「茅茨不翦，采椽不斲」之儉樸遺意，惟據英軍之隨行牧師於英軍焚毀三山後再回頭焚毀正大光明殿，曾經目睹其情況如下：

> 九月六日我們回到圓明園之後，才知道第六十隊的來福鎗士兵和旁遮普士兵，已將他們的時間，利用得極其巧妙，所焚燒的區域，寬闊而且遙遠，現在所僅存的，自那座正大光明殿，以迄大門中間所有建築，尚屹然存在，未付焚如，因爲軍隊們駐紮其中，故遲有待，時已三鐘，我們須整隊，開回北京，乃發佈命令，一併焚毀；刹那之間，就找到了燃火材料，有幾個手腳伶俐的來福鎗隊，立刻動手放火，將這座正大光明殿，熊熊的燃燒起來，莊嚴華貴之區，且曾爲高貴朝覲之殿，經此吞滅的一切火焰，都化爲雲煙了，屋頂在火焰中已經燃燒了一些時候，不久就要倒塌，一百碼外，就可以感覺到那種炎熱，撲通一響，震心駭目，屋頂倒塌下來了，於是園門和那些小屋，也一個不留，一間不留，這所算做世界宏偉美麗宮殿圓明園，絕不存留一點痕跡。〔註8〕

由此段身歷其境的描寫，吾人感到無比之悲恨，同時亦可知此殿之華麗而非乾隆帝所言之不雕不繪狀況。殿兩旁有東西朝房正如太和殿兩旁建築格調。殿正北爲前湖，湖北岸中央爲圓明園殿，殿後爲「奉三無私」楠木殿，其北有九個小島圍成的後湖，仿如九星拱月，其南面最大島建「九洲清宴殿」，爲清帝宵旰寢興之所，乾隆之〈圓明園後記〉曾稱此殿：「爲將餘（處理萬將之餘

〔註8〕見劉鳳翰《圓明園興亡史》，引譯 Robert James Leslie McGhee: *How We Got Into Pekin: A Narrative of the Campaign in China of 1860*，頁 201～289。

圖 12-52　圓明園之碧桐書院

圖 12-53　圓明園之勤政親賢殿

圖 12-54　遠瀛觀門柱遺蹟

圖 12-55　圓明園之方壺勝境

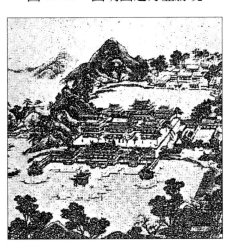

暇）游息之所，棼繚紛接，鮮瓦參差，前臨巨湖（即前湖），淳泓支叙縱橫，旁
建諸勝……驪衍謂裨海周環，爲州者九，大瀛海（即後湖）環其外。」由六宮
門經正大光明殿，穿前湖直至九洲清宴殿爲圓明園中路，其兩旁爲后妃所居之
殿宇，東邊有「天地一家春」、「吉祥所」、「洞天深處」，西邊有「樂安和」、「晴
暉閣」、「茹古堂」、「松雪樓」等殿，其中樂安和爲乾隆之寢宮，以上爲圓明園
早期（康熙時代）建築。後湖之北面爲各園景之地，其東爲園中最大的湖——
福海，周圍有三、四里，海岸以十島環成，海中有三小島，稱爲「蓬島瑤臺」

係按宋山水畫家趙伯駒所畫仙山樓閣圖之畫境建造，極其精妙。西北角安佑宮係宗廟所在，仿皇城之太廟樣式，宮前有一對華表。文源閣在正北方，係藏《四庫全書》之所在，英法聯軍無情火一把，八萬卷圖書與閣付之一炬，此爲我國文化史之大損失；茲將圓明園內諸景列敘述如下，以明其實：

1. 正大光明殿

已述於前。

2. 勤政親賢

在正大光明殿東，有洞明堂五間，殿東爲飛雲軒，北爲四得堂，再北爲「秀木佳蔭」及「生秋亭」。飛雲軒東有芳碧巖，種有佳竹，巖東爲十八間庫，勤政殿東北有保和、太和兩殿，其北有富春樓，其東北爲竹林清響殿，這些殿亭皆合屬勤政殿，爲清帝批閱奏章、召見賢臣處所。乾隆描寫殿景詩云：「秀石名葩，庭軒明敞，觀閣相交，林徑四達。」此是此殿及園景之寫照（圖12-53）。

3. 九洲清宴

已述於前（圖12-56）。

圖12-56　九州清宴

4. 鏤月開雲

在保和、太和殿、富春樓之正北，舊稱牡丹臺，乾隆曾記其景云：「殿以香楠爲材，覆二色瓦，煥若金碧，前植牡丹數百本，後列古松青青，環以雜花名葩，當暮春婉娩，首夏清和，最宜嘯詠。」鏤月開雲佔後湖西南島上，可臨觀湖光山色之勝。

5. 天然圖畫

在後湖之正東，亦即「鏤月開雲」北面島上，建有高樓，可臨眺後湖九島，立其上，即知其景正如天然圖畫；乾隆帝有詩云：「我聞大塊有文章，豈必天然無圖畫」詠之。

6. 碧桐書院

在天然圖畫東北，乾隆帝稱：「前接平橋，環以帶水，庭左右修梧數本，綠

陰張蓋，如置身清涼國土。」

7. 慈雲普護

在「碧桐書院」之正西島上，有樓三層，其前殿南臨後湖，後殿置刻漏鐘，上祀觀音，下祀關帝，其旁有道士蘆。

8. 上下天光

在慈雲普護之西面島上，居後湖正北部，其建築顧名思義，為水天一色，天連水，水連天，樓不在高，有拱橋百尺相連，橋上建有方亭及六角亭。乾隆描寫此景：「垂虹駕湖，蜿蜒百尺，修欄夾翼，中為廣亭，縠紋倒影，混漾湄檻。」又云：「上下天光一色，水天上下相連，河伯夙朝玉闕，渾忘望若昔年。」

9. 杏花春館

在「上下天光」之西島上，有橋相連，館西北為「春雨軒」，西為「杏花村」，東為「鏡水齋」，在春花齊放時，蔚若朝霞，更種蔬果，有村野之風光。

10. 坦坦蕩蕩

在「杏花春館」正西，隔碧瀾橋相接，前有素心堂，後有「光風霽月」景，堂北有知魚亭，下有養魚池，養有錦鯉數千，取乾隆詩：「鑿池觀魚樂，坦坦蕩蕩」之詩意（圖12-57）。

圖 12-57　坦坦蕩蕩　　　　　圖 12-58　長春仙館

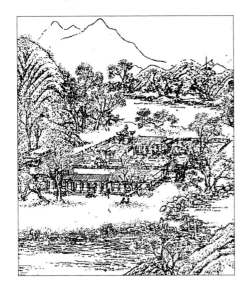

11. 茹古涵今

在「坦坦蕩蕩」之南，爲皇帝之讀書處，由韶景軒、茂育齋、竹香齋、靜通齋諸室組成，取讀書之目的在於「茹古涵今」之意。

12. 長春仙館

在正大光明殿之西，由壽山口進入，前殿爲三層建築，後爲綠蔭軒，西爲含碧堂，堂周有溫泉，冬不結冰，其周有麗景軒、古香軒、「林虛桂靜」之景，原爲乾隆爲太子居宮，乾隆以後爲皇太后寢宮（圖 12-58）。

13. 萬方安和

在「杏花春館」之西北，房屋建在池水中，平行成爲一字形，共有三十三間，因建於池上，池底地下水湧起，故冬溫夏涼，其景由「萬方安和」，「佳氣迎人」，「四方寧靜」，「碧溪一帶」，「山水清音」，「神州三島」，「枕梳漱石」，「洞天深處」等景色合成，因「萬方安合」居於正南，故統名之，其南面有一十字平面亭，稱爲「文昌閣」。

14. 武陵春色

在「萬方安和」之北，種有桃花無數，由全碧堂、「小隱棲遲堂」、清秀亭、清會亭、桃花塢、「桃源深處」、縮春軒、品侍堂諸堂景組成，乾隆帝稱其景：「山桃萬株，參錯林麓間，落英繽紛，浮出水面，或朝曦夕陽，光炫綺樹，酣雪烘霞，莫可名狀。」正似桃花源仙境。

15. 山高水長

在「萬方安和」西南，正殿九間，殿後山崗連綿，殿前流水縈迴，平時爲兵士賽箭之處，每年正月元宵，清帝於此觀燈與火樹煙花。

16. 月地雲居

在「武陵春色」之西，爲一佛寺，包括大殿、方形前殿、東面法源樓及西面靜室，其周遭環境正如乾隆所記：「琳宮一區，背山臨流，松色翠密，與紅牆相映。」

17. 鴻慈永祜（安佑宮）

爲圓明園內太廟，在圓明園之西北角，其正門稱安佑門，五間，門庭最南立有三道牌坊，華表兩對列置其間，最北牌坊爲琉璃瓦蓋，匾額爲「鴻慈永祜」四字，牌坊南有白石橋三座，門內有東西焚帛爐一對，東西配殿各五間，門內

正北爲安佑宮大殿，是九間廡殿屋間，爲園中大建築之一，在大殿前臺基上列置鑴刻鶴鹿鍍金銅鼎兩個，兩側有八角碑亭，有供奉列祖列宗神位，建於乾隆七年（1742）。

18. 彙芳書院

在「鴻慈永祐」之東北，乾隆曾記其狀：「階除間敞，草卉叢秀，東偏學月牙形構，小齋數椽，旁列虛亭，奇石負土爭出，穴洞谽呀，翠蔓蒙絡，可攀捫而上，問津石室，何必靈鷲峰前。」包括抒藻軒，涵遠齋，翠照樓，倬雲樓，眉月軒，隋安室諸殿景。

19. 日天琳宇

在「彙芳書院」之南，爲一佛寺，建有前樓、中樓、後樓、西前樓、西後樓。前樓之南有天橋與各樓相連，天橋東爲燈亭，前樓東牆內有八角亭，又有楞嚴壇、瑞應宮、仁應殿、感和殿、宴安殿，諸殿組成一「田」字平面。

20. 澹泊寧靜

在「慈雲普護」正北，由曙光樓、扶翠樓、多家軒、觀稼軒、稻香亭組成，平面配置亦爲「田」字形，取乾隆詩：「青山本來寧靜體，綠水如斯澹泊容」以及諸葛武侯之「澹泊以明志，寧靜以致遠」之詩意而名。

21. 映水蘭香

在「澹泊寧靜」之西北。其東南爲釣魚磯，北爲印月臺，環境有松竹交翠，稻黍蘭香之勝。

22. 水來明瑟

在「映水蘭香」之東北，前設一大水池，正殿臨水池，池上設一水動風車，頗爲奇妙，乾隆有詩云：「林瑟瑟，水冷冷，溪風群籟動，山鳥一聲鳴。」其西北即爲藏《四庫全書》之文源閣。

23. 濂溪樂處

在文源閣西北，其景：「苑中菡萏甚多，此處特盛。小殿數楹，流水周環於其下，每遇涼暑夕，風爽秋初，淨綠粉紅，動香不已。」周敦頤愛蓮（又名菡萏）且自樂而取名。

24. 多稼如雲

在「澹泊寧靜」之北，周圍爲稻田，前有菱荷香，東南爲湛綠室，又種有

桃樹，池種蓮花，完全是農村景色，取其應知稼穡艱難之意，此景又稱「多稼軒」。

25. 魚躍鳶飛

在「西峰秀色」之北，主殿平面方形，每面五間，屋頂為廡殿式，殿四周有流水，養魚池內，頗為高雅。

26. 北山遠村

在「魚躍鳶飛」之東，仿農村之景，正屋為課農軒，此外尚有繪雨精舍、皆春閣、耕雲堂、其環境由乾隆題贊：「村落鱗次，竹籬茅舍，巷陌交通，平疇遠風，有牧笛漁歌與春杵應答。」

27. 西峰秀色

在「魚躍鳶飛」之南，依照西湖「西峰秀色」風格建造，乾隆時為七夕乞巧筵所在，正殿三落十五間，其後為「花港觀魚」。

28. 四宜書屋

仿浙江海寧陳氏園所建，亦名安瀾園，在「魚躍鳶飛」之東，中有十景，即四宜書屋、經館、無邊風月閣、涵秋堂、遠香山房、染霞樓、飛睇亭、煙月清眞樓、采芳洲及宜春殿。

29. 方壺勝境

建在福海以北之小池中，以漢白玉石砌置成山形，石座三層，每層並建白玉欄杆，上建噦鸞殿、瓊華樓、蘂珠宮等殿宇，此景頗為奇特，乾隆帝有詩讚之：「飛觀圖雲鏡水涵，拏空松柏與天參。高岡翔羽鳴應六，曲渚寒蟾印有三。魯匠營心非美事，齊人搳擘只虛談。爭如茅土仙人宅，十二金堂比不憝。」（圖12-55）

30. 澡身浴德

在「福海」西南島上，又名澄淵榭，其環境如乾隆所記：「竹嶼蘆汀，極望瀰瀰，浴鳧飛鷺，游泳翔集。」

31. 平湖秋月

在「福海」西北角之島上，有石板橋與左右小島相接，依山面湖，有「流水音」及「花嶼蘭皐」之景。

32. 蓬島瑤臺

在「福海」中央，依趙伯駒《仙山樓閣圖》建造，由大小三島組成，除了正殿之外，復有暢襟樓，為每年觀龍舟競渡之處。依乾隆之贊詩：「名葩縫約草葳蕤，隱映仙家白玉墀。天上畫圖懸日月，水中樓閣侵琉璃。」可見已用白玉石做龍墀並用琉璃瓦做屋蓋，此景在英法聯軍肆虐時，因先燒毀福海中之船塢及船舶，故為劫後僅存園景之一，並經同治、光緒兩代整修已煥然一新，可惜仍難逃過八國聯軍第二次佔領北京之洗劫，如今僅剩亂石一堆，誠為名園之悲哀。

33. 接秀山房

在「福海」之東岸，包涵琴軒、澄練樓、怡然書房、尋雲樓、安隱幢、攬翠亭諸勝；其景依乾隆帝稱：「平岡縈迴，碧沚停蓄，虛館閒閒，境獨夷曠，隔岸數峰逞秀，朝嵐霏青，返照添紫，氣象萬千。」

34. 別有洞天

在園牆東水關，有秀清村、納翠樓、水清華之閣、時賞齋等景。

35. 夾鏡鳴琴

在福海南岸，仿李白「兩水夾明鏡」詩意而建，兩水間架設拱橋，橋上建樓閣可眺瀑布之景色，正如乾隆帝所記：「架虹橋一道，上構傑閣，俯瞰澄泓，畫欄倒影，旁涯懸瀑，水衝激石，鏗琤琮自鳴，猶識成連遺響。」

36. 涵虛朗鑑

在福海東岸，仿西湖西峰夕照之景，包涵惠如春、尋雲榭、貽蘭庭、會心不遠、臨眾芳雲錦墅、菊秀松葳、萬景天全諸勝。

37. 廓然大公

又然雙鶴齋，在「平湖秋月」之西，其正殿即為雙鶴齋，另有七景，即規月、峭蒨居、影山樓、披雲經、倚吟堂、韻石淙、啟秀亭等，其北有大水池，池中常映樓閣倒影，池西北岸有靜嘉軒，夏日荷花吐艷，乾隆帝稱為「菱荷深處」。

38. 坐石臨流

在「澹泊寧靜」東南，其境如乾隆帝所記：「仄澗中瀠泉奔匯，奇石峭列，為抵為碕，為嶼為奧，激波分注，潺潺鳴瀨，可以漱齒，可以泛觴，作亭

據勝，冷然山水清音。」此種「清泉石上流」景緻頗有如國畫中意境，其東有同樂園，及三層清音閣，爲圓明園中之戲園。

39. **麯院風荷**

城垣福海之西，後湖之西，仿照西湖十景之一──麯院風荷而建，佔地頗廣，包括一大湖及湖上之九孔石拱橋，周圍列置各種建築，乾隆帝有詩記之：「香遠風清誰解圖，亭亭花底睡雙鳧，停橈象畔饒眞實，那數餘杭西子湖。」

圖 12-59　清高宗駕幸圓明園（郎世寧繪）

40. **洞天深處**

在福園門內，爲皇子讀書處，其後爲如意館，其處情景：「緣溪而東，經曲折如蟻檻，短椽陋室，於奧爲宜，雜植卉木，紛紅駭綠，幽巖石歷，別有天地非人間。」

41. **舍衛城**

在同樂園西北，城前有「南北長街」，俗稱「買賣街」，由宮監扮成商人進行交易，街北過雙橋爲大殿，內供佛像十餘萬尊，城內有殿宇、寺廟、市場等三百二十六間，呈長方形，長邊南北向，儼若一小城。寺前有牌樓三個，進城有多寶閣，閣北有鐘鼓二樓，正殿爲壽國壽民殿，後殿爲仁慈殿，北進爲普福宮及最勝閣。

以上爲圓明園主要情況，圓明園最大特色就是到處佈置湖泊及流水，使水陸各佔一半面積，其水來源於玉泉山，由西南角之「西馬廠」流入水閘，分流於園內各處以及長春、綺春二園，再流入東面之清河，清代曾由北京西直門建一石砌御路以通圓明園大宮城，御路兩旁有邊溝排水，頗爲平整。

北京及圓明三園之一的長春園，因圓明園「長春仙館」而得名，乾隆修此園為優遊之地，此園最大特點為中西合璧，今敘述數景以說明之：

1. 涼化軒

為長春園主要建築，其前有涼化閣，東西兩廊各十二間廡裝嵌石牌。

2. 海岳開襟

在長春園東面湖中，平面圓形，臺基分為兩層，皆有白玉石勾欄，其上建「得金閣」高三層，遠望仿若海中仙閣似的，頗富意境。此景亦曾苟全於英法聯軍之火，但卻無法逃出八國聯軍之劫，實為痛哉。

3. 獅子林

乾隆帝於二十七年（1762）南巡時，描繪蘇州獅子林而建，富江南景之格調。

4. 西洋樓與大水法

包括諧奇趣、蓄水樓、萬花陣、方外觀、海宴堂、遠瀛觀、線法山、螺絲牌樓、方河、線法牆等一組建築，為郎世寧設計，有關大水法水力機械則出於蔣友仁之手，「西洋樓」手法係模仿巴洛克風格，但仍或多或少以我國傳統風格作點綴或裝飾，如以白石砌成之西洋樓，屋頂仍覆以琉璃瓦，茲將西洋樓各景列述如下：

（1）諧奇趣

其正廳以兩旁簇柱（clustered column）構成之拱門道，壁上有動物之壁飾，女兒牆用矮欄杆牆，正面窗用聯式拱卷以壁柱支撐，這些都是巴洛克式樣之特色，兩翼之八角琉璃亭各角柱皆為簇柱，採用古典之愛奧尼克（加綿羊式）柱頭，上覆以傳統五色琉璃瓦。諧奇趣樓房之柱皆係以漢白玉石，其雕刻西式花紋皆極生動，門窗拱卷嵌有刻花之磚，牆面復嵌琉璃花磚，屋頂用藍色琉璃瓦，正廳之前有噴水池，雖然是中西合璧建築式樣，但卻配合得極為完全，故視覺上仍有諧和之感覺，開我國建築西化之濫觴。

（2）遠瀛觀

其正面為重簷大閣樓連兩翼小閣樓組成立面，各閣樓均設有拱圈門道，其旁壁柱雕有繁複之花紋，正面中央有圓形的玫瑰窗（Rose Window），此為中古歐洲教堂所採用者，正面壁廣泛使用曲線線腳（Curued Moulding），窗及門

圖 12-60　圓明園西洋樓之竹林亭

圖 12-61　圓明園屏風

荷蘭阿姆斯特丹風景，巴黎 C. T. Loo 收藏

拱卷皆用雕花拱石砌成，與敦煌石窟犍陀羅佛龕類似，可見其淵源皆應相同（圖 12-54）。

（3）大水法

建於乾隆十二年（1747），其興建動機，據石田幹之助所著《郎世寧傳考略》〔註9〕引《教士書札》云：

> 1747 年，某月某日，帝於殿上閱西洋圖畫，適見繪水法圖樣，帝顧
> 郎世寧命說明之，復問在京西洋人中，有能善此者否？世寧固答有

〔註 9〕劉鳳翔《圓明園興亡史》引賀昌群譯《郎世寧傳考略》。

其人，乃退而謀諸教士，乃上言伯諾（P. Mithel Benoit 即蔣友仁）
師最適於此；帝即召之，命其於圓明園洋館之附近，並云費用勞
力，皆不限制。伯諾師奉命，刻苦精勵，日夜弗止。是年秋，第一
水池工程竣事，帝與諸臣行幸，見之大喜，復自行於圓中相地，命
郎世寧與伯諾共作一洋館設計圖，於其近處更增設水法。

其大水法原理，係蔣友仁製造之「聖彼爾谷」型抽水機，將水抽入一大水池，
稱爲「蓄水樓」，由「蓄水樓」接通了許多水管通向噴水口，因「蓄水樓」的
水面高於噴水口，水就由重力（Gravity）原理流至噴水口噴水，噴水口共十二
處，每處各建一生相獸（如鼠、牛、虎、兔、龍、蛇、馬、羊、猴、雞、狗、
豬），每處噴水一個時辰（即二個小時），由獸口噴出，每獸噴完二小時後，依
序輪至次獸噴水，周而復始，其噴水時間、節制機關係如時鐘狀之控制計，非
常巧妙，此種自動噴水池與當時巴黎凡爾塞宮之噴水池齊名，當時歐洲人曾敍
述之如下：〔註 10〕

　　當清帝（乾隆）坐在寶座之上，望見左右兩邊，有兩座巨大之水塔
　　及其附屬物（即蓄水樓），前面復有噴泉環集，其分配之法，頗費匠
　　心。又有一遊戲，表現戰爭之狀，於池內、岸邊、巖頂，雜放魚鳥
　　及各種動物，若隨意亂置者，形成一半圓形，其狀愈村野（即自
　　然），乃愈悅目；但使蔣氏感覺繁苦者，即此第二座宮殿下之噴水管
　　口，因華人以十二獸類分別代表十二時辰，彼遂擬製一時計，繼續
　　噴射清泉，無時或斷，每二小時之內，有一獸口中湧射噴泉，他獸
　　繼之，輪流如此，周而復始。」此大水法即建於諧奇趣之前，後因
　　抽水機損壞，乃以人力挑水放入蓄水機，然噴水仍如往前。

　　再談及圓明三園另一園──綺春園（清同治以後改稱萬春園），其大宮門
（即園門）在該園之東南角。門前有照壁及東西朝房各五間，門內御河繞成新
月形，其上有玉石橋，北進爲二宮門，遠面有東西配殿共十間，中央爲迎暉
殿，後爲中和堂，再北即爲敷春堂與蔚藻堂。由此向西北行分兩路，西路爲含
暉園與西爽村，東路稱爲小南園，另有含光樓、四宜書屋、春澤齋、流杯亭、

〔註 10〕參見《圓明園興亡史》引 Letters Editiantes et Curieues. Tome IV，頁 225～233。

天地一家春、鳳麟洲、涵秋館、展詩應律、莊嚴法界、生冬室、綴表盤、延壽寺、清夏堂、含暉樓、運料門、綠滿軒、暢和堂、河神廟、點景堂、澄心堂、正覺寺、鏡綠亭、露水神臺等三十景，其中露水神臺有銅人雙手撐玉盤以承露，稱為「仙人承露玉盤」，源起於漢武帝為求仙而在建章宮神明臺邊之承露玉盤，萬春園承露銅人鐫刻手法顯出銅人莊嚴之妙相與北海者大致相若。

（二）三山之三園

三山之三園係指萬壽山之清漪園、玉泉山之靜明園以及香山之靜宜園，此三園亦為金、元、明、清四代皇帝經營之成果，可惜亦於英法聯軍興兵時與圓明園皆遭焚毀。

萬壽山之清漪園，明正德年間（1506～1521）名為好山園，清康熙四十一年（1702）改為甕山行宮，乾隆十五年（1750）為祝皇太后壽辰，改山名為「萬壽」，改園名為「清漪」，其內有大報恩寺（今排雲殿一帶）、田字殿、五百羅漢堂等景，此園遭焚毀後十八年，西太后改建為頤和園，詳後。

玉泉山距西直門約八公里，距萬壽山僅一公里餘，遼代曾建行宮，金章宗曾建芙蓉殿，明清兩代大加經營。康熙十九年（1680）擴建後命名為「澄心園」，三十一年（1692）始改名為靜明園，乾隆時增建館閣多處，其正門向南，門內有大殿，為清帝巡幸勤政之所，殿後有湖曰裂帛湖，為玉泉積水之湖。玉泉寬三尺，深丈餘，流水積瀦於裂帛湖，越垣牆而至萬壽山之昆明湖，圓明園及三海，紫禁城金水河之水皆導源玉泉之水，故有「天下第一泉」之稱。裂帛湖中有「芙蓉晴照」之景，西有虛受堂，堂西山下即玉泉出處。玉泉山首有「龍王廟」，由廟之南遁石徑入山，先有「竹爐山房」之景，再北有「聖因綜繢」，西有「繡壁詩態」，又西有「溪田課耕」之景，其北有聖緣寺及仁育宮，仁育宮有齊天大聖之像，其北有「清涼禪窟」、「采香雲徑」，其南有「峽雲琴音」之景，玉泉山麓東溪有一畫舫，南有樓種竹謂「風篁清聽」，西為「鏡影涵虛」，後有「雲外鐘聲」及「碧雲深處」，南有「翠雲嘉蔭」，稍南即達東宮門，西面有「影湖樓」，東宮門外有牌坊。玉泉山上共有十六景，除以上所述十三景外，加上「廓然大公」、「玉泉塔影」及「裂帛湖光」三景即是。玉泉山上有三塔，其一為玉峰塔，聳立於玉泉山香巖寺之北，塔高七層，不可攀登，第一層塔壁有金剛浮雕，六角有簷，塔上剎形如一小狹長窣都婆（即覆鉢塔），建

於清代；其次爲「峽雪琴音」景之北有妙高塔，爲妙高寺之塔，俗名錐子塔，八角七層，各層均有短簷，內有梯級可供登臨，其三爲玉泉山東南腰之琉璃塔，此塔與萬壽山琉璃塔同式，爲唐宋經幢所演變形式，每層屋簷有二重及平座一重，塔面有佛龕，以琉璃磚砌成，特稱「多寶塔」。

圖 12-62

圖 12-63　玉泉山玉峰塔基壇

此園自焚毀於英法聯軍後，光緒年間曾略加修葺，惟亦毀於八國聯軍之火，今所存者不夠原有之一二，令人對此物換星移，觸景生情之悲感油然而生。

香山在玉泉山西南五里，金章宗曾建會景樓於此，金大定二十六年（1186）改名爲大永安寺，亦即爲今之香山寺，乾隆帝曾御定靜宜園二十八景於此，由靜宜園之勤政殿起至兩香館共有景十二，其他十六景在園之外垣，其主要景有「翠微亭」、「青米了亭」、「龍王廟」、「栖雲樓」、「蝦蟆石」、「知樂濠」、「觀音閣」、「海棠院」、「來清軒」、「六方亭」、「洪光寺」、「玉乳泉」、「昭廟」、「實勝寺」、「碧雲寺」等景勝。大宮門內即爲「勤政殿」，其內有東西配殿，其北有月河殿、致遠齋，北上，西有韻琴齋、聽雲軒，東面有樓，爲「正直和平殿」，殿西有「橫秀館」，南爲「日夕佳亭」，北有「清寄軒」，橫秀館後爲一坊，坊內有

麗矚樓。香山因多松柏檜樹，園景幽邃。昭廟亦稱「宗鏡大昭」之廟，有八十一門銅殿，覆以銅瓦，外粉赤金，金碧輝煌，香山被英軍焚毀情形，可由當時英軍隨行牧師米琪（R, J. L. M'Chee）記述而得知：

> 一條石砌的道路，環繞著一座高牆，我從牆隅的地方轉彎過去，就有一片濃密的煙霧，迷漫在我的前面，而且威風赫赫的烈火，在煙霧的頂上，發佈出熊熊的火焰，簡直高出樹稍好幾尺。一座廟宇，這並不是一所房子，卻包括著一群分裂建築物，環繞著一個大的神龕（五百羅漢堂），也正熊熊的燃燒著，火焰散佈開去，焚燒掉裏面和環繞著高可參天的樹木；這些樹木的綠蔭，掩蔭了這座廟宇，差不多有好幾百年了，廟內描金的棟樑和五光十色的琉璃瓦，當然御用的黃色，佔最多數，一切一切都被吞滅所有東西的烈火毀壞了，幾百年以前所構造的幾座建築，一旦都用火焚毀，不禁感覺著，彷彿有點褻瀆神明，摧殘造物似的。這些建築點綴其間，可以給天然的風景增色，引起我們的愛憐和惋惜，而且所有這些房屋都是儲藏之所，其中收存著珍奇的古玩，清代以前的景泰藍物品，滿箱滿篋的書籍和各種情景的雕刻，有些鐫著史事，刻畫著漢滿戰爭的事實，彌有天才橫溢，瀟灑自然的作品，和乾嘉時代外國傳教士仿中國式的圖畫。〔註11〕

讀了此段目睹日記，對於英法聯軍的野蠻與殘暴，吾人深為痛恨，任何國人都不應忘了此段恥辱。

香山遭火劫之餘，僅餘宮門銅獅及琉璃坊（圖12-64），以及宗鏡大昭廟之七層琉璃塔（圖12-65），此塔形制與熱河行宮須彌福壽廟之琉璃塔相同，塔座為一八角形大閣，塔即建於閣之中央立塔，八面玲瓏，各面均有一小窗，外面貼以綠琉璃磚，各簷覆黃色琉璃瓦，屋簷及屋脊以綠瓦鑲邊，此塔可謂八角塔與亭混和式樣，手法極為美妙。香山寺原名甘靈寺，以其旁原有甘露泉，其上有石拱橋，泉下有池，其寺正殿五間，其旁有閣有軒，今僅有一餘址。此外尚餘的僅有山巔之奇石，「乳峰石」、「蟾淤石」、「瓔珞巖」等不畏火焚之物，昔日「崗嶺三周，叢木萬屯，經涂九軌，觀閣五雲」（《帝京景物略》讚香山寺

〔註11〕 同註8。

圖 12-64　香山靜宜園琉璃牌樓　　　　圖 12-65　香山琉璃塔

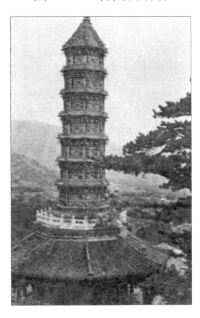

語）如今安在，憶起一百十五年前英
法兩夷毀滅我國固有園林建築之慘
狀，心胸中無比之悲恨！真令人慷慨
悲歌，欲行岳武穆「壯志飢餐胡虜肉」
之志事，吾等炎黃子孫如不對這些野
蠻夷人予以適當的懲罰，並討回被搶
去的圓明園國寶，豈能對得起列祖列
宗在天之靈。

圖 12-66　香山流杯渠

　　香山靜宜園內有清代流盃渠，全長 7.6 公尺，寬 6.6 公尺，渠寬 27 公分，
渠深 24 公分，屬於風字形流盃渠，爲中宮中之曲水泛觴之所（圖 15-66）。

（三）頤和園

　　慈禧太后目睹圓明園之被焚，對於英法夷人有「痛心疾首，含淚飲恨！」
想當年與咸豐帝在園中一段好時光便是無比的辛酸，遂有重建圓明園之心。同
治十二年（1873）值帝親政與大婚，遂以頤養太后爲名，硃諭重修圓明園，初
擬重修三千餘間，適值國家因太平天國、捻回亂後，又列強交侵，帑庫空虛，
又有大臣與親王之諫阻，同治帝病死熱河避暑山莊，又有採辦大臣之貪污，於

是耗資數達百萬，歷時十個月修繕之圓明園終於被迫停工。但慈禧太后終不死心，光緒初年，慈禧太后垂簾聽政，積極籌備再度重修，並選定破壞較少且易於重修之萬壽山清漪園爲重修對象，中法戰爭失敗後，李鴻章籌設海軍衙門擬積極訓練海軍，光緒十四年（1888）下令以海軍軍費四千萬作爲重修清漪園經費，歷經三年，園成，改名爲「頤和園」，作爲光緒帝與慈禧太后避暑之所，遂種下甲午之戰海軍大敗，割讓臺灣之遠因。光緒二十六年（1900）庚子之役，八國聯軍佔領，慈禧太后挾光緒帝避難西安，頤和園及已重修之圓明園又遭一劫，直至光緒二十九年（1903）再予修復，清室也近了尾聲。

圖 12-67　頤和園平面圖

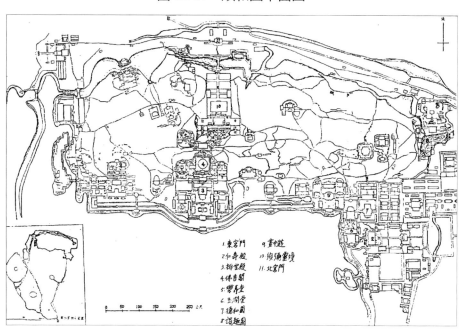

圖 12-68　頤和園平面（左）、頤和園之諧趣園雪景（右）

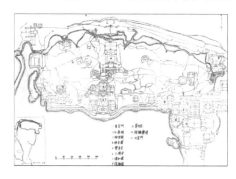

頤和園距西直門 7.5 公里，距海淀 2.5 公里，依萬壽山而建，山南有昆明湖，周圍 7 公里，皆包括在頤和園之內，全部面積為 3.33 平方公里，水面積約佔五分之四，皆屬於昆明湖。昆明湖原為小湖，乾隆時引導玉泉山之水瀦入而成，萬壽山蜿蜒於其北面，其湖面之佈景，以湖中之島嶼長隄，湖南最大之島建有龍王廟，以十七孔穹橋與東岸相接，湖西築有長堤，時斷時續，以各種小橋相連，此乃效西湖「蘇隄春曉」之勝景。頤和園之精華，皆為沿湖而建之水榭，如「日有澄渾」、「煙雲獻彩」、「舟樓映月」，再西有樂壽堂，堂宇五間，單層，其門前有銅龍鳳四對，門額書「仁以山悅」為慈禧太后之寢宮，水榭稱為「諧趣園」（圖 12-69）。

圖 12-69　頤和園諧趣園水謝

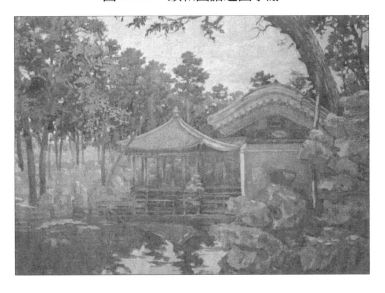

頤和園正門在園之西南，園門五間大殿，單層歇山（如圖 12-71 所示），旁兩間為帷帳牆，門前有一對銅獅，獅胸掛鈴，右腳滾球，兩口大開，手法極為巧妙，園門匾額為「仁壽」。

正殿為仁壽殿，原名勤政殿，為七間單層建築，其外列置銅龍、銅鳳、銅麒麟及銅鼎十二具，為慈禧駐蹕之所，其旁有南北九卿侍直朝房，其西面之門，有西太后所提「水木相親」橫匾，經牡丹臺大道可抵昆明湖。

頤和園水榭西端，繞迴昆明湖北岸，有由東而西延長達一千五百公尺之「頤和園長廊」，東起邀月門，西至石文亭，共計二百七十三間（如圖 12-74 所

圖 12-70　頤和園樂壽堂

圖 12-71　頤和園正門

圖 12-72　頤和園入口銅獅

圖 12-73　頤和園入口銅麒麟

圖 12-74　頤和園長廊

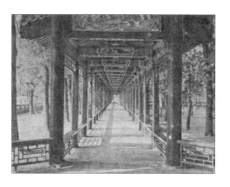

圖 12-75　排雲殿前牌樓

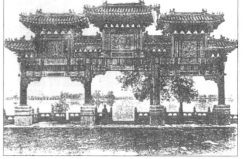

示），每數間有一閣或一樓，紅欄綠柱，加以蘇式彩畫之畫棟雕樑，且左挹湖光（昆明湖），右攬山色（萬壽山），遂成為聞名宇內之建築。長廊以排雲殿居中，東有留佳亭、對鷗航、寄瀾亭，西有秋水亭、魚藻軒等，半山處有含新亭，西為養雲軒、福蔭軒、園郎齋、寫秋軒、重翠亭，由此而西可達排雲殿，係全園中最主要建築。

圖 12-76　清宴舫

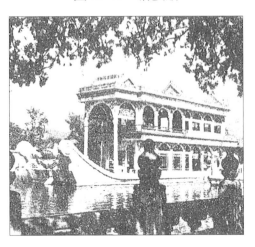

圖 12-77　頤和園東戲樓

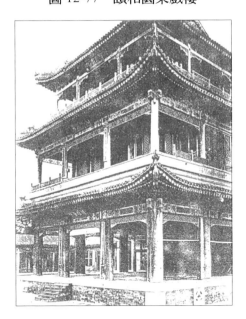

圖 12-78　頤和園西戲樓

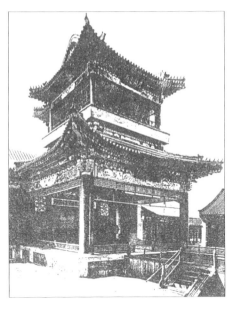

　　排雲殿在萬壽山中麓，明代為圓靜寺，乾隆十五年（1750）改建為大報恩延壽寺，寺前為天王殿、鐘鼓樓，寺內有大雄寶殿，殿後有多寶殿、佛香閣，其下有智慧海、寶雲閣。咸豐十年（1860），清漪園遭英法夷人火焚後，僅存智慧海與寶雲閣，光緒十八年（1892）就原基址改建為排雲殿，為西太后慶典受朝賀之處。其正門稱排雲門，門前有三間四柱七樓式牌樓，門內東殿名玉華，西殿名雲錦，中上小池，池上有石橋以達二重門，兩殿後各有朝房十三間，西

朝房北有碑亭，碑亭置高宗平定準噶
爾碑記及御題五百羅漢寶記之碑；二
重門內，東殿名芳輝，西殿名紫霄，
其北之正殿即排雲殿正殿，面闊七
間，殿前白玉階十五級，並有丹墀繞
以石勾欄，其上列置銅龍、銅鳳、銅
爐、銅鼎、香熏等，殿中設圍屏、寶
座、御案、宮扇、旁列琺瑯、獅吼寶
塔、下列仙鶴、燭臺、內殿五楹，又
橫列複道以連左右夾室共二十二間，
殿旁四面有長廊；殿北為德輝殿，殿
後可緣梯級而上全園最高處——佛香閣。

圖 12-79　排雲殿及佛香閣

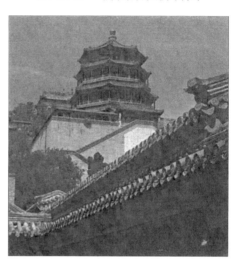

　　佛香閣平面八角形，內部三層，外部四層，層數形成明四暗三，其內外部
所見第一、二、三層皆由出簷及平座構成迴廊，迴廊每面三柱，共二十四柱，
迴廊邊有勾欄，頂上一層係由窗戶構成帷帳牆，屋頂係六角攢尖式，各簷皆覆
以黃色琉璃瓦，但角簷覆以青色琉璃瓦，青黃交映，益增光輝，憑欄遠眺，湖

圖 12-80　萬壽山琉璃塔

圖 12-81　頤和園佛香閣

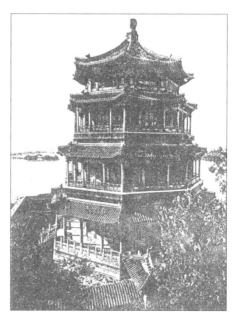

光山色無不盡目，風景絕佳。閣東面稍下為轉輪藏，西面稍下為寶雲閣，閣內有銅佛，為喇嘛奉經之處，寶雲閣自棟樑戶牖以至屋頂佛桌皆銅製，故名為「銅亭」。

　　萬壽山西部有清華軒、邵窩雲、松巢貴，又西有聽鴻館，內有戲臺二層，館為昔日妃嬪之住處；館北有畫中遊，其西臨湖處有石丈亭，亭外屹立水中者石船。排雲殿之右側，有一鉅大石船，船上有二層樓，樓寬八間，船舷圓輪亦為石造，額書「清宴船」，石船浮於湖上，登臨其上，可攬湖山之勝。船樓以聯式拱卷所開之門洞可供眺望之用。

　　昆明湖之龍王廟（在湖中島上），亦名靈雨祠，廟樓名「月波」，廟正殿為「涵虛堂」，為清帝祈雨時禱告處。廟旁有一個十七孔石拱橋與東岸相接，橋名為「十七孔橋」，為實腹拱橋，外形極美，橋左有銅牛，其構造留在後面詳細介紹之。此外湖西堤上又有一單孔之實腹石拱橋，橋洞半圓形，造型極美。萬壽山西臨昆明湖之勝景，有畫中遊，置身其中觀湖景如畫而得名，其上樓閣廊廡比接，甚為壯麗（如圖 12-82）。昆明湖沿長廊所建之水榭樓宇有對鷗船、魚藻軒、消遙亭，長廊之亭有秋風亭、涵海亭、養春亭、金枝亭、秀香亭以至最西之秋月亭，秋月亭有聯「山色湖光共一亭」，實為這些法樹亭樓之寫照，湖畔廣植楊柳，掩映湖濱之水光山色，正為江南名園之特色，此乃頤和園效法西湖景色高明之所在。

图 12-82　排雲殿西之畫中遊　　图 12-83　頤和園萬壽山後門

圖 12-84　頤和園十七孔橋（上）、頤和園全景（下左）、
頤和園昆明池銅牛（下右）

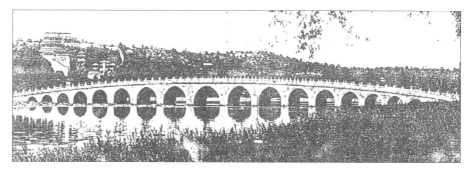

頤和園山北高處有智慧海，爲一黃琉璃殿，四周刻有小佛像，其右有雲會寺，左爲香巖、宗印閣、須彌靈境、蘇州街，善會寺東爲花承閣，閣旁有一琉璃多寶塔，此塔與玉泉山琉璃多寶塔同式，塔高七層，第一、三、五層較高，約各爲第二、四、六層三倍以上，塔平面爲八角形，第一、三、五正對東西南北四方有四門龕，爲較大佛龕，刹竿五層，有成傘狀及鈴狀者，塔身構造頗爲奇特，彷彿一個經幢形態，可見受六朝石窟與唐宋經幢之影響。

頤和園之橋形制優美，比例極佳，除前所述十七孔橋外，尚有玉帶

圖 12-85

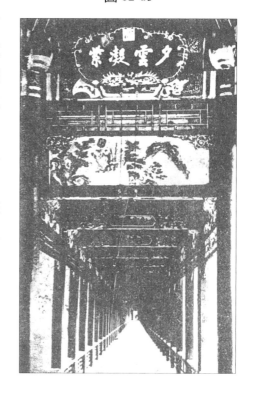

橋、繡漪橋，兩橋俱作穹形，爲單孔
實腹拱橋，遠望倒影如戒指，形狀極
美；此外寄瀾堂水榭之西的荇橋，爲
三孔單梁橋，兩邊孔傾斜向上，中央
孔平整，仿若一支弓，橋墩作分水金
剛牆，其上有立獅，中央孔上有長方
亭，重簷廡殿頂，正脊中央之寶瓶如
帽，頗具特色（圖 12-86）。

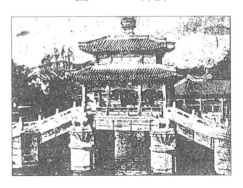

圖 12-86　荇橋

此外，北沿堤有幽風橋，其南有鏡橋，又有練橋、柳橋，橋制各異其趣。

（四）三海園林

三海爲北海、中海與南海，統稱西苑；在北京紫禁城之城西皇城之內，海
以金鰲玉蝀橋爲界，橋北爲北海，橋南爲中海，瀛臺以南稱爲南海，但名太液
池，自遼金以來，即爲皇室之苑囿，太液池水皆由玉泉山水瀦成，南北長二
公里，三海中以北海園林最盛，今分述如下：

北海面積三十公頃，其形勢，大致可分爲五部份，一爲團城，二爲瓊華
島，三爲濠濮澗，四爲五龍亭，五爲樂園。團城在北海之東南，爲高五公尺之
圓臺，面積四千五百方公尺，其沿岸以文石甃砌，其上並圍以城牆，故謂「團
城」，元代爲儀天殿舊址，稱爲「圓坻」，明清代稱爲「圓城」。拾級而上，爲承
光殿，明之承光殿建於明成祖年間（1403～1424），明・李賢〈賜遊西苑記〉稱
此殿：「北行至圓城，自兩披洞門而升，上有古松三株，支幹槎枒，形狀偃蹇，
如龍奮爪拏空，突兀天表，前有花樹數品，香氣極清，中有圓殿，巍然高聳曰
承光，北望山峰（即瓊華島）嶙峋崒嵂，俯瞰池波，盪漾澄澈，而山水之間，
千姿萬態，莫不呈奇獻秀於几窗之前。」又明・韓雍之《賜遊西苑記》稱：「圓
殿，觀燈之所也，殿臺臨池，環以雲城，歷階而登，殿之基與睥睨（即圓城之
雉堞）平，古松數株，聳拔參天，眾皆仰視。」（註 12）又據清・高士奇《金鰲
退食筆記》：「承光殿在金鰲玉蝀橋之東，圍以圓城，記以睥睨，自兩披洞門而
升，中構金殿，穹窿如蓋，華榱綺牖，旋轉迴環，俗曰圓殿，外周以廊，向北，
金鰲垂出垣堞間，甚麗……殿廢於康熙七、八年間（1668～1669）。」現有承光

〔註 12〕參見《考工典》第五十四卷〈苑園部・藝文〉。

殿重建於康熙年間，殿之平面已非原有圓形而爲十字形殿，匾額「大圓寶鏡」，
殿內置有緬甸硬玉佛一尊，係當年貢品。殿之東西北三面皆有偏殿，殿南一小
亭，中置玉甕，爲元代之「瀆山大玉海」，上刻魚龍戲海之圖紋，甕高三尺，徑
四尺，色黛黑，可貯酒數十石，亭外尚有一千年古松，有金章宗與李妃列坐樹
下對話之軼事。團城北過白玉石橋（元代所建）可達瓊華島，西有金鰲玉蝀橋
與岸相連（金鰲玉蝀橋在元明兩代皆爲浮橋，至清代始修建爲石拱橋）。

圖 12-87　三海平面圖

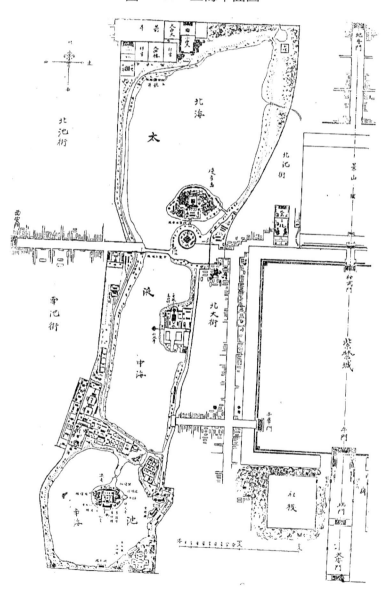

由團城下堆雲積翠白玉石橋而達北
海精華之瓊華島，爲人築成之島嶼，金
人滅北宋後，並以艮嶽之山石堆置其
上，據明·陶宗儀《南村輟耕錄》稱其
島上之石謂：「萬壽山在大內西北，太液
池之陽金人名瓊華島……其山皆疊玲瓏
石爲之，峰巒隱映，松檜隆鬱，秀若天
成。」現代稱爲萬壽山（至元八年定名），
明代改稱萬歲山，清代又改爲瓊華島，
島最高處高於池面十四丈七尺（約四十
六公尺），島前之百石橋（長約六十公尺）
前後兩端有積翠及擁嵐二牌坊，坊建於
清代，皆爲三間木坊，覆綠色琉璃瓦，
此島在明代之狀況，明·李賢賜《遊西
苑記》載之：

圖 12-88　北海瓊華島上之白塔

過石橋而北，山曰萬歲，怪石參
差，爲門三，自東西而入，有殿倚
山左右，立石爲峰，以次對峙，四
圍皆石，巋巘齦齶，蘚苔蔓絡，佳
木異草，上偃旁綴，繆葛薈蘙，兩
腋疊石爲磴，崎嶇折轉而上，岩洞
非一，山畔並列三殿，中曰仁智，
左曰介福，右曰延和。至其頂有殿
當中，棟宇宏偉，簷楹翬飛，高插
於層霄之上，殿內清虛，寒氣逼
人，雖盛夏亭午，暑氣不到……曰
廣寒，左右四亭在各峰之頂，曰方
壺、瀛洲、玉虹、金露，亭中可跂
而息，前崖有壁，夾道而入，壁間

圖 12-89　中海泛觴亭

圖 12-90　瀛臺亭子

四孔，以縱觀覽，而宮闕崢嶸，風景佳麗，宛如圖畫。

由此文可知，明代萬歲山宮闕亦沿元代舊，蓋明宣宗宣德七年（1432）曾修葺之，至萬曆七年（1579），廣寒殿傾頹而毀，曾發現至元錢，可見此殿歷三百年而毀。至清順治八年（1651）乃毀山上之全部亭殿，並立白塔於元代廣寒殿舊址。廣寒殿在明宣德七年（1432）曾加修葺，在萬曆七年（1579）倒塌；並於島南麓建白塔寺，塔旁立滿漢蒙文白塔寺碑，此塔在康熙十八年（1679）因地震震毀，康熙二十年（1681）重建，比前更加莊嚴，亦即留至今日之白塔，屬於喇嘛塔之代表作。〔註13〕該塔自池面算起高六十七公尺，其旁亦有上圓下方之高臺小樓（圖12-92）爲萬佛樓，樓壁有佛龕萬尊而名，其形制特異。

圖12-91　北海金鰲玉蝀橋　　　圖12-92　北海白塔下之萬佛樓

由白塔左下，有人造石徑及銅人承露盤（圖12-93），係探漢武帝通天臺金莖承露盤之遺意，並有普安殿、閱古樓、悅心殿、見春亭、蓮花室。島北有漪瀾堂，入內有垂花門，堂東有倚晴樓，西有分涼閣，並建有月形雙層長廊相通，如秦漢之閣道，廊內殿庭深廣，樓閣相接，稱爲「晴欄花韻」勝景，此外瓊華島處處有亭，且種類頗多，有圓亭（圖12-96）、方亭（圖12-95）、多角亭（圖12-90），亭皆配合當地環境而建，使自然與人工相增輝。

由瓊華島東向步行可至濠濮間水榭，其內有濠濮園，水榭三間，依山建築，其北有曲折石橋，橋中有白玉石牌坊，由橋北行，通過曲折山路可抵畫船齋，殿宇聯以曲廊，紅楹碧瓦，彷若畫船，畫船齋北行至先蠶壇，係祭古代蠶

〔註13〕見清・高士奇《金鰲退食筆記・瓊華島白塔始末》。

圖 12-93　北海承霶露玉盤

圖 12-94　北海快雪堂

圖 12-95　北海瓊華島之方亭

圖 12-96　北海瓊華島之圓亭

神之處，爲硬山單層小屋，再北行爲北海後門，建有水閘，以節制由什刹海來
之流水，由蠶壇渡檞往西可達靜心齋，供太子遊寓之處。旁有水池，池上有馬
蹄形單孔拱橋，其西又有天王殿，殿前有琉璃牌坊，額爲「須彌春」，殿門爲
天王門，正殿即「天王殿」，後殿爲「大慈殿」，正殿供有銅佛、銅塔及木塔各
二，後殿爲大琉璃寶殿。靜心齋之西有澄觀堂、浴蘭軒，軒後有快雪堂，爲乾

隆校閱王羲之快雪時晴帖之處（圖 12-94）。快雪堂之西爲闡福寺，又西爲震旦香林浴，俗名「小西天」，其內塑有高山千岩萬壑，供佛敷以千記，龕分三層，全部龕有供小銅佛達萬尊，惟八國聯軍時，被洋匪洗劫一空，闡福寺前有五龍亭。

五龍亭，爲明太素殿舊址改建而成，太素殿建於明英宗天順年間（1457～1464），位居北海西北之臨水面，太素殿門稱爲「歲寒門」，大殿採取「白堊粉飾，以茅爲蓋」的作風，故稱「太素殿」，殿左有臨水軒、遠趣軒，軒前有茅草之亭，稱爲「會景亭」，歲寒門亦爲一草亭建築，其上繪有松竹梅之彩畫，故以「歲寒」名之。明正德十年（1515）重修，改原有「堊飾茅覆」樸素之狀爲華奢殿宇，耗銀二十餘萬兩，役軍匠三千餘人，並改殿前草亭爲五龍亭，即今之五龍亭，其中亭稱爲龍澤亭，平面方形，四間重簷圓攢尖殿亭，屋頂上簷圓形，下簷方形四注，構造奇特，其左右各有二亭，左爲澄祥亭，右爲湧瑞亭，形制相同，皆爲重簷四方攢尖頂，制度稍小於龍澤亭。澄祥之左有滋香亭，湧瑞之右有浮翠亭，兩亭恂爲單簷四方攢尖頂，爲最小之亭，其亭之狀，據《金鰲退食筆記》稱：「五龍亭，珠簾畫棟，照耀漣漪，從玉蚺行者，遙望水次，丹碧輝映，疑是仙山樓閣。」五龍亭之後有石造牌坊，額爲「福渚」，其北有「壽岳」坊，兩坊中有錫殿，不用磚瓦，以錫建之。此處爲清太后避暑之處。

五龍亭之北有闡福寺，寺之西北名樂園，四面建有四牌坊，題名爲「震旦香杯」、「現歡喜園」、「安養示諦」、「妙境莊嚴」，皆爲佛語，附近有石造假山，其前有琉璃牌坊，坊下三洞，牌坊爲琉璃磚砌成，極爲壯麗，此景亦稱「極樂世界」（圖 12-97）。

圖 12-97　北海極樂世界之琉璃牌樓　　圖 12-98　北海推雲積翠橋牌坊

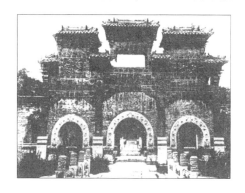

五龍亭之南，有聞名全國之九龍壁，在我國三大九龍壁（即北平北海、紫禁城皇極殿門前、山西大同）中以北海者最大且最美，此壁建於金元時代，疑是明代儀天殿前之照壁，儀天殿毀滅後，此壁獨存。

圖 12-99　　北海之五龍亭

此壁為照壁之一種，全部以五色琉璃磚嵌砌而成，全壁可分為壁身與屋頂二部份，屋頂覆以黃色琉璃瓦，正脊兩端有鴟吻，正脊上亦有九龍之浮雕，壁身可分為上中下三段，下段為壁座部份，以黃綠琉璃磚相間嵌砌成琉璃彩帶，每彩帶皆有花紋圖樣，其題材為忍冬、藤蔓、仰蓮等；中段係九龍壁之精華部份，亦即嵌砌九龍浮雕之部，九龍式樣皆各具形態，上為晴雲，下為海波，蟠龍騰雲，俱作飛舞之狀，栩栩如生，除第一龍外，其餘皆作雙龍搶珠之勢，有黃琉璃磚嵌成黃龍，與藍琉璃磚嵌成青龍，張口舞爪飛舞碧海青天之間，顯得其手法之高超（參見圖 12-100）。壁身上段亦以黃綠琉璃嵌砌成數條彩帶，有以小坐龍之浮雕，有的嵌成一整二破旋子彩畫之圖案。本壁雕砌技巧已臻爐火純之境，實為應妥保護之建築雕刻瑰寶。

圖 12-100　　北海九龍壁

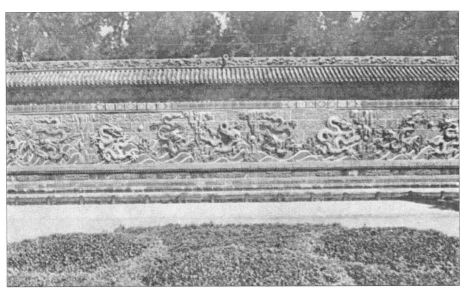

圖 12-101　西苑瀛臺蓬萊閣前壇　　　圖 12-102　北京西苑瀛臺

至於金鰲玉蝀橋以南之太液池習稱中南海，而中南海又以瀛臺爲界，瀛臺以南稱爲南海。中南海建築雖不若北海之盛，但曲廊水榭，山林茂密，景緻之清幽遠超過北海。

中海以勤政殿爲中心，該殿爲清帝聽政之便殿，殿西北有懷仁堂爲清代之儀鸞殿，民國初年改名，爲慈禧太后六十大慶時（1894）所建，該堂爲臨水樓榭，甚爲宏麗，懷仁堂後有延慶樓，民國三十六年毀於火。而南海以瀛臺爲中心，瀛臺舊稱南臺，三面臨水，奇石林立，花木芬芳，有天

圖 12-103　金鰲玉蝀橋

清丁觀鵬《南呂金行圖》

然林壑之景緻，瀛臺前有香扆殿，殿三間，左右各有室，爲光緒隆裕皇后居殿，中有昭和殿，殿前有亭稱爲澄淵亭，亭臨池畔，沙鷗水禽浮於水，如在鏡中，大殿後有閣稱爲朔巒閣，閣前面水，有迎薰亭，以上該殿亭，除昭和殿建於明代外，餘皆建於清順治年間（1644～1661），做爲避暑之處。康熙十九年（1680）重加修葺，制度更壯麗，據當時目睹重修之高士元記其狀稱：「康熙庚申，復加修葺，皆易黃屋複殿，重房交疏對霤，青臺紫閣，浮道相通，又於水邊堆疊奇石，種植花樹，層巖小壑，委曲曼迴，蓼渚蘆灣，參差掩映。」 〔註14〕

─────────────

〔註14〕 參見《金鰲退食筆記・瀛臺欄杆》。

此外，瀛臺尚有涵光殿、淑清院、豐澤園、頤年堂等景勝，尤其涵光殿爲戊戌政變後，慈禧太后囚禁光緒帝之處，德齡郡主之《瀛臺泣血記》即述光緒被軟禁於此殿之生活雜記，亦爲近代史一重要地方。

中南海又正門即寶月樓，袁世凱改爲新華門，還有正廳海宴堂，堂南聽藹齋，又南聽鴻樓，共五十四楹，多假山假石及曲廊。堂中傢俱皆仿巴黎凡而賽宮式樣陳設，中西合壁，極富匠意，民國初年，袁世凱竊國，即以此堂做爲其新華宮與其心腹沐猴而冠之所在。

紫光閣在中海之西北隄，明代原有臺高數丈稱爲平臺，中作圓形小殿，上蓋圓攢尖頂，覆黃琉璃瓦，棟脊覆碧瓦，共八楹，其臺南北有梯可供上下，梯上設斜廊，隨級而昇，以防風雨，下臨射苑，有馳道可供走馬。明武宗時（1506～1521），築以供閱射及觀西苑龍舟競渡之用，後毀臺，改爲紫光閣，閣甚高敞，掩映於樹蔭池影之間，清代爲皇帝殿試武進士騎射之處，並陳列所獲兵器。

紫光閣之西有萬壽宮遺址，萬壽宮原爲明成祖之藩邸，其西有大光明殿，殿近西安門，其地極寬敞，殿門爲登豐門，門內有圓殿高數十尺，制如圓丘祈年殿，匾額爲「大光明殿」，中有太極殿，後有香閣九間，額題「天元閣」，高深宏麗。以上諸殿皆覆黃琉璃瓦，再甃砌青琉璃瓦，下列文石花礎，並作龍足道（龍陛），丹楹金飾，龍繞其上，四面鎖窗藻井，以金繪之，白石陛三重，中設七寶雲龍神位，不祀上帝，明世宗與陶眞人曾在此講道合藥，順治帝亦曾托孤於此。

萬善殿位於中海之東北，獨立形成一個宮殿區，明代爲崇智殿，殿後有花圃，明代爲設醮焚草、七夕乞巧及作先朝實錄之處。清代爲西苑佛寺，供有佛像，並養有內監剃度爲僧，萬善殿之南有蕉園，其後有千聖殿，殿制圓蓋如穹窿之狀，其後又有北固山，臨中海，萬善殿西有亭立於水中稱爲「水雲榭」。

中海西南海宴堂（現稱爲居仁堂）之西有西八所，其西北有小竹亭，南折而向東有植秀軒，其西有石池，再穿過石洞爲虛白室，其南有竹汀亭，亭南爲愛翠樓，樓下有佛寺一所，北向臨池，稱爲「大圓鏡中」，往西經小門有卍字廊，四面環水，縈繞如帶，其成有雙亭，頂爲圓錐攢尖，形狀如笠。卍字廊南

為石室，又南芳萃樓，循廊而北為「飛軒引鳳」，其北又有錫福、永福、增福等堂，其北有寶光樓，為中海西門。中海又有泛觴亭，有曲水流盃渠（如圖12-89）。

（五）景山

在紫禁城北神武門外，俗稱「煤山」，因其山下嘗儲積煤炭以備閉城緊急之需而名，又名「萬歲行」（與元代瓊華島同名），蓋因紀念崇禎帝於其東麓道旁古槐樹吊死而名，清代始名為「景山」，係人工築成的土山，蓋由明代築北京城時掘護城河之餘土所堆築之土丘，周圍二里，高僅數十丈，沿山坡遍植松柏，翠色參天，景物極幽緻。明清代建亭閣臺榭，山南正門稱為「北上門」，山後之東有「山左還門」，西有「山右裏門」；北上門內有綺望樓，南向，二層五間懸山建築，中三間以三格子門裝修，兩旁間為廊間，二樓有平座勾欄，白階紅牆，朱柱黃瓦，頗為壯麗（如圖 12-104 所示），樓內供有孔子神位。山有五峰，各建五亭皆供佛像，最高峰者為萬春亭，亭高三層，方攢尖頂，登亭可遠望全城，內有銅佛一尊，其左臂為人截去，左二亭稱為觀妙及周賞亭，皆為重簷八重攢尖亭，右二亭為輯芳及富覽亭，為重簷圓攢尖亭；山北有壽星殿，寬九間，各有配殿，仿太廟之制而尺度較小，其旁有觀德殿、倚望閣、萬福閣、永思殿，今多朽壞。

圖 12-104　景山，前景為綺望樓，主峰上為萬春亭

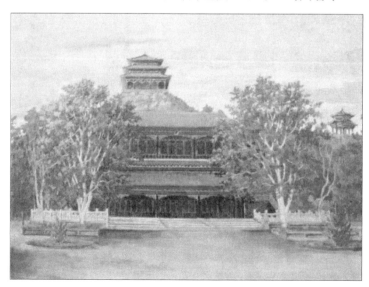

二、私人園林

（一）蘇州獅子林

在蘇州城東北隅之潘儒巷，在元代至正年間（1335～1368）僧天如與朱德潤、趙善良、倪元鎮（即倪瓚）、徐幼文等人共同研商設計而成。該園花木茂密扶疏，園內有合抱大松五株，虬奇驚絕，故又稱為「五松園」，且人工建築格窗月門，雅緻精巧，園中假山石有「獅子峰」、「含暉峰」、「吐月峰」、「立雪堂」、「臥雲室」、「問梅閣」、「指柏軒」、「冰壺井」、「玉鑑池」、「修竹谷」、「大石屋」、「小飛虹」等景，就是一幅國畫山水之縮影，此為畫家將山水意境以造景手法佈置出來，為我國南派園林之特色，此園在清代時，康熙與乾隆兩帝皆曾臨幸，並仿其園之造型風格重建於圓明園中（圖12-105）。

圖 12-105　獅子林小橋

（二）拙政園

在蘇州城婁齊二城門間，明代嘉靖年間（1522～1566）御史王獻臣因與朝中權貴不和，棄官而歸，購得大宏寺部份基址，以興建園林，落成後，取東晉潘兵賦：「仕宦不遠，退隱自築室種樹造園，曰此拙者之為政也。」之言而命名，此園可分為中、東、西三部，中部為拙政園主景，東西兩部以園牆相隔，並迴以長廊；全園配置以水景為重心，約佔全園面積十分之六，此為江南園林之特色。池北積土為假山，山後溪流迴繞，形成人工島，島上林樹茂密，溪徑幽深，池上石橋曲折，配以矮欄，別有風致，園中山水亭臺，交相掩映，五步一景，引人入勝。入園處有紫藤盤繞架上，交捲古拙，係文徵明手植，入園有山、沿廊，過橋便是遠香堂，堂南有假山池水，堂北有露臺，池中植荷，夏日荷風撲面，香滿一堂，憑欄眺望，處處皆可入畫。遠香堂與其南之玉來軒，有短廊相接，皆為臨水亭臺，可由對面之旱船香洲見其水中樓閣倒影。

圖 12-106　拙政園水榭（上）、香洲（下）

　　旱船香洲為一臨水亭榭，船中有一大穿衣鏡，人望鏡中，園景全非，此乃造園藝術之借景手法，出玉來軒，渡小虹橋，穿假山，過卍字小橋，即至旱船，旱船之上層為澂觀樓，可登臨眺望，由旱船後艙出，過露臺，即為西半亭，穿過別有洞天之園門，即進入另一景。該景長廊環池而建，曲折幽深，向北為倒影樓，向西為三十六鴛鴦館，廊南有小山一座，山頂有宜雨亭，三十六鴛鴦館與十六曼陀羅花館為前後臨水花廳，中有屏風相隔，為園內最幽深處，園主借此為宴樂之所。三十六鴛鴦館附近有八角亭一座，重簷攢尖，倒映池中，仿若梵塔，故稱塔影亭，此亭窗櫺亦為八角形圖案，頗具匠心，遠處又有留聽閣，池中有荷花，蓋取宋詩：「留得殘荷聽雨聲」之詩意而名，更遠可至浮翠閣，眺望全園之園景，其附近並設有笠亭，與誰同坐軒、拜文揖沈之齋、倒影樓、勤耕亭、雪香雲蔚亭、荷風四面亭、梧竹幽居，其建築結構別有風格，且題名亦具詩情畫意。此外尚有繡綺亭、枇杷園、玲瓏館、海棠春塢等，均各

具意境，樣式無一雷同，在紛亂之中又具統一感，實爲江南名園之典型。

拙政園屢易其主，清代曾爲吳三桂之婿王永寧私邸，後又歸蔣氏，改稱復園，太平天國軍進據蘇州，又改爲忠王府，清末改爲「八旗奉直會館」，此歷史名園雖歷盡滄桑，但幸賴保存。

江南園林大都以山水、亭榭、林樹佈局富有詩情畫意見稱，拙政園以橋樑連繫亭軒，以林樹掩映其中，實最突出者；此園亭閣雜錯，花木紛陳，美竹千杖，其名景有香洲、澂觀閣、雪香雲蔚、淨深亭、勸耕亭、藕香榭、瀟湘一角、梧竹幽居、半窗梅影、繡綺亭、枇杷園、玲瓏館等。園中有文徵明手植老藤，疊石爲一廟，接以小橋以達遠香堂，復有連理山茶，明末詩人吳偉業曾讚之。拙政園之香洲，在寒冬十月，白雪紛飛，鋪於亭閣之頂，更覺江南名園詩意無窮。

（三）南京隨園

在南京之小倉山下，爲清乾隆時性靈派詩人袁枚之別墅，本爲隋織造園，此園歸袁枚後，改「隋」爲「隨」，遂稱爲隨園。該園四山環抱，中開異境，緣山築基，引流水爲池沼，並蒔花種竹，饒有古趣，有香雪梅最爲扶疏，樹下結屋，暗香浮動。園內所建造樓閣皆依山之等高線而建，如梯田狀，雖屋宇之多鱗次櫛比，但佔地並不多。園四周皆依傍峭壁懸崖，不設牆埔，入園必循山坡之鞍部迤邐而下，皆以天然環境因勢佈景，有山有水，故人譽爲：「園倫宛委，佔來好山好水。」其景有所謂「蔚藍天」、「群玉山」之勝，乾嘉之際，江南名士墨客詠觴其間。

此園在洪楊之亂時，因太平軍糧餉匱乏，故填平洞壑種田以供軍需，事後，居民又墾種山穀，土日壅日高，如今平原一片，只剩一泓流水及一塊界碑供人憑引而已。

（四）晴暉園

在廣東省順德縣大良城郊，爲嶺南四大名園之首（其他三處爲番禺餘蔭山房、東莞之可園、南海之十二石齋），嶺南之名園大致係嘉道以來，因與外國通商之商人成爲暴發戶而建的，晴暉園爲大良龍家所建，龍氏以經營蠶絲而富，其建造年代，約在清道光年間（1821 以後），園內風格乃吸取蘇州歷代名園（如宋之滄浪亭、元之獅子林、明之拙政園等）之精華，但富有熱帶之情

趣，並有巧妙之佈局；如「龍船廳」，曲廊水榭，縈迴曼延，且作水波紋之勾欄，而書檻雕欄，全仿照珠江之畫船──紫洞艇形式。

晴暉園佔地僅五十畝（約 2.5 公頃），花木雖不多，惟皆珍奇，其中有兩種為江南名園所無，一為紅棉樹（即臺灣之木棉），為落葉喬木，開花如江霞之燦爛，所謂：「粵江二月三月來，千樹萬樹朱華開。」即形容此種樹開花之狀。二為玉堂春（即麗春花），花開如千盞玉杯，色淡而香遠，種於惜陰水榭前。此外晴暉園中皆為數百年古樹，蒼松翠竹，綠柳紅蓮，點綴於亭臺樓閣之間，而水榭有歇山頂及勾欄，其設計以清雅手法，石砌小橋邊有四角亭，挹翠軒構成倒影亭閣（圖 12-107 所示）。園內亭軒樓閣約達數十，皆屬玲瓏袖珍型，室內裝璜有紫檀傢俱以及古董書畫佈置其內，假山假石佈置之風格，雖其天然材料不如江南名園有太湖石之奇巧，但亦頗秀逸。此園仿江南名園，卻有本身之風格，南國色彩，堪稱華南名園。

圖 12-107 晴暉園	圖 12-108 昆明大觀樓

（五）昆明大觀樓園

在昆明西門外十里滇池湖上，明末朝印和尚修佛之處，清康熙年間（1662～1721），巡撫王繼文改建三層之樓，題額為「大觀」二字，此樓為方形平面，四方攢尖頂，其飛簷反宇特大，致使由第三樓眺望視角加大，此為設計之高明點（圖 12-108）。因屋簷出簷特大，故四角隅皆增加一撐柱以負擔一部份之屋簷重量，屋頂攢尖不用寶瓶而甲刹竿，此為較特殊之細部。

大觀樓園正門在樓之南，正門左有一亭，稱為湧月亭，樓旁復有牧夢亭、挹爽樓、近華樓、澄碧堂等共數十間，以大觀樓最高，登臨眺望滇池湖光、太

華山色，皆能窮目，正如樓長聯所謂：「翠羽丹霞，……四圍香稻，萬頃晴沙，九夏芙蓉，三春楊柳；蒼煙夕照，幾杵疏鐘，半江漁火，雨行秋雁，一沈清霜。」正是其四季景色。其樓前隄外有小石拱橋，湖心復有石塔，乃仿西湖三潭印月之景，湖中復有小艇，供人泛舟，由湖經草海可抵昆明另一勝區羅漢山。

本園各處種植各種花卉，種類繁多，尤其是茶花更爲著，紅白燦爛，點綴園景色良多。

第五節　明清之郊祀建築

一、明代初期南京之郊祀建築

洪武元年（1368），李善長撰《郊祀議》建議：「今當遵古制，分祭天地於南北郊。冬至則祀昊天上帝於圜丘，以大明（金星）、夜明（火星）、星辰、太歲（木星）從祀。夏至則祀皇帝祇於方丘，以五嶽、五鎮、四瀆從祀。」太祖如議而行，建圜丘於正陽門外鐘山之陽，方丘於太平門外鐘山之陰；洪武三年，增祀風雲雷雨於圜丘，增祀天下山川之神於方丘；洪武七年（1374）增設天地神祇壇於南北郊，此爲天地分祀之制，洪武十年，作大祀殿於南郊合祀天地，此太祀殿爲北京祈年殿之濫觴。

南京圜丘之制，據《明史·禮志》所載：「圜丘壇二成（層）。上成（即層）廣七丈（21.8公尺），高八尺一寸（2.6公尺），四出陛（即四道臺階），各九級，正南廣九尺五寸（即正南階寬3.04公尺），東、西、北八尺一寸。下成（層）周圍壇面，縱橫皆廣五丈（16公尺），高視上成（亦2.6公尺），陛皆九級，正南廣一丈二尺五寸（3.9公尺），東、西、北殺五寸五分（3.7公尺）。甃磚闌楯（即所砌磚包括欄杆、壇面、壇側），皆以琉璃爲之。壝（矮牆）去壇十五丈（46.6公尺），高八尺一寸，四面（皆設）靈星門，南三門，東、西、北各一。外垣（外圍牆）去壝十五丈，門制同。」此爲圜丘之制，因屬草創較北京圜丘稍小，惟《明史》所載下層廣僅五丈比上層還狹，甚不合理，恐係十五丈之誤，此圜丘雖未指係何形狀，但既稱圜丘則屬圓壇可知，其廣實指直徑。

至於方丘之制，乃依原書所載，方壇二層，上層邊長六丈（18.6公尺）高

1.86 公尺，四面各有一臺階，南階寬 3.1 公尺，東西北各階皆為 2.5 公尺，每階均八級，取陰數，下層邊長二丈四尺（7.5 公尺，恐有誤或係十二丈四尺即 38.6 公尺），高 1.86 公尺，四面各一道臺階，南階寬 3.7 公尺，東西北階各寬 3.1 公尺，臺階各八級，壇與壇距離十五丈（46.6 公尺），壇高 1.86 公尺，外垣方形，邊長六十四丈（200 公尺），其餘設靈星門制同南郊圜丘。

洪武四年（1371），改築圜丘及方丘，均築於鍾山之陽，其制較小於前，圜丘上層直徑四丈五尺（十四公尺），高 1.52 公尺，二層直徑七丈八尺（24.2 公尺），壇至內壇牆相距 30.6 公尺，內壇至外壇牆距離南面為 44.6 公尺，北面相距 35.2 公尺；方丘上層邊長 9.4 公尺，高三尺九寸（1.2 公尺），下層高亦 1.2 公尺，壇至內壇距離為 27.8 公尺，內壇至外壇距離 26 公尺。

洪武十年（1377）改定天地合祀之典，遂於南郊圜丘壇上建大祀殿，殿制十二楹，殿中設石臺，臺上設上帝皇帝祇神座，東西兩廡計三十二楹，正南大祀門，面闊六楹（楹數減一為間，即五間），大祀門以步廊與殿廡相連，正殿後有天庫（即神庫）五間，以上殿廡庫皆蓋黃琉璃瓦屋頂，殿東北有廚庫，廚東北有宰牲亭、井圈，皆以步廊與兩廡連接，其外有內外兩圍牆，大門皆為石砌拱門三道，中為御道，兩旁為王道，齋宮在外垣內西南，覆藍琉璃瓦；洪武二十一年（1388）增修壇壝，壇後種松柏，外壇東南鑿水池二十處。

神祇壇建於洪武元年，建於南京東門外，在外垣北有神庫五楹，廚房五楹在外壇東北，並有宰牲亭、天池、齋舍等，其燎壇在內壇東南，寬七尺，高九尺（2.8 公尺）。

社稷壇在南京宮城西南，社稷分壇，東西並峙，洪武初建，方壇皆一層，寬五丈（15.5 公尺），高五尺（1.55 公尺），四向皆有臺階一道，臺階五級，壇面鋪五色土，各隨其方色，再以黃土覆蓋，社稷兩壇相去五丈，壇南植松樹，兩壇同一壝，壝方形，邊長三十丈（9.13 公尺），高五尺，以磚砌成，四方之門各隨四方之色，南為靈星門，門有三道，北為戟門，門下五通道，東西戟門各有三門道，戟門各列戟二十四支。洪武十年，改建社稷壇於午門之西，社稷共一，方壇二層，上層寬五丈，下層寬五丈三尺（1.64 公尺），壇高五尺，外壝高五尺，方壝邊長五十九公尺，壝外有外垣，外垣東西 205 公尺，南北 267 公尺，外垣北有三門，門外為祭殿，其北為拜殿，其外復有三門（即一門

三戶）。

至於太歲、星辰、四海、四瀆、風雲雷雨、五嶽、五鎮在明初不另設壇，分置於圜丘及方丘壇下或墻內。

南京朝日壇建於洪武三年（1370），高八尺（2.5 公尺），方形，邊長四丈（12.4 公尺），方壇寬各二十五步（38.9 公尺），夕月壇高六尺（1.8 公尺），餘制與朝日壇相同。

山川壇建於洪武九年，其正殿及拜殿各七間，東西廡共二十四楹，其西南有先農壇，東南有具服殿，殿南有籍田，壇東旗纛廟，廟後神倉，周垣七百餘丈，垣內種穀及蔬菜，供祭祀用。

南京明宗廟之制其演變情形載於《明史》，明初曾立四親廟於宮城東南，採分廟之制，高祖廟居中，曾祖廟東面第一，皇祖廟西面第一，皇考廟東面第二，皆南向，每廟中室供奉神主，東西有兩夾室，廟旁兩廡，每廡開設三門，每門設二家四戟，廟外為都宮，正門之南設齋次（用齋），其西饌次（用膳），面闊皆五間，正門之東有神廚，西向五間，其南有宰牲池，南向。

洪武八年，改建太廟，其制係：「前正殿，後寢殿，殿（指正寢兩殿）皆有兩廡（即東西廂），寢殿九間，間（每間）一室，奉藏神主，同堂異室。」此解仿唐代玄宗時天子宗廟九室之制。

至於明代奉先殿之建，係洪武三年時（1370），太祖以太廟祭祀未足以代表其孝思，故增建奉先殿於南京宮門之東，以太廟象外朝，以奉先殿象內朝，其殿制係正殿面闊五間，南向，深二丈五尺（7.8 公尺），前殿亦五間，深 3.9 公尺。

二、明清北京之郊祀建築

明成祖即位後（1403）就積極建設北京城以做為他日遷都的根本，其建設的藍本係以南京都城為依據，有關宮殿、城垣（指宮城、皇城等）、郊祀皆仿照南京的制度。永樂十八年（1420）所建的天壇太祀殿（今日稱祈年殿）即仿照南京太祀殿的規制，亦即周代明堂遺制，太祀殿洪武十年（1376）定制以作合祀天地之用，明世宗嘉靖九年（1530）始議天地分祀之制，另建圜丘，以太祀殿當明堂之用，次年（1531）另建南北郊及東西郊，並定孟春祇穀於太祀殿之禮，今分述之。

（一）天壇

天壇在正陽門外，天橋之南迤東，亦即外城內永定正陽門大街之東，包括壇垣、齋宮、無樑殿、銅人石亭、圓丘壇、皇穹宇、祈年殿、皇乾殿、長廊、神樂署、犧牲所等建築集團。明成祖永樂十八年建此壇原供天地合祀之用，嘉靖九年以後始單供皇帝祭天祈穀之用，故原有壇垣二層皆呈上圓下方之馬蹄形，取象我國古代「天圓地方宇宙觀」，外垣南北長 1,600 公尺，東西寬 1,700 公尺，高 3.7 公尺，底厚 2.6 公尺，頂厚 1.9 公尺，內垣南北長 1,200 公尺，東西寬 1,100 公尺，高 3.5 公尺，垣底厚 2.9 公尺，頂厚 2.2 公尺，在東北及西北兩角混成圓弧形。齋宮為皇帝祭天前夕齋戒之處，宮門向東以通正陽門大街，宮垣二重，外垣 634 公尺，內垣 397 公尺，垣外四周皆以迴廊環繞，計一百六十三間，迴廊外深池環繞，正中有三門，左右各一門，門外皆有石橋，中三門入門內為無樑殿，為齋宮的正殿，殿東向，五間廡殿，臺基四周有白石欄，門前臺基三階，殿制特異，以磚拱砌成，不用棟樑椽桷，故稱無樑殿，正殿之左右配殿各三間，殿前左設齋戒銅人石亭，右設碑亭，銅人石亭在皇帝入齋宮時以一高達 3.3 公尺銅人手執簡書「齋戒」二字以示警告，正殿後有後殿五間，左右亦有殿三間。

由齋宮向東南可達圓丘壇，壇建於明嘉靖九年（1530），重修於乾隆十四年（1749），為皇帝於冬至日癸祀昊天上帝之所，壇圓形，有三層，上層直徑九丈（29.8 公尺），高五尺七寸（1.82 公尺），中層直徑十五丈（48 公尺），高五尺二寸（1.66 公尺），下層直徑二十一丈（67.2 公尺），高五尺（1.6 公尺），合計直徑四十五丈，以象九五之數，上層石面九層，自一九環砌至九九之數，二層石面自九十遞增至一百六十三，三層自一百七十一遞加至三百四十二，合一三五七九之陽數。每層四色，每階九級，上層石欄有七十二間（即七十二望

圖 12-109　天壇櫺星門

圖 12-110　天壇皇穹宇石階

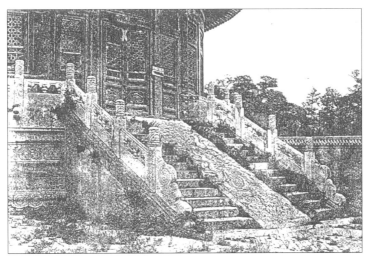

圖 12-111
圜丘壇上層砌石

圖 12-112
圜丘壇第二層及第三層基壇

圖 12-113　由拱門道眺望皇穹宇

圖 12-114　由南琉璃門北望皇穹宇

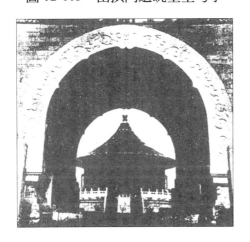

柱），中層一百零八間，三層一百八十間，合爲三百六十，象黃道周天之度數，石欄皆以白玉石甃砌。壇外有二牆（即矮圍牆），內牆爲圓形，其直徑108 公尺，高五尺九寸（1.9 公尺），壇門四，皆爲六柱三門式，柱及楣皆白玉石，門扉漆以紅朱。牆外東南有燔柴爐一（圖 12-115），高 2.8 公尺，直徑 2.2 公尺，以綠琉璃磚砌成，燔柴爐砌有臺階登上。其旁有供埋祭品之瘞坎一處；燔柴爐之東有燎爐四個，分設於東西牆門的左右。內牆之西南隅有望燈臺三個，每個樹立燈燈高十四丈，今衹存一個。外牆方形，邊長 168 公尺，亦有牆門四處，亦爲六柱三門式，其牆南門外路東設大次之所（即皇帝用的大幄帳），外牆東門外爲神庫及廚具、祭器、樂器、饌薦（供祭之品）等庫以及宰牲亭等建築物。

圖 12-115　明清北京天壇平面圖

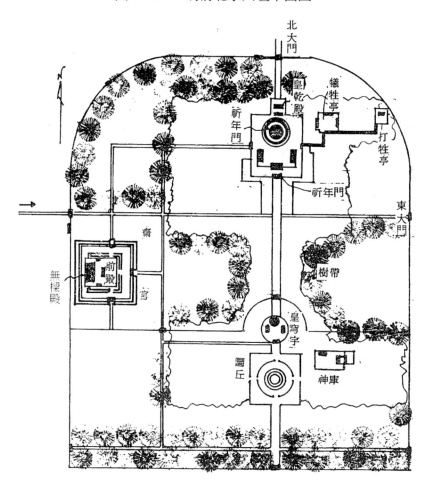

　　圓丘之北爲皇穹宇，建於明嘉靖十四年（1535），原名泰神殿，後始改今名。皇穹宇內遵藏皇天上帝、開國皇帝（同明太祖、清太祖），及從祀神之位版（神主）；其建築南向，平面圓形，直徑五丈九尺九寸（19.2 公尺），有八間八柱，臺基高九尺（2.8 公尺），東西南各有一臺階，每階十四級，圓簷，單層，圓錐形屋頂覆藍色琉璃瓦，上安金頂（即金黃色琉璃寶瓶），臺基上石欄四十九間。東西廡各五間，皆有一階，亦覆青色琉璃瓦，皇穹宇之圍牆呈圓形，周圍五十六丈六尺八寸（5181.4 公尺），直徑五十八公尺，高一丈八尺（5.8 公尺），圍牆南有琉璃門三間，琉璃門臺基各有三階，每階五級，護以石欄。

　　由皇穹宇北行 450 公尺，即達著名的祈穀壇之祈年殿，祈穀壇建於永樂十八年（1420），爲明初合祭天地時之圓丘。嘉靖九年（1530）大學士張璁主張分祭天地後，另建圓丘於大祀殿（即祈年殿）之南現址，大祀殿專作祈穀之用，嘉靖二十四年（1545）改稱大享殿，乾隆十六年始改稱「祈年殿」。祈穀壇三層，圓形，南向，上層直徑二十一丈五尺（68.8 公尺），中層直徑二十三丈二尺六寸（74.4 公尺），三層直徑二十五丈（80 公尺），共高六公尺，壇面砌以金磚，每層均圍以白石欄杆，計欄版四百二十間，南北各有三白石臺階，東西各有一階，上中層臺階各九級，下層臺階十級。祈穀壇中央建殿，即祈年殿，始建於明永樂十八年（1420），此殿重修於清乾隆十六年（1751），清光緒十五年（1889）受雷擊而損毀，重建於光緒二十二年（1896），惟仍保持明代原來式樣。祈年殿爲三簷圓錐攢尖式建築，平面圓形，下層直徑二十五公尺，內外柱各十二根，內柱中繞龍井柱四根直達上層，內柱十二根象十二地支，龍井柱

圖 12-116　祈年殿

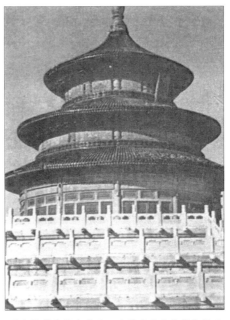

明代原制爲藍琉璃瓦，清順治時改爲藍黃綠三色琉色，至乾隆十八年，復改爲藍琉璃瓦

圖 12-117　祈年門

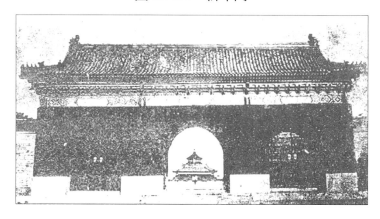

圖 12-118　祈年殿石階陛石　　　　　圖 12-119　皇穹宇神位

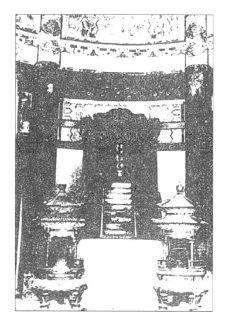

象一年四季，中央臺上有九龍屏維護；三層屋簷皆覆以藍色琉璃瓦，其上爲金頂（黃金色寶瓶）屋橡金楣紅邊，自祈穀壇至金頂高達三十二公尺，祈年殿以紅色、黃金色、綠色漆飾外柱、斗栱、橡札，處處顯出金碧輝煌，殿內有高十五公尺的天花藻井，其雕刻手法顯出雄偉，巧妙和特殊的風格，其位置處於圜丘通過，皇穹宇視線的焦點，且立於高大臺基——祈穀壇上，顯示出上天的偉大，是祈年殿建築所強調的靈魂所在，無論何人，對祈年殿充滿著和諧、莊嚴、肅穆氣氛無不嘆爲觀止，並謂爲充滿著美的旋律，其偉大可比擬羅馬聖彼

得教堂，成爲北平故有建築的象徵。

　　祈年殿前門爲祈年門，在殿之南，亦有崇基石欄，前後均有三個臺階以供出入祈年殿，門外東南亦有燔柴爐一，燎爐五個，瘞坎一處，其內壇周圍 610 公尺，各有四門（南門即祈年門），北門後爲皇乾殿。

　　皇乾殿建於明嘉靖二十二年（1543）（據《明史・禮志二》），其內尊藏上帝神主，乾隆十八年（1753）重修，祀前

圖 12-120　祈年殿圓形天花藻井

一日，皇帝先齋祀此殿再拈香行詣齋宮，此殿平面長方形，五間南向，上覆藍色琉璃瓦，臺基南向三階，東西各一階，臺基白石欄杆五十間，南有三門，西有一角門。

圖 12-121

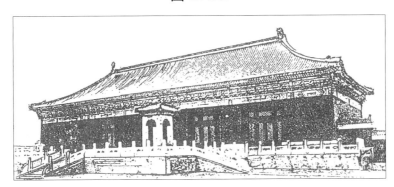

圖 12-122　祈年殿圓簷細部

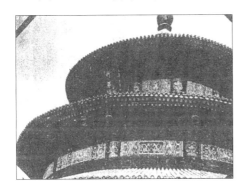

圖 12-123　皇穹宇回聲圓壁

圖 12-124　由皇穹宇遠殿祈年門

圖 12-125　祈年殿前三重石階

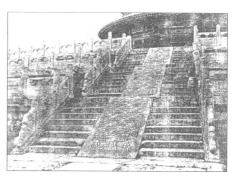

祈穀壇亦有矮圍牆一重，稱之為「內壇」，內壇東門外有長廊七十二間，為祭祀時執事者進俎豆（祭器）、避風雪之所，內壇外宮牆二重，稱為內外宮垣，外宮垣周圍 634 公尺，環建圍廊一百六十三間，外垣西門內稍偏南處有齋宮，為皇帝祈穀壇齊戒之所，齋宮東向，前殿五間，亦有崇基（高臺基）石欄（白石勾欄），臺基有三階，前殿後有正殿五間，屋頂均覆蓋琉璃瓦，內宮垣方形，邊長 396 公尺，南三門，東西各一門，其東北隅

圖 12-126　北京郊天軸線建築

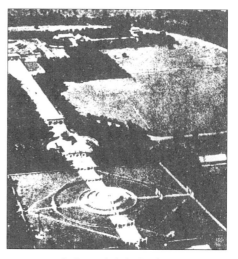

由圜丘、皇穹宇到祈年殿

有鐘樓一處。天壇總面積 270 公頃中，除壇殿等建築物外，其餘的空地皆種有數不清樹木，其中有古柏圍徑大至合抱者，樹齡已有數百年。

（二）地壇

地壇在內城北面之安定門外偏東之地，又名方澤壇，為皇帝於夏至日祭地祇（即后土），建於明嘉靖九年（1530），外垣七百六十五丈（448 公尺），西向，內垣五百四十九丈四尺（1,758 公尺），中央為壇丘，其制係二層方丘，上層方形，邊長六丈（19.2 公尺），下層邊長十丈六尺（33.9 公尺），上下層均高六尺，全高一丈二尺（3.8 公尺），上層面中央以黃琉璃磚鋪砌六行六列，成六六之數，其外之八方則鋪砌八行八列，而成八八之數，全面合成縱橫二十四路，

下層面八方以黃琉璃磚鋪砌八行八列，並以縱橫及對角線共八路分開，各路皆砌以青白石，每層各有四道臺階，分置於東西南北向，每階各八級，以白石砌成。下層面南方左右設五嶽、五鎮、五陵山、石座，鑿成山形，北面左右設四海、四瀆石座，石座鑿成水形，均東西向，壇下四周環繞水渠，水渠寬六尺（1.9 公尺），深八尺六寸（2.75 公尺），周長四十九丈四尺四寸（158 公尺），水池方形象地，故稱爲方澤池中貯水。壇外之內牆方形，邊長二十七丈二尺（87 公尺），高六尺（1.9 公尺），厚二尺（64 公分），內牆上覆黃琉璃瓦，共開六門，北面三門，東西南各一門，內牆北門外東北方有鐙杆一座，西北方有瘞坎一處，燎爐五處，外牆邊長四十二丈（134 公尺），高八尺（2.5 公尺），厚二尺四寸（77 公分），門制同內牆，門內有瘞坎（埋祭品用）二處。

圖 12-127　地壇

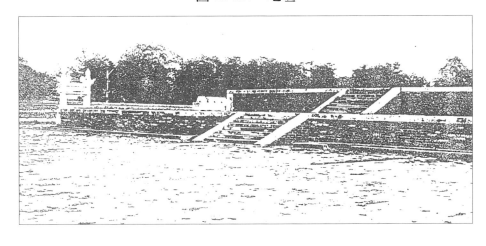

壇外壇南門有皇祇室，北向，面闊五間，屋頂蓋黃琉璃瓦，其外有圓形圍牆，周圍四十四丈八尺（143 公尺），高一丈一尺（3.5 公尺），外牆西門外設有神庫、神廚、祭器庫、樂器庫各五間，此五間庫廚皆覆蓋綠色琉璃瓦。壇外壇西北爲齋宮，東向，正殿面闊七間，崇基石欄，正面設五座臺階，左右配殿各七間，齋宮內宮牆內宮門三座乙座，左右門各一，外宮牆周圍 110 丈二尺（352 公尺），設三門，正門向東，門東北有鐘鼓樓一座，西南有祠祭署。

　此壇建於嘉靖九年（1530），迄今已達四百餘年，惟大致仍然完整。

　民國十三年改爲京兆公園，但因當時時局不靖，駐軍損壞，園樹被濫伐，現僅餘荒涼一壇及其附屬建物而已。

（三）社稷壇

社稷壇在天安門端門之右（即西面），係皇帝於仲秋上戊日祭祀土地神與穀神之處，與太廟相對，爲成周左祖右社之遺制，建於明永樂八年（1410），依《明史・禮志》記載：「上成廣五丈，下成廣五丈三尺（17公尺），崇五尺（1.6公尺）。外壇崇五尺，四面各十九丈有奇。外垣東西六十六丈有奇，南北八十六丈有奇。垣北三門，門外爲祭殿，其北爲拜殿。」而依《大清會典》記載：「社稷壇在端門之右，制方（即方形），北向，二層，高四尺（1.3公尺），上層方五丈（16公尺），二層方五丈三尺（17公尺），皆四出陛，上層以五色土辨方分築（即東方以青土築之，南方築以紅土，西方以白土，北方以黑土，中央以黃土），內壇方七十六丈四尺（244.5公尺），高四尺，厚二尺，甃以四色琉璃磚（即各方分築各方色之琉璃磚），各隨方色，覆瓦亦如之，門四（設在各側中央），內壇西北瘞坎一，壇北爲拜殿，戟門各五間，戟門列戟七十二，拜殿與戟門皆上覆黃琉璃瓦，前後各三出陛（臺階），內壇西南爲神庫、神廚各五間，壇垣周二百六十八丈四尺（859公尺），內外丹護（即漆紅漆），覆以黃琉璃瓦，壇垣北面三門，東西南各一門，壇垣北門外東北隅正門一，左右門各一，南門外街門五間，左門三門，皆東向。」

圖 12-128　北京社稷壇油畫（華岡博物館藏）

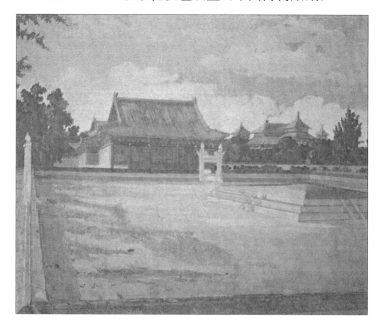

惟現有社稷壇，係三層方壇，砌石臺基，四方各有一臺階，每階四級，上層面用五色土隨方築之，中埋社主，其他建築皆如《大清會典》所述，此三層方壇料為清末所加築者。社稷壇在民國四年已改建中央公園，十七年改名中山公園。

（四）日壇

在內城東面朝陽門外之東北處，其制方形，西向，一層，方五丈（十六公尺），高五尺九寸（1.9 公尺），面砌金磚（即紅琉璃磚），四階，每階九級，砌以白石，壇外設圓壇，周七十六丈五尺（直徑 78 公尺），高八尺一寸（2.6 公尺），厚二尺三寸（0.74 公尺），壇設六門，正西三門，東南北各一門，壇西門外燎爐一處，瘞坎一，西北鐘樓一處，壇北門外東為神庫、神廚各三間，北為祭器庫、樂器庫，棕薦庫各三間，鐘樓一，壇西北為具服殿，正殿三間，南向，左右配殿各三間，殿外有宮牆，日壇周圍二百九十丈五尺（930 公尺），西、北面各一門，面闊皆三間，北門之西有角門一，均覆綠琉璃瓦。

日壇又名朝日壇，建於明嘉靖九年（1530），為春分日早上皇帝祭日神之處，仍仿祭義祭日於東郊之義。

（五）月壇

北京月壇又曰夕月壇，建於明嘉靖九年，在內城西面阜城門外之光垣街，為皇帝於每年秋分之夜祭月神之處，仿古禮祭月於西郊之義，月壇東向，其制係一層方壇，邊長四丈（12.8 公尺），高四尺六寸（1.5 公尺），壇面砌以白琉璃磚，四階，每階六級，階砌以白石，其牆方形，周長 303 公尺，高 2.5 公尺，厚 70 公分，壇正東三門，南西北各一門，壇東、北門外各設一燎爐及瘞坎，東北設一鐘樓，壇南門外設神庫、神廚、祭器庫、樂器庫，壇東北設具服殿，其制略同朝日壇。壇設內外牆，內牆周 755 公尺，設東、北門及東北角門各一座，外牆周 1.065 公尺，設東、南面柵門各三座，各門比覆綠色琉璃瓦。

（六）先農壇

又名山川壇，建於明永樂年間（約 1430），嘉靖時改名為天神地祇壇，為每歲仲春上戊日致祭神農帝及皇帝觀耕藉田之處。北京先農壇設於外城正陽門外西南永定門之西，與天壇相對，向南，一層，原建於嘉靖九年，其制：「壇高

五尺，廣五丈，四出陛」（據《明史·禮志》），現壇爲清代改建，其制方壇邊長四丈七尺（15 公尺），高四尺五寸（1.44 公尺），四階每階八級，壇東南爲瘞坎，壇北爲配殿五間，藏有神牌，壇東有神庫，西爲神廚，面闊皆五間。

　　先農壇東南有觀耕臺，方形邊長五丈（16 公尺），高 1.6 公尺，面砌以金磚（黃琉璃磚），東西南各一階，每階八級，臺上周圍繞以白石勾欄，前有藉田（供皇帝親耕之田），後有具服殿（更換朝服之處），五間單層歇山建築，其東北爲神倉，平面圓形，計十二間，前爲收穀亭，後爲祭器庫，具服殿繞以圓形圍牆。具服殿在民國六年已改名誦豳堂（圖 12-129、12-130）。

<div align="center">圖 12-129　北京觀耕臺</div>

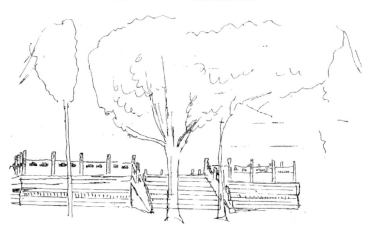

<div align="center">圖 12-130　觀耕臺與具服殿</div>

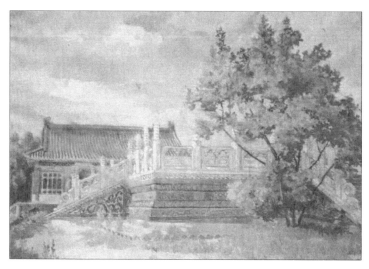

　　先農壇東北有太歲殿，其正殿面闊七間，東西廡十一間，前有拜殿七間，東南有燎爐一處。爲祭祀太歲木星之處（圖12-131）。

　　先農壇內垣東南有神祇壇包括天神、地祇兩壇，東爲天神壇，南向，其制爲一層方壇，方五丈，高四尺五寸，四階，壇北有青白石龕四處，雕鏤成雲形，各高九尺二寸五分（2.95公尺），祀風雷雲雨之神，壇方形，邊長二十四丈、年（77公尺），高五尺五寸，正南三門，東西北各一門，東南燎爐一處。

圖12-131　先農壇

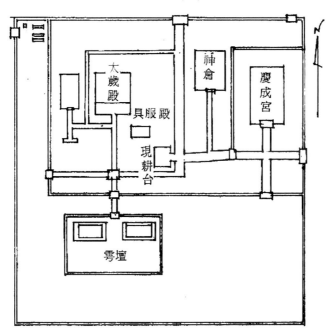

　　其西有地祇壇，北向，長方壇一層，寬三十二公尺，深19.2公尺，四階，壇南設青白石龕五處，鏤刻山形者三處，祀五嶽、五鎮、五陵山之神祇；鏤刻水形者二處，祀四海、四瀆之神祇，各高2.6公尺。壇東從位設山水形石龕各一，以祀京畿名山大川之神祇；壇西從位亦設山水形石龕各一處，以祀天下名山大川之神祇，各高2.4公尺；地祇之壇方形，邊長76.8公尺，高1.6公尺，壇正北開三門，東西南各開一門，壇西北有瘞坎一處。天神地祇兩壇均建於明嘉靖十一年（1532），清順治時重修，爲皇帝親耕藉田時祭祀風雨雷名山大川河嶽之神處。

　　先農壇內垣東北門外之北面有慶成宮，正殿南向，面闊五間，亦有重基石

欄，後殿五間，左右配殿各三間，設內外宮牆，皆南三門，東西各有一披門，垣後後祠祭署，其北即太歲殿。

太歲殿之東有旗纛廟，明永樂年間所建，祀旗頭大將、六纛大神、五方旗神、主宰戰船之神、金鼓角鏡砲之神、弓弩飛鎗飛石之神、陣前陣後之神，為內府仲春派旗手衛官祭祀之處，清代廢為神倉。

統計先農壇外圍牆周長達一千三百六十八丈（即 4.38 公里），包括先農壇、觀耕臺、天神壇、地祇壇、藉田、太歲殿、慶成宮、旗纛廟、具服殿等建築物。

（七）先蠶壇

設在北海東北隅，建於清乾隆年間，為每歲季春皇后觀採桑並祭先蠶嫘祖之處。

其壇之外圍牆達 512 公尺，南面稍肩西有正門三楹，正門左右各有一門，進入正門，即見一層方壇，邊長 12.8 公尺，高 1.3 公尺，臺階四出，每階有十級。

壇之西北有瘞坎一處，東南有先蠶神殿，面闊三間，西向，紅門，臺基三階，屋頂覆蓋綠琉璃瓦。

壇北為神庫，壇南為神廚，面闊各三間，壇東為觀桑臺，方形，高 1.3 公尺，邊長 10.2 公尺，壇周砌以白石，壇面鋪以金磚，東西南面各一階，其前為桑園。

觀桑臺後為具服殿，南向，面闊五間，臺基三階，頂覆綠琉璃瓦，具服殿東西配殿各三間，後殿五門，後殿亦有東西配殿各三間，具服殿四周繞以迴廊共二十間，殿廊均蓋綠琉璃瓦，具服殿外護以宮牆，北面與壇之外垣相接，有東西門。

浴蠶河在具服殿宮牆之東，自壇外園北垣流入，由南垣流出，在南北垣下各設水關（水閘）以司啟閉，河流過後殿前有二木橋以供通行。

壇北偏東有蠶署三間，蠶室二十七間，皆向西，為養蠶之處。壇殿署外之空地皆種有桑柘樹，以供養蠶之用。

（八）明清太廟

明成祖永樂十九年（1421）建太廟於北京天安門東，與社稷壇隔大道相

對，其制依《明史‧禮志五》載與南京太廟同式，即「前正殿，後寢殿，殿翼皆有兩廡，寢殿九間，（每）間一室，奉藏神主，爲同堂異室之制。」依此，則是仿古之前殿後寢，同堂異室之制，與王莽九廟異堂異室之制異趣。至嘉靖十年（1531）通太廟分堂分室之制，遂於嘉靖十三年改建太廟爲九廟，於原有太廟南面之左增建三昭廟與文祖世室，太廟南之右面建三穆廟及皇考廟，群廟各深十六丈餘（52 公尺），世室前殿（祀明成祖）比諸廟稍高 1.3 公尺，深及寬爲諸廟之半，遂變古制，其餘諸廟皆各有寢殿，至嘉靖二十年（1541），新建諸廟火災焚毀，嘉靖二十四年始命復原有同堂異室之制，新廟仍在原址，其制爲正殿九間，前兩廡，南戟門，門左神庫，右神廚，又南爲廟門，門外東南宰牲亭，門外南爲神宮監，西有廟街門，正殿後爲寢殿，奉安列聖（即先皇帝）神主，又後爲祧廟，藏祧主（即遠祖神主）。

圖 12-132　北京太殿正殿　　　　**圖 12-133　太廟戟門**

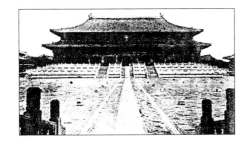
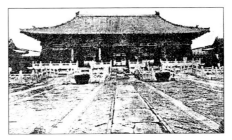

　　明太廟自流寇之亂後殘破，清軍入關後，順治元年（1644）重建於原址，做爲清太廟，乾隆十四年（1749）又重加修葺，遂成今日之規模。

　　太廟圍牆二重，稱爲內外垣，外垣東西寬三百三十公尺，南北長五百公尺，內垣東西寬一百七十公尺，南北長三百公尺，內垣之二門設在西面，西南爲街門，面闊五間，西北爲右門，面闊三間，內外垣之間爲茂密柏樹林，由街門之內，有一流渠，其上有五座石橋，橋南之東面爲神庫，西爲神廚，面闊各五間，並有東西井亭各一，橋北有戟門，面闊五間，當中三門，單簷廡殿，頂覆黃琉璃瓦，建於高石臺基上，臺基前後各有三階，四周繞以石欄，門內外列戟一百二十支；入戟門內有大殿三進；前殿建於一三層臺基之上，臺基繞以石欄，前殿面闊十一間計五十八公尺，重簷廡殿頂，丹墀（即殿前月臺）南面及東西兩面共五階，其制如太和殿而略小，前殿廊下之大抱柱爲雲貴所產沈香木

柱，與明陵同式。前殿兩廡各十五間，東廡列配享王公神位，西廡列配享功臣神位，院庭內不植一樹；前殿後為中殿，相當於紫禁城中和殿，面闊九間，單層廡殿，臺基與前殿臺基相連，中殿列供先皇帝及皇后神龕，中殿平面以中柱一列分殿前後兩半，前為堂，後隔成九室，每室又分二小室，分別供奉先皇及先后神主，此為異室同堂之制，中殿後通過朱垣而達後殿，其制如中殿，中殿及後殿兩側均有兩廡各五間以典藏祭器。

明清太廟均於孟春上旬、孟夏及孟冬朔日行禮，並於清明、皇帝生日及孟秋望日、歲暮致祭祖先。

三、清盛京（瀋陽）郊祀建築

清末入關時都瀋陽（1625），仿明制建有壇郊廟供郊祀之用，其制依據《大清會典》載之並說明如下：

（一）天壇

在盛京大南門（德盛門）外南五里，有祭臺一座，臺圓形，中徑四丈三尺（13.76 公尺），高二尺（0.6 公尺）；規制三成（層），圓面，遞加環砌，上層直徑五丈六尺六寸（18.1 公尺），高九寸五分（三十公分），旁邊環帶（扣除祭臺寬度）寬六尺八寸（2.17 公分），二層直徑七丈（22.4 公尺），高九寸五分，邊環帶（扣除上層寬度）六尺七寸（2.15 公尺）；下層直徑八丈三尺（26.56 公尺），寬六尺五寸（2.08 公尺），高一尺一寸（35 公分）；東西南北各有一門；圍牆周長一百零七丈（342 公尺），高九尺（2.8 公尺），厚三尺（1 公尺），今繪其平立面如圖 12-134。

（二）地壇

在小東門（內治門）外東三里，有祭臺一座，規制二層，四周以方坎蓄水，每層方面遞加墁砌，上層方六丈（19.2 公尺），高二尺（0.64 公尺），四面臺基厚一尺八寸（58 公分），下層方八丈（25.6 公尺），寬一丈（除去上層之實寬 3.2 公尺），高二尺四寸（0.768 公尺），東西南北各一門，圍牆南北各長四十六丈（147 公尺），東西各長二十一丈（65.4 公尺），高八尺（2.5 公尺），厚三尺，東西南北各有一座硃紅欄柵，均面闊一丈五尺（4.8 公尺），高一丈（3.2 公尺），今繪其平面及立面如圖 12-135 所示。

圖 12-134　清盛京天壇

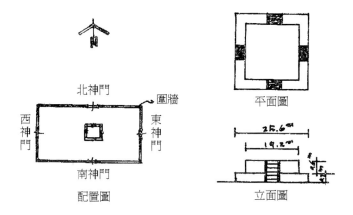

圖 12-135　清盛京地壇

（三）社稷壇

在盛京小南門（天佑門）外西南隅，祭臺一座，拜殿三間，大門三間（依《大清會典‧工部》）。

（四）先農壇

依《大清會典》卷六十二〈盛京工部〉記載：

先農壇在德勝門外東南隅，祭臺一座，正殿三間，大門三間。

（五）太廟

在盛京宮殿正門大清門東，正殿五間，東西配殿各三間，耳房各二間，正門三間，東西角門各一，圍牆周圍二十八丈五尺（91.2 公尺）。

四、明清地方郊祀建築

《明史‧禮志》規定府州縣社稷壇寬爲太社稷十分之五，高爲十分之六，又載太社稷壇寬六丈，高五尺；由此可知各地方社稷壇寬爲二丈五尺（7.78公尺），高應三尺（0.93公尺），且規定每陛三級，四出陛（即四方共四臺階），坐南向北，設於郡邑本城西北，並定社主用石長二尺五寸（0.78公尺），寬一尺五寸（四十六公分），頭部削成銳形，半埋入土中，近南北向稷不用主，後改爲社稷皆設木主，外表紅漆，祭畢典藏神庫中，並定於每歲仲春及仲秋上戊日致祭。至於山川壇，《明史‧禮志》又規定壇高四尺（1.24公尺），方形，寬二丈五尺，四出陛，三級，於每歲仲秋祭天下神祇於山川壇。

《大清會典‧工部》規定各省城及府廳州縣城皆設社稷壇、風雲雷雨山川壇、先農壇、厲壇，其制略同明制，茲分舉清代臺灣府縣諸壇如下：

（一）臺灣府諸壇

社稷壇，在大東門內東安坊（今臺南市府前路），康熙五十年（1711）巡道陳璸所建，壇制坐南向北高三尺，方形，寬二丈五尺，四出陛，各三級，壇下餘地四周各二丈餘（約七公尺），並以圍牆環繞，今已無遺蹟可循。

風雲雷雨、山川，城隍同壇，在社稷壇之西，壇制高二尺五寸（七十八公分），方形，邊寬二丈五尺，坐北向南，四方各一階，南階五級，東西北階各三級，風雲雷雨神位居中，山川居左，城隍居右，每年春秋仲月致祭，神牌紅底金字，祭畢神牌典藏於城隍廟，亦與社稷壇同時建。

先農壇，在東郊外長興里（今臺南市東區），壇制高二尺一寸（65公分），方壇，寬二丈五尺，坐北向南，四出陛，各三級，壇前藉田四畝九分（3,010平方公尺），壇後立廟，祀奉先農之神，神牌高二尺四寸（76.8公分），趺高五寸（16公分），寬九寸五分（30公分），紅漆金字，廟左右有夾室，左夾室貯祭器農具，右夾室貯藉田所貯米穀，廟東西面有配房，東配房爲庖湢所（即廚浴之處），東配房住勤謹農夫二人，以耕藉田，每年仲春之日郡守率屬員及耆老，農夫恭祭，此壇雍正五年（1727）知縣張廷琰建。

厲壇，設於小北門外（今臺南市區），壇制方形，寬一丈五尺（4.8公尺），高二尺（64公分），僅設南階，三級，四周有圍牆，圍牆僅開南門，以清明日、七月十五日、十月一日（均農曆）祭無主孤魂，此壇爲雍正初年巡

道陳大輦建，又稱北壇，以其位處郡城之北而名。

　　按官祭鬼魂始於明太祖洪武三年（1370）所定制：「京都祭泰厲，設壇玄武湖中，王國祭國厲，府廊祭郡厲，縣設邑厲，皆設壇城北，里社則祭鄉厲」，後又定制，群邑鄉厲皆於每年清明日、七月十五日、十月朔日行之，今臺灣民間尚存七月十五日中元普渡之祭鬼遺風。

　　現繪臺灣府各種壇想像圖，如圖 12-136 所示。

<div align="center">圖 12-136　臺灣府諸壇</div>

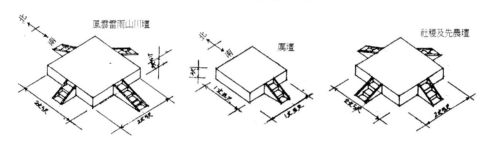

（二）彰化縣諸壇

　　社稷壇在縣治東門外（今彰化市縣議會與育樂中心一帶），設社稷兩壇，其尺度與臺灣府社稷壇相同（即方壇寬二丈五尺，高三尺，四階，每階各三級，壇外四周有圍牆），壇坐北向南，設神牌二個，左稷右社，以木為之，紅漆藍字，題：「彰化縣社之神」及「彰化縣稷之神」，祭時，將神牌置於壇上，祭後收藏於城隍廟。

　　風雲雷雨山川壇，設於社稷壇之旁，風雲雷雨與山川城隍共一壇，其壇制亦同臺灣府之壇（即高二尺五寸，寬二丈五尺，四階，南階五級，餘三級），其神牌有三，中為風雲雷雨之神，左為彰邑山川之神，右為彰邑城隍之神，每年仲春、仲秋及上巳日祭祀。

　　先農壇，在縣治南門外（今彰化市民族路南街尾），壇方形，高二尺一寸，寬二丈五寸，坐北向南，四階，每階各三級，壇前藉田四畝九分（0.3 公頃），壇後立先農廟，今已無遺蹟可循。

　　厲壇，在縣治北門外（今彰化市文化里北壇巷），亦稱北壇，建於清乾隆三十五年（1770），係當時北路理蕃同知李木楠捐俸所建，壇制方形，寬一丈五尺，高二尺，僅設南階，二級，其旁建有壇廟，以停放內地客棺尚未歸葬者，

今僅剩有一小廟而已。

南壇，為嘉慶初年，東門外紳士王松倡建，有廟有壇，一名南山寺，在今彰化市中山路中山國小對面，亦供停內地寄寓之客棺及本地士民棺柩未葬者，其壇制同屬壇，因處於屬壇之南，故稱南壇（今其地附近稱為南壇莊，作者即該地人），今僅餘廟，而壇亦無可循其蹟矣！

今繪彰化縣諸壇想像圖，如圖 12-137 所示。

<p align="center">圖 12-137　彰化縣諸壇</p>

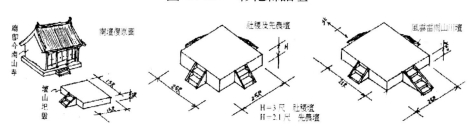

第六節　明清之寺廟建築

一、孔子廟

明清時代除曲阜、北京孔廟較繁複外，孔廟之配置已發展成了一種定式，此種典型之配置係以大成殿為中心，其左右有東西廡，前有戟門、欞星門，後有崇聖祠，欞星門前有泮池，廟左右有明倫堂或儒學，亦即於學校中建孔廟以對萬世師表──孔子尊敬，今分述各地孔廟之制以明其詳：

（一）曲阜孔廟

史載魯哀公十六年（479 B.D）孔子卒，哀公立其廟於舊宅，此為最早之孔廟。孔子故鄉──曲阜闕里現存之孔廟建築大部份為明清所修建，明以前者因戰亂及年代關係所存絕少，尤其在明孝宗弘治年間（1488～1505）及清雍正年間（1723～1735）皆曾大規模之擴建。

現有曲阜孔廟在曲阜縣城仰聖門內之闕里街，南北向，略成長方形，長軸在南北向，宮牆（子貢謂孔子之圍牆為宮牆）南北長為 630 公尺，東西寬為 150 公尺，面積 9.45 公頃。由仰聖門（題額萬仞宮牆），即達孔廟門前第一座牌坊，為石雕四間牌坊，坊匾題「金聲玉振」，為明世宗嘉靖十七年（1538）山東

胡纘宗所建，北山可達櫺星門，此為
孔廟第一重門，建於清乾隆十九年
（1754），北進可達太和元氣坊，亦為
三間石刻牌坊，坊柱撐以抱鼓石，坊
上蓋琉璃瓦，該坊左右有道路通達東
西兩偏門而達宮牆外之街道，再北上
達至聖廟，為三間建築，清雍正七年
（1729）改建，再北可達規模宏大之
聖時門，建於明弘治十七年（1504），
此為孔廟第二重宮門。第一、二重宮
門間稱為前庭，樹木蕭疏，黃、紅色
宮門掩映其間，頗為莊嚴，由聖時門
北上經寬廣庭院而達泮池——又稱璧
水，此導源於周代辟癰之圓水遺意。
其上建三座平行石橋，在中者稱為璧
水橋，橋上及璧水兩岸皆設石勾欄，
亦建於明弘治十七年（1504），璧水橋
前左右有二道，左達快覩門，門外為
闕里街，右通仰高門，門外為矍相圃，
為孔子與子路論射之處。過璧水橋北
上，可以達孔廟第三重宮門——弘道
門，面闊五間，兩旁有偏門，建於清
雍正七年（1729），弘道門之南，為中
庭，弘道門之北至大中門之南為內
庭，兩旁亦古木成列，樹蔭滿道。大
中門為第四道宮門，單層五間建築，
亦為明弘治十七年所建，左右亦有偏
門，大中門之北則為內院，經同文門
（亦建於明弘治十七年）可達奎文

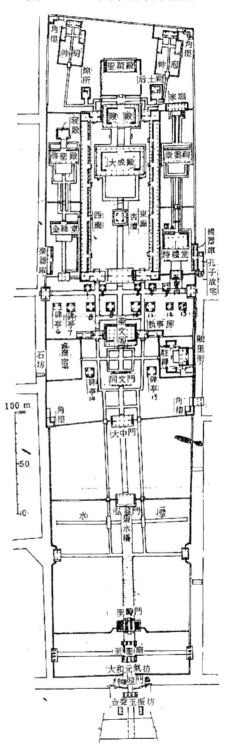

圖 12-138　曲阜孔廟平面圖

圖 12-139 曲阜孔廟櫺星門（前景為金報玉振坊）

圖 12-140
西林寺喇嘛塔
（靜庵塔）

圖 12-141
紫禁城
中和殿內喇嘛塔

圖 12-142
金靈古寺
境內喇嘛塔

圖 12-143
五臺山
中臺喇嘛塔

圖 12-144 曲阜孔廟杏壇勾欄

圖 12-145　曲阜孔廟杏壇　　　　圖 12-146　曲阜孔廟內庭

圖 12-147　曲阜孔廟大成殿石柱　　圖 12-148　曲阜孔廟聖時門

閣，此閣爲孔廟之藏書樓，亦建於明弘治十七年（1504），長達 29.8 公尺，高
三層達 25 公尺，建築頗爲雄偉，同文門與奎文閣間之院庭，有清代雍正年間
所建駐蹕及齋宿房。沿奎文閣北上可至孔廟之第五重宮門，亦即大成殿之正
門（相當於紫禁城之太和門或一般孔廟之戟門），大成門前有十三座歷代碑
亭，碑亭最早建於金‧明昌六年（1195），碑亭內置有自漢以來之碑碣，如著
名的孔宙碑、史晨碑、禮器碑等皆爲漢代遺物，彌足珍貴，所有碑碣皆爲雕刻
當時祭祀、朝聖或修葺所作文辭。

　　由大成門北上即進入孔廟之中心部份，先至杏壇，杏壇爲孔子講學處，現改建爲樓，平面方形，高二層，屋頂爲重簷歇山十字脊殿，建於明弘治十七年（1504）。殿周有石造勾欄，旁有孔子手植檜樹，杏壇北進，通過大成殿前之露臺而達大成殿，殿建於高之臺基上，臺基旁有石造勾欄，殿爲九間面闊之重簷廡殿頂，進深五開間，東西寬 48.8 公尺，南北長達 27.9 公尺，面積達 1,362 方公尺，極爲雄偉宏麗。殿正面十支盤龍石柱，盤龍柱以白玉石刻成，直徑 90 公分，柱上雕刻昇龍及祥雲紋浮雕，其突起部約 15～30 公分，手法精巧，龍紋生動，若眞龍出現，爲明代雕刻之精品，久爲外人垂涎，須特別加以保護。兩側及後面共十四根八角形石柱，柱頭上有仿木斗栱之托架，全殿臺基及月臺上均有石造勾欄，其角隅處有突出螭首（如圖 12-149），此乃宋代宮殿臺基之遺例。全殿白階經壁黃瓦（琉璃瓦屋頂），顏色極爲莊嚴肅穆，殿內神座，中祀萬世師表孔子像，兩旁有子思（孔子之孫）、顏淵、曾參、孟軻四像，另有十二弟子及賢人神位，即四配十二哲位。大成殿東有東廡，西有西廡，各祀孔子弟子及歷代賢人六十四人，東廡之東有崇聖祠，西廡之西有啓聖祠，兩祠分建於清雍正二年（1724）及八年（1730），崇聖祠爲孔子家廟，祀孔子之先人五世祖神位，其南有詩禮堂，堂前爲承聖門，堂東有禮器庫，置有祭孔禮器。啓聖祠本爲家廟之稱，雍正二年改祀歷代賢人神位，其南有金絲堂，堂正南有啓聖門，堂西有樂器庫，置孔廟之樂器，樂器皆爲歷代帝王勅造。大成殿之北爲寢殿，該殿爲僅次於大成殿之建築，與大成殿同樣建於清雍正八年（1730），東西寬 37.2 公尺，南北長 22.3 公尺，面積 830 方公尺，爲正面七間，側面五間之大殿。殿前亦有露臺及臺階道直通大成殿，寢殿之意爲象生人之居，自漢人不再效秦代設寢廟於墓旁以來，宗廟就增設有寢殿。寢殿之後隔一圍牆門可達聖蹟殿，建於明萬曆二十年（1592），四壁有石刻聖蹟圖，達一百十二幅，用於表彰孔聖一生之行蹟，其中有行教圖，爲唐玄宗時畫家吳道子大手筆雕刻，極爲著名。聖蹟殿之西有神廚，東有神庖，皆建於雍正七年（1729），爲孔廟內之廚房及宰禽獸房。其外即宮牆北邊，兩角隅有角樓與大中門之角樓相對。

　　曲阜孔廟爲全國最大之孔廟，經千年來不停的增建與修葺，不但使規模宏大，亦使其風格漸漸趨於一定式樣，亦即宮殿系統，蓋尊孔聖爲素王──即不在位之王（因孔子之偉大超乎時間性），故其廟宇趨向此一型式乃爲必然。

圖 12-149
曲阜孔廟大成殿勾欄及基壇

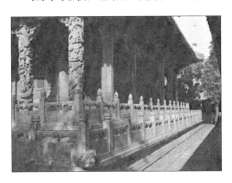

圖 12-150
曲阜孔廟大成殿石階（山東省曲阜）

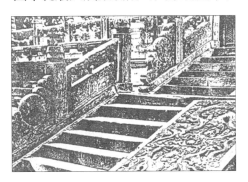

圖 12-151
曲阜孔廟大成殿勾欄望柱

圖 12-152
曲阜孔廟大成殿石階（山東省曲阜）

（二）南京孔廟

南京之孔廟有三處，其一為秦淮河北之夫子廟，其二為雞鳴山南麓明代舊國學遺址，其三為冶城山之朝天宮，三建築皆有歷史背景，今分述如下：

秦淮河北之夫子廟，為南宋時建康府學，建於宋建炎九年（1139），有屋一百二十五間，元改為集慶路學，皆有廟祀孔子，明吳王三年（1365）初定金陵之第二年，改為國子學，洪武十四年改建國子監於雞鳴山之陽，遂以秦淮河北之國子學為應天府學，並將上元、江寧兩縣學併入之，清代以來即以明府學為

圖 12-153　南京夫子廟之奎星閣

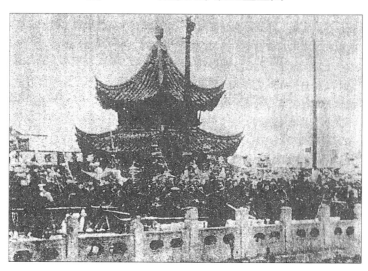

縣學，在今之南京市貢院街。明代之國子學，其內之大成殿，曾二次毀於火災
（永樂六年及成化七年），並分別於宣德七年（1432）及成化十六年（1480）
重建，其欞星門則爲魯崇志於成化十六年所建，並將秦淮河建石堤以障水，繚
以石檻（正德九年，1514）做爲泮池，池北有石欄，欄北有通道，通道中有埤
坊，稱爲「天下文樞坊」，爲清同治年間所重修，坊額青質金字，光芒四射，坊
東西有下馬牌，牌西有六角亭稱爲聚星亭，其西有方亭稱爲思樂亭，思樂亭西
與宮牆相接。欞星門在文樞坊之北，門爲石闕式，門內東西有持敬門，爲入廟
之路，門北有大成門，俗稱戟門，門左右有三碑，爲元清之吉碑，大成門內有
兩廡，北即爲大成殿，殿東有小門，北出後院東西街，街西有射圃與觀德亭，
教諭訓導署，署前鄉賢祠、明倫堂，曾於洪楊之亂毀，後重修。堂後爲尊經閣，
閣兩層，上下兩層四間，爲藏書之樓，閣後有小山爲衛山，植以梅竹，山頂建
敬一亭，東圃有崇聖祠，四圍有殿牆，祠東有垣，垣內有青雲樓，建於明萬曆
十四年（1586），清代康熙、雍正朝曾重修，又泮池附近有奎星閣，係乾隆四十
年（1775）建，高三層，上覆藍色琉璃瓦，道光十九年（1839）重修。現有夫
子廟因濱秦淮歌館樓臺之地，百藝雜存，酒坊歌樓鱗次，楚腰鄭足爭艷，爲風
化及市集之區，對於莊嚴之夫子廟實有失敬。

　　再談及雞鳴山南麓明代國子監東之文廟，明洪武十四年（1381）令工部尚
書陳恭選材鳩工興建，金吾衛指揮譚格監督，十五年（1382）五月落成，其制

依《南雍志》引洪武十四年欽定文廟之制〔註15〕而建，其制如下：

　　大成殿三間，兩掖臺（東西面臺基）高一丈二尺九寸（4公尺），闊十丈一尺六寸（31.6公尺）東西斜廊各五間，前露臺高九尺四寸七分（29.5公尺），闊七丈一尺二寸（22.1公尺），上有石欄杆，前有石階級，兩廡東西列，連計六十二間，每間闊一丈四尺五寸（4.5公尺），高一丈六尺九寸（5.3公尺），臺（即臺基）即一尺三寸（0.4公尺），前為大成門，三間，東西列戟，兩廂有路，東有神廚七間，西有神庫七間；門之東西各有廂（房）五間，北向，其東石刻孔子及四配像在焉，內墀樹四十三株，為杉檜桂柏，外墀樹八十一株，為松柏櫻欄；又前為欞星門三座，中座高二丈三尺五寸（7.3公尺），東西兩座各高一丈九尺五寸五分（6.1公尺），闊一丈二尺（3.7公尺），初用木為之，景泰四年（1453）祭酒吳節奏請改用石造，加雲管火珠朵雲石抱柱，八字紅牆。

　　清入關佔領中原後，遂改國子監為江寧府儒學，文廟仍舊，順治九年（1652）總督馬國柱增修大成殿，旁設兩廡（東西廡），前立欞星門、戟門，康熙五年（1666），又修葺之，康熙十九年（1680）知府陳龍巖又增修兩廡至七十二楹，二十一年（1682）總督于成龍等又修四碑亭及兩廡門欄，次年于成龍又開濬泮池於欞星門前庭，並築萬仞宮牆。雍正以後諸生捐銀一千三百兩，存典生息，以供修葺灑掃之資，故歷久而常新。不幸，此宏大之文廟，首劫於嘉慶年間（1796～1820）之火災，復劫於咸豐年間洪楊之亂（1850～1864），〔註16〕現已無尺椽寸瓦之遺蹟。

　　再談及冶城山朝天宮之孔廟，朝天宮址在宋雍熙年間（984～987）曾建文宣王廟（即孔廟），明大朝會習儀之處，其建築之雄壯為南京城之冠，洪楊亂後，僅存門堂及飛霞閣水府行宮數十間而已。同治三年（1863），曾國荃收復金陵；同治五年（1865）署總督李鴻章應當地士林之請求改建孔廟，命知府涂宗瀛相地卜建於明朝天宮故址，未成，鴻章奉命北征捻匪，曾國藩繼續經營之，耗資十二萬兩銀始竣工，規模宏大。據《同治上江志》〔註17〕稱其制如下：

〔註15〕據王煥鑣編《首都志・教育篇上》，正中書局，民國55年版本。

〔註16〕洪秀全一黨假借夷教無父無君無祖宗之邪說，到處毀孔廟，燒四書五經削祖宗神牌，行破壞中華文化之實，故其雖披著民族主義外衣，仍不免覆亡。

〔註17〕同註15。

（朝天宮址之孔廟），背冶城，面運瀆（運河），高明爽塏，居城之中，於是采海外之大木，陶琉璃筒瓦於景德鎮，周爲宮牆（兩坊曰德參天地及道貫古今），內泮池（甃以石，有涵洞二，南通運瀆，故不涸），其北櫺星門，門內東爲文史齋所廡神庫，西爲武宮齋所宰牲亭，神廚前特鑿一井，近南爲左右持敬門，其北曰大成門（一曰戟門，以列榮戟故也），曰左門，曰右門，其東西門較狹，曰金聲曰玉振，其領內長廊四周，有東西配殿（即兩廡，其東南隅有古銀杏一株，尚存，其北爲石階，周以石欄，中三階，東西二階，抗山（即依山）爲殿，故不循級之等也，上曰大成殿，四阿達鄉，重屋森複欄，外爲露臺，境砌石欄，環匝殿楯，恭懸奎藻，又北爲崇聖殿，殿後山椒（即山頂）有亭，……同治十年府學工竣……廟東有墩，庭之東西有堂，其北南向正堂曰明倫，後有閣曰尊經閣，廊四合，庭東西各有門，廟學之間有西門，東門，訓導署，教授署，甬道又北，東上山坡，爲名宦鄉賢及各先賢總祠，其後山巔曰飛霞閣，閣西御碑亭（八角亭），旁羅花竹，亭之西北有飛雲閣，山之最高處矣！（圖 12-154）

今朝天宮之文廟大部份建築依舊，如圖 12-155 右爲宮牆西坊「道貫古今坊」，爲磚砌琉璃牌坊，其下有三道拱門，圖 12-155 左爲大成殿，爲七間重簷歇山大殿，其臺基石砌甚高，臺基上有石造勾欄，屋頂覆以景德鎮出產之琉璃瓦。此文廟在民國十六年定都南京後，業已改爲國立中央教育館。

（三）北京孔廟

北京孔廟在內城安定門內，安定門之東，成賢街之北，始建於元太祖時，元成宗大德十年（1306）擴建，明宣德四年（1429）重修大殿及兩廡，萬曆二十八年（1600）屋頂改換琉璃瓦，清乾隆二年（1737）大殿改換黃琉璃瓦，光緒三十二年（1906）改建廟制爲九楹五進。

現有孔廟係南向，在一高峻圍牆內，其南向大門稱櫺星門（又稱街門），爲一戶三間，進櫺星門內，東有碑亭、省牲亭、井亭、神廚，西亦有碑亭二處，齋所三間，持敬門一間西向，爲通往原國子監之門，今已封閉。往北即爲大成門，面闊五間，門建在一護有石欄之高臺基上，一戶三門，門內左右列戟二

圖 12-154　江寧府儒學

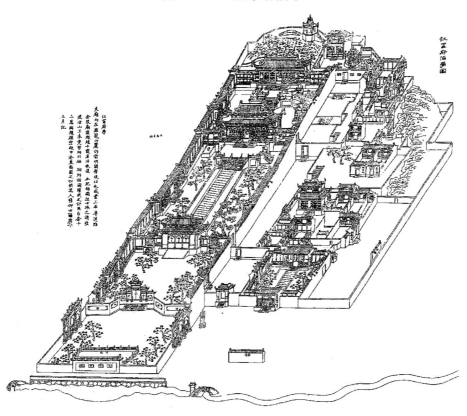

圖 12-155　朝天宮──孔廟大成殿（左）、道配貫古今坊（右）

十四，舊置石鼓已移往南京，大成門前後各有三臺階，中城旁平，兩旁踐踏以供車馬之行，中央御路供人行，御道中央有龍墀，通過大成門北之甬道可直達大成殿，大成殿面闊九間，重簷廡殿，覆黃色琉璃瓦，殿前月臺崇基石欄，南向一階，左右各一階，南階之中央有龍墀，兩廡各十九間，大殿東西並列宇舍各十一間，建築極為宏偉，甬道左右門外有碑亭十三處，西廡南有燎爐一

處，西廡西北有瘞坎一處。大成門外
有神庫、神廚各五間，承齋所三間。
大成殿後有崇聖祠，面闊五間，其旁
有東西廡各五間，與大成殿相隔處有
圍垣及廟門，廟門與崇聖祠皆覆蓋綠
琉璃瓦。大成殿中央琉璃瓦龕祀孔
子，東西龕祀四配，東西序祀十二哲，
東西廡配祀歷代先儒，崇聖祠祀孔子
祖先五代。全廟庭中古柏森森，建築
之宏偉，除山東曲阜孔廟外，全國無
出其右者。大成殿臺階中央有龍陛，
中刻九龍盤舞，於祥雲波濤之間，雕
刻精美，可比美太和殿之龍陛。

圖 12-156　北京孔廟大成龍陛

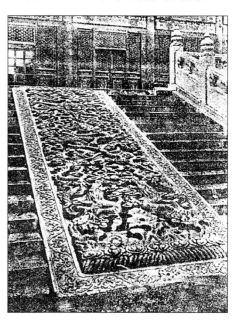

圖 12-157　北京孔子廟大成殿

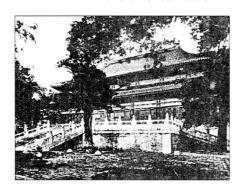

圖 12-158　北京孔廟大成殿內部

圖 12-159　北京孔子廟大成殿臺階（左）、勾欄（右）

（四）臺灣孔廟（包括臺南、嘉義、彰化、新竹、高雄等孔廟）

明清之際在臺灣興建之學宮（今稱學校），皆是孔廟與學宮合建，合稱儒學，以便儒生之供奉以及地方長宮春秋二祭之用。臺灣最早之孔廟首推臺南市孔廟，為明永曆二十年（1666）鄭成功子經與其參軍鄭永華等創建，距今三百零八年，號稱「全臺首學」——亦即全臺灣最早的學宮，清代稱為臺灣府儒學（後改為臺南府儒學），其次為臺灣縣儒學之孔廟（亦在臺南市）及鳳山縣儒學之孔廟（在今高雄市左營區）兩者皆建於清康熙二十三年（1684）——亦即清朝平定臺灣第二年，再次為諸羅縣儒學孔廟（今嘉義市），建於清康熙四十五年（1706），緊接著為彰化孔廟，創建於清雍正四年（1726）——亦即彰化建縣後之第四年，最後為淡水廳儒學之孔廟（在今新竹市），建於清嘉慶二十二年（1817），此為臺灣明清時期之六大孔廟，今分述如下：

1. 臺灣府孔廟

在臺灣府寧南坊（今臺南市南門路），興建於明鄭時永曆二十年（1666），鄭經及參軍陳永華所創建，康熙二十四年（1685）巡道周昌，知府蔣毓英重建，其規模中有先師廟、東西兩廡、南為廟門、欞星門，其北為啟聖祠；三十八年（1699），巡道王之麟又重修，次年建明倫堂於廟東，五十一年（1712）巡道陳璸增建啟聖祠左右之名宦祠、鄉賢祠、齋舍等，五十四年（1715）復濬泮池於廟門（即大成門）外，五十七年（1718）知府王珍移泮池於欞星門外，五十八年（1719）巡道梁文煊改修正殿，雍正元年（1723）改啟聖祠為崇聖祠，乾隆十年（1745）巡道莊年又修正殿，十四年（1749）稟生侯世輝等捐資改建，並增建義路門外之大成坊及左右泮宮坊，四十二年（1777）知府蔣元樞捐貲修葺，並修改欞星門外宮牆為山形呈拱花牆，重建奎星閣及其石坊，嘉慶八年（1803）舉人郭紹芳鳩眾重修，以後時而修之。

清代，臺灣府儒學之圖（如圖 12-160 所示），係知府蔣元樞於乾隆四十二重修後之全景。大成殿平面四角形，重簷，面闊三間，殿四周有臺基，前有露臺，露臺左右有二階，臺基上按石欄，殿左右有兩廡，殿前有大成門，門前庭西有禮門，東有義路，各通大成坊，南有欞星門，門三楹，高一丈六尺（5.1公尺），闊五丈五尺（17.6 公尺），門外有降階，深六尺（1.9 公尺），泮池在降階之下，深五丈（18 公尺），闊九九丈四尺（30 公尺），池週十四丈（45 公

圖 12-160　臺灣府孔廟現有平面圖

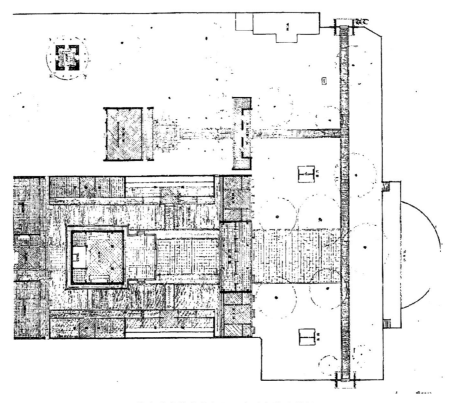

錄自漢寶德教授彰化孔廟的與修復計劃

圖 12-161　臺灣府孔廟（乾隆四十二年重修後景觀）

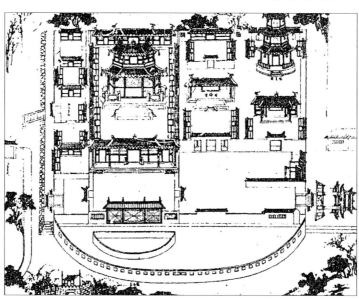

尺），與廡相配，池之外，累海石爲垣環之，形若半月，高八尺（2.5 公尺），週三十七丈有奇（118 公尺），牆之外，東爲龍門，西爲雲路。文廟之東爲儒學，中爲明倫堂，爲儒學之講堂，其兩廊有齋舍，明倫堂東有朱子祠，亦於同年冬陳璸所建，祠正堂三楹，兩旁列齊舍六間，門樓一座；朱子祠後有文昌閣，建於康熙五十二年（1713），亦爲陳璸所建，閣高三層，平面底層爲方形，中上二層八角形，屋頂爲八角攢尖式，祀文昌帝君，取《漢書・天文志》：「斗魁列在文昌次」，蓋文昌爲魁星也，故又稱魁星閣，其建築樣式爲仿福州府學奎光閣式，其木柱於乾隆十四年易以石柱；又大成殿後有崇聖祠，亦於同年增廣之。

今據實地勘察結果，泮池尚在，泮池月牆已圮，泮池內櫺星門亦已無蹤，禮門義路俱都存在（圖 12-162），義路係單簷硬山小門，一戶二扉，自彰化孔廟禮門義路拆除後，此小門戶係唯一可供研究參考。其北有廟門（大成門），係三間硬山式建築；廟門內有大成殿，其正脊中央原制爲火珠飾，現爲九層塔飾，外形完整，惟內部樑椽略有破損，大殿與其月臺兩旁之勾欄顯係最近所改建者，大殿兩旁東西廡及殿後崇聖祠仍然完整，廟西學廨已圮毀無蹟，廟東明倫堂已不見，僅剩朱子祠與魁星閣，朱子祠之齋舍已毀，僅餘祠殿，祠殿門廊（王必昌重修《臺灣縣誌》作卷廊），單簷歇山，下承四柱，飛簷翼翼，手法頗爲奇特，且大殿前建門廊頗不易建，祠正面以並列格子門裝修，祠後有魁星閣（又作文昌閣）仿福州舊府學奎光閣所興建（今金門奎閣亦同式）（如圖 12-164所示），係祀文昌帝君者，帝君主人間科名，故立祠祀之，原建於康熙五十二年（1713），後倒壞，乾隆四十年頃（1775）知府蔣元樞依原式在原址重建，此外，蔣元樞同時建造之大成坊，現仍完整，當時建於廟之巽方（東面），今與

圖 12-162　臺灣府孔廟大成殿（左）、孔廟廟門，門前爲義路（右）

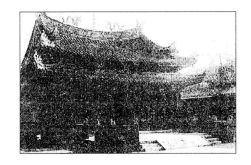

孔廟東側門（書全臺首學）隔南門路相對，東側圍牆門門平面成雙十形，牆壁上皆有翹脊，上立懸山屋頂，榜立「全臺首學」，屋頂有飛起之勢，形制簡潔明快（如圖 12-165 所示）。

2.臺灣縣儒學之孔廟

在臺南府東安坊（今臺南市之小東門附近），南向，康熙二十三年（1684）臺灣縣（轄境約今臺南縣地區）知縣沈朝聘創建，中爲先師廟（大成殿），左右有東西兩廡，前爲廟門（大成門），照牆（照壁），護以柵欄，其後有啓聖祠；四十二年（1703）知縣陳璸建明倫堂於廟西，其制據其自撰之《台邑明倫堂碑記》云：「越明歲癸未（1703）之夏，而斯堂得成。堂凡三間，高廣如式，門樓、前拱、甬道、圍牆井列。」[註18] 復捐奉修葺，四十八年（1709）知縣張宏創學廨於明倫堂後，次年巡道陳璸改築磚牆，五十四年並改建啓聖殿，其左右夾室爲名賢鄉宦祠，知縣俞兆岳鑿泮池，五十九年（1720）同知攝縣事王禮修廡牆、禮門、義路，雍正元年（1723）知縣周鐘瑄重修正殿，並立忠義祠於廟門東，雍正十二年（1734）貢生陳應魁建櫺星門於泮池前，乾隆八年（1743）諸生張元華修崇聖祠，乾隆十五年（1750）稟生侯世輝等重葺正殿，修廟東忠義祠，

圖 12-163　臺南孔廟朱子祠卷廊

圖 12-164　臺南孔廟魁星閣

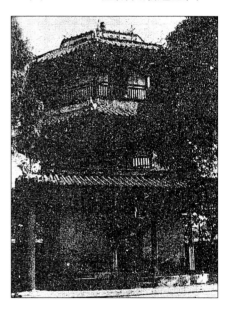

圖 12-165　臺灣府孔廟之龍門

現爲廟門，榜書全臺首學

〔註18〕 參見謝金鑾修《臺灣縣誌》卷八《藝文志》，國防研究院出版臺灣叢書。

改廟西原土地祠（建於雍正十二年）爲孝悌祠，並建學廨於崇聖祠後；乾隆四十年（1775）舉人陳名標，州同知陳朝樞等捐貲大修並擴建之，改原有師廟爲明倫堂、崇聖祠爲教諭宅，接於訓導宅之前，皆一廳一房，又改原廟門爲明倫堂大門，並新建正殿（大成殿）及東西廡，以及大成門、欞星門、泮池、文昌祠，殿側兩廊、禮器庫、典籍庫、樂器庫等，知府蔣元樞並捐俸續成之，乾隆五十八年（1793）及嘉慶九年（1804）地方朝野皆曾修葺。於是露臺左右改爲右欄杆，殿廡四週改用石柱，並立節孝祠於文昌祠之西，忠孝祠於文昌祠之東，其宮牆自北而南七丈五尺（24公尺），東西長十六丈五尺（53公尺）。其制據蔣元樞《重修臺灣各種建築圖說》上顯示，〔註19〕左廟左學，即文廟在西，學宮在東，文廟中心爲大成殿，三楹重簷廡殿頂，置於一臺基上，前有露臺及階陛，臺基南北有石欄，其南有大成門，左右有東西廡，後有崇聖祠，皆各有廊，崇聖祠後爲文昌祠，其旁有節孝及忠義祠，大成門前有欞星門三楹，其前有泮池，呈半月形，由大成門前院東之禮門可通至學宮，其中心爲明倫堂，三楹單簷廡殿頂，前亦有臺基及露臺（因原係大成殿所改），前有大門，後有教諭宅，再後爲訓導宅，東面有學廨，大門前有照牆；圍繞文廟與學宮之前有新月形之萬仞宮牆（圖12-166）。今此廟已全無蹤蹟可尋。

圖 12-166　臺灣縣儒學之孔廟

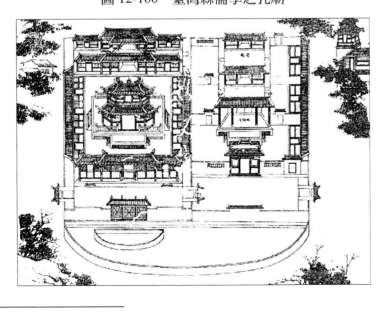

〔註19〕參見臺銀經濟研究室出版，《臺灣文獻叢刊》第283種。

3.鳳山縣孔廟──今左營文廟

鳳山縣孔廟在鳳山縣（今高雄市左營區）北門外（今左營區蓮池潭畔）之舊城國校內，爲康熙二十三年（1684）鳳山縣知縣楊芳聲創建，十數年後因風雨圯壞，四十三年（1704）知縣宋永清再予重建，五十八年（1719）知縣李丕煜修葺，乾隆二年（1737）鳳山縣價馬司指揮施世榜亦加修繕，此時之規制不大，僅瓦屋數椽而已；乾隆十七年（1752）知縣吳士元又重建之，規模較大，其制如下：

圖 12-167　鳳山縣孔廟之崇聖祠

文廟中爲大成殿，左右有東西兩廡，殿前有大成門，又前爲欞星門，欞星門旁有義路、禮門，殿後有崇聖祠，建於康熙四十三年（1704），明倫堂在文廟之右，堂左有福德祠，堂右有齋宿所，建於乾隆十七年（1752），明倫堂後有朱子祠，建於乾隆十一年（1746），名宦祠在大成門之左，鄉賢祠在大成門之右，訓導宅在崇聖祠側，俱建於乾隆十七年（1752），文廟向東，面蓮池潭，並以蓮池潭爲天然泮池，有左拱半屏山（在北面），右輔龜山及鼓山（在南），且鳳山拱峙，其地理形勢爲人文勝地。全部四周圍牆長一百二十二丈四尺（392 公尺），前高七尺二寸（2.3 公尺），後高八尺七寸（2.8 公尺）。今除崇聖祠全部圯毀，原址改建舊城國民小學，據聞現今市府正謀另外新建中。

（四）諸羅縣孔廟

諸羅縣孔廟原在善化里之西保（今臺南縣善化鎮），爲臺夏道周昌於康熙

二十五年（1686）奏建，其時僅茅茨數椽；後因年久圯壞，康熙四十三年（1704），鳳山知縣宋永清署縣事，奉文移文廟至諸羅縣治（今嘉義市），並自捐俸與諸生所捐公費五百兩做爲遷建基金，並擇地卜吉定基於縣城西門外，剛上樑，而新任知縣毛殿颺蒞任，而新知縣僅就任數月而卒，故興建之事遂無下文。直到康熙四十五年（1706），海防同治孫亢衡始建大成殿及欞星門，二年後，宋永清再署縣事，建崇聖祠及東西兩廡，康熙五十九年（1720）九月，毀於颱風，同年，知縣鍾瑄大修之，包括大修大成殿、崇聖祠，並重建東西兩廡、明倫堂以及文昌、名宦、鄉賢三祠，雍正八年（1730）知縣劉良璧又重修，乾隆十八年（1753）知縣徐德峻重建崇聖祠，其制如下：

諸羅縣文廟採用左學右廟之制，文廟以大成殿爲中心，左右東西兩廡，聯兩廡而下，東爲宿齋所，西爲器庫，皆二門三楹，門外左爲名宦祠，右爲鄉賢祠，前爲欞星門，門東有禮門，西有義路，前有照牆，殿後有崇聖祠，祠東立木爲臥碑，祠西有文昌祠。廟周圍八十六丈四尺（二百七十六公尺）。

（五）彰化縣孔廟

彰化縣孔廟在縣治東門內（今彰化市孔門路），爲彰化縣知縣張鎬於雍正四年（1726）所建。初建之制，中爲大成殿，殿左右有東西兩廡，殿前有甬道，道前有戟門（即大成門，因門內列置群戟而得名）門庭東有義路，西有禮門，戟門前爲欞星門，殿後建崇聖祠，廟南向，廟西有儒學之明倫堂（在今大成幼稚園），堂後建學廨（課堂），此爲彰化孔廟之原始雛形。乾隆十六年（1751），程運青捐俸修葺，十八年（1753）同知署縣事王鶚續修之，因經費不足，僅及欞星門而止；二十四年（1759）知縣張世珍又重修之，以磚甬道，並移禮門、義路於欞星門外，以合定制，挖濬泮池（今已湮爲平地）於欞星門外庭，池外立照牆（即照壁，今亦傾圯無蹤），圍矮牆以護之，明倫堂之西建白沙書院，書院之正後爲訓導署，東後面爲教諭署，明倫堂仍舊而臺基增高二尺餘；乾隆二十七年（1762），知縣胡邦翰續加以修葺，乾隆五十一年（1786），明倫堂焚毀於林爽文之起事，白沙書院學署亦同時焚毀，嘉慶二年（1797），歲貢生鄭士模修葺文廟，然未及於明倫堂；嘉慶十六年（1811），知縣楊桂森始塗丹艧於露臺上，露臺四周並圍以石造欄杆，且自東西廡至欞星門，增築短垣以爲聯絡，並造登瀛石橋於泮池上，並改建明倫堂於廟東（今軍人之友社餐

圖 12-168　道光十二年（1832）彰化古圖（依彰化縣誌重繪）

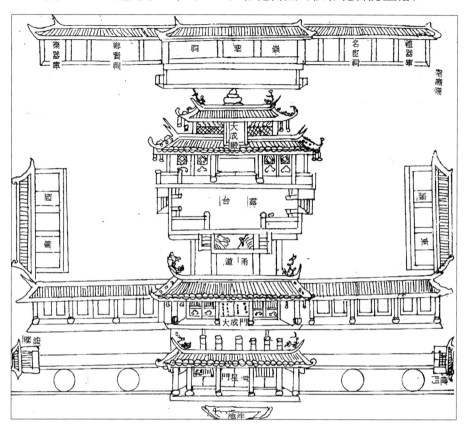

圖 12-169　彰化孔廟原有平面

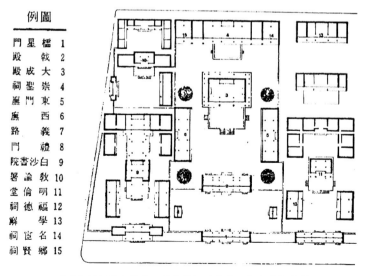

例圖

1 櫺星門
2 戟殿
3 大成殿
4 崇聖祠
5 東門廡
6 西廡
7 義路
8 禮門
9 白沙書院
10 教諭署
11 明倫堂
12 福德祠
13 學解
14 名宦祠
15 鄉賢祠

漢寶德教授所主張者，錄自彰化孔廟的研究與重修計劃

廳）；嘉慶十七年（1812），士紳王松修築泮池，嘉慶二十一年（1816），署縣事吳性論於明倫堂舊址興建文昌祠，更新白沙書院（書院焚毀不久後，知縣宋學顯改建於文昌祠之西，院後建教諭署）；此後，在道光四年（1823）蔡克全（書院教諭）刻臥碑石置於明倫堂之東，又建福德祠於明倫堂大門內東側，道光十年（1829），知縣託克通阿（滿人）李廷璧率縣士紳捐修。本次修建，計增高正殿舊址二尺二寸（殿高原制二尺七寸，連增高共四尺九寸，亦即今尺 157 公分），殿前改用石造盤龍柱二枝（參見圖 12-170），其餘角柱共二十枝，露臺增高二尺二寸（70 公分），圍以石欄，並增高大成殿後崇聖祠臺基二尺二寸（祠高原制一尺五寸，增高後共三尺七寸，即 118 公分），其餘門牆，皆按次增高，崇聖祠旁，東建名宦祠，西建鄉賢祠，其兩披再建東西廂房，東廂為禮器庫，西廂為樂器庫，廟周圍築垣牆，南北長三十九丈二尺（114 公尺），東西寬十五丈（84 公尺），並墁堊丹漆。

　　據實地測量結果，並繪出其平面圖如圖 12-171 所示。

　　現存之彰化孔廟南向孔門路，南面宮牆距路 9～12.4 公尺（南面宮牆現僅圍至櫺星門），宮牆南北長 87.2 公尺，東西寬 46.3 公尺（北面）～42.2 公尺（南面），面積為 4,354 平方公尺，泮池現已湮沒成為櫺星門前庭，照壁已拆為馬路（孔門路），照壁上石額「萬仞宮牆」僅剩斷額「仞宮牆」置於樂器庫（現為鄉民所佔住）門前之牆角，櫺星門東西寬 19.9 公尺，南北長 4.5 公

圖 12-170　彰化孔廟大成殿

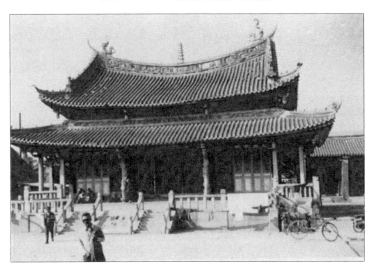

圖 12-171　彰化孔廟平面圖

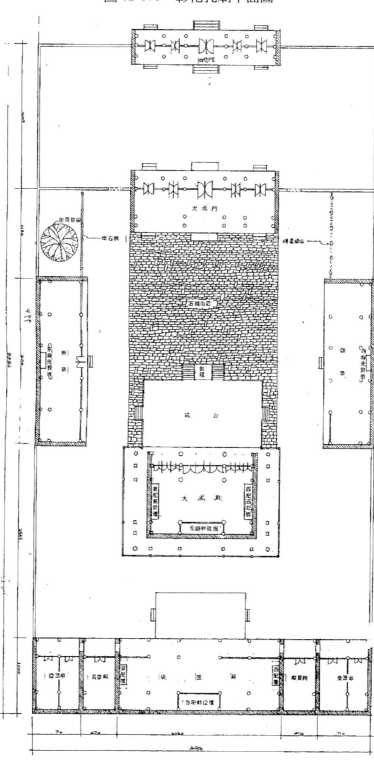

圖 12-172　彰化孔廟復原透視圖（錄自彰化孔廟的研究與修復計劃）

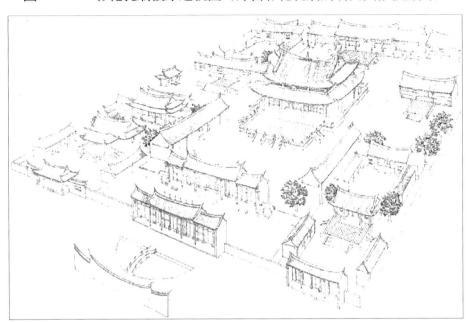

尺，五間硬山式屋頂，臺基高 60 公分，前後皆有三階，中階寬 3.5 公尺，中間
設有金釘大門；大成門長亦 19.9 公尺，寬 7.7 公尺，前後各有二階及一斜道
（稱爲踏踩），門制略與欞星門相同，門內置有鐘鼓各一，鐘建於嘉慶年間，
爲知縣楊桂森所鑄，大成門兩側有八角形圍牆門，直徑 190 公分，大成門與欞
星門諸門柱均置有門枕石，中間置抱鼓石（圖 12-173），石側面刻雙龍搶珠紋
及渦紋，石座須彌座雕有藤蔓紋。大成門北進，經石板角道，登露臺御路而上
大成殿露臺，露臺東西寬 15.4 六公尺，南北長 8.7 公尺，臺壇以石砌，上鋪以
42×42 公分之方磚，臺高 102 公分，臺東西南面皆設石造勾欄，欄高 63 公分
（連望柱高 90 公分），東西階寬 170 公分，露臺北即爲大成殿，大成殿臺基寬
20.8 公尺，南北寬 14.4 公尺，面積三百平方公尺，臺基高 112 公分（縣誌載四
尺九寸恐有誤），四周圍以勾欄，勾欄高 80 公分（連望柱共高 130 公分），殿
寬 17.5 公尺（以柱心計），側面寬 12.65 公尺，正面五間，側面亦五間，左右
兩稍間爲廊廡；殿廊四周共有石柱二十二枝，正面明間之廊柱爲盤龍柱，盤龍
柱周圍 105 公分（即直徑 33.4 公分），盤龍突出 15 公分，龍係屬單昇龍飛騰
狀，高達四公尺柱座爲閃綠岩，八角形，直徑 53 公分，爲道光十年（1829）
在福州以武夷山花崗石雕刻而成，極爲名貴，四角隅爲八角柱，直徑亦爲 33.5

公分（周 108 公分），柱座徑 46 公分，其餘為四角方柱，邊長 26 公分方柱座邊長 40 公分，各角柱亦為花崗石雕成。大殿南向，三間皆開門每間皆六扇，明間中央為金釘門，其餘皆為格子門，殿內有三神壇，北面南向者佔殿內明間之寬（即 5.7 公尺），兩側有板門，其上供奉至聖先師孔子神位，東西兩配壇寬 5 公尺，深 1.07 公尺，高 1.26 公尺，磚砌，東配壇供奉述聖子思、復聖顏子神位，並有東哲閔損等六人神位，東廡先賢先儒六十五人神位因東廡倒塌亦移至東配壇供奉，西配壇供奉宗聖曾子、亞聖孟子以及西哲冉耕等六人神位，西廡壇六十四人先賢及先儒神位因西廡被佔用亦移於西配壇，殿內北面天花有乾隆三年所頒「與天地參」與嘉慶「聖集大成」匾額，南面天花懸有「德齊幬載」與「聖神天蹤」匾額，大殿為重簷歇山，正脊下彎，兩端無鴟吻，脊端翹起，並立有飛龍，正脊中央為七層小寶塔，此兩種屋頂裝飾趨向於佛教裝飾，恐非原創作之制，披簷之上有大成殿豎額，屋頂覆以黃色素土瓦。露臺前御路仿宮殿式，兩階一斜道，斜道雕有飛龍騰雲之龍，望柱左右端有一小石獅。

圖 12-173　彰化孔廟櫺星門　　　　圖 12-174　彰化縣孔廟戟門

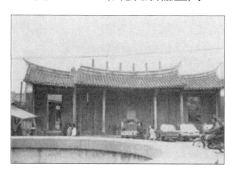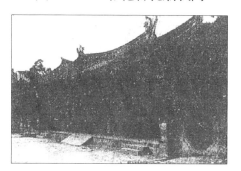

圖 12-175　彰化縣孔廟戟門前甬道　　圖 12-176　彰化縣孔廟東廡

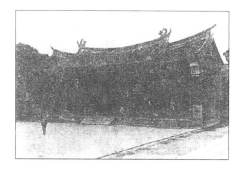

圖 12-177
彰化縣孔廟大成殿簷角

圖 12-178
彰化縣孔廟大成殿臺階龍陞

圖 12-179　彰化縣孔廟大成殿之暖閣及神位（左）、大成殿簷細部（右）

圖 12-180
彰化縣孔廟大成殿鳥瞰

圖 12-181
彰化縣孔廟半坦之西廡

圖 12-182
彰化縣孔廟半圯之崇聖祠

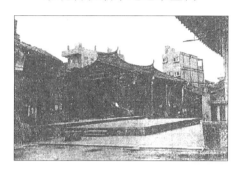

圖 12-183
彰化縣孔廟萬仞宮牆之殘碑

　　大成殿露臺東有東廡，西有西廡，東廡大致仍完整存在，寬二十二公尺，深七公尺，正面五間，係為硬山式屋頂，側向兩間，明間中央有東廡壇，高128 公分，寬 210 公分，深 60 公分，磚砌，東廡山牆厚 65 公分，地坪高四十公分，西廡在民國六十年十二月倒塌，現殘址中僅剩南北西三面牆壁，十八根柱子有六根圯毀，屋頂僅餘北端，西廡南面至大成門圍牆之間有一行斷垣殘蹟，疑是嘉慶十六年（1811）知縣楊桂森所築短垣（據縣誌載，楊桂森自東西廡至欞星門增築短垣）。

　　大成殿後即為崇聖祠，祠前露臺高 50 公分，寬 12 公尺，深 6.05 公尺，南北兩側有三級之階，臺壇砌以石，上鋪以磚，臺後為崇聖祠，祠寬五間，寬19.1 公尺，深 9.4 公尺，祠亦於民國六十年十二月倒塌，現僅剩東西北三面牆垣，中央屋頂業已圯毀，祠內北面為啓聖壇，寬 5.5 公尺，深 2.1 公尺，上奉孔子五代祖先神位，其東西配壇高 127 公分，寬 260 公分，深 110 公分，磚砌，上崇祀曾點、顏無繇等人神位。三種神壇之屋頂已圯毀，以致暴露在日曬雨淋之中，實令人扼腕嘆息。崇聖祠東有禮器庫，西有樂器庫，單間，寬各 4.1 公尺，兩庫與崇聖祠共有壁寬 60 公分，並設一道拱門與崇聖祠相通，禮器庫東之廂房為名宦祠，兩間，寬 6.5 公尺，樂器庫西之廂房為鄉賢祠，寬 6.5 公尺，深 9.4 公尺，禮樂器庫亦有拱門與名宦祠、鄉賢祠相通，現此四祠庫為鄉民佔住。

　　現彰化孔廟除西廡與崇聖祠倒塌外，其他各殿門大致完整，為保護此一歷二百五十年之古蹟，應原地改建，並應收回白沙書院舊址，重建明倫堂，以使文化古城──彰化最早之大學堂──彰化儒學與白沙書院能恢復往日之面目。

現就地修復廟內建築，僅爲初步工作而已。

（六）淡水廳文廟

淡水廳文廟在廳城內東南營署左側，先未設學，經士紳請求，始由總鎮武隆阿勘丈定界，嘉慶二十二年（1817）淡水同知張學溥興建，至道光四年（1824）同知吳性誠才報竣工，前後歷七年。道光九年（1829）同知李慎彝增建名宦、鄉賢、昭忠、節孝四祠，道光十一年（1831）貢生林祥雲增建省牲所，道光十七年（1837）同知婁雲購買柯姣園地，並添築圍牆，並倡捐重修。

圖 12-184　重建於新竹市城東郊青草湖之新竹孔廟欞星門（左）、
　　　　　新竹孔廟大成殿（右）

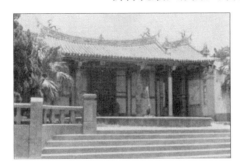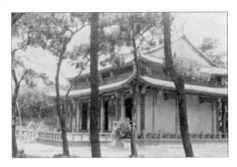

其制依《淡水廳志》記載：「中爲大成殿，東西兩廡，前爲欞星門，崇聖祠在殿後，又左爲明倫堂，爲學廨舊址。」〔註 20〕大成殿前有丹墀及露臺，欞星門門外爲泮宮門，門外即泮池，周繞以丹牆，廟東明倫堂後有五王祠，廟制度大致與彰化孔廟相若，惟少大成門。此廟在二次大戰時遭盟軍轟炸，遂殘破不堪，且地方疏於修復，更覺有老態龍鍾之狀。民國四十六年，地方政府看中孔廟位於市中心區，正好發展商業，遂拆除孔廟，原址改設國際商場，利之所趨，夫子遂成爲財神；爲防眾口，改建於新竹市東郊青草湖山側，僅有欞星門及門內大成殿，欞星門三楹，明間有二龍柱（水泥塑造），而大成殿之二十根簷柱卻無一根是龍柱，眞有顛倒主從之感，欞星門前作一小型半圓形噴水池，當泮池，其制太小與欞星門不相稱；大成殿五間，係仿原制造就，利用拆下來之樑柱材料重作，月臺與石欄之制甚低矮。而大成殿臺基之低矮與固有建築「崇臺

〔註20〕　《淡水廳志》，同治十年陳培桂等編修，民國 57 年 10 月國防研究院版本，卷四〈學校志〉。

高殿」大相逕庭。此外，東廡、西廡、大成門、崇聖祠、禮樂器庫從缺，何時補建，使成完美之孔廟標準制度再現，皆因地方財源關係尚未可卜，而且重建孔廟之歷史價值已不屑一顧。蓋無人贊同已被拆覆古蹟能維持原有內在價值，故雖模仿得維妙維肖有如日本重建京都金閣寺及奈良東大寺一樣，識者已覺失其古風及固有韻味，此事應讓專鶩拆遷者為戒。

（七）盛京孔廟

稱為先師廟，其制依《大清會典・工部》記載並略加說明：

> 先師廟在盛京大南門（德勝門）東南隅，大成殿五間，東西配廡各三間，大成門一座，戟門三間，欞星門一座。崇聖門一座，其內崇聖祠三間。並有明倫堂三間，東西齋房各三間，樂器房、庫房、書房各二間，大門、儀門、東西角門各一，照壁一座，義路禮門各一座，宮牆之繚垣周二百丈（644 公尺）。

清朝為取中原，並統治華夏，不得不能自先華化，其最重要之步驟莫過於尊孔敬儒，因儒家思想為中國文化之主流，故先蓋孔廟，釋奠於未出關之前，可見其早有兼併中原之野心。

（八）琉球孔廟

琉球自隋代與我交通後，於明洪武年間（1368～1398）入貢，太祖賜三十六姓，即成我藩屬，每三年一貢且當國王薨新王即位之際，必遣使尋求冊封，直至清同治十三年（1874），日本發動臺灣牡丹社事件後，遂霸佔琉球，我國抗議無效，第二次大戰末期（1945），美軍攻佔琉球即受美國托管至民國六十一年（1972）。二十七年間，日本人陰謀鼓動琉球「祖國復歸」運動，並倡日對琉球「剩餘主權」謬論，假藉民意向美軍當局包圍，美國迫不得已於當年五月將琉球讓給日本，私相授受他國領土，實開國際強權胡亂處分弱小民族之惡例，也使七十萬琉民陷入日本殖民統治之悲劇，吾人應以五百年宗主國密切之隸屬關係向日要回琉球或幫助琉球脫離日本統治。

琉球文化在我國影響之下，遂以儒家思想為主流，並尊孔立文廟，首推那霸文廟，建於尚貞王期間（康熙十年，1671），其次為清嘉慶六年（1801）之首里文廟，今分別敘述如下：

　　那霸文廟在那霸市久米村泉崎橋北，南向，右廟左學，宮牆砌石，由東面明倫堂南面表門而入為明倫堂門庭，左右立康熙五十八年（1729）「琉球國建儒學碑」以及乾隆二十一年（1756）「大清琉球國夫子廟碑」，門庭西面開側門通廟庭，庭左立康熙五十五年（1726）「中山建孔子廟碑」，門庭內即係一對稱於中軸之孔廟建築，由南而北依次為櫺星門、大成門以及大成殿。櫺星門合三戶一門，方柱，屋頂為單簷歇山，寬 7.33 公尺，深 4 公尺，其木柱立於鐘乳形礎石上，手法頗為奇特。大成門為第二門重，亦為三戶一門式，屋頂為中高二低懸山式，門上懸「至聖廟」匾額，柱石突出地理以承角柱，由櫺星門至大成門相距 6.6 公尺鋪以二公尺之石塊甬道，由大成門北經 14.7 公尺之石鋪甬道即達大成殿前之月臺，月臺東西南三面有階，每階三級；大成殿係五間單簷歇山大殿，正面中央三間係入口門戶，各開雙扉，全殿共二十八柱，皆為圓柱，柱礎為覆盆式，殿中央二柱繪以金龍，替代龍柱，大殿中央設三暖閣，奉先師孔子神位、聖像；兩旁各設二暖閣，設四配位，各手持一經書，中樑上懸有康熙御書「萬世師表」匾一；又櫺星門、大成門與大成殿之兩側均有石牆與宮牆相連。明倫堂在廟之東，其正門稱為國學門，係單簷懸山，一戶雙扉，板門，共六柱，方形，方礎，正面柱間寬 2.69 公尺，側面深 2.78 公尺，精巧玲瓏，由國學門經過 15.5 公尺之石砌甬道而至明倫堂，石造臺基有五階級，為九間歇山大殿，正面柱間全部寬 13 公尺，側面深 10.8 公尺，堂近北壁設三小暖閣，祀啟聖（孔子之父）及四配神位，廟與堂之右前側皆設惜字爐一座（圖 12-185）。本廟已毀於第二次世界炮火，並於民國六十三年重建完成。

　　首里孔廟現位於首里市桃源町，是為日本強佔我琉球後所移建。原在今沖繩師範學校運動場內，現孔廟向東非原有之南向。原有孔廟建於嘉慶六年（1801），可參見「大清嘉慶六年歲次辛酉陽月穀旦琉球國新建國學碑」，後漸傾圮，道光十七年（1837）重建，亦載於「大清道光十七年歲次丁酉十二月上旬首里新建聖廟碑」中。現有孔廟完全依原制遷建，係五間單層歇山建築，與那霸孔廟大部相似，琉璃瓦面柱間寬 11.6 公尺，柱間深 8.6 公尺，圓木柱、石礎、正面三板門，每門各一戶二扉；殿內有三間暖閣，中央為至聖先師神位，左右為四配神位；大成殿左前側有啟聖祠平面方形，各三間，拉門式，已失去原有建築韻味（圖 12-186）。

圖 12-185 琉球那霸孔廟平面圖

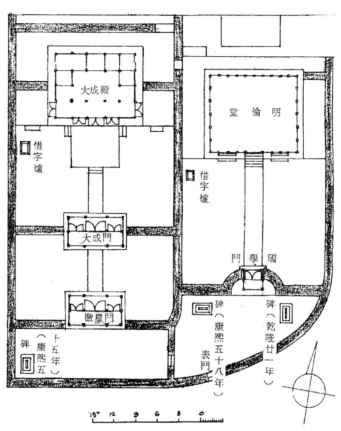

圖 12-186 琉球首里孔廟平面圖

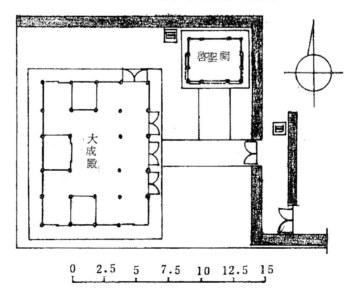

二、關帝廟

關帝廟祀三國時代蜀漢前將軍關羽（即關公），明太祖定都金陵，曾建廟於雞鳴山之南，稱爲「漢前將軍壽亭侯廟」，萬曆四十二年（1614），命太監李恩齋九旒冠、玉帶、龍袍，勅封爲帝，頒山天下，始稱爲關帝，至天啓四年（1624），稱爲「三界優魔大帝神威遠振天尊關聖大帝」。清順治九年（1652），勅封「忠義神武關聖大帝」，於是普稱其廟爲關帝廟，自明天啓以來，全國各府縣皆建有關帝廟以崇祀，茲列舉數例以說明其建築。

（一）解縣關帝廟

解縣關帝廟爲全國最大關帝廟，解縣在山西省，係關羽之故鄉，關廟在解縣崇寧門（即西門）外，規模宏大，佔地達二百餘畝，廟牆高大，廟前有三座牌坊，中爲「萬古綱常」坊，左爲「威震華夏」坊，右爲「義壯乾坤」坊，其內有琉璃照壁，壁有盤龍浮雕，壁左右有明萬曆四十八年（1620）鑄造之鐵獅，照壁內有五間寬之磚造拱門牌樓。其內，東有鐘樓，西有鼓樓，其內有二道門，門內爲戲臺，稱爲「樂樓」，供廟會唱戲之用，戲臺北進，可達午門，門內列置關公及關平（關公義子）、周倉（關公親信）之塑像，午門西有追風伯祠，供祀關公之心愛戰馬（赤兔追風馬）塑像；午門之北尚有配置成一品字形牌坊，當中爲「山海鐘靈」，左右分別爲「正氣參天」坊及「丹誠貫日」坊。牌坊之內有「御書樓」，爲二層重簷建築，屋頂爲四角攢尖頂，平面方形，正側面皆爲六楹五間，貯藏歷代文物圖書，樓東北面有雍正年間（1723～1735）建之碑亭，亭內置碩果親王之關公畫像碑，樓西北有順治十七年建之順治鐘樓，內置一口銅鐘，御書樓北進有「萬代瞻仰」石造牌坊，坊上有簷，坊寬三間，其橫楣刻著關公生平事蹟，坊匾額「三界伏魔大帝遠振天尊」，建於明代。坊北即是關帝廟正殿，號稱「崇寧殿」，始建於宋徽宗崇寧三年（1104）（徽宗尊關公爲崇寧眞君），崇寧殿（如圖 12-187 所示）殿前有一露臺，其上列置一銅鑄方鼎形香爐，鑄於康熙二十三年（1684），及萬曆二十二年（1594）鑄鐵香爐一個，殿前西廊供置一柄青銅鑄「青龍偃月刀」象徵關公所用武器，東西廊並有清代各朝重修之碑文。崇寧殿爲七間面闊之重簷大殿，屋頂爲廡殿式，側面進深五間，殿廊共列置二十六根盤龍石柱，以花崗石雕成，盤龍飛舞，栩栩如生，其雕刻之精巧不遜於曲阜孔廟大成殿龍柱，可惜當地人將盤龍柱漆以丹青之

圖 12-187　山西解縣關帝廟崇寧殿

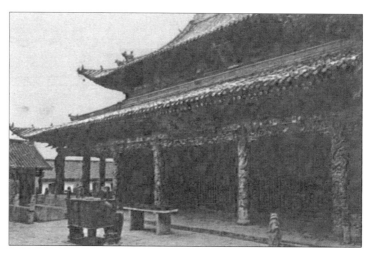

圖 12-188　解縣關帝廟之萬古瞻仰坊（左）、浮雕（右）

圖 12-189　解縣關帝廟之御書樓（左）、鐘樓（右）

彩，失去原有神韻，大殿屋頂下平座琉璃正中有乾隆手題匾額「神勇」二字，大殿內供關公塑像，神位有關雲長與岳武穆神位，爲民國以後兩人合祀於武廟之定例。崇寧殿之北爲「寢殿」，內置神像及床帳寢具，此蓋前廟後寢之制，寢殿前有東西廂房，東廂供關平夫婦神位，西廂供奉關興夫婦神位，正殿、東西

廂、寢殿成一四合院式配置，寢殿後有一道牆，採用前廟後院、前殿後閣之制，後院面積佔五分之二，北面正中為麟經閣，閣前有萬曆十年之「氣肅千秋」木造牌坊，坊前有鐵人、鐵獅。麟經閣高三層，亦建於萬曆年間（1573～1619），上層平座有迴廊，四周共一百零八扇格子窗，臨窗可南望中條山，北望解池，閣最上層有關公夜題《春秋經》塑像（《春秋經》，孔子作至西狩獲麟為止，故又稱《麟經》），閣東有崇聖祠，供奉關公三代祖先；與孔廟崇聖祠用意相同，閣東南有印樓，西南有刀樓，印樓置「漢壽亭侯印」有陰陽刻之章各一，刀樓置青龍偃月刀，皆為高三層之樓閣。

（二）北京關帝廟

在地安門外，南向，前有廟門一間，廟門北上為三間式正門，正門內前殿，前殿面闊三間，殿外碑亭二處，左右有東西廡各三間，廡北有齋室三間，正殿之後有後殿，面闊五間，且殿外有東西廡各三間，後殿東為祭器庫，西為治牲所，各皆三間，正殿覆黃琉璃瓦。民國三年，大總統令創立關岳廟制，關帝廟遂改為關岳廟。

（三）臺灣府關帝廟

在舊臺灣縣鎮北坊（今臺南市永福路），建於明鄭時代，康熙二十九年（1690）巡首王效宗修繕，五十三年（1714）巡道陳璸重修，五十六年（1717）里人鳩工改建，增置後殿，以祀關帝三代祖先；乾隆三年（1738）尹士俍倡修，二十九年（1764）知府蔣允焄增進武廟官廳，並築垣立堂，費銀六百兩；乾隆四十一年（1776）知府蔣元樞重修，其廟制依重修臺灣各建築圖說載：「前為頭門三楹，中為大殿，供奉神像，其後正屋一進；廟門外側有屋二進為官廳，周圍繞以高垣……規模仍循其舊，而廟貌巍煥則如新構，廟後右側有屋數楹，內奉大士……旁有屋宇，亦行繕葺，以祀保生聖母神像。」蔣元樞並附《重修關帝廟圖》（如圖 12-190 所示）。

吾人參閱該圖，知關帝廟外置有二旗杆臺，立旗杆與旗，儀門（即頭門）三間，懸山三脊，中脊之中央有火珠，二旁脊有舞龍吻，臺基有三階各三級，儀門三戶，中戶門楹外置有二抱鼓石，儀門之內為大殿，單層重簷歇山屋頂，正脊兩端有坐龍飾，上下簷間有斜櫺窗裝修，以為正面一間側面兩間建築，大殿後兩旁各有一亭，似為鐘鼓樓之作用而設，正殿後有後殿，五間歇山頂，祀

圖 12-190　乾隆四十二年之臺灣府關帝廟本來面目

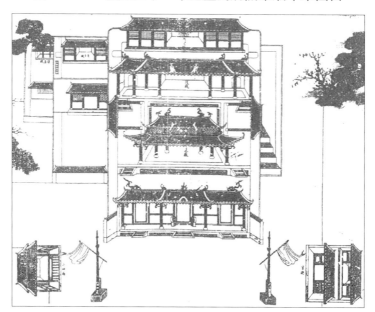

圖 12-191　現在臺南府關帝廟外觀（左）、大殿簷角（右）

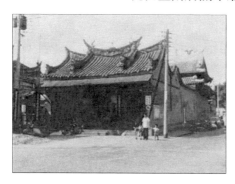 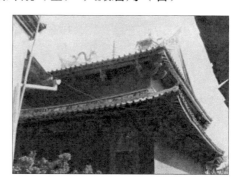

關帝三代祖先；後殿之後又有房屋七楹，兩旁六楹皆設櫺窗。中設堂，大抵是講堂之類，至於廟門前庭，左有馬神廟，右有官廳，廟左側有大士殿及保生殿，因非武廟之制，不再贅述。

　　今臺南關帝廟，其廟庭仍在，惟規模大不如清代，僅剩頭門、正殿、後殿及大士殿等殿，其廟外馬神廟、旗杆、官廳等已無蹟可循。

（四）彰化縣關帝廟

　　在舊縣治南門內（今彰化市南門市場之附近），雍正十三年（1735）時，知縣秦士望創建，建築年代較彰化孔廟晚約七年，其創建之經過與制度可見於

〈重修關帝廟記〉謂：「前之宰是邑者，創立廟基於城南，而經營未就，殿宇仍缺。予不自揣，竭蹶踵事，庀材鳩工，五閱月而廟成。後殿位以木主，以祀帝之三代祖彌；前殿鐫帝金像，冕旒端凝，宛然如生。」此殿在乾隆二十四年（1759），知縣張世珍重修，其重修原因據其碑記載：「其帝廟建南門內，地本卑下，而臺地風雨靡常，摧殘更甚。自始建迄今，前令秦君士望僅一葺之後，無施寸木撮土者；日剝月蝕，至於頹然不可支」。張邑令遂發起募捐重修，共耗銀四千員，歷時七八個月，重修部份為：「由殿廡以泊門楹，經營相度，罔不如式；金漆丹堊，惟其稱。」〔註 21〕此廟毀於乾隆末年林爽文、陳周全之起義；嘉慶四年春（1799），知縣胡應魁遷建於南街北路理番同知署故址（即今址，在民族路南門市場之南鄰），至次年秋竣工，廟制不尙華飾，而規模遠大於前。

圖 12-192　彰化縣關帝廟儀門　　圖 12-193　彰化縣關帝廟內庭及廊廡

現調查該廟，廟東向，庭前面臨民族路，前有儀門，儀門為三間四柱式，三脊硬行紅瓦屋頂，屋脊一高兩低，脊端作尖形翹起，柱方形，石礎，前有抱鼓石夾緊，板門，中門多加欄柵門一道；儀門之制略同孔廟櫺星門。儀門之內即為大殿，大殿面闊三間，進深三間，硬山式紅瓦屋頂，正殿神龕為關帝神像，當係秦士望創建時所鐫者，兩旁為關平與周倉神像櫥；大殿與儀門以左右兩廊廡相連，懸山屋頂，屋架之廊柱與雷公柱、瓜柱等各屋架柱皆伸至屋凜底，直接承受屋凜傳來之荷重，屋架小柱間以軛形虹樑相撐，取代屋架通樑之常規，隨樑枋依舊，結構手法特異；兩廊廡之廊柱下承圓石柱與大殿儀門木柱不同，可見係後來所加建者。

〔註21〕參見項潔主編《國立臺灣大學典藏古碑拓本：臺灣篇》。

三、媽祖廟

　　媽祖爲我國東南沿海各省崇祀之海神；姓林，名叫九娘，又因出生至彌月不啼，故又名默娘，福建廟田縣湄州嶼人，生於宋太祖建隆元年（960），八歲，就塾讀書，通解奧義，喜焚香禮佛，十三歲有老道士元通至其家，謂「其若具佛性，應得度人正果」，遂授以要典秘法，十六歲觀井得符，能布席海上救人，宋雍熙四年（987）昇化，年二十八歲。厥後；人常見其穿紅衣飛騰海上，雲遊島嶼間，救人於海難之中，其湄州里人始立祠祀之。宣和五年（1123）給事中路允迪使高麗，舟山海上遇風，八舟七溺，遂云神降於路舟桅牆上而得全，使還奏聞，賜廟號「順濟廟」，乾道二年，神降白湖，掘泉以治疫者，封爲：「靈慧昭應崇福夫人」；淳熙間（1174～1189），特封「靈惠妃」。元以海漕底定，賜額靈濟，明永樂（1403～1424）因鄭和下西洋之功成，敕封爲「護國庇民妙靈昭應弘仁普濟天妃」，並立廟於南京城外盧龍山下（該廟建於永樂十四年，廟宇宏麗，廊廡繪海中靈蹟呈驚人怒濤之狀，有閣稱玉泉，高可見長江，廟名天妃宮，今已圮廢）。清康熙十九年（1680）以蕩平東南海島，神靈顯應，封號同永樂，康熙二十二年，靖海將軍施琅平臺，恍惚有神助之功，奏請加封「天后」，自此廟稱天后宮。康熙五十九年（1720）翰林海寶冊封琉球還，奏神默佑其功，遂下旨春秋二祭，雍正四年（1726）頒「神昭海表」匾額置於湄州、廈門、臺南三處天后廟，雍正十一年（1733）又頒「錫福安瀾」匾額置於福州及臺灣天后廟中，並令江海各省一體建祠致祭，於是媽祖廟（媽祖即天后，蓋因莆田林姓婦人每赴田工作或入海採捕魚貝時，常置其兒於天后廟中，並祝禱神看護其兒，終日，其兒不飢不哭，且不出廟門，暮才攜歸皆無恙，仿若有媽媽之祖神以照顧小兒，遂呼爲媽祖）遂遍布於臺灣及東南沿海諸省之大鄉小鎮，茲舉較有代表性之例以述之：

（一）湄州媽祖廟

　　湄州係媽祖的故鄉，其地媽祖廟之大有如孔廟之在曲阜。其廟在元代即有，元代稱爲興化靈慈廟，明代改爲天妃廟，清代改稱天后宮。建在湄州島的花崗石山上，循山坡逐漸上昇。主要建築計有左右二排，左排爲五進院落，依次爲頭門、二門、正堂、二堂、禪堂等殿堂，皆爲單層三間硬山式殿堂，與臺灣天后宮無異，右排進門處有一石砌望樓，高二層，可登臨遠眺，其內有一歇

圖 12-194　湄州天后圖（彰化縣鹿港天后宮壁畫）

山式大殿，建於一崇臺高階上，應爲供奉媽祖之正殿，正殿後有後殿，其建築樣式與正殿略同，左排之左尚配置著附屬殿宇。依圖 12-194 而看，湄州媽祖廟之建築風格與臺灣諸地媽祖廟同型，此蓋後者之大廟常至湄州廟聖進香而沿襲其建築而使然。值得注意者爲廟前有一高大之石樓，可能係瞭望塔之類，因明代倭寇常騷擾沿海各省，不得不稍加警戒。

（二）臺灣府天后宮

在舊府城之西定坊，今臺南市媽祖宮街，原爲明寧靜王府，一元子（寧靜王別號）舊址，康熙二十三年（1684），靖海侯施琅以其於先一年犯臺於澎湖之海戰似有媽祖顯靈而助之，奏請立廟，加封天后，故媽祖廟又稱「天后宮」。十年後，里人集資修建，並令「施琅頌德碑」，至乾隆五年（1740），左營遊擊石良臣於後殿左右增建二廳，乾隆三十年（1765），知府蔣允焄重修，增建夾室官廳，十年後，知府蔣元樞重建，依其所著〈重修臺郡天后宮圖說〉，載其重修經過及內容：「因首捐廉俸並勸紳士之樂善者，選工飭材，重加修整，棟桷之朽壞者易之，丹粉之陳暗者塗之，現在廟貌巍然，呈輝煥彩。」其重修時並繪有圖所示，其廟制依圖說載：「前爲頭門，門外有臺以爲演獻之所，門外兩廊咸具。中爲大殿，供奉神像。其後正屋二進，雜祀諸神。廟之右畔，有屋三進爲官廳，周以牆垣，規模制度，頗爲宏敞。」

由圖 12-195 可知，庫外有戲臺，爲演戲獻藝之所，戲臺有一高臺基，旁有欄勾欄，其上有一三間重簷廡殿之臺榭，臺榭背面中央之間有一橢圓形斜欞

窗，旁二間以上下簷間係直欞窗，戲臺左右有旗杆臺，頭門臺基有三階各三級，頭門三間，有三戶，中戶楹柱旁有抱鼓石；其制與武廟相同，頭門之內為正殿，係三間重簷歇型建築，旁二間臺基下有二階，各四級，明間前有品字形木勾欄，明間正脊中有大珠飾，正脊兩端有舞龍吻；正殿後有後殿，亦為三間硬山屋宇，二臺階亦在其中，後殿之後又有三重殿，臺基一級，三間硬山，單層，次間各隔三小間，每小間皆有直欞窗，後殿及三重殿皆為雜祀諸神之所；廟左有官廳三進，頭門前似有照牆，頭門三間，一堂二內，頭門經中庭達中屋，係「堂」之式樣，亦為三間硬山，兩稍間有直欞檻牆，後屋與中屋同式，次間係磚檻牆，今戲臺及旗杆已圮毀，惟頭門、大殿、後殿、天后父母廳皆尚存，大殿為重簷歇山建築，疑為明鄭時之遺存。

圖 12-195　乾隆四十二年臺灣府天后宮（今臺南媽祖廟本來之面目）

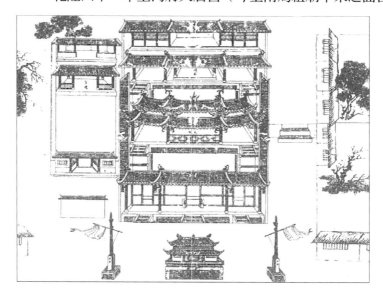

圖 12-196　臺南天后宮頭門（左）、大殿（右）

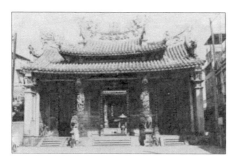
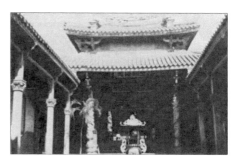

圖 12-197　臺南天后宮殿角　　圖 12-198　臺南天后宮石獅及臺座

四、城隍廟

　　我國祀城隍之歷史頗早，《易・泰》云：「城復於隍」，又《禮記・郊特牲》：「天子大蜡者八」水庸居其七，水者隍也，庸（同墉）者城也，當是可考祭祀城隍最遲於周代，祀城（城牆）隍（護城河）以佑城池之永固可謂與發明築城（史載夏代發明築城）同樣悠久；《魏書》載明帝熙平二年（517）詔令「州鎮城隍，各令嚴鍋齋會、聚集、糾執、妖暄。」可見北魏州鎮已立城隍廟；《北齊書・慕容儼傳》載：「城中先有神祠一所，俗號城隍神，公私每有祈禱。」唐以來，城隍之祀更爲普遍，張說、許遠、張九齡、韓愈、杜牧、李商隱皆有祭城隍文，其祭文大率以求雨、求晴、攘災而作。後唐清泰元年（934）始封城隍爲王，宋代以後祀遍天下，明洪武二年（1369），封京師城隍爲帝，封開封、平滁、臨濠、東和諸興王之地城隍爲王，府城隍爲公，州爲靈佑侯，縣爲顯佑伯，洪武三年去封號，但稱某府州縣城隍之神，並定廟制，去廟內他神，廟制皆比照官署廳堂，造木爲主，並毀塑像，取像泥壁以繪雲山之形。清順治時定制，與風雨雷雨山川合祀一壇，雍正二年（1724）准安神位在風雨雷雨之右，每年仲春、仲秋致祭於壇，州縣守土官入境必禱告於廟而後上任，自此，

城隍廟逐普遍於天下。今舉數例以明之：

（一）北京城隍廟

廟在宣武門內西城南鬧市口，城隍街之北，建於元代至元四年（1267），明永樂年間（1403～1424）重建。正統中（1436～1449）重修，清雍正乾隆間屢發帑庫金修繕，原有規模甚為宏偉，惟同治十年（1871）遭火災焚毀，僅剩正殿及儀門。

其制如下，儀門稱為廟門，其制面闊三間，內為順德門，再內為闡威門，亦皆三間，再內即為前殿（即正殿），面闊五間，屋頂覆瓴瓦，並以黑琉璃瓦封簷，前面左右有東西兩廡各三間，迴廊左右各二十二間，以通碑亭及燎爐，其後即為後殿，面闊亦五間，屋頂蓋復瓴瓦。闡威門外東為治牲所，西為遣官房，門外左右有鐘鼓城。

此廟明、清兩代為廟市所在，《帝京景物略》稱：「東弼教坊，西逮廟墀廡，列肆三里。圖籍令日古今，彝鼎之日商周，甌鏡之日秦漢，書畫之日唐宋，珠寶象玉珍錯綾緞之日滇奧閩楚吳越者，集市族族，行而觀者雲，貿遷者三，渴乎廟者一。」惟今門前寥落車馬稀，大不如前矣！

（二）臺灣府城隍廟

在臺灣府署之西，即今臺南市中區青年路，建於明永曆年間，乾隆二十四年（1759）郡守覺羅四明重修，增設廊廡及戲臺，四十二年（1773）郡守蔣元樞復修，其修建範圍據其所作《新修郡城隍碑記》稱：「爰購良材，易其朽蠹瓴甓棁楔之屬，必飭必備，黝堊丹碧，奕奕當遠。」其所作《重修臺灣府城隍廟圖說》則謂：「乃飭材庀工，易其棟宇，塗其丹艧，厚其垣墉，基址雖仍其舊，而廟貌彌加崇煥矣！」可知蔣元樞所做僅是修繕而不另加建，嘉慶四年（1799），士紳黃拔萃又鳩眾修繕。

蔣元樞時府城隍廟之制在其所重修圖說中稱：「前為頭門三楹，前為戲臺，門內有廊，如川堂式。中為正殿，供奉神像。其後正屋三進，雜祀諸神。廟之左右，各啓小門。自頭門而至正殿，兩旁基址皆建廂屋五楹，復隔以牆，為僧人住居之所。右廊之北，於牆間另闢小門，內建小屋三楹，周圍繞以高垣，廟制頗稱宏敞。」

今實地勘察結果，蔣元樞所稱城隍廟各種殿堂除戲臺外，餘皆存在，由頭

門入內有正殿，供奉城隍，其內大士殿供奉觀音，大殿有後人列置之五公尺大算盤二個，以計算人為善惡之多少，另有瓦缸二只，浮繪花紋，為二百多年古物。因現值重修之中，由工人取下正殿脊之升龍脊飾，為生鐵鑄造之骨架（如圖 12-199 所示）。廟隔街之居民於六十四年四月七日挖基時，有覺羅四明重修城隍廟之殘碑，該地正為當時戲臺遺址。

圖 12-199　臺灣府城隍廟正殿屋脊龍飾之鐵骨架

圖 12-200　臺灣府城隍廟本來面目

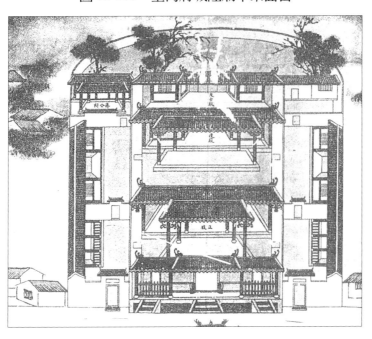

圖 12-201　淡水廳城隍廟市集　　　圖 12-202　淡水廳城隍廟鳥瞰

（三）淡水廳城隍廟

　　本廟係臺灣省香火最盛之城隍廟，蓋因民間傳說「嘉慶君遊臺灣」，當遊畢欲回內地時，帆船遇大風遭難，卻如有神助漂至淡水廳海濱，嘉慶君見縣城內之城隍廟，方知救駕神爲縣城隍，回內地後，遂頒匾策封爲都城隍，故本廟亦稱新竹都城隍。

　　現本廟之前庭有攤販雲集，南北飲食口味以及當地特產之生意旺盛，仿若北宋開封相國寺之市集，蓋由於由廟宇之崇拜絡繹不絕，形成一個交易旺盛之市場，此爲臺灣都市市場形成之一重大因素。此種廟集亦可形成一大聚落，例如臺灣雲林之北港鎮其形成之原因，即吸引遠近朝香客所造成之繁榮足以促成都市經濟之富裕。

圖 12-203　淡水廳城隍廟儀門

　　現為新竹城隍廟，在舊廳署右側，今新竹市中山路。乾隆十三年（1748）淡水同知曾日瑛所建，乾隆五十七年（1792）袁秉義重修，嘉慶四年（1799）建後殿，祀觀音佛祖，嘉慶八年（1803），同知胡應魁在南面添建觀音殿，遂以後殿祀城隍夫人，道光八年（1828）及三十年（1850）皆曾重修。此廟因有野史所載嘉慶君遊臺灣曾蒞廟禱祝之傳說，故香火鼎盛。

　　今實地勘察廟結果，廟西向，前為儀門，儀門三間，儀門內為大殿，祀城隍爺，大殿左右有廊，大殿後有後殿，祀城隍夫人，由大殿南面廊可入觀音殿，殿亦三間，所有殿皆硬山建築，其屋脊飾艷麗，大多為最近重修者，大殿及儀門之盤龍柱直徑達六十公分，雕刻手法頗具生動。

五、佛寺與塔

　　佛寺因受宮殿建築之影響，軸線建築式樣成為本期佛寺建築之特色，其軸線由南而北依次是山門、佛殿（包括天王殿、金剛殿、大雄殿）、佛塔、講堂之建築，軸線建築之旁則有鐘樓、鼓樓、藏經樓、禪堂等次要建築對稱於中軸線，隋唐以來之東西雙塔且置於殿前配置完全變樣，而佛塔常只有一處，位居於佛寺之中心，且置於顯目之處，故有「只見梵剎不見寺」之稱，蓋因佛寺隱於密林層巒之中惟佛塔突出而已！佛寺因受文廟前泮池建築影響，亦有放生池建於廟前之格局；至於佛塔方面，我國固有之樓閣式塔以八角居多，構造常為磚造，層數都為奇數，至清代，傳統塔受西藏喇嘛塔之影響，塔式變化頗多，每層屋簷皆用重簷，首見於北平西黃寺班禪墓塔，再應用於萬壽山琉璃塔，至於香山琉璃塔第一層擴大之外簷係導源於山西應縣佛宮寺木塔，相同之塔曾應用於熱河行宮之須彌福壽廟。除外，出現於遼金及元代之喇嘛塔亦大量出現在本期，惟其剎上相輪直徑大略相似，與元代上瘦下肥者不同。至於印度式之「金剛寶座塔」，以五塔立於方形塔基上，在北京等地亦偶有之，此塔導源於中印度佛滅處拘尸那揭羅娑羅林精舍之塔，為我國佛塔之特異型式。茲列舉佛寺及塔以述之：

（一）南京報恩寺與琉璃塔

　　報恩寺在南京中華門（原稱聚寶門）外一里之雨花臺（俗稱聚寶山）下，始建於晉初，六朝時稱為長干寺，宋代稱為天禧寺，現改稱恩旌忠寺。元末，寺毀於戰亂，明洪武時重建，永樂初年，全寺遭大火全毀，明成祖為報答其母

馬皇后養育之恩（一說成祖朱棣爲高麗碩妃所生，生朱棣後即受鐵裙之刑而死，故得國後起寺報生母之恩；另一說謂朱棣之軍師僧道衍助其得天下，故建寺報其恩），於原址改建大寺，立塔九重，並賜名爲「大報恩寺」。

1. 寺塔之建築經過

據張惠衣《金陵大報恩寺塔志》稱：「明永樂十年，勅工部重建，準宮關規制，監工官內宮太監汪福、鄭和等，永康侯徐忠、工部侍郎張信，徵集軍匠夫役十萬人，奉勅按月贍給糧賞，至宣德三年，始告完成。宮殿樛鬱，萬棟櫛歷，周圍九里十三步，東至俞通海公神道，南至大米行郭府園，西至來寶橋，北至大河下。全寺基地，悉用木炭作底，其法先插木樁，然後縱火焚燒，化爲爐炭，用重器壓之使實，因是地質不復遷變，方受重量建築，上舖硃砂，取其避濕殺蟲。今是處鑿井濬河，往往發現木炭與硃砂，即其遺物。全部建築以四天王殿及大殿最極壯麗，下牆石壇欄楯，均用白石，雕鏤工緻。大殿即（祀）嬪妃殿，非禮部祠祭，終年封閉，明初詔刻大藏（經），別置藏經殿，貯南藏經板全部，膕僧學僧五百餘人，一百四十八房，僧咸擅一藝，每房輒有珍玩數事，十宗兼備，每宗設一講座，學僧得任擇一宗修習贍產田地萬畝……。」又據胡祥翰《金陵勝蹟志》卷七記載：「大報恩寺在聚寶門外，古大長干里也，向有阿育王塔……成祖北遷，因欲報高皇后恩，勅工部依八角式，造九級五色琉璃塔，高三十二丈九尺四寸五分，頂以黃金風磨銅渡之，額曰第一塔，於永樂十年六月十五日起工。」由此，吾人可知此塔始建於永樂十年（1412）六月十五日開工，該日爲鄭和下西洋七週年紀念日，當時鄭和已三下西洋，帶回金銀百餘萬，遂令工部侍郎黃立恭主持建造，太監鄭和等監造（據明王士性《廣志繹》），連續施工了十二年，到成祖崩，工程停頓一段，至宣宗宣德三年三月，始勅令鄭和於該年八月以前完成（據《金陵梵刹志》），鄭和因需下西洋以寶船運回琉璃材料關係，此大報恩寺之寺塔至宣德六年（1431）八月初一完竣，共歷十九年（據《金陵勝蹟志》）。

2. 寺塔之基礎

全寺之基礎採用打樁壓實法加強承載力，打樁係先打入木樁，爲使木樁在地下水位以上者不致腐朽，以火燻焚處理做爲防腐法，因焚燻可以將木材有機質化爲無機質，再將礎石立於木樁上，則楹柱承受荷重可以增加，至於基地土

壞皆以重器壓實令堅固，亦能增加地基承載力。此兩種增加土壤承載力方法在今日建築上亦廣泛用之。

3. 寺塔之配置與規模

除以上所稱四天王殿及大殿外，據《同治上江志》稱：「報恩寺……舊有華嚴樓，下有井，題咸淳三年（1267）字，又有竹浪徑、松竹堂諸勝，有婆羅樹、五穀樹。」至於報恩寺之範圍，據目睹此寺遺蹟的人稱：「此寺未毀時，幾佔南門（按即中華門）城外直到雨花臺之間的大部地面，東至俞通海公神道，南達大米山郭府園，西抵來寶橋，北達大河（案即秦淮河）下，周圍九里零十

圖 12-204　大報恩寺及塔——依〈首都志〉圖

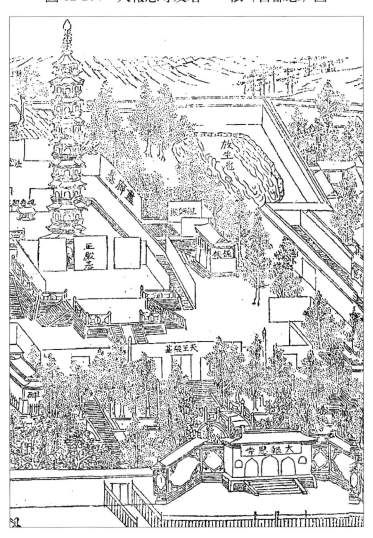

圖 12-205　乾隆時代的報恩寺與琉璃塔（載於《南巡盛典》）

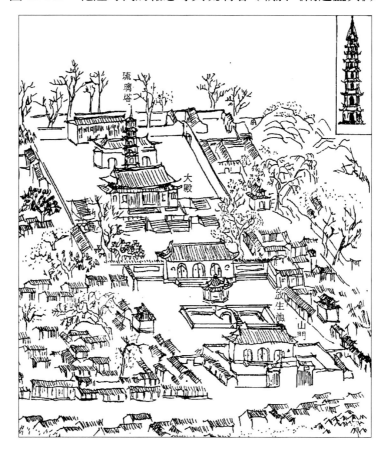

三步（約 4.5 公里，面積約一百公頃以上），範圍之廣，規模之宏，除皇帝大內外，所有梵刹，均無可倫比。」〔註22〕今再依《首都志》引乾隆《南巡盛典》及《金陵梵刹志》所載報恩寺圖加以說明其配置狀況如下：此寺山門爲單層三間歇山式，門東向爲磚造拱門，其翼有八字牆以接廟牆，八字牆均有簷，門東西各有一旁門，門前有雙闕，闕外有長千里牌坊，山門之內有一系列軸線建築，此即所謂準宮闕規制之樣式；門內有一放生池，長方形，池上縱跨一單孔石拱橋，過橋後有一六角亭，由亭西進，即達四天王殿，殿制與山門制相同，惟其臺基及欄杆以白石砌成，並雕鏤精緻，天王殿之內即是報恩寺大殿，殿立於高聳石造臺基上，爲七間重簷歇山式大殿，其前有露臺，四周皆護以石欄，並設臺階，殿後即著名的九層報恩寺琉璃塔──有天下第一塔之稱。塔後爲觀

〔註22〕參見中央日報副刊載芝歷先生〈南京報恩塔懷古〉。

音殿，亦爲磚造歇山殿，單簷，有三孔門，殿後爲法堂（即講堂）係七間單層，而大殿、琉璃塔、觀音殿、法堂皆位於一凸字形臺基上，大殿露臺兩旁，左有鐘樓，右有鼓樓，鐘樓之後有祖師廟，鼓樓後有伽藍殿，又正殿至法堂四周臺基上砌以三面圍牆，圍牆內壁爲畫廊，題材皆爲佛畫。寺之左爲藏經及講堂區，在山門左可入藏經前殿，東西兩廊爲貯經廊，倒座爲藏經殿，構成一四合院落，其後院落爲禪堂及講經房，講經房之左即爲吳敬梓《儒林外史》所謂之三藏禪林了，該小說第二十八回云：「當下走進三藏禪林，第一進是極高的大殿，殿上金字匾額：『天下第一祖庭』，一直走過兩間房子，又曲曲折折的階級欄杆，走上一個樓去……開了兩扇門……那知還有一片平地，在極高的所在，四處都望著，內中又有參天的大木，幾萬竿竹子，那風吹的到處颼颼的響，中間便是唐玄奘法師的衣鉢塔，玩了一會，僧官又邀回房裡……」逛了一天，不過一個三藏禪林，琉璃寶塔，可見寺廟之大，而三藏禪林所謂「衣鉢塔」，亦即《同治上江志》所載：「報恩寺左爲三藏塔院，祀玄奘法師，後有石塔，玄奘法師爪髮處。」而三藏之舍利則置於琉璃塔中；全寺殿堂僧院鱗列櫛比，叢林幽深，寺塔之壯麗，號稱江南第一。

4. 琉璃塔式樣及規制

據《清季海關報告》載琉璃塔之規制如下：

> 其規制乘依大內圖式，八面九級，外壁以白磁磚合甃而成，上下萬億金身，（數）磚具一佛像，自一級至九級所用磚數相等，磚之體積則按級縮小，佛像亦如之，面目畢肖：第一層四周鎸四天王，金剛護法神，中鎸如來像，俱用白石，每層覆五色琉璃瓦，高二百七十六英呎強，地面覆蓮盆口廣二十丈六寸，塔頂冠以黃金寶鼎頂，重二千兩，鐵圈九個，大圈周三丈六寸，小圈周一丈四寸，內係藤製，外裹鐵質，計重三千六百斤，鐵鑼八條，綴有五巨珠，避風雨雷電刀兵云，九級內外，築燈一百四十有六，宣德間詔選行童百名，常川點燈，晝夜長明，名長明燈，一日夜費油六十四斤四兩零，月大一千九百三十一斤四兩，月小一千八百六十六斤一十四兩，歸內府撥送，燈盞蜊殼製成，內置油盤，燈芯直徑盈寸，附有機括，燃燒時引入簷內，既則旋轉使出，不勞攀緣也。

又據張岱之《陶庵夢憶》載：

> 塔上下金剛佛像千百億金身，一金身琉璃甎十數塊湊成之，其衣招
> 不爽分，其面目不爽毫，其鬚眉不爽忽（尺之萬分之一），鬭筍合
> 縫，信屬鬼工，聞燒成時，具三塔相，成其一，埋其二，編號識之。
> 今塔上損甎一塊，以字號報工部，發一甎補之，如生成焉。夜必燈，
> 歲費油若干斛，天日高霽，霏霏靄靄，搖搖曳曳，有光怪出其上，
> 如香煙繚繞，半日方散。永樂時，海外九蠻重譯至者百有餘國，見
> 報恩塔，必頂禮讚嘆而去，謂四大部州所無也！

由此可知，琉璃塔係八面九級塔，高達三十二丈九尺四寸九分（明尺為 31.1 公
尺計則達 102.5 公尺，以《海關報告》計則僅 83.1 公尺，相差達二十公尺，可
能是塔基及剎取點之不同），塔身以白磁磚砌成，十數白磁磚組成一金身佛
像，塔身有億萬像，此為北朝石窟千體佛之遺意，但為恐將來有損壞難以補
修，每磚均燒製三份，用一埋二，須用時再挖出，此事據九歌先生《國都南京》
一文稱：「中央政府定鼎南京後，在中華門外聚寶山附近，發現明朝琉璃窯遺
址，並掘出了大批建塔所用的琉璃磚瓦，計有塔上的斗栱、柱和有彩畫之額
枋、平板枋橡、拱門花磚等，在很多塊瓦磚的側面，寫著『左作一層』，『二層
左作六號』與『左字四號』等字樣。」可以印證《陶庵夢憶》之說法。〔註23〕
每級每面皆有一道磚拱門，但僅開於正東西南北面之門，故每級實有四門，共
計三十六門，級上之簷蓋以五色琉璃瓦，五色者：「一為深紫，二為嬌綠，三為
御黃，四為鮮紅，五為艷藍，必具五色者，以佛家謂天堂有五色寶珠，故法其
數。」〔註24〕此五色琉璃之製作，應推為鄭和之功勞，「明・張自烈《正字通》
謂：『明時三寶太監出西洋，攜燒玻璃工人來中國。』明・宋應星《天工開物》
云：『凡琉璃石，不產中國，產於西域，其石五色皆具，中華人豔之，遂竭人巧
以肖之，於是燒瓴甋（即磚）轉釉成黃綠色者曰琉璃瓦。』又羅香林氏於民國
二十四年訪得牛首山鄭和墓，發現墓道內琉璃瓦纍纍依至山隈。」鄭和曾督造
琉璃窯以供應之。

　　塔最上之剎構造有寶瓶、剎竿及鐵鏈等三部份，寶瓶為如釜鍋形，上下兩

〔註23〕 參見徐鰲潤〈鄭和督造的琉璃塔〉一文。

〔註24〕 同註23。

部構成，鐵製，直徑十二呎六寸（3.81 公尺），周圍達四十呎（12.2 公尺），高三呎八寸餘（1.16 公尺），二釜構成寶瓶，外面原有黃金與風磨銅共二千兩鑲嵌，風磨銅係暹羅（今泰國）所貢，寶瓶共重四千五百所，寶瓶之上有刹竿，有九個鐵製相輪（俗稱鐵圈）構成，大相輪周三丈六尺（即直徑 1.14 丈即 3.54 公尺），小相輪周一丈四尺（直徑即 1.05 公尺），全重三千六百斤，並有鐵鏈八條自塔尖繫至塔頂簷角，每鐵鏈皆綴有五巨珠，用以五大用途一避風，一避雨，一避火，一避刀兵，一避雷電。每簷角皆懸有風鐸，全部共懸一百五十二鐸，其聲響徹霄漢，儼然爲北魏永寧寺百丈塔之縮影。室內外有燈一百四十六盞，年用燈油近二千斤，塔心爲波羅形，上置舍利子（洋人稱爲金球），每級梯級作螺旋形，盤旋塔心柱而上。

琉璃塔施工時，因高入雲表，其施工鷹架非爲普通竹下構架法，而是採用築城昇高法作爲鷹架，此種方法是：「建築時，不施架木，造一層，四周雍土一層，隨建隨雍，至九層，則亦堆雍九層，始終在平地建造，及工竣，復將所雍土除去，而塔身始現。」〔註 25〕此種以周圍土城做爲鷹架之方法，其手法可謂笨拙而巧妙，其特點是需費大量人工，但施工極爲安全，無虞工人掉下來之危險，但其牆基之厚度相當驚人，依李誡《營造法式》「築城之制，每高四十尺，則厚加高十尺，其上斜收減高之半，若高增一尺，則下厚亦加一尺，其上斜收亦減高之半」，用此式計之，則牆厚及圍城土方如下：

在最初之高 40 尺，其牆厚爲 50 尺，當牆高增至 329.49 尺時

則城基厚＝50 尺＋1 尺×（329.49－40）＝339.49 尺≒105 公尺

$$城頂厚＝\frac{城基厚}{2}＝169.74 尺≒52 公尺$$

$$塔周＝200.6 尺，則其直徑＝\frac{200.6}{8}×\frac{\sin 67.5°}{\sin 45°}$$

$$＝25.07×\frac{0.925}{0.707}＝32.8 尺$$

$$圍城中心直徑＝32.8＋\frac{339.49}{2}＝202.54 尺≒63 公尺$$

假定圍城係圓形，則所堆築圍城土方如下：

〔註 25〕 參見《清季海關報告》。

$$（3.14 \times 63）\times \left(\frac{105+52}{2} \right) \times 102.5 \doteqdot 1,738,000 \text{m}^3$$

如平均取土及築土每立方公尺以半工計，則單單爲施工架設施已費八十萬工以上，可謂工程浩大了，故《陶庵夢憶》讚爲：「中國之大古董，永樂之大窰器，則報恩塔也，塔成於（應爲大部份成於）永樂初年，非成祖開國之精神，開國之物力，開國之功令，其膽智才略，足以吞此塔者，不能成焉。」誠非虛語。

周亮工《因樹屋書影》曾載此塔之舍利光如下：

> 憶余庚午歲，居金陵，讀書長干僧舍，嘗以夜見塔放光，初爲一縷，八門中冉冉出，漸見各門皆有光氣，愈蒸愈變，同時噴湧塔九級……三十六門，出金光三十六道，倏爲五色，以次層比，相屬而上，達於頂尖，每道中各現釋迦尊一，坐蓮花上，相好光明，幡幡寶蓋，香花圍繞……一時見者，歡喜讚嘆，環步四合如一朵金芙蓉，瓣瓣簇擁，將開未開於雲際霄中矣……此固予所目擊者……高康生阜云，人言長干寺浮圖中有舍利，是康僧（名會，三國末自康居來到建業）所求得者，時時放光，變出不一，遇大雷雨則鳴。予初不之信，一日值七月中，行三山街道上，忽然陰晦，正南方皆黑雲遮蔽，不見日色，霹靂一兩聲，民房爲回祿所燼處，空曠見半塔，一時市人多哄集竚觀，予不知何故，仰視之，見塔頂光如滿月，黑雲映之，倍益輝朗，少焉漸縮，以至將盡。如望後漸就弦晦狀，又復漸開至滿，滿而復縮，而後卒盡。須臾，雲開日出，頂作金光如故，始信舍利放光之說爲不誣耳！

書影謂舍利能放光，吾人認爲不盡然，蓋夜中由塔門放出五彩光，光中有現釋迦之影像，此乃因塔甚高，塔底與塔頂光空氣密度不相同，由各簷角所射出之光在白磁磚面上之干涉現象將磁磚之佛像顯出來，再經反射作用而顯出了釋迦之虛像幻影出來，有如海市蜃樓之現象。至於塔頂日間放光，此乃在陰晦時有磷之礦物質釋放出磷光，舍利產之於人骨結晶，大都有磷質之存在，故放磷光不足爲奇，惟磷光高度如滿月，可以證明舍利子之多，且放出之磷光亦可能藉夜明珠寶水晶之類反射較大之礦石反射出來。

5. 寺塔之滄桑史

高逾一百公尺之琉璃塔建於八十餘公尺之高崗——雨花臺上，顯得突兀蒼穹，惟我獨尊，更因其雄麗甲天下，故西洋人在十七八世紀的遊記中，每每讚美此塔為南京之象徵，中古世界七大奇觀之一。清乾隆初下江南遊歷，見報恩寺塔，嘆稱：「城南者域化人居，古蹟金陵莫此如！」明王世貞遊塔稱：「其雄麗冠於浮圖，金輪聳出雲要，與日競麗！」惟美人薄命，此塔歷盡滄桑，在洪楊一亂時寺屋全部燒得寸木不留，寸瓦不全。茲述其史如下：

> 此塔因塔心柱係木料，其他全部磚造，這是結構上之弱點，故塔造好僅一百三十年，即明嘉靖十七年（1538），塔頂層因木料腐朽而傾側，當時，該寺僧雲浪乃募款修復，並將頂層塔心柱更換而復元，僅此木料，高度即達七丈有餘（約 20 公尺以上），可見興工難，修理亦屬不易；此外，此座雄峙於聚寶山頂之建築物，因以金屬之剎，故雖謂有避雷之珠，但對雷電之打擊不生效用，因此塔第一次修好後僅二十餘年，又遭到塔剎所引來雷電之災，可是恰如有神佑，僅燒毀報恩寺大殿及各殿之畫廊，而塔身倒反無恙，此為嘉靖四十五年（1565）之事，故萬曆年間（1573～1619）曾對塔寺廣泛修葺，但耗費遠超過第一次之修葺，到清順治戊戌年（即十五年，1658）三月，雷電發自寺東南，造成塔址及塔頂之裂痕，但塔頂之簷角竟無法修理，因高度頗高，僅塔一個施工木架即須費銀數千兩，但後來卻來了兩位田氏兄弟，自告奮勇願予修理，居然做到事半而功倍，其技之巧可謂精矣！

據清施潤章之《施愚山雜著》載其修復狀況：

> 寺僧穎伯言，三月二十三日人定時，黑氣自東南來，奔繞塔趾，有僧紫崖觸之，仆地死，黑氣上騰，雷電轟擊，裂趾及頂，募工修治，求大木作架，輒費金數千，有田氏者兄弟二人至，曰：吾不立架，不索謝，若但食我，可徒手辦，眾皆驚異，乃陟登最上層，繫橫木於塔門，豎梯於木端，緣之而上，若猱（小猿之一種，善緣木）升木，其徒執役者三人，魚貫運材，因勢挶茸，如燕雀營巢壘，移其木，以次及下，三月訖工，僅費數千金，疾若運片，工若天造，

> 碧瓦丹檐，爛若一色；田氏解衣跣足，持長帚，踞塔巔，磅礴掃除，
> 謂之「洗塔」，復仰天坦臥，雲日盪胸，安如平地，薦紳士女，駢集
> 來觀者千萬人，皆震馳洶湧，歡喜瞻贊焉，或仰視力窮，登臺樹，
> 疊幾案，臥而望之；田氏循簷斗折，冉冉而下，人目為肉飛仙，好
> 事者競為僧役具食，施金錢，田氏多不受而去，亦不留其名。

由此可知，田氏以其飛簷走壁功夫以修葺此塔，亦千載難見也。然而全寺之殿堂，亦隨時間之長久而時有損壞，至清康熙年間（1662～1721），嘗由居士沈豹募款修復，於是規制宏麗，頓復舊觀，乾嘉年間，亦數度修葺。

　　道光二十二年七月二十四日（1842），英人發動鴉片戰爭，清廷戰敗求和，英夷為挫清室之威風及減殺鄭和下西洋浩壯之英氣，堅持在該寺之靜海寺（鄭和平服諸蕃所建之紀念殿宇）簽定南京條約（參見清顧雲所著《盋山文錄》），七月後，英夷勢力進入南京，屢登報恩寺之琉璃塔，並遣其嘍囉偷竊該塔五色琉璃瓦送往倫敦當勝利品，據目擊英夷偷竊之張喜嘉《撫夷日記》上稱：

> 報恩寺在江寧聚寶門外，寺內有千佛緣琉璃塔一座；該夷言：天下
> 中外共有八大景，登其塔，則南京全景俱在目前，英夷屢登其塔，
> 將南京全景繪去，並將塔上琉璃瓦搬走數塊，殊屬可恨之至。

英人偷竊之五色琉璃瓦現置於大英博物院中，並沾沾自喜以為有保護他人文物之功勞，例如英人波西爾所著《中國美術大綱》〔註26〕云：「南京著名之琉璃塔，毀於粵匪之亂，然其覆瓦之式，雕繪之紋，今猶保存於英國博物院中。」其言顯出其內心作賊心虛之掩飾說法，同時暴露與其盜賊祖先同樣之心理弱點。

　　自報恩寺做為簽定南京條約之歷史性第一個不平等條約劇場後十四年，此「九級八面，文石雕瓦，千奇萬麗，金輪聳雲，華燈耀月」之江南名塔寺便便焚毀於太平軍之炮火了，其被焚毀原因據記載有二，一為經濟原因，也就是為了記載中塔頂之金剎竿，凡盜匪起事，每鼓勵其部眾搶金搜銀以供分贓，不足為奇，而既傳說塔頂有金，然塔高聳難登，遂只有採用火燒這一妙計，吳翰祥

〔註26〕 同註23，徐文中引用。

《金陵勝蹟志》即記載此事云：「咸豐六年，髮匪覘其塔頂爲黃金所鑄，用火藥轟之，數日塔倒，寺遭焚毀，當時有童謠曰：寶塔折，自相殺（即太平天國之內鬨）。」二爲軍事原因，因琉璃塔建於八十公尺高之雨花臺上，而塔本身高逾一百公尺，塔絕對高度爲雨花臺高之兩倍以上，又因雨花臺自古以來爲兵家必爭之地，所謂：「金兀朮尤登雨臺，則城中飛走（即飛禽走踐獸），皆不能遁，況此塔尚高二三倍耶？」（參見沈德符《野獲編》卷二十四），故琉璃塔常爲敵人用作瞭望臺（可以望遠）或砲臺（可以射遠）。太平軍於咸豐三年（1853）圍攻南京時，即佔領此塔寺做爲軍事要地，據汪士鐸《續江寧府志》載：「賊（清人稱太平軍）初至，即踞此，俯窺城內，架炮轟城，砲子有及中正街者（又名白下路），或擊破民房者，記此以著城外近城不容有塔，其後城陷，賊自以砲轟去之。」故於咸豐三年二月，太平軍攻陷南京後不久，清軍即據此塔寺相持，據《江寧府志》載：「咸豐三年三月，向軍（即向榮之江南大營）克通濟門外壘（通濟門今稱共和門），復克七橋甕，斷鍾山報恩寺往來路。」可知此寺塔落入敵人手中對南京勢威脅之大，咸豐六年（1856），江南大營被太平軍擊破，報恩寺塔不能免於火也，蓋太平軍諸王已不圖遠略，打算老死於金陵，遂欲去除軍事上之瘤癌，以免被清軍所利用，然其對民族文化倒行逆施之破壞亦不免於滅亡也，於是此座歷時四百二十五年建築史奇蹟——報恩寺塔便焚毀於這些破壞藝術文化的內賊無情之火上而無影無蹤，這和英法帝國主義於咸豐十年（1860）火燒圓明園之滔天罪行如出一轍，吾人方寸中，對內賊外寇之破壞我國藝術遺產眞有切齒之恨，同時，對於不足五年之中，兩大建築藝術瑰寶遭到浩劫，更是無比的傷感。如今我們如涉足到中華門外雨花臺山崗去看，首先看到的便是雨花路小學校門牆下水溝旁橫置著「大報恩寺」巨大石刻匾額，污饉不堪；走行不遠，又可見到長干里之金陵兵工廠機器製造局門前空地上大銅盆似的塔頂巨大寶蓋（另缺一半不知去向），孤零零的躺在這寂寞的周遭中，甚至偶然可以檢到彩色琉璃瓦之碎片，徒增吾人方寸之憂傷耳！

又有關報恩寺南之三藏禪林，有明代所建之三藏塔，爲印度式覆鉢塔（據《金陵梵刹志》之報恩寺圖），又顧起元之《客座贅語》云：「余嘗至大報恩寺，登三藏殿，後階有小塔，云是唐玄奘葬處。」又《同治上江志》云該塔爲三藏法師爪髮處，果然，倭寇發動侵華戰爭，民國二十六年十二月南京淪陷，

民國三十一年，倭寇軍小頭目高森隆介在寶塔基（即琉璃塔毀後遺址之地名）
構工，在一石匣內發現唐玄奘之五色頭頂骨及舍利十七粒，轟動一時，倭寇軍
將其分爲三部份，一送北平，一送東京，一置南京，十數年前，日人將其在東
京之三藏靈骨歸還我國，我國在臺灣日月潭畔建玄奘寺與慈恩塔以保藏這位佛
教史上偉大探險家及譯述家之英靈。

（二）靈谷寺

原在蔣山（今鍾山）東南山腰明孝陵址，建於劉宋元嘉年間（424～453），
高僧寶誌創建，蕭梁時改爲開善寺，唐五代時改稱開善道場，宋太宗時改稱
太平興國寺，明洪武十四年（1381）改稱靈谷寺並向東遷移四公里至現址改
建。基地廣表五百畝，高度由七十公尺遞升至一百公尺，其山門額稱：「第一

圖 12-206　靈谷寺圖（轉載《首都志》）

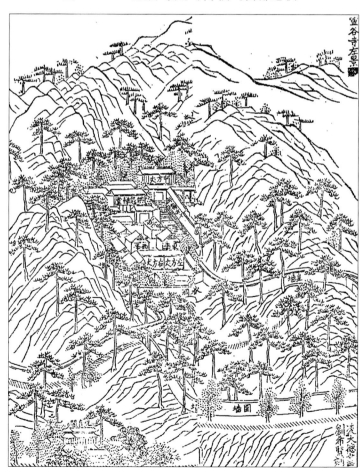

禪林」，山門側有八字牆以接寺圍牆，入山門後有萬松林四五里，松樹均具蒼古之狀，如虬如蛟，此即著名「靈谷深松」勝景。其間有假山，亦有放生池稱爲萬工池，蓋鑿池曾役萬夫而得名，北進爲金剛殿，金剛殿北進爲天王殿，天王殿之北有無量殿，該殿爲累甓空構，自基及巔不施一木，亦即全殿門窗過樑全部用磚拱砌成，牆壁、柱樑亦皆磚砌，不用一塊木頭樑根，故又稱「無樑殿」。殿五楹，廣十四丈（約四十二公尺）高六丈六尺（約二十公尺），此殿爲靈谷寺明代建築物碩果僅存的殿宇，因無木料部份，而逃過了太平軍一把火，同型式之無樑殿尚有蘇州開元寺之藏經閣，此種磚拱（brick Arch）和磚造穹窿（brick Vault）構造曾採用於漢代古墓中（見拙著《中國建築史》第二冊），採用於殿宇及陵墓（如明陵墓道）亦爲明代建築之特色。殿西有鐘樓，內有元泰定年間（1324～1327）所鑄之鐘，殿

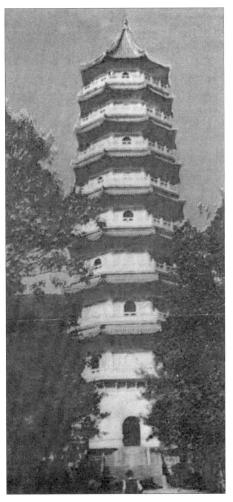

圖 12-207
靈谷寺國民革命陣亡將士紀念塔

仿照大報恩寺建造但規模華麗相差遠甚

東有說法臺，爲明成祖召番僧哈林麻哈思巴囉追薦其母后之處，臺前有琵琶街，如拍掌相應，有聲如奏弦彈絲，臺後有八功德水，以竹爲筧（即以竹管通水，臺灣山居人前亦往往有之），引水入寺，又稱竹遞泉；寺東又有梅花塢，靈芬艷雪，三月競白，無量殿後即爲五方殿，殿左右有十分律堂，殿後有法堂，其後即爲誌公塔，爲五級白塔，六角形，爲葬誌公幻身者（見《萬曆上元志》），一說葬誌公之靈骨（見《同治上江志》），塔壁有「三絕碑」，亦即此碑上刻有唐大畫家吳道子畫寶誌像，並有詩仙李白作贊而由書法家顏眞卿所書，故

俗稱三絕。此寺除無量殿外，全部毀於太平軍之亂，而曾國藩曾對寺略加修葺，並在舊誌公塔基上建立誌公亭爲六角亭，並於八功德水前建龍王堂，以供祈雨之用。

此寺殿址在民國十七年後，國民政府改建爲國民革命軍陣亡將士公墓，並將原有佛像遷入東面之龍王堂中，大雄殿則移建於龍王堂之後，無量殿改爲陣亡將士祭堂，此爲該寺之第二次變動。著名之國民革命陣亡將士紀念塔即建在原誌公塔之舊址北二百公尺，九層八面之綠色琉璃瓦，鋼筋混凝土造，高達六十一公尺，然較明代之報恩寺琉璃塔（現已毀）僅爲三分之二高。惟其建築風韻之華麗程度及細部精巧狀況遠遜報恩寺琉璃塔（圖12-207）。

（三）碧雲寺

在北京西郊之香山東麓，爲元至順二年（1331）耶律楚材之裔阿利吉捨宅建，稱爲碧雲菴，明正德十一年（1516）太監于經擴建爲寺，改稱碧雲寺，並立塚域於寺後，故當地土人亦稱于公寺，天啓三年（1623）太監魏忠賢予以重修並擴建之，清代亦曾數度擴建，規模宏大。

寺由槐徑而入，過一溪橋，歷數百石級，可抵該寺山門，山門係建於十一級臺階之基壇上，爲琉璃牌樓式之三孔拱門，入門內，經過四大殿閣——即藏經閣、羅漢殿、涵碧齋、洗心亭，殿宇皆「迴廊納陛，圍繡步玉，

圖12-208　碧雲寺金剛寶座基部

網拱丹丹，瑣闥青青，四闢八牖，廡承廊巡，甍不屑雕，髹之以金，罨畫金上冒飛光，其有暈蔲，壁不屑畫，而隆窪以塑，橋孔洞陰，諸天鬼神，其有窟宅矣！」（引明劉侗《帝京景物略》文），其羅漢殿仍仿杭州淨慈寺之五百羅漢堂，塑造五百羅漢，栩栩如生，而洗心亭有「雲谷水態」之橫款，過此亭有悅性山房，其內有端琉璃瓦閣，金色四合，黛綠時施，爐香交桂，燈光交月。其

左側有泉，以白玉石砌成方池，並以螭首之唇吐水，稱爲卓錫泉，泉下有拱洞
通水，洞前有亭，稱爲「水天一色」，池種荷花，飼以朱魚，紅酣綠沈，頗具園
林之勝。

　　碧雲寺後，有三孔之琉璃牌樓，紅牆綠瓦，頗爲莊嚴（如圖 12-210 所
示）。過牌樓拱門後，可達碧雲寺金剛寶座塔，塔高 34.7 公尺，塔座成錐頭方
錐形，共三層，四面佈滿佛龕，以白玉石建成，稱爲「金剛寶座」。其內有梯可
登，寶座頂圍繞石勾欄，頂上建七塔，皆爲正方平面之密簷塔，逐層縮小。塔

圖 12-209
碧雲寺金剛寶座塔

圖 12-210
西山碧雲寺油畫（華岡博物館藏）

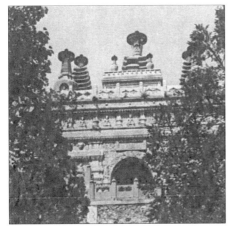

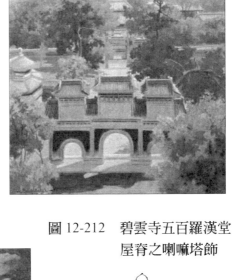

圖 12-211　碧雲寺全景

圖 12-212　碧雲寺五百羅漢堂
屋脊之喇嘛塔飾

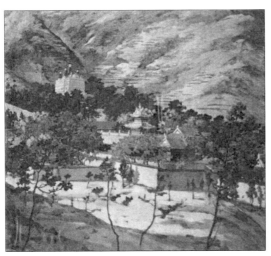

凡十三級，塔頂上有覆鉢形之刹，塔亦以白玉石雕鐫而成，形制極為精美。建於乾隆十三年（1749），係仿正覺寺之明代金剛寶座塔而建，現為 國父衣冠塚。

（四）潭柘寺

在北平城西北三十五公里之西山中，寺在群山環抱之盆地中，因「古有龍潭，柘林為寺」而名，為北平最古之寺廟。本寺創建於晉代，稱嘉福寺，唐代改為龍泉寺，金熙宗時改稱「大萬壽寺」，明天順元年（1457）改稱原名為嘉福寺，清康熙時又改為岫雲寺。寺雖經官方屢次易名，民間仍稱「潭柘寺」，俗稱「先有潭柘，後有幽州」，即可知此寺在建於唐代立幽州之前，惟現有建築大部為明清式樣，已非隋唐舊物。

寺南北長約二百六十公尺，東西寬約一百六十公尺，寺前有牌坊，稱為「香林淨土坊」，清康熙時所建。坊內有懷遠橋，其內即山門，門有三孔磚拱道，單層歇山，簷下橫額題「岫雲寺」，亦建於康熙時。山門內有天王殿，係寺的前殿，殿中有高達三公尺的四大天王塑像以及坦腹彌勒佛像。其內即為正殿，稱為大雄寶殿，面闊五間，高達二十二公尺，崇基石欄，石欄以白玉石鐫

圖 12-213　潭拓寺墓地喇嘛塔　　圖 12-214　潭拓寺境內墓地喇嘛塔相輪

河北省房山

刻，手法極為精巧。殿正脊有一對五色琉璃鴟吻，高達三公尺。殿內有騎龍華嚴祖師壁畫像，其旁原有帝王樹——千年銀杏樹，已被西太后所砍伐。正殿之後有三聖殿，殿左側有唐代白石佛，佛座上生有黃連樹，再後為毗盧閣，面闊七間，

圖 12-215　潭拓寺山門

高達十五公尺，二層樓閣建築，可登臨眺望；毗盧閣東通圓通殿，又東有舍利塔及地藏殿，殿東有清太后行宮之流盃渠；毗盧閣南有方丈室五間，前有行宮五間，又南有南樓五間；毗盧閣之西有觀音殿，明代稱太士殿，殿中有元世祖妙嚴公主之拜磚，其拜痕足蹟仍存，殿東有文殊殿，供奉文殊菩薩，殿西有龍王殿，其前有大悲殿、勢至殿、藥師殿、戒壇、楞嚴壇等，楞嚴壇為圓形殿，上覆黃瓦，脊中央有黃色寶瓶（金頂）。

　　此寺為我國標準軸線型佛寺，即牌樓、山門、天王殿、大雄殿、三聖殿、毗盧閣皆對稱中軸線。東面有圓通殿、地藏殿、方丈室諸配殿，西面有觀音殿、文殊殿、龍王殿、大悲殿諸配殿；雜配以舍利塔、戒壇、流盃亭諸次要建築，構成一個寺院院落，空地往往雜種諸樹，增加佛寺出世之感。其寺院內有二喇嘛塔，塔有十三級相輪，為喇嘛高僧之墓塔，據《帝京景物略》載，達觀大師於明萬曆間圓寂於此寺，可能為大師之墓塔。

（五）熱河行宮八大寺

　　康熙至乾隆年間，曾在熱河承德行宮四周山巒之間，興建八大寺，每座寺廟皆利用地形等高線而依次築在山坡之上，每一寺廟殿堂都有很巧妙之佈局，把建築物與地形環境，自然風景揉合在一起，組成了壯麗之廟宇集團，開創寺廟建築史之劃時代風格，真是值得大書特書之一件事。其廟宇型式是具有中原、西藏與新疆建築系統優點，茲為簡便劃一起見，同時介紹之：

1. 溥仁寺

　　建於清康熙五十二年（1713），為康熙六旬大壽各蒙古王公捐資奉欽命興建，在熱河行宮東二里武烈河東，寺門南向，題額為滿漢蒙藏四體之「溥仁

寺」。其內東西有鐘鼓樓及碑亭，正北進有天王殿，殿面闊三間，其北即爲正殿，面闊七間，供三世佛及十八羅漢，其左右有東西配殿，殿廡立有豐碑，其後即爲後殿，殿面闊九間，殿內供九體無量壽佛，雕刻極精巧。

2. 溥善寺

亦在熱河行宮東三里之武烈河東，居溥仁寺之後，亦建於康熙五十二年（1713），康熙六十大壽時，新疆青海諸部落王公捐資恭建，其規模大多同溥仁寺，有鐘鼓樓、碑亭、天王殿、正殿、配殿及後殿，其屋宇多於溥仁寺，爲接待各藩部王公之公館。

3. 普寧寺

位於避暑行宮東北面五里之獅子溝，建於清乾隆二十年（1755）。該年清軍平定新疆之準噶爾汗噶爾丹策零，因準噶爾部信奉西藏之喇嘛黃教（明初宗喀巴所創），故仿照西藏三摩耶廟之型式而建。全部建築爲牆壁西藏型，但屋頂及殿閣配置卻屬中原系統。寺南向，廟進門內有二層之西藏碉樓做爲山門，山門三楹，山門牆壁有長方型牖窗，其上覆黃色琉璃瓦，山門旁接石砌之寺牆，左右兩隅有綠琉璃瓦之禪房，內有櫛比小碉樓式建築，門內有碑亭及左右鐘鼓樓，並建一對外型如葫蘆的覆鉢喇嘛塔。塔立於石造臺座之上，其內有

圖 12-216　普寧寺大乘閣

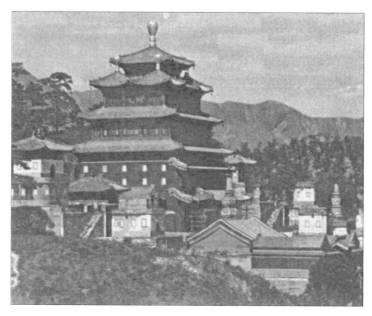

圖 12-217　普寧寺正殿

圖 12-218　普寧寺千手千眼觀音像（高七公尺）

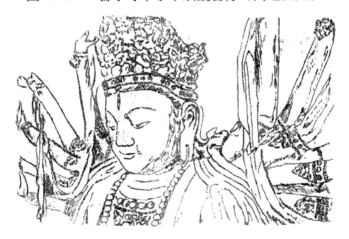

天王殿五楹，天王殿內為正殿，面闊
七楹，再入內即為大乘閣，閣高三層，
下一層係磚砌如城砦之大廳，上二層
四面有櫺窗，著名的木雕千手千眼觀
音像即置於本閣內，高達七丈二尺，
立於八尺蓮臺上，因此本寺又稱為大
佛寺，此為世界上最大之木佛（觀
音）。由正面而觀，大乘閣為六簷建築
（側看四簷），正面各層皆有櫺窗，故
視界極廣，屋頂覆蓋黃色琉璃瓦，惟
最上兩層屋頂式樣奇特，第五簷（由

圖 12-219　普寧寺大乘閣

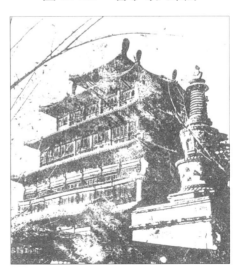

正面起算）係由四個四角攢尖頂分別置於同一四角水平面上，第六簷係較大之四角攢尖屋頂突出於第五簷四屋頂之中，傲視四頂。此種屋頂構造，係由楊州瘦西湖五亭橋橋上五亭屋頂而來。閣左右又有二層之鐘鼓樓，方形，屋頂爲四角尖頂。寺內又有三角殿建築，平面三角形，西藏風格，頗爲奇特。閣東有精舍稱爲妙嚴寺，爲休憩之室。

　　4. 普陀宗乘廟

　　在行宮北一里普寧寺之西，獅子溝之北，建於乾隆三十五年（1770），係在乾隆六十歲及其母后八十歲壽辰建造，以接待從青海、西藏、新疆、內外蒙古入朝祝賀之政教首領及王宮貴族，歷四年始完工。

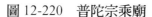

圖 12-220　　普陀宗乘廟　　　　圖 12-221　　普陀宗乘廟之琉璃牌樓

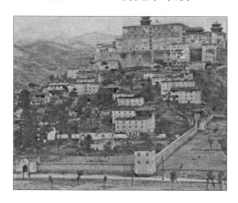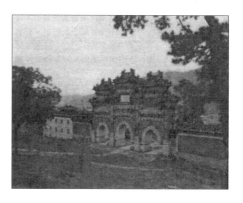

　　普陀宗乘廟仿照西藏拉薩之布達拉宮之風格而建，廟內寺閣殿宇，層層相疊，行行櫛比，從山麓直到山頂紅臺爲止，此廟爲行宮第一大廟，至今仍有喇嘛六七百人住持。廟四周有廟牆，四角及轉角處皆有角樓，爲西藏碉樓型式，廟之大，簡直像一座城。廟之山門有三孔門洞，其上建二層歇山殿樓，山門之內共有三座大殿，前殿八間，後殿二十五間，其後又有經樓，其頂皆以鍍金銅瓦覆蓋，極爲壯麗輝煌，廟內殿宇亦多爲西藏碉樓系統再覆蓋中原式屋頂，其廟中央有琉璃牌樓，牌樓三孔，額枋皆嵌砌綠琉璃磚，屋頂爲黃琉璃瓦，係仿照國子監之琉璃牌樓門型式而建。山頂最高處之紅門建於一高達數丈之臺基上，紅門依山興建，高在十公尺以上，形式如城砦之石牆，其上有開三層牖窗，以供瞭望，紅門上建數座高聳殿宇，極爲莊嚴，此廟爲乾隆對邊疆各民族首領誇耀國內富強而建，極爲雄偉宏壯，現亦爲內蒙黃教中心。

5. 普樂寺

在避暑山莊東北一里，建於乾隆三十一年（1766），爲接待中亞各部族包括東西布魯特人、左右哈薩克人、杜爾柏特人來朝而建，寺東向，西對行宮，形式亦頗奇特，進山門內有大殿稱爲宗印殿，爲二層歇山大殿，中供藥王佛，殿後有一鉅大之經壇，壇分二層，第一層壇四周立八個小覆鉢式喇嘛塔，第二層壇其四周有石造勾欄，上建一鉅大重簷圓錐攢尖大殿閣，爲仿照北京天壇祈年殿式而建，稱爲旭光閣，其披簷及攢尖頂皆覆黃色琉璃瓦。此閣世稱圓亭子，蓋取其型而名，而普樂寺又稱圓頂寺，即因此圓形之閣而名，此閣甚高，可以眺望安遠廟。閣後有法輪殿，最後有經樓，各殿佛像皆爲西藏式樣。此寺東向及圓頂表面供天地神像，其實係滿清祖先遼金崇拜太陽神之遺制。

圖 12-222　承德避暑山莊之普樂寺

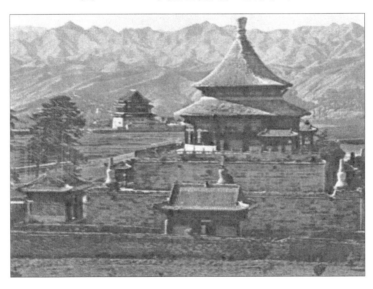

6. 須彌福壽廟

位於避暑山莊之北面，普陀宗乘廟之東，建於清乾隆四十五年（1780），乾隆皇帝七十大壽時，西藏之班禪喇嘛來朝賀，因而仿照西藏日喀則扎什倫布寺之式樣而建，因扎什倫藏語之意爲福壽，須彌爲山，故名爲須彌福壽寺。

此寺亦屬西藏型之風格再融和中原型屋頂風格而成之結晶。寺南向經石橋山門、大殿，紅牆及琉璃塔之軸線建築爲主體，再配以兩旁之禪堂僧院而成。山門係一高大三孔城牆，城基上再興建廡殿式城樓，其內有一雙層重簷歇山之

前殿，北上即爲大殿。大殿係建在三層紅牆之經壇上，壇上配置四亭一殿，四亭分置於經壇之四角隅。中央之殿爲重簷方形攢尖大殿，屋頂最高處攢尖不用寶瓶而用小型藏式喇嘛塔，是其特色，攢尖下之四角脊下各置一金龍，銅製，匍匐上昇面向頂上覆鉢小塔，形制頗爲奇特。其四隅之四亭均與山門門樓同式。此殿稱爲萬佛殿，供金佛萬尊，象萬法歸一，係喇嘛頌經之所，大殿之後有後殿，九間歇山單層建築。其後即著名的八角九級琉璃塔，建於白臺之上，外型係仿照北京香山琉璃塔型式，其第一簷係一個極爲寬闊之八角披簷，每面支以四楹，共二十四根楹柱以支深遠寬闊之八角簷，第二簷砌成一八角平座，平座上有石造勾欄，此平座亦較塔身寬兩倍以上，第三層以上之簷皆係密簷，以磚造疊澀所形成之短簷，乃是北朝密簷塔之遺風。塔頂爲八角攢尖式，其頂上之刹今已遺落，惟據吾人推斷，可能亦與大殿同式，亦即爲小型之覆鉢塔，此塔俗稱白臺亭塔。軸線建築之東，亦有二層紅牆，其內有一廡殿式小樓，當係禪堂。其後有連串雕樓建築，並立有一小覆鉢式喇嘛塔。廟西一廣大城基之內，興建重簷歇山大殿，正脊中央亦有小覆鉢塔之脊飾，係供藏經之樓。八角亭塔內置班禪之舍利子（如圖 12-223 所示）。

全部廟內殿宇皆覆以黃色琉璃瓦，掩映在綠樹青草之間，顯得無比莊嚴（如圖 12-224 所示）。

圖 12-223　須彌福壽廟琉璃塔　　　圖 12-224　須彌福壽廟外觀

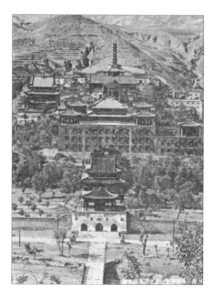

7. 普佑寺

在行宮東北六里普寧寺之東南角，建於清乾隆二十五年（1760），為獅子嶺八大寺最東的一寺。寺南向，寺門面闊三間，稱為方輪殿。其北有正殿，稱為大方廣殿，正殿平面方形，面闊進深皆七間，為重簷四方攢尖大殿。屋頂上有寶瓶（圖 12-225），正殿內有天王殿，其內又有法輪殿，最後為藏經樓，並有僧房、碑亭及磁塔。民國二十五年，倭寇侵入漠南，將避暑山莊羅漢堂五百紫檀木刻羅漢偷運赴日，在長春被截留，現已運回並寄存在此寺走廊。

圖 12-225　普佑寺大方廣殿外觀

8. 安遠廟

在避暑山莊之東北山麓，普樂寺之北，仿新疆回部伊犁之固爾扎都綱廟而建，故又稱伊犁廟，建於乾隆二十四年（1759），並遷移準噶爾降人達什達瓦於此廟，有安撫降人之意故名為「安遠廟」。廟牆略成正方形，四面各有門，其內有普度殿，殿建於三層紅臺上，紅臺前後各三拱門，臺上有簷，簷下有矩形牖窗，其臺上建重簷歇山大殿，面闊進深皆七間，正脊上有覆鉢小塔裝飾，廟內供普度尊者坐像，高四丈，背有背光，身穿袈裟，掛念珠，右手陽掌，左手平陰掌（即掌心向外），神情莊嚴。殿四周繞以迴廊六十四楹，即所謂「都綱」，迴廊前立有刻石，有漢滿蒙藏四體書記建廟碑記。殿壁繪有佛國源流及故事，並題佛號於旁，亦用四體書。殿最上層藏有乾隆帝甲杖，以供藩部首領入朝時膜拜之用。

圖 12-226　安遠廟草描

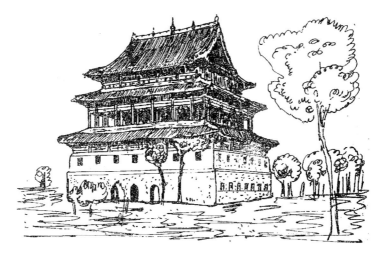

圖 12-227　清熱河離宮及八大處圖

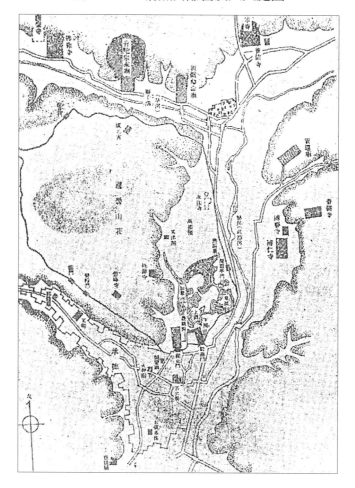

（六）普陀山諸寺

　　普陀山在浙江省定海縣東海中，即舟山群島蓮花洋中，為我國佛教四大名山之一，亦即佛經四大（即地水風火），屬於水之道場（即為觀世音道場）。普陀山梵名普陀洛伽山，漢意為小白花，該處正是散在杭州灣外洋上之一朵小蓮花，如今普陀和洛伽已成兩山之名，位於相鄰兩島上，《華嚴經》載：「善男子，於此南方有山，名普恒洛伽，彼有菩薩名觀自在。」此即所謂善財童子參拜觀音之說法處；又因東漢初，嚴光（即光武帝同學，光武即位後隱於富春山不仕）岳丈梅福曾隱居於此（現有梅福庵即其住處），故普陀山又名梅岑山。另傳說五代時倭僧慧諤來中國朝五臺山，私帶觀音像，經寧波放船歸國，船觸礁遇險，三晝夜未能脫，對觀音像默祝：「若我國無緣見佛，當從所向，弟子就該處建立精舍以供奉。」果然，船漂流至普陀山潮音洞旁，安然登岸，慧諤即登岸尋茅茨以供奉（因當時，普陀山人煙稀少，僅漁村茅舍數處），稱為「不肯去觀音院」，該院即為最大寺普濟寺之前身，慧諤也成為第一代開山祖師。

　　普陀山之寺廟，共有大寺三，即普濟寺、法雨寺、慧濟寺等三寺，小寺七十二，茅蓬（即茅庵）一百三十六，規模宏大，茲細述如下：

　　普濟寺又稱前寺，明神宗敕建，當時稱為寶陀寺，清康熙年間（1662～1721）重修。此寺範圍最大，僧院最多，容僧千人，為全山之冠，可與西湖靈隱寺比美，面積數十畝。其大殿供奉釋迦塑像，全身金裝，法相莊嚴，又其門外有碑亭，為清康熙年間所建，亭前左右兩道紅牆，係漢代門闕演變而來，碑亭方形，重簷歇山，面闊三間，四面中央之間皆留空，左右兩間均砌以幕牆，斗栱四層，披簷出簷深遠，覆以藍色琉璃瓦，頗為莊麗。亭後放生池，可映碑亭倒影，寺門外有荷花石橋，寺中亦有鐘鼓樓建築及盤陀石勝蹟。此寺在明萬曆三十三年（1605）敕建，賜額為「護國永壽普陀禪寺」，但在清康熙四年（1665），遭火焚毀，但大殿猶巍然獨存，康熙三十八年（1699），南巡時敕修，賜額「普濟群靈」，遂改稱普濟寺（參見《普陀山志》）。

　　法雨寺在白華頂之東，後山光熙山之麓，始建於明萬曆八年（1580）。萬曆三十四年（1607）賜額「鎮海禪寺」，與普濟寺同遭火焚毀，康熙二十八年（1689）帝南巡時重修，並賜額「天花法雨」，遂改為法雨寺。此寺以几寶嶺為案，依山建築，登石級百餘級始盡全寺，其建築亦甚雄偉，仿北京大內形式。

其中之觀音大殿最為宏麗，殿內供奉一尊白玉石觀音法像，妙相莊嚴，雕刻線條流麗。大殿正中之天花藻井，雕刻了九條金龍，蟠繞藻井上，蟠飛騰舞，各具形態，似欲穿頂而昇天，故又稱九龍殿。全殿所用瓦作皆用南京明故宮黃琉璃瓦，迄今雖歷久仍彌新。法雨寺最後進，在全寺最高處，為一座珠寶觀音殿，其內之小佛龕中之白衣大士像，高約五六寸，一個珍寶，嵌在胸部，雕刻手法精巧。殿壁且多名家山水畫。

圖 12-228

圖 12-229　普陀山寺院群

圖 12-230　普陀山大圓通殿

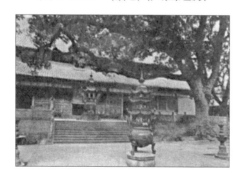

圖 12-231　浙江普陀山之碑亭

圖 12-232　普陀山法雨寺海會橋

圖 12-233　普陀山法雨寺玉佛殿

慧濟寺在白華山腰，距白華絕頂約里餘，絕頂由山麓循石級二千餘級可至，登至北寺約一千餘級，此寺亦建於明神宗年間，乾隆時曾增建圓通寶殿，光緒時再予擴建，其藏經樓樓潔完善，常有高僧潛修。

至於普陀山諸洞，爲天然穴洞，但各具形勢，朝者頗多。如梵音洞在島之極東部，傳爲觀音得道處，兩崖陡壁如門立，洞口寬達百餘丈，潮流入洞，激盪之聲，如雷霆怒吼；其西有洛伽洞，岩峭壑深，洞腳插海，人不可至，又有善財洞、古佛洞、潮音洞、獅子洞等，尚有島南端紫竹林，附近並無竹林，但岩石上有紫竹形，亦爲觀音神蹟處，又有長生禪院，在象王峰之麓，此禪院甚古，現存者爲清雍正年間重建，其內有緬甸白玉佛一尊，高五尺，上飾金花，雕技精巧。另有珠佛一尊，以一大珠做成佛身，四周嵌小珠，光明奪目，玉佛右有銅佛塔，中嵌小佛，均爲珍品。

（七）五臺山諸寺

五臺山爲我國佛教四大名山之一，共有二百餘所寺廟，傳爲文殊菩薩之道場，高度二千八百九十公尺，在山西省五臺縣東北，北魏時已有建寺，酈道元《水經注》云：「其山，五巒巍然，迴出峰之上，故名五臺。」此山頂無林木，有如壘土之臺，環臺約四五百里，東南西北四臺皆自中臺發脈，名剎大都在中臺之下，但高度以北臺最高，茲將該山之大寺介紹如下：

中臺下之臺懷鎮寺院有五十多所，有青黃二類，青者爲普通寺廟如顯通寺、塔院寺、文殊寺、南山寺、北山寺等等，黃者如菩薩頂寺，眞容院等皆爲喇嘛廟，茲分述之。

1.顯通寺

爲五臺山第一大寺，地點在臺懷鎮楊林後街，此寺係五臺山開山祖寺，據云隨蔡諳白馬馱經之天竺僧伽葉摩騰與竺法蘭曾發覺五臺山似釋迦得道之靈鷲峰，故奏請漢明帝在該山建寺，稱爲大孚靈鷲寺，到唐代改稱大華嚴寺，宋眞宗改稱花園寺，明成祖重修又改名大吉祥顯通寺，明萬曆時又重修，改名「護國聖光永明寺」，清代又恢復明初之顯通寺名。

顯通寺在清代時爲黃寺，即喇嘛廟，此寺之山門不在中央，而是在左側，入山門內爲水陸殿，殿後有中庭，左右各有一碑亭，建於康熙四十六年（1707），爲滿漢碑文之顯通寺源流；碑亭後即爲「大文殊殿」（文殊殿爲每一

圖 12-234　顯通寺銅殿　　　　圖 12-235　顯通寺無梁殿

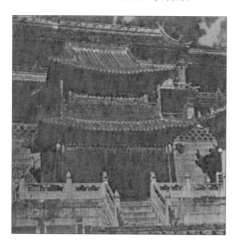

五臺山寺廟皆有之），其內有文殊塑像，係仿眞容院文殊像而塑，文殊殿之後即為大殿，大殿七間，殿內有三尊佛像，殿周有十八羅漢及騎獅子、騎白象之文殊與普賢菩薩像。殿額為乾隆御題「五臺聖境」橫額，大殿後有無樑殿，全部皆以磚拱及磚穹窿做為結構主體，不施一樑一木，此種殿宇明代寺廟興建最多，如南京靈谷寺、蘇州開元寺，峨嵋山金頂，太原永祚寺、北平北海萬佛樓皆有之。無樑殿後有千鉢殿，殿上供奉十一面千年文殊菩薩，佛身分為三部，下部有三頭，中部五頭，上部三頭，共十一頭，手法奇特，由山門、碑亭、文殊殿、無樑殿、千鉢殿之軸線建築，為青衣僧活動之青寺，千鉢殿後為黃衣僧活動之黃寺（即喇嘛廟），黃寺建築式樣與青寺不同，千鉢殿後升上平臺，立有五座銅塔，塔高各約兩丈，形狀不一，有的是傳統樓閣式塔，有的是覆鉢式喇嘛塔，有的是合璧式塔，皆在明萬曆年間（1573～1619）鑄造，皆屬藝術珍品。圖 12-236、12-237 所示之塔為五塔之一，係屬「合璧式」之塔，其臺基為五層白石座砌成，層層內縮，石基上即為銅塔之須彌座，須彌座外形中層為束腰，上下形成疊澀形，四周皆刻有佛像，須彌座上為底層，底層塔身碩大，形成上大下削之倒置八角斗形，正背面各開一門，各面亦刻佛像，此底層係由喇嘛塔之覆鉢演變而成，底層以上共十四層，除第十五層外，其餘各層形式大略相同，即八角形塔身，塔壁各面皆有佛龕，龕內鐫有佛像及菩薩像，皆各具形式，此中央之十三層皆不開門，第十五層亦在正背面各開一門，塔身縮進，且與第十四層隔一露盤，壁上亦有佛龕，屋頂為八角攢尖之塔頂，頂上基盤立有

一葫蘆形小喇嘛塔，做爲此塔之刹，由小喇嘛塔之上端垂有八條鐵鏈至第十四層之露盤，爲北魏永寧寺塔之遺意。以全塔而言，臺基與須彌座可視爲喇嘛塔之臺座，底層可視爲覆鉢，第二至第十五層可視爲一整體之刹竿；此塔係融和中原與西藏兩型之塔而獨創別具一格之造型，彌足珍貴。

圖 12-236　顯通寺萬佛塔一　　　　圖 12-237　顯通寺萬佛塔二

圖 12-238　顯通寺大殿

銅塔後有高一丈白石臺基，基上有銅殿一所，高達二丈，銅殿全部包括門窗、柱樑、屋頂、飛簷、鴟吻，甚至連殿中之候像及殿外之銅鼎，皆以紫銅鑄成，為佛教之寶藏。該殿建於明萬曆二十四年（1596），為當時該寺之住持妙峰法師說動篤信佛教之皇太后而建（銅塔與無樑殿亦同時建造），萬曆四十年（1612），妙峰法師圓寂，太后除請神宗敕封他為「妙峰真正佛弟子」外，又在顯通寺對面山坡，遙望銅殿之處，建一五級靈骨塔。

2. 塔院寺

在顯通寺之前右方即鷲峰山前山之中，為黃寺，其內有著名喇嘛舍利塔，高達二十一丈（約六十三公尺），遠望五臺山群寺，該白色金頂之塔歷歷在目前，塔基廣達半畝（約三百平方公尺），此塔建於明神宗萬曆七年至十年（1579～1582）。塔臺基以磚造砌成塔基二層，下層八角形，上層方形繞以勾欄，其塔座有仿九品蓮相之圓形突起廉隅，為仿北平白塔寺而改進者，中央覆鉢略成圓柱狀，其圍二十五丈（約七十五公尺），上部之刹較粗狀，亦所謂尊勝幢相，惟刹之上下相輪直徑之比例大於白塔寺之白塔，刹與覆鉢之間有兩層突起鍍金銅環，覆鉢與塔座相界間亦有之，最頂上蓋以霤或稱華蓋周圍七丈一尺旁懸鍍金銅鈴，現華蓋形，銅鑄，華蓋上有小型銅鑄鍍金覆鉢塔做為塔尖，高一丈五尺。塔上又繫有銅筒，稱為「轉經」，為不會讀經之黃衣僧而設，同銅筒繞塔一週以代讀。此塔磚造塗於白堊灰，故呈白塔狀，今略有蝕塔，然亦

圖 12-239　五臺山之寺院群

大致完整，因特高而成五臺山之地理標誌，各地喇嘛均不遠千里而來；至塔前朝拜，以求佛賜福。

　　塔院寺之舍利塔後有大閣，高二層，重簷十脊殿（即雙歇山式），平面方形，底層殿廊每面四楹，周共十二楹，前後有拱門，有平座廊，上有木造勾欄，側向有飛閣與塔院寺殿宇相通。此殿閣披簷與重簷皆覆以綠色琉璃瓦，頗爲雄麗莊嚴（參見圖 12-240）。

圖 12-240　五臺山塔院寺白塔及閣

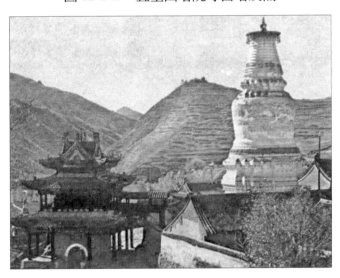

3. 文殊寺

　　在顯通寺後之山崗上，該寺殿宇雄壯，內藏大藏經一部，其內文殊殿之文殊像亦甚莊嚴。

4. 北山寺

　　在臺懷鎮北六里，爲五臺山著名古刹，大殿有一高三丈之木刻菩薩像，殿樓上懸有字塔圖一幅，爲工筆之蠅頭小楷所寫整部華嚴經，計一百零九萬五千零四十八字，爲康熙時姑蘇二信士（一舉人一秀才）合書十二年始畢，爲佛教藝術史別開生面之巨作。

5. 真容院

　　在菩薩頂上，其文殊殿之文殊塑像，係唐景雲年間（710～711），該院住持法雲和尚請雕塑家處士安生所塑，該像係以蕎麵塑成，據說塑裝時，文殊菩薩

真容顯聖七十二次，供其瞻仰仿塑，極具神采與神韻，此像爲五臺山諸寺塑像之藍本。

六、喇嘛廟及塔

明代時，蒙古帝國所衍生的韃靼與瓦剌在內外蒙古與鮮卑利亞（今稱西伯利亞）南面一帶，始終是明朝之邊患，俟宗喀巴（1417～1500？）改革西藏紅教（即喇嘛紅衣派），別創黃教，其三大弟子爲達賴、班禪、哲布尊丹巴。三大弟子皆以呼畢勒罕（即轉生）承襲，至達賴二世遂控制西藏政權。明末，達賴五世主前藏，班禪在後藏，哲布尊丹巴爲蒙古活佛。清代初葉，綏服蒙古、青海、西藏爲使邊疆息事，清帝遂對黃教特別籠絡，並對三大政教之領袖特別優遇，因而到處興建喇嘛廟與喇嘛塔，其風格係以西藏建築風格爲主體，並輔以傳統之建築風格，遂創造一別開生面新風格，此實爲建築史第二次建築風格之融和（第一次爲六朝融和西域建築藝術），所幸大部份遺物仍完整保存，遂使吾人添增了不少研究上之方便，茲分舉數例如下：

（一）大正覺寺

建於明成祖永樂年間（1403～1424），印度僧板的達來進貢金佛五軀，坐於金剛寶座上，成祖詔封大國師，賜金印，並建寺以居之，賜名眞覺寺，清代始改稱正覺寺，在今西直門外三貝子花園西北三里處。其內現存印度式塔一座，建於明成化九年（1473），依中印度佛陀迦耶大菩提塔式樣而建，其塔座爲金剛寶座，高五丈（約十五公尺），壘砌石塊爲之，寶座平面方形，立面分爲六水平層，每層有二十二個佛龕，各鑴有一坐佛並有梵花、梵寶及梵文等，由左右墉寶而入，可登盤旋梯級而上，梯級緣壁左右盤旋而上，寶座頂平爲臺，其上列置五塔一樓故又稱五塔寺，其中四塔分列四隅，一塔列置中央，中央塔前有一樓，四小塔皆十一級，高二丈，平面方形，密簷式，下層較高且各面中央設一佛龕，塔上之刹作成小覆鉢塔式，中央塔高十三級高三丈，較高於四塔，但型制相同，五塔皆雕刻梵像、梵字、梵寶、梵花，中塔刻佛兩足蹟，爲釋迦生相，中央塔塔前小樓，上圓下方爲傳統式樓閣，高度約爲中央塔之半，疑是乾隆二十六年（1761）重修時所加建者。有關「五塔」之源流，依唐玄奘之《大唐西域記》稱：「五塔因緣，拘尸那揭羅國，娑羅林精舍，有塔，是金剛神距地處，

次側一塔，是停棺七日處，次側一塔，是阿泥樓陀，上天告母，母降哭佛處，次一塔，是佛涅槃般那處，次側一塔，是佛爲大迦葉波現雙足處。」又僧祇律云：「凡人，起塔於佛生處，得道處，轉法輪處，佛泥垣處（即涅槃處），佛腳蹟處，得安華蓋供養，上者，供養佛塔，下者，供養支提。」現印度原塔已毀，英人重建，已非原制。

　　塔旁原有諸佛殿，現已無存，乾隆二十六年重修滿漢蒙梵四種文字碑碣，置於塔前。

圖 12-241
大正覺寺金剛寶座塔

圖 12-242
大正覺寺金剛寶座基壇東面

圖 12-243
大正覺寺金剛寶座西北塔

圖 12-244
大正覺寺金剛寶座中央塔初層

圖 12-245
大正覺寺金剛寶座西北塔基部

圖 12-246
大正覺寺中央塔壞部

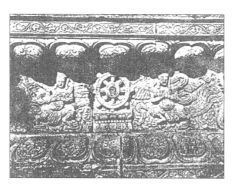

（二）雍和宮

在安定門內國子監之東（即在內城東北隅），康熙時爲雍正之僭邸，雍正即位後，乃將此邸宅賜予章嘉呼圖克圖（內蒙之王公），爲其淨修之所，其後又增建佛堂僧舍，遂成爲北京最大喇嘛廟。

宮前在大街口建有「十地圓通」匾額之琉璃牌樓，牌樓內有東西碑亭，形制爲方形及八角形，其內有正門稱爲雍和門，建於乾隆年間，門外銅獅二隻，進門內共有樓閣十六處，今分述之。

第一處爲天王殿，面闊五間，歇山頂，殿門內高處供布袋尊者像以及四大天王塑像，院內有乾隆所撰漢蒙滿藏四體文之喇嘛說法碑記。

第二處溫度孫殿，在天王殿之內，內有金屬圓筒形「轉輪」，周約四尺，此殿樓上供歡喜佛，爲法王魔女雜交之形，雕刻手法特異，又有五金剛護法、觀音化身、馬王、天子師比丘諸像。

第三處雍和宮，在第二處後，爲面闊七間進深五間之大殿，殿正中有高壇，供五尊佛像，正中坐佛爲「當來下生佛」，佛背後有精美雕刻，東西對立者爲「飲光」、「慶生」二佛，壇前供七珍八寶，殿左右壁龕爲十八羅漢像，其東西配殿分稱第六及十四處，四周環繞廊廡，院中有方形重簷碑亭一座。

第四處稱「額木哥殿」，殿內供檀城三體佛像，正中供黃教祖師宗喀巴像，左供其弟子班禪佛像。

第五處永佑殿，面積若天王殿，供無量壽佛、獅吼藥師佛像，左右兩壁有繡佛像二十餘幅。

第六處東配殿，在雍和宮之東，俗稱鬼神殿，有五體歡喜佛立於壇上，稱爲「德木楚克」，堂扉左右虎、熊、豹模型，爲乾隆狩獵所獲。

第七處法輪殿，在永佑殿之後，爲全寺最主要大殿，喇嘛全集於此誦經，殿面闊七間，前後各有突出之抱廈五間，形成十字形平面，屋頂上覆蓋琉璃瓦，並有突出屋頂小閣五座，小閣僅單簷歇山，正脊中央葫蘆寶瓶爲小喇嘛塔縮形，殿中央有壇，供奉純金佛像，其壇後寶座供有無量壽佛像一幅，又有檀香木羅漢山以及達賴喇嘛法輪。法輪殿兩側各有殿，方形，面闊三間，西爲戒壇殿，東爲藥師殿，與法輪殿並峙爲三殿，建於乾隆年間。

第八處佛照樓，內有金鑲玉之無量壽佛龕，乾隆有讚刻於龕上，其右有佛繪像，長一丈六尺，東小室內有六道輪迴閣。

第九處爲萬福閣，亦稱大佛樓（參見圖 12-247），以其內有高達十六、七公尺之立佛而得名，其閣制面闊進深各爲七間，其中兩旁小間爲廊間，平面方形，高二層，有三重簷歇山屋頂，覆黃琉璃瓦。閣全高二十公尺以上，爲全寺最高建築，大佛以西藏進貢之大旃檀木雕刻而成，佛帶法冠，胸披纓珞，背有寶華，左手執法器，右手提巾，顏面四方，雙目睜開平視，完全是西藏風格，與萬福閣相連，東爲永康閣，西爲延綏閣，均有架空閣道與萬福閣相連接（圖12-247）。

圖 12-247　雍和宮萬福閣

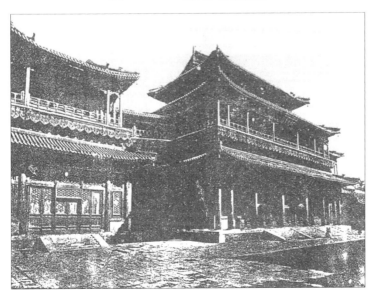

圖 12-248　雍和宮基壇勾欄

圖 12-249　雍和宮基壇勾欄

第十處綏成殿，內有大白傘蓋佛，呈三面六手之法相。

第十一處雅木得光樓，樓內有奇異佛像一尊，犬面人身，頸項懸數人頭，足踏數婦人，風格殊異中原者。

第十二處武聖殿，供關帝塑像及繪像各一，道像莊嚴。

第十三處菩薩殿，殿中有乘虎乘象騎獅之三大士像，東西兩壁懸掛朱摺羅漢像。

第十四處西配殿，在雍和宮之西，殿有九尊菩薩立像，分別為彌勒，除蓋障、觀音、妙吉祥、旃檀、大勢至、地藏王、虛空藏、普賢等像，其手法之精巧居全寺之冠。

第十五處扎寧阿殿，此殿有三殿，堂設喇嘛讀經場，中央供黃教祖師宗喀巴。

第十六處參呢特殿，內有獸面佛母像三尊，分別為熊面佛母、虎面佛母以及獅面佛母。

（三）百靈廟

百靈廟在綏遠省北部之烏蘭察布盟達爾罕旗，此廟建於清代，在民國三年曾部份毀於兵燹，民國十三年依舊有規制重建完成。

此廟為漠南最大之喇嘛廟，兼採中原型與西藏型建築風格之優點，廟牆四周林立著覆鉢式喇嘛塔，此廟內有十殿十棟，屬於宮殿式建築式樣，正中有三棟大殿，累次增高，其最大者為七間大殿，重簷歇山式屋頂，上蓋綠色琉璃瓦，其正脊、鴟吻、覆鉢塔形脊尖等皆銅鑄，金碧輝煌，大殿前有前殿，七間，藏式，雙層平頂，二層平座有勾欄，華板鑲以青瓷，柱上有仿木系統之石

刻斗拱，前殿之水平脊亦銅鑄，兩端有小覆鉢塔，此殿白壁紅柱，綠瓦金脊，顏色極爲莊嚴艷綠，此亦爲喇嘛廟之特色，前殿水平脊上有「法輪」脊飾，法輪三圈，象徵三界，法輪左右有銅鑄之羊脊飾，前殿建於九級臺階之基上，殿前有鼎塔式香爐，立於三級白石座上，式樣奇特，大殿及前殿有以佛教故事爲題材之彩色壁畫，色彩亦極鮮艷，手法亦甚精絕。

　　在十座大殿之南方，有七八百間藏式之僧院、講堂、禪房，三五間成一小院落，櫛比林立，其風格爲藏式之「碉樓」建築式樣，俱爲平頂式，高度小於中央之大殿。可供喇嘛四五人住於其中。

　　喇嘛廟之廟門裝修極爲別緻，門頂上額枋及門樑彩畫共有數層之多，顏色以白、紅、黃、綠、藍五色爲主體，彩畫題材有龍文、寶珠、祥雲等等，箍頭用直線，用青綠爲底，其內蒙文圖案，門常用板門，漆以朱紅（如圖 12-250 所示）。

圖 12-250　喇嘛廟門　　　　　　圖 12-251　百靈廟庭內之白塔

圖 12-252　百靈廟大殿　　　　　圖 12-253　百靈廟外觀

（四）塔爾寺

　　在青海省西寧市西南五里之鐵山中，該地爲黃教始祖宗喀巴之出生地，宗喀巴所改革之黃教，初山於西藏，繼而擴山於漠南漠北及西北地區，其四大弟子皆爲各地政教領袖，如前藏之達賴喇嘛，後藏之班禪喇嘛，外蒙之哲布尊丹巴（即達那喇嘛），內蒙之章嘉呼圖克圖（即招梗喇嘛），此四大喇嘛用轉世方法繼承；故每年蒙胞及藏胞皆到本寺廟聖禮佛，此寺附近有多處黃教聖蹟，如大金瓦寺（塔爾寺包括大小金瓦寺）前有一旃檀樹（香木之一種，有黃白紫三種）下埋有宗喀巴之胞衣，小金瓦寺前庭有一塊奇石，終日水痕盈盈，傳宗喀巴母曾汲水於此，故此寺已成黃教之聖地，故此寺宏麗雄偉，爲集蒙藏同胞之力量所成建築精華。

　　塔爾寺創建於明洪武八年（1375），是時宗喀巴尚未誕生（宗喀巴生於永樂十五年，1417），當時爲紅教喇嘛寺，黃教盛行後，始改爲黃教寺，此寺面積廣大，佔地三面闊餘畝（約二十公頃），包括大小金瓦寺，由西寧乘車前往，先至

圖 12-254　塔爾寺正門

小金瓦寺，寺前八座喇嘛塔。雍正元年（1723）青海羅卜藏丹津作亂，並煽惑該寺喇嘛後叛，清遣川陝總督年羹堯進討，翌年平定，回師欲盡屠全寺之喇嘛，適鎮海堡千總之哀求，僅殺八人，餘皆得赦，此八座喇嘛塔是為紀念八大喇嘛而建，小金瓦寺內壁畫亦頗多。

　　小金瓦寺之後為大金瓦寺，有佛殿僧院大小達數百棟，依山而建，鱗次櫛比，逐漸增高，仿如一小山城，自山頂下眺，疊疊而成平地。寺中央之大殿，覆以鍍金之銅瓦，金碧輝煌，故稱為「金瓦寺」（如圖 12-256 所示），金瓦殿為重簷歇山，屋頂有覆塔、寶瓶脊飾，簷下有藏文殿名，披簷上有平座及勾欄，皆以鍍金之銅鑄，此殿為中原型風格。金瓦殿後有藏式大殿，平頂碉樓樣式，規模更大，牆高處有樓排高窗，為朝拜時供日光射入，增加莊嚴氣氛，殿後平頂上有紅色小勾欄，有萬黃叢中一點紅之感覺，頗為醒目，殿平頂上立有許多金銅鑄小塔與小蓮座，做為屋頂上裝飾之用，殿後屋頂之水平簷上，雕有方形突起之壓簷，成櫛梳狀，頗為別緻。

圖 12-255　青海塔爾寺全景	圖 12-256　大金瓦寺

　　此寺中所收藏喇嘛信士獻供之金玉珠石佛像，不計其數，且獻禮歷年有加，傳其資產已足供賠償庚子賠款（四億五千萬兩銀）而有餘，可見蒙藏胞敬獻之虔誠，此寺容有活佛（大喇嘛）二百二十人、喇嘛三千人。

（五）布達拉寺

　　在西藏拉薩市北五里之布達拉山，該山周圍五里，寺依山而建，壯麗雄偉，為達賴喇嘛坐床處，故又稱布達拉宮，寺內活佛喇嘛僧徒二萬五千人，為我國以及世界最大之佛寺，該寺海拔三千七百五十公尺，亦為最高佛寺之一。該寺因山而建，計十二層，高達百公尺，最上層復平山為基，砌石成樓，建有

金殿三座、金塔五座。該寺之建築風格即為碉樓式，即以石板砌築厚重之牆壁，窗戶很小，屋頂常為平屋頂式，此即《舊唐書》所謂：「其國都城號為邏些城（即拉薩城），屋皆平頭，高至數十尺。」布達萬寺又名布達拉宮，始建於唐太宗時，當時藏王棄宗弄讚為迎娶唐文成公主而建，《舊唐書·吐蕃傳》稱：「我（棄宗弄讚自稱）父祖未有通婚上國者，今我得尚大唐公主，為幸實多，當為公主築一城，以誇示後代。遂築城邑，立棟宇以居處焉。」此宮再歷經數百年始營運完成，西藏地方因戰亂少，故能保存至今。此寺在 1994 年大修及 2001年維修，其結構基本已穩固且裝修已達修舊如舊的目標。

<div align="center">圖 12-257　拉薩之布達拉寺</div>

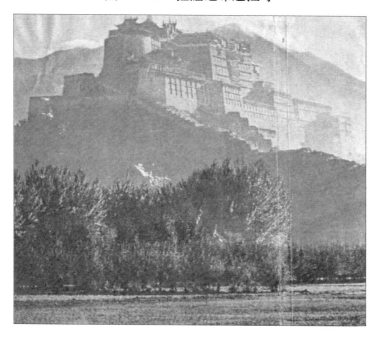

（六）雙黃寺

在北平內城北門安定門外西北二公里，可分為黃東寺及西黃寺二區，二寺在同一圍牆內，但其結構形制不同，俗稱「雙黃寺」，簡稱「黃寺」，即黃教喇嘛之寺。

東黃寺為清順治八年（1651）惱木汗活佛所建，康熙時曾重修，寺門南向，其正殿七間稱為「大乘寶殿」，又名「普靜禪林」，殿前有二碑亭，東碑建於順治八年，西碑為康熙時重修碑記。

西黃寺在東黃寺之西，清順治九年（1652）以達賴五世綜理黃教時所建，寺門亦南向。進寺門，則見門殿三間，左右供四天王塑像，院內東有鐘樓，西有鼓樓，再進為正殿，面闊五間，殿前東西各有一碑亭，又有一西藏式樓，共八十一間，雲窗霧閣，以曲廊相通，為乾隆時班禪將入朝所建。正殿後正中有一白石塔，四周圍以石勾欄，前後立有三間三樓式白石坊一座，塔制上圓下八角，即八角形塔座配以圓斗形覆鉢，剎竿三層，即剎座、相輪與傘蓋，塔身及塔座雕刻各種佛龕及花紋，塔之四角配建小塔四座、小塔四層，各層塔簷皆不相同，最上層係以四重密簷式，手法為西藏式樣，此塔稱為「清靜化城塔」，為班禪三世之墓塔；塔後又有藏經樓，寺西之資福院建於康熙六十年（1721），為喇嘛奉經之所，其東西廡則為喇嘛休息處。

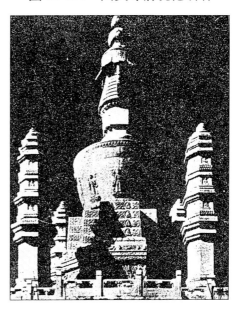

圖 12-258　西黃寺清境化域塔

圖 12-259
東黃寺大乘寶殿基壇詳細

此寺之配置方式屬於中原佛寺型，惟其建築細部則混合漢藏風格，如正門、大殿屬於宮殿式，而白塔則為藏式風味，但又混合漢藏之風格，即白塔旁之勾欄與石牌坊配合藏式墓塔。由此可知，在各地區不同風格之建築藝術能在統一的政令下潛移默化的融合。

如圖 12-259 所示東黃寺大乘寶殿臺基，其式樣簡樸，上下枋及上下梟相同，束腰佔臺基全高四分之一，比工程做法束腰佔臺基五一分之八大一倍左右，可謂樸實碩大，臺基上之忍冬藤蔓紋則為傳統花紋。

圖 12-262 所示爲西黃寺喇嘛塔之臺基細部，在大理石基上，鑴刻有鳳凰、力士像、班禪三世像、菩薩像以及寶相華、雲絞等花紋，其雕刻手法精妙，力士栩栩如生，鳳凰若欲飛起，爲雕刻名匠之傑作。

至於北海瓊華島原爲金元時之萬歲山，山上之廣寒殿於萬曆七年（1579）圮毀，清順治八年（1651）西域喇嘛惱木汗建白塔於廣寒殿舊址，康熙十八年（1679）遭地震震毀，二十八年（1689）又重建（參見《金鰲退食筆記》），其制下方上圓，塔頂有尊勝幢，爲西藏式樣之喇嘛塔。又清太宗於崇德年間（1636～1643）於瀋陽外壤門外建實勝寺及護國四寺（居城之四方），型制爲藏式白塔，爲喇嘛教之黃寺。

圖 12-260 東黃寺三大師匹棟飾喇嘛塔

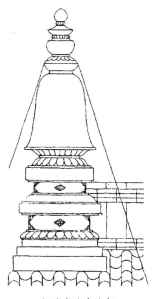

河北省北京北郊

圖 12-261 西黃寺喇嘛塔

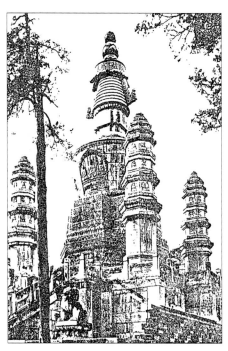

班禪喇嘛清淨化城塔

圖 12-262 西黃寺塔基部

班禪喇嘛清淨化城塔（河北省北京北郊）

七、回教寺

　　明清的回教寺又稱清眞寺、摩訶庵或禮拜寺，寺前有高閣，爲貯經之閣樓，俗稱榜訶樓（按摩訶及榜訶皆爲西語回教寺 mosque 之譯音），大殿後又有多角形閣樓，稱爲「窰殿」，並附建有浴室，以供淨身之用，又大殿前亦建高樓，稱爲「望月樓」，供齋戒時望月之處，大殿常坐西朝東，與寺門方向相反，稱爲「倒轉帘式」，風格異於其他宗教寺院，今舉數例以明之。

（一）北平牛街清眞寺

　　在外城廣安門牛街，寺建於北宋太宗至道二年（996）阿拉伯人節海尊哇默定來華入覲遼主，其次子那速魯定建寺於燕京南郊即今牛街清眞寺，明清之際皆增建修葺。寺正門坐東朝西，門前有門樓、影壁，均與我國各地寺廟相同，門樓高二層，重簷歇山，平面四角，寺門正中有六角形之高樓——望月樓，爲齋戒開始與結束時，教長登樓望月，以定開齋與封齋時辰。望月樓後爲大殿，殿內門道皆做蔥花拱門，爲藻井亦屬一般宮殿式，大殿坐西向東，以便做禮拜時望東朝拜「阿拉」之用，大殿內復有一

圖 12-263
牛街清眞寺高座（mimbar）

進院落，有講堂及碑亭，其正中建「謗訶樓」即窰殿，北隅設宣諭臺，爲每日日出、正午、日落教長登樓傳呼信徒做禮拜之處，其後有教室及浴室，浴室爲齋戒前淨身之用。此寺之裝潢，多以阿拉伯圖案雜配我國彩畫方式，頗爲特殊。

（二）摩訶庵

　　在阜城門外八里莊，建於明嘉靖二十五年（1546）宦官趙政所建，其光塔建於庵四隅共四支，砌石爲之，後爲明末權閹魏忠賢所毀，今尚有土臺餘蹟，庵東有金剛殿，係偏殿，有明人重臨三十二體金剛石刻。

圖 12-264　摩訶庵殘留建築結飾物

（三）瀋陽清真寺

南清眞寺創於康熙初年，寺向東，有大門、二門及禮拜殿，大殿前左右有
講堂，二門左右有客廳、廚房等，大殿後有光塔，平面六角，三層，已爲我國
整閣式而非阿拉伯式，大殿裝修具有阿拉伯文之圖案及我國常用忍冬藤蔓，門
道用拱圈，禮拜龕（mihrab）西南向，朝麥加石室（Kaaba）之方向，位於六角
光塔上（如圖 12-266 所示）。

瀋陽北清眞寺建於乾隆初年，大殿係捲棚式硬山屋頂，有六角三層光塔，
稱爲觀月樓，一層係拱間道，二、三層爲我國式樓閣建築，四角攢尖屋頂。

圖 12-265　瀋陽南清真寺　　　　　圖 12-266　瀋陽南清真寺禮拜龕

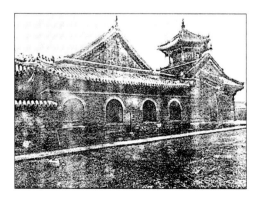
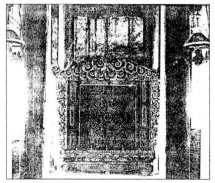

圖 12-267　瀋陽南清真寺門道拱圈

圖 12-268　北清真寺觀月樓

圖 12-269　北清真寺

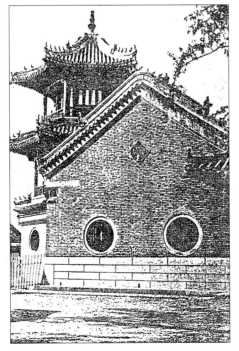

圖 12-270　北清真寺禮拜龕

八、教堂

明清兩代，天主教耶穌會傳教士到中國傳教甚多，萬曆十年（1582），義大利人利瑪竇至廣東，萬曆二十九年（1601），入住北京，當時諸大臣如徐光啓、李之藻皆先後入教與遊學，萬曆帝並賜邸予利瑪竇，其邸左建有天主堂，其制據《帝京景物略》傳：「堂製狹長，上如覆幔，傍綺窗，藻繪詭異，其國藻也，供耶穌像其上，畫像也，望之如塑……所具香鐙蓋幃，修潔異狀，右聖母堂，母貌少女，手一兒，耶穌也，衣非縫製，自頂被體，供具如左。」由其述，可知此位於北京宣武門內之天主堂，平面長方形，長邊與短邊比例甚大，呈狹長狀，上如覆幔可見其爲圓頂（Dome），傍綺疏即爲尖拱窗上有玫瑰紋格，藻繪詭異，可見其堂殿皆西洋繪畫，故古人以詭異名之，依此，此堂亦當係義大利文藝復興（Italan Renissance）教堂之縮影。

此外，雍正年間所建之西什庫教堂，爲歐洲中古哥德式（Gothic style）建築，最初，天主教及基督教堂僅建於北平、廣州、天津等通商口岸及京師，後來藉著不平等條約之勢力，遂傳入我國鄉村及大小城市中，所建教堂及禮拜堂皆爲西洋式建築物。

第七節　明清之住宅、橋樑、城樓、衙署、牌樓、照壁等建築

一、住宅

明清時代官吏及貴族邸宅已趨向於多進式四合院落，而居民則以單進式四合院較多，較貧者則僅正屋一楹而已，四合院方向大多坐北朝南，平面大多爲方形與長方形，圓形者較少。分佈於嶺南一帶之客家民居，建築層數由一至三層不等，四合院以正屋，東西廂房，倒座（即前堂）所組成，其中間即爲中庭，一個四合院落稱爲「一進」，若四合院落後面再擴建東西廂房及一正屋，就成二個四合院落，簡稱「二進」，餘類推，現分舉數列以說明之：

（一）安徽范氏宅

在安徽省歙縣，爲二層樓住宅，其高度係上層較下層爲大，平面係長方形，四周有高大牆垣遮蔽，正南面有中庭及主要出入口，西北及西南兩面有

次要出入口，這層平面近似對稱，惟西面多出一道走廊，中央係正廳，其旁係廂房，廚房與廁所置於屋外，與傳統風水說法有關，樓梯係由東北隅上樓，上層平面正中部份以通柱延伸而上，樑架係九架後簷廊式，柁鐓成散開雲形狀，稱爲「雲肘」，上層前部屋頂水平與中部山形屋頂相接，上層中央兩側係廂房，沿著中庭設有格子窗，窗外有勾欄，勾欄木造，雕有雲紋（如圖 12-271 所示）。

（二）安徽吳氏宅

亦在安徽歙縣，面向西南，平面長方形，對稱於南北中軸線，前有前堂，其後兩旁爲東西廂房，最後面爲正室，堂室之中有中庭、堂、房、室皆爲二層式建築。前堂屋架爲七架衍，後室爲九架衍，柁鐓亦用雲肘，前後兩凜並用弧樑支撐夾住（如圖 12-273 所示），樓梯在兩廂皆有，兩廂做爲前後堂室之聯絡，中庭開設長方形水池，池岸壁以石砌，各堂、室、房圍繞中庭皆立以木欄，木欄望柱頭成爲蓮花式，雲拱與項瓔靠望柱者無半拱瘂，與宋制略有不同，華板雕成懸魚之形（如圖 12-274 所示）。

圖 12-271　安徽范氏宅一

安徽吳氏宅B－B剖面

梁架詳細

圖 12-272　安徽范氏宅二

檻窗詳細

一層平面圖

立面圖

二層平面圖

圖 12-273　安徽吳氏宅一

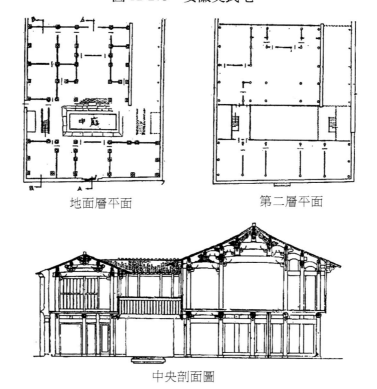

地面層平面

第二層平面

中央剖面圖

圖 12-274　安徽吳氏宅二

構造透視圖

欄杆詳細

（三）客家住宅

　　在嶺南之客家人，因由中原移居而成為「客」家關係，其住居性質大都為「聚居」方式，整族聚居，非但可守望相助，亦可抵禦外侮，並養成團結之習性。此影響所及，家族之住宅常為封閉式之平面、對稱之配置，以及多層之樓宇結構，平面形狀常為方形、馬蹄形、圓形等數種，又稱「土樓」或「圍屋」（圖 12-275 所示），茲舉兩例以明之：

　　圖 12-276 所示為二進式四合院落，坐北朝南，樓宇節節升高，其南牆門外有半月形魚池，乃取孔廟泮池之意，池北有照壁，牆門內第一四合院落係屬單層，為最先建造者，其中有中庭，第一院落之東西兩旁有二層之東西旁室。第二院落為以後擴建者，其東西旁室及北面正室高度為三至四層，院落中復有中庭，在各院落中軸之正室與旁室之間復有東西庭，在中軸正室屋頂皆為懸山，而旁室卻為歇山，前後進之間以廊聯接，此屋實為宮殿式建築所謂「千門萬戶」之縮寫，定為明清兩代顯貴或豪族之遺邸，旁室之地面層大多為倉庫，而二層以上皆為房屋，十軸線之單間堂室則為客廳與供神之正堂。

圖 12-275　客家住宅平面型式

矩形

馬蹄形

圓形

魚池

矩形平面

客家圓形
住宅平面

圖 12-276　矩形客家住宅剖面視圖

圖 12-277　矩形客家住宅景觀

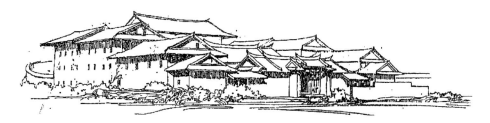

圖 12-278　圓形客家住宅之迴廊

圖 12-279　圓形客家住宅

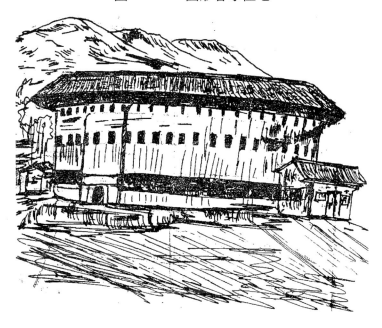

圓形平面如圖 12-275 所示，爲一大規模住宅，主要入口由東南進入，東西向各有一小入口，房屋即佈置於圓環內，中間之環分佈四個庭院，內環亦佈置一圈房間爲客室，最內有內庭，大圓形房屋之東西面有兩個扇形平面之房屋，係爲磨穀房及穀倉，東南面之扇形小房係廁所。此大圓形房屋地面層大部份布置著廚房、工作房、豬寮、雞舍等非供居住性房間，居住性之房屋皆在上面各層，房屋之外圈圍築數尺厚之高大土牆，在三及四層四面八方皆設有牖窗以供採光。

此種特殊風格之客家住宅特色爲閉關自守之群居習性，對內可守望相助，對外則足以抵抗盜賊之侵襲，儼若一個有設防之小城。

（四）臺灣臺中林家祖厝

在臺中縣霧峰鄉，可分爲上下厝，上厝爲舉人林文欽遺宅，下厝爲提督林文察、林朝棟遺宅，二厝相距約三百公尺，上厝西向，圍牆大門作城樓形，歇山屋頂，屋正脊係升龍飾，下有大門（見圖 12-280），進大門內，即爲正堂，堂

圖 12-280
臺中霧峰林家祖厝上厝牆門及廂房

圖 12-281
臺中霧峰林家祖厝上厝之捲廊

圖 12-282
臺中霧峰林家下厝頭門外觀

圖 12-283
臺中霧峰林家下厝頭門內觀

前有捲廊（如圖 12-281），堂三間，內供林氏祖先神位，堂西向，左右有二廂房，皆是單層硬山式房屋，門皆為格子門，窗用交綺櫺窗（如圖 12-280），正堂後又有數進房屋，現皆供其子孫居住。值得注意者為捲廊用虹樑，且雀替雕花（如圖 12-281）形成裝飾用途。下厝頭門為「一堂二室」之制，中央堂屋脊較高，二旁室較低，正堂三楹，門處皆用抱鼓石，門前有廣庭，種有三株大榕樹，庭左右立有二石獅（圖12-284），獅身斜仰，口朝上，形態頗有古拙韻味，頭門內亦有數進房屋，皆為四合院落型，與上厝略同。林家在清代時文武高官輩出，經

圖 12-284
林家下厝門前石獅

數代經營，已擴建成「院內有院，堂外有堂」之房屋集團，惟仍屬於四合院落對稱型，因其子孫刻意修繕及保養，已成為研究清代邸宅建築之最佳資料。

二、橋樑

　　明清兩代造橋技術超越前代甚多，蓋以水中築橋墩技術之增進以及懸臂式木樑橋（Bridge of Timber Cantilever）之配合應用有以致之，前者水中築橋墩法有所謂：「先積土障水以通人行，然後鑿深築堅，以次層累而上。」（見《考工典》引李維楨〈迎澤橋銘〉），積土障水為先於橋墩周圍築圍堰（cofferdam），再開挖基礎，以石塊分層疊砌而成，此種築橋墩法與現在築橋墩之沈箱法（caisson methocd）相去不遠，後者以逐層伸出橋墩之木梁承受橋之樑板重量，此法始創於唐代，至此又加以改良，其跨度可達十五公尺以上，茲舉在湖南省之木懸橋兩例以明之：

（一）淥水橋

　　在湖南省醴陵縣之淥水上，此橋為石墩懸壁木橋，橋墩以石砌成，在上游側做成分水金剛牆以消除水流之衝激力，橋墩至橋墩中心間距為 20.8 公尺，橋墩寬 3.6 公尺，分為七孔，每孔跨度 17.2 公尺，橋樑上部結構之構成，係以五層跨越橋墩之成排圓木樑作懸壁式之伸出，其上再鋪橋之主衍及橋面板，全橋長一百二十公尺，橋面上並立有木欄杆及高的望柱。

圖 12-285　零陵之漊水橋

懸壁型式

0 5 10 15 20 25 30 m

（二）新寧河橋

在湖南省新寧縣，亦爲石墩懸臂式木橋，惟橋上做有屋頂蓋，以供行人遮陽避雨之用，其跨度之中有一歇山小屋頂，風格頗爲奇特，此蓋亦唐代有頂橋之遺意，此橋之結構形式與綠水橋同式。

圖 12-286　湖南新寧河橋

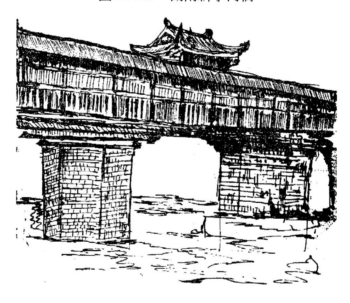

其次，再談及石拱橋之建造，因技術日精，形制絕美，遂引用至庭園之水池上，以拱橋上之徑彎曲，象曲徑生幽也，清代在北京所建者頗多，茲舉二例以說明之：

（一）玉帶橋

在頤和園中，爲單孔實腹石拱橋，橋孔半圓形，實腹以土，外砌以白玉石，遠望如玉帶，故名之。橋面做成階級以供上下，兩旁有石造勾欄，此橋雖

不甚長，但比例形制極美，如白龍臥波，爲北平四大名橋之一。在頤和園昆明湖南鳳凰墩有繡綺橋，其形制與玉帶橋完全相同，當係同時作品。清代造此種拱橋之方法，係先砌拱圈，再砌翼牆，塡以土石，再鋪橋面石板，並安勾欄而成，拱圈之砌水，由兩邊起拱石砌起，逐漸向上縮小，最後再嵌砌拱冠石而成，拱冠石常爲楔形，下小上粗，以增加拱壓力。清代石拱橋以實腹拱橋爲主，空腹拱橋（如隋代安濟橋者）未曾見過。

圖 12-287　**頤和園之玉帶橋**　　圖 12-288　**頤和園昆明池之十七孔橋**

（二）十七孔石橋

在頤和園昆明湖南大島——龍王廟與東岸之間，此橋共十七孔，石砌實腹拱橋，其上有石造勾欄，望柱上各有一石獅，橋東有銅牛，刻有乾隆篆書之「金牛銘」，蓋以「金牛鎭水」之意。橋西至龍王廟，即靈雨祠，爲皇帝祈雨之處。此橋兩端立二大石獅，望柱上皆各立一蹲獅，形制各不相同，與盧溝橋可相比美。

（三）萬安橋

在四川萬縣之弓馬溪，因萬縣春夏水盛，水勢如奔馬，猛衝直瀉，故多砌高跨石拱橋。萬安橋（如圖 12-289 所示）爲單孔石拱橋，亦爲實腹拱橋，橋中央有一小屋，以避風雨日炙之需。此拱橋跨度 28.6 公尺，拱心在橋下，形成弓形，橋臺砌在兩岸岩石，故頗爲穩固。與萬縣石橋同型式者，尚有蘇州石橋（如圖 12-290 所示），係三孔實腹拱橋，因河水漸枯，其中另一孔之橋下已成河岸，故拱橋下被佔居，由此可見，此橋年代當在數百年以上，橋中跨上建有一亭屋，亦係爲避日曬雨淋之作用。

圖 12-289　萬縣之萬安橋　　　　圖 12-290　蘇州亭子橋

　　又據明人之《出警入蹕圖》中，曾繪有北京西直門外之西直橋，跨立於河溝之上，該橋前有一座四柱三樓式木牌坊，橫額書「西直橋」，各牌樓柱均以夾柱石夾緊並加前後控柱以求其穩定。橋爲單孔之拱橋，似以石砌成石腹者，又其欄杆以磚砌成，望柱不突出尋杖，上加尋杖石，頗具特色（圖 12-291）。

圖 12-291　明西直橋（明人《出警入蹕圖》）

　　又北海團城外石橋有「堆雲積翠橋」（如圖 12-292），橋九孔，爲實腹石拱橋，形制與昆明湖十七孔橋相似，其上有漢白石玉欄杆，望柱上各立一石獅，前後端有堆雲及積翠兩坊。此外，在瓦森氏（Watson）所作《橋樑建築》中，載有一華南地區之單孔拱橋，像是建於山澗溪谷中，亦爲實腹式，橋上有一閣樓，跨度約十餘公尺。以上所言之石拱橋在我國各鄉間地區河上廣泛採用，結構非常牢固，此乃證明我國造石拱橋技術之超群，全空腹拱橋很少應用，良爲可惜。

至於染槃即舟橋亦甚普遍，蓋水流湍急，水深莫測之處，舟橋容易奏功，如明正德二年（1507），右都御史陳金造廣州西江之永濟橋，長凡七十丈（210公尺），其制為先鑄造鐵柱四根，分埋兩岸邊，柱長一丈八尺（5.4公尺），一半入土，並造浮船五十艘橫置水上，以長達百丈（300公尺）之鐵纜二根貫穿浮船兩旁，鐵纜繫於鐵柱上，各浮船並以鐵貓（即鐵錨）沈入水中以固定之，橋兩岸壁砌石為岸，並建砌石橋臺以供往來。則知以鐵錨繫舟，係造浮橋之一大進步矣；今尚存之廣西省柳州市柳江上之大浮橋（參見圖 12-294），亦為此種型式之

圖 12-292　北海堆雲積翠橋

橋，橫置木浮船六十艘而構成，舟上鋪橋面板以供通行，人行其上，雖亦因水流而造成橋面擺動，但不生危險，只忌洪水斷船纜而已，此蓋我國固有造橋之法，洋人每至我國常嘆為觀止。

　　圖 12-295 所示為江西省宜春縣袁州城外大浮橋，其形式與柳州浮橋相同，惟兩旁做成木板條欄杆，以欄杆隔數段有分開的情形來看，浮橋船與船之連接係柔性連接而非剛性之固結。

圖 12-293　石橋

圖 12-294　柳州大浮橋

浮橋自周文王開始於渭水建造後（親迎於渭，造舟爲梁），已歷三千年，在未發明水下沈箱之橋墩施工法以前，此爲解決大跨距河橋最完美方法（物美價廉），此種造橋技術亦可應用於現代之臨時橋樑（如橋樑遭天然或人爲災害破壞時），吾人對此技術不可令其湮沒。

三、城壁及城門樓

本期最重要城壁建築，厥爲明代之九邊長城，考長城自秦始皇貫連韓、趙、燕、秦固有長城而成萬里長城後，漢朝因匈奴之外患，南北朝及隋亦有北方胡族之患，皆曾增修及重修長城。唐代滅東西突厥，宋代國勢日蹙以及偏安江南，元代建歐亞帝國

圖 12-295　袁州城外舟橋

江西省宜春

皆無重修長城之必要，元亡明興，元之後裔韃靼及瓦剌始終爲明朝之邊患，終明之世，共十八次修築長城，因怕重蹈始皇帝修長城之後果，皆改稱邊牆。東起鴨綠江，西至嘉峪關，中設遼東、薊、宣府、大同、山西、延綏、寧夏、固原、甘肅等九鎮，稱爲九邊重鎮，延袤達一萬里，每二十里設煙墩一處（即烽火臺），置烽火，有寇至，日間舉煙，夜間舉火，徵集遠近駐兵來救應，恢復秦漢之舊，今日所見之長城，大都是明代九邊長城之遺蹟，茲將明代所築長城史敘述於下：（註27）

（一）《明史‧兵制三》之城制

「建文中，自宣府迤西迄山西，緣邊皆峻垣深壕，烽堠相接……各處煙墩增築高厚，上貯五月糧及紫薪藥弩，墩旁開井，井外圍牆與墩平，外望如一重門。」這是明代最早修之長城，修建於惠帝建文年間（1399～1402），修宣府鎮

〔註27〕參見王國良編《中國長城沿革考》第五篇。

（今察哈爾宣化縣）至山西大同鎮之長城，築城並挖戰壕，煙墩旁掘井，以供飲用，並貯存武器及夠用五月之糧食。

（二）永樂時期

據《明會要·邊防》：「永樂十年，敕邊將治濠垣，自長安嶺迆西，至洗馬林，皆築石垣，深壕塹，以固防禦。」此乃永樂十年（1412）所築長安嶺堡（在宣化縣東北一百四十里）至洗馬林堡（在宣化縣西北七十里）之長達二百里之砌石長城。

（三）正統時期

正統元年（1436），給事中朱純請修塞垣，總兵官譚廣修自龍門（今察哈爾龍關縣）至獨石（今察哈爾獨石口）及黑峪口（今居庸關北）五百五十里之煙墩二十二處（參見兵制三），當年，總兵史昭又請修花馬池（今寧夏省鹽池縣），直達哈喇兀速（今綏遠省鄂爾多斯右翼中旗西南）二千里之烽堠，並築哨馬營（見《明史·史昭傳》），正統年間（1436～1449），都督王楨建沿邊營堡二十四。

（四）成化時期

成化二年（1466），建延綏鎮自安邊營（今陝西省定邊縣西）至慶陽（今甘肅省慶陽縣）及自定邊營（今陝西省定邊縣）至環州（今甘肅環縣）之墩臺及壕牆，每二十里一墩臺，計三十四處，又建寧夏中路（今寧夏省境）之墩臺五十八處。（見《明史·王復傳》）；成化三年（1467）又築喜峰、古北、居庸、白羊、紫荊關、倒馬等關口之隘牆。成化七年（1471），延綏巡撫都御史余子俊大築邊城，自黃甫川（今陝西省東北隅）至定邊營一千二百餘里，九年再向延伸至花馬池，向東延伸至偏頭關（今山西之偏關縣），凡長一千七百七十里（參見《明史·兵制三》）。

（五）弘治時期

弘治十四年（1501）修嘉峪關，秦紘修築諸邊城堡一萬四千所，垣塹一千四百餘里（《明史·秦紘傳》誤為六千四百餘里），由寧夏之花馬池之北二百里，南至花馬池，再西折至小鹽池，又折向南至固原（今甘肅省固原縣），花馬池再東延伸至安邊營，著名的嘉峪關、寧夏同心城即在此時建造而成。

（六）正德時期

正德元年（1506）再築定邊營邊牆四十餘里，正德三十一年（1536），總督翁萬達修築宣化至大同邊牆千餘里，烽堠（即煙墩）三百六十三所，並築高臺建盧，以價火器，三十四年（1539）兵部尚書楊博築牛心諸堡（今山西左雲縣），並修烽堠二千八百餘所。

（七）嘉靖時期

建蘇家口（河北昌平東北八十里）至寨離村（河北通縣北）之邊牆七十里。且兵部請修邊牆上之高臺建盧以栖火器（即軍火庫）。當時總督翁萬達請修宣化大同間邊牆千餘里，烽堠三百六十三所，因通市關係未修，嘉靖三十四年（1555），楊博始築大同右衛之牛心諸，堡烽堠二千八百餘處，以寧宣大邊患。

（八）隆慶年間

督臣譚綸與帥臣戚繼光修薊鎮邊垣周二千餘里，並夾垣為臺，高數丈，環薊共有臺三千處，此為東起山海關，西道居庸關西之灰嶺隘口之邊牆。

（九）萬曆四十七年（1619）

熊廷弼經略遼東，璿濠繕城，當為薊鎮長城，以防女真。

至於明代所修建長城，其材料有砌石之牆，如永樂十年所建長安嶺至洗馬林石垣，有砌磚之牆，有版築土牆，以及插柳結繩之牆。其建造之標準，據邊防考：「河西一帶，隨山起築，多用石砌，廣寧（遼寧省北鎮縣）以東，地勢平衍，惟藉版築。」插柳枝之牆稱為柳條邊（如北鎮到山海關，及開原至鳳城），柳條邊之狀況：「或鬱鬱蔥蔥，碧柳成林，或則數尺深壕，寬約丈餘，或緣壕築堤，上植弱柳，幹可盈抱」（見《地誌總論》），此蓋特殊之邊城。

明代長城之石垣以人工鑿打塊石砌成，層層隨地形起伏，以壕灰及糯米汁為膠結材料，堅固異常，至今仍舊保存（如圖 12-296 所示）。

至於城門樓，最著名的是現今長城之起點河北省山海關，在臨榆縣之東門上，故又稱榆關，此關係明洪武初年，徐達守燕時，規方度勢，遷民鎮拓而城之，並建關設衛，距今已達六百年，山海關建於城上，凡二層，高三丈（約九公尺），寬五丈（15 公尺），深二丈半（7.5 公尺），為重簷歇山屋頂，覆以綠色

圖 12-296 明代之磚造長城

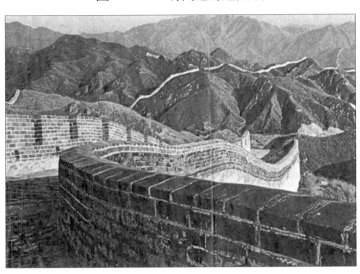

琉璃瓦，因形勢險要，面臨渤海，背依燕山，出入東北之要隘，即所謂「負山阻海，扼塞中外」，故又稱「天下第一關」，吳三桂為一紅顏為李闖所佔，憤而開關引清兵長驅直入，明朝遂亡，即是此關。圖 12-297、12-298 為山海關之正面及側面照片。

至於現今長城之終點嘉峪關，在甘肅省酒泉縣西五十五里處，原建於明弘治十四年（1501），依山築城，居高憑險，關內外有二城，城樓高達三層，歇山屋頂，建立於長城城牆上，朱柱黃瓦，正脊中立一三重寶瓶，極為壯麗（如圖 12-299 所示），不幸毀於民國十三年馬仲英之變，今僅存城堡及烽臺遺址。

圖 12-297 山海關全景　　　　　圖 12-298 山海關正面

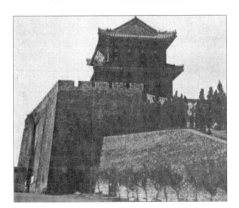

轉錄自中央月刊

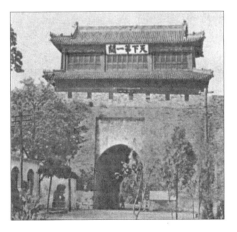

圖 12-299　嘉峪關

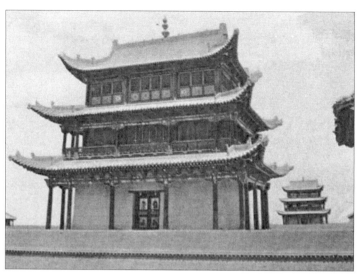

　　現存我國城池中最爲雄偉堅固者，首推北平城，北平城垣內城建於永樂
十七年（1419），正統元年（1436）建造內城九座城樓，即今之正陽、崇文、宣
武、朝陽、東直、西直、阜成、安定、德勝等九城門門樓。內城垣高達十一公
尺，底厚十九公尺，頂厚十九公尺，城門外並建月城（亦稱甕城）及箭樓一
座。正陽門城樓寬九楹，深五楹，高三層，歇山屋頂。此外城壁亦有做成波浪
形，以便於防禦，如朝陽門以北城壁（如圖 12-300），圖 12-301 所示爲正陽門
城樓，爲焚毀於八國聯軍之火後再重建者。

　　又城門洞往往砌成半圓形之拱道，但亦有以長方形之門道者，頗具特色，
如吉林省長春城之聚寶門（圖 12-302）。

圖 12-300　北京朝陽門以北城壁　　　　圖 12-301　北平正陽門城樓

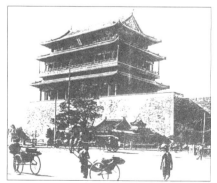

圖 12-302　長春城

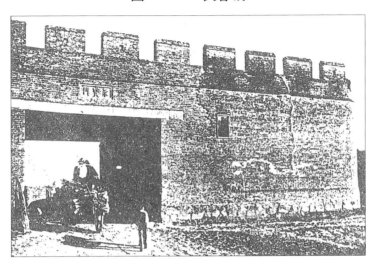

　　至於城牆上之垛孔，砌成長方孔，上部略寬，可供水平發射槍彈之用，圖 12-303 所示爲瀋陽小北門旁垛孔；又有以磚拱砌成拱圈，進深內以穹窿頂，出口槍眼較小，可供由上而下斜射之用（如圖 12-308 所示）；至於城門之啓閉，有用釣扉裝置者，以供緊急啓閉之用（如圖 12-304 所示）。

　　又城樓中最爲複雜者首推紫禁城角樓（如圖 12-310 所示），此角樓俗稱「九樑十八柱」式樓閣，以十字脊屋頂蓋至二層四面之歇山屋頂上，其屋頂皆覆琉璃瓦，平面爲十字形（如圖 12-310 所示），此種角樓係仿照大高玄殿琉璃亭之式樣而蓋。

圖 12-303
瀋陽城小北門附近垣孔

圖 12-304
瀋陽城小北門上部釣扉裝置

圖 12-305　瀋陽小北門附
近槍眼斷面圖

圖 12-306
瀋陽城小北門附近銃眼平面圖

圖 12-307

圖 12-308　小北門附近槍眼（瀋陽）

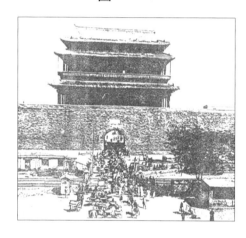

圖 12-309
明弘治年間所建之寧夏同心城

圖 12-310　紫禁城角樓

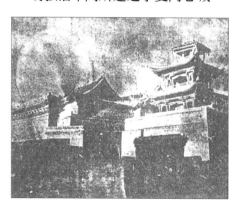

　　再談及一般城牆及城樓之構造，吾人舉明清時代在臺灣所建城垣及城樓為
例而說明之。臺灣在本時期之城垣因材料之不同可分為柵城、竹城、土城、磚
城、石城等五種，今分述之：

（一）柵城

　　當縣城始闢之時，百廢待舉，無力營築磚石城，往以以立木柵爲限，以界城內外，稱爲「柵城」，府誌所謂「木欄環匝以相垣」即是，[註28] 例如雍正元年（1723），臺灣知縣周鍾瑄創建臺灣府（今臺南市）木柵城二千一百四十七丈，康熙四十三年（1704）署縣宋永清等建諸羅縣（今嘉義市）木柵城六百八十丈，並設東西南北四門，建草樓以司啓閉，此種柵城造價低廉，惟不能永久且懼火攻。

（二）竹城

　　環竹種竹莿竹爲城，稱爲「竹城」，莿竹因附根節密，其枝橫生，其莿堅利，若環植而外再佈蒺藜，配合以敵樓矢石炮火，敵寇不能近，雲梯亦無所用場，勝於磚垣之雉堞。此種「竹城」始創於臺灣知縣周鍾瑄於雍正十一年（1733）之臺灣府城，同年，淡水同知徐治民又環植莿竹於淡水廳（今新竹市），竹城外設壕塹，故又稱「竹塹城」，新竹舊名竹塹今名新竹皆因環城植竹而名。雍正十二年（1734），彰化知縣秦士望仿周鍾瑄之法，於彰化縣街巷外遍植莿竹爲城，凡七百七十九丈三尺（2,400 百公尺），並分置東西南北門，惟彰化竹城在乾隆五十一年（1786）在林爽文起義攻佔彰化城時，莿竹遭砍伐殆盡，乾隆六十年（1795）陳周全起義復陷彰化，莿竹之城全部夷爲平地，至嘉慶二年（1797），知縣胡應魁復栽莿竹於故址上，在今彰化八卦山靠近彰化大佛（清時爲定軍山寨）西北面山坡尚有數叢莿竹，吾父嘗告吾：「當嘉慶之際，彰化知縣楊桂森與士民王松、林文濬倡修彰化縣城時，本欲將八卦山定軍寨圍入城內，奈因經費浩大，僅圍城內，定軍寨（今彰化大佛址）四圍以莿竹圍成小城，與縣城成爲犄角之勢，此蓋當時之遺物。」此竹彌足珍貴，特此誌之。

（三）土城

　　臺灣土城不用版築，而以「土墼」築之，「土墼」之製造，用黏土及茅桿或稻草拌合成塊，再曬乾而成，土墼壁以蜃灰砌之。臺灣土城始創於康熙六十一年（1722），署縣劉光泗所築鳳山縣土城（今高雄左營），周圍八百一十丈

〔註28〕 參看《彰化縣志》卷十二下《藝文志》。

（2.6 公里），高一丈三尺（4.16 公尺），東西南北設四門，左倚龜山（在左營），右聯蛇山（今萬壽山），外浚壕塹，廣一丈（3.2 公尺），深八尺（2.5 公尺）。雍正元年（1723），諸羅縣城亦由知縣孫魯改建土城，周圍七百九十五丈二尺（2.54 公里），基闊二丈四尺（7.68 公尺），城上馬道闊一丈四尺（4.48 公尺），壕溝（護城河）離城四丈，深一丈四尺，寬二丈四尺。臺灣府城亦於乾隆五十三年（1788）改建土城，東南北依原址，西面因近海（現離海已十數公里）內縮一百五十餘丈，全城共二千五百二十丈（8.06 公里），城高一丈八尺（5.76 公尺），頂寬一丈五尺（5.1 公尺），底寬二丈（6.4 公尺），坡度 1：0.14，頗陡，有城樓八座，全城建卡房（即軍營）十六座，看守兵房八座。淡水廳亦於嘉慶十一年（1806）因蔡牽亂後改建土城。

圖 12-311　臺南東門城樓

圖 12-312　荷蘭熱遮蘭城遺蹟（今臺南安平古堡旁）

（四）磚城

臺灣磚城之濫觴，首推安平鎮城（今安平古堡），其次爲赤嵌城（今臺南市赤嵌樓），皆爲荷據時代（1624～1661）所建。安平鎮城荷人稱爲熱蘭遮城（Zerlandia）建於明崇禎三年（1630），周圍共達二百二十七丈六尺（728.3 公尺），高三丈餘（約 10 公尺），城形屈曲，城基入地深丈餘，以大磚砌成，膠結材料爲桐油及灰共搗而成，異常堅實，城牆各垛俱釘以鐵釘，今尙存其遺址。其次爲赤嵌城，亦荷蘭人所築，周圍共四十五丈三尺（145 公尺），高三丈六尺（11.5 公尺），無雉堞，其城荷名爲普羅民遮城（Pro-vindia），建於明永曆四年（1650），疊磚爲垣，以糖灰膠結，堅將於石，城上置區砲，城之南北兩面有瞭亭挺出，今尙有其磚栱遺蹟（圖 12-315），城下有洞，曲折迂迴，城上鑿井。城上原荷人建政署於其中，清代時改建爲文昌祠及海神廟，城下建大士殿，今後者已拆毀，前二者改建爲城樓。

圖 12-313　荷據時代之安平古堡

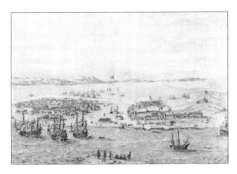

原圖藏於荷蘭

圖 12-314　臺南赤嵌樓

以荷蘭普羅民遮城堡做臺基

圖 12-315
普羅民遮城堡之瞭亭磚拱遺蹟

圖 12-316
淡水廳迎曦門（今新竹市東門）

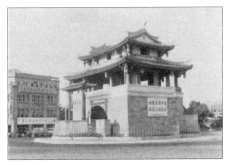

圖 12-317　彰化縣城（依古圖重繪）

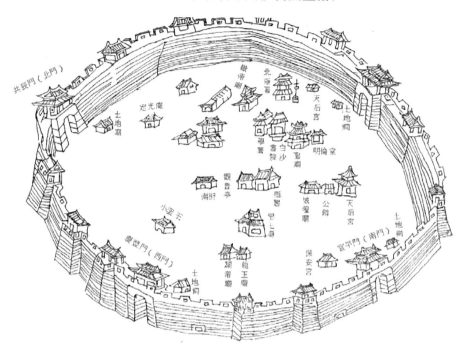

　　至於縣城最先建磚城者則為彰化縣城，紳士王松、林文濬倡導，知縣楊桂森倡捐，不用公帑，官民分捐而成之，始建於嘉慶十六年（1811），成於嘉慶二十年（1815），城週玖佰貳拾貳丈貳尺捌寸（2951.3公尺），雉堞七百八十三垛，垛高三尺，城高一丈五尺，連垛高一丈八尺（5.76公尺），城牆基厚一丈五尺（4.8公尺），頂寬一丈（3.2公尺），城近似圓形，如「葫蘆吸露、蜈蚣照珠」，東四徑1.4里（0.8公里），南北徑1.3里（0.75公里），城分四門，俱建城樓，各二層，高三丈九尺（11.58公尺），共費銀十九萬兩，城皆磚砌，膠結材料為蜃夾，異常堅固，惜惟民國二十四年為日人所拆除。臺灣縣城除彰化砌築磚城外，不曾再設，惟同治十三年（1874）欽差大臣沈葆楨所建之「億載金城」（在臺南市安平區），為砲城，四角凸出，中間凹入，周圍三百丈（960公尺），高一丈六尺（5.1公尺），厚一丈八尺（5.8公尺），下以磚石砌腳，上築土城，周圍設有馬路，砲臺之內，建糧房、兵房、伙食房、火藥庫；外周以深濠，闊一丈，水深七尺，濠岸及底均以磚砌，以防沖刷；城之東、西、南、北四面及西北、西南、東北、東南四角周圍砌築磚牆，對岸砌外磚牆長二百五十三丈（810公尺），磚牆之上砌磚墩（雉堞），共用磚六百萬塊。

（五）石城

臺灣開發早期，侷限嘉南平原與彰化一帶，因不產石材，故不曾建砌石塊之城，康熙五十年（1711）曾有建臺灣府石城之議，仍因石材取自福建，工費浩大，難建石城。嗣後，於道光五年（1825），鳳山知縣杜紹祁改建鳳山縣城，內包龜山、舍去蛇山，建被石覆土之城，周圍一千二百二十四丈（3.92公里），高一丈二尺（3.84公尺），底寬一丈零五寸（3.36公尺），外被以鼓山之卩砝石，內築以土，上有雉堞，四城門皆以石砌，費銀九萬二千兩，但因議遷時杜縣令暴死，故終未遷入新城（當時鳳山縣因避林爽文起義而南遷埤頭店即今鳳山市地區）。現僅有南門尚有城樓存在。

至於僅有之純石城為光緒五年（1879）臺北府知府陳星聚所建於大佳臘堡（今臺北市城中區）之府城，壘石為之，周一千五百零六丈（4,819公尺），護城河略大之，城內開五門，東為景福，南為麗正，小南為重熙，北為承恩，西

圖 12-318　道光五年建鳳山縣城壁遺蹟（左）、鳳山縣南門（右）

今左營蓮池潭前

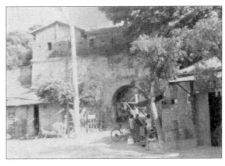
今左營蓮池潭前

圖 12-319　臺北北門

圖 12-320　鳳山縣北門——拱門

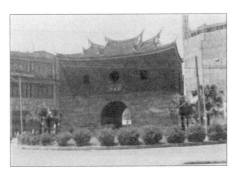
臺北府承恩門城樓

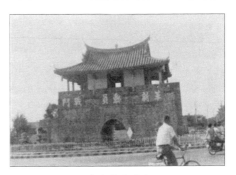
今左營勝利路

爲寶成，東北兩間另築一外城，題爲「嚴疆鎖鑰」，今除西門關爲圓環外，諸城門及城樓俱在，惟因南、小南及東門已因近年重修而失其原制，僅北門尚保存原來形制。

　　以上所述諸臺灣府縣城史實爲反映清代統治臺灣滄桑史，在文獻上及藝術上俱有重大價值，日人治臺五十年，從不間斷拆毀及破壞這些城池，使這些具有我國傳統城池消滅，以遂其消滅民族意識及殖民同化之陰謀，幸賴當時在臺灣有志之士之維護，始有象徵性留一兩城門及城牆〔如臺北之東、北、南、小南城門及城樓，新竹東門城門樓，左營（即鳳山縣）南門城樓及北、東城門，恆春東南門，城牆則僅有鳳山縣在左營龜山附近古城壁及恆春東城牆，安平古堡古城垣，赤嵌樓下城垣〕，這些代表先民開發臺灣歷史之遺產，彌足珍貴，吾等應不能再做敗家子，毀壞祖宗文化遺產，應妥善保護之。

四、衙署公廨

　　明清時代之衙署建築，其配置平面與一般住宅及廟宇並不兩樣，四合院配置方式廣泛被採用，且常對稱南北中軸線，而衙署房屋之「進」數（即院落數目）依衙署地位之大小而定，如府衙房屋進數多於縣衙，總督衙門又多於府衙等等；衙署之配置通常於門前有照牆（又稱照壁），照牆內有衙庭，衙庭左右常開南北向大門以供出入，庭內即頭門，頭門前常有八字牆與圍牆相接，頭門內有前院，其內即二門（在總督衙門尚有三門），頭門及二門通常都爲櫺星門式，屋頂都爲中高旁低之硬山式，二門內即有大堂、二堂。大堂二堂前面常敞開無壁，並用捲廊連接，其旁常有東西廂房，可做爲衙門長官之書齋、客廳、臥室之用，二堂之後也可能有後堂，其左右則建內室，廚房之類，東西廂房之外，在武官衙門方面亦常配置有兵房（即營房）、箭道、監獄等等防備設施。但清代在臺灣所設之文武衙門，有一處與內地衙門不同者，即是其衙門後院東北角或西北角隅處常設有天后宮，亦即媽祖廟。此蓋因清代派駐臺灣之官員係採用輪調制度，三、五年任期一滿，即調回內地，須橫渡臺灣海峽，而涉波濤之險，在清代尚用帆船做爲閩臺交通船時候，危險很大，故常有參拜祈禱海神媽祖之舉，故衙門內建天后宮乃應運而生。而講究之衙門，其內院除天后宮外尚建有大士殿及風神廟，如淡水廳署，其意義皆如此。此外，爲供置民糧存放之用，衙內亦常用食廒之設備。

（一）臺灣府署

在臺灣府東安坊（今臺南市小東門一帶），原係明鄭時舊署，南向，原有兩座毗連，後左署傾圮，僅存右署；雍正七年（1729）知府倪象愷重建，其制有大堂、川堂、二堂、東西齋閣、廂房以及大門、儀門皆具備。大門之內，左為土地祠，右為官廳，大堂下兩旁為大房，外環以木柵，前列照牆，規模軒敞。雍正九年（1731）知府王士任又增建三堂一座，又置四進住屋一所，為東寧新署，署右側有榕檪。四合亭遺址，地甚寬敞。乾隆三十年（1765）知府蔣允焄改建官廳二間，其制曲檻迴廊，重樓複閣，池臺亭沼，又編竹為籬，雜種花木，頗有亭園之勝。十年後（1775），知府蔣元樞重修，其制依其所著《重修臺郡各建築圖說》〔註29〕記載如下：

> 元樞謹捐資，自三堂內署而後以至北隅，就其低窪，用土填築，與署前地勢，其高相等。……並於署內堂後創建迎暉閣一所，敬奉天后聖像，閣後建夜告臺，又另建景賢舫一進，舫後建屋七楹為書齋，左右各置廂房，周圍高築牆垣。牆外崩崖斷岸築以堅土，繞岸衛以珊瑚、刺竹，以保永久。現在府署形勢整齊，較之舊時頗改舊觀。

圖 12-321　臺灣府署（錄自《重修臺郡各建築圖說》）

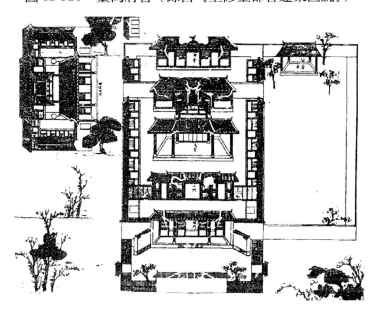

〔註29〕 參見蔣元樞之《重修臺郡各建築圖說》。

由其附圖知出口在左右，南有照牆，牆內院庭爲前庭。第一重門爲頭門，頭門三間，前有翼牆，單簷硬山式屋頂；第二重門爲二門，亦爲三間硬山屋頂，門係格板裝修；二門內有大堂，三間懸山，前面無門；大堂左右爲東西廂各五間，大堂後有穿堂，係一門廊，寶蓋形；穿堂內係二堂，亦爲三間硬山式，次間有斜櫺窗；二堂經過內牆後有內院，院中內堂（或稱三堂），形制與二堂略同，惟明間係一戶二夾窗，其前各有一廂房。府署右有箭亭，係習射之地。

（二）縣署

以清代彰化縣署以說明之。位置在彰化縣城中南向（今和平路與光復路交叉口彰化電信局即其舊址）。

其建署歷史：該署係彰化置縣後第三年（雍正六年，1728）知縣湯啓聲創建之制。前爲大堂，中爲川堂，後爲後堂、爲庫房、爲廂房，左側廚房，右側

圖 12-322　彰化縣署（依據道光年間彰化縣誌）

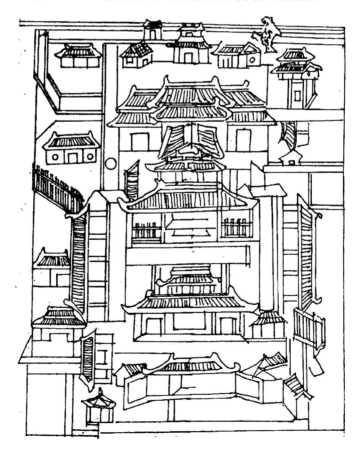

小軒；乾隆五年（1740）知縣許廷璠重建六房；二年後，知縣劉靖再增建幕廳；乾隆十三年（1748）知縣陸廣霖及翌年知縣蘇渭生相繼修建監獄，乾隆十八年（1753）知縣劉辰駿建天后宮（署內祭祀用），七年後（1760）知縣張世珍增建官廳；乾隆五十一年（1786），縣署毀於林爽文舉事之戰火，二年後，知縣宋學灝領帑略依舊制重建，嘉慶三年（1798），知縣胡應魁增建太極亭於署後，嘉慶十六年（1811）知縣楊桂森重修，並改太極亭為豐樂亭，成為八景之一——豐亭坐月。

　　由彰化縣誌所附縣署圖，前（南面）為儀門，儀門西有小亭，儀門內為大堂，重簷三間，大堂後為川堂，左右有二廂房，川堂後為後堂，左右有庫房及廂房，再左有廚房，右有小軒，天后宮建於後堂之東；監獄在後堂之西，前有官廳，太極亭在府署最北面，雙層，平面方形（〈豐亭坐月詩〉有「窗開四面掛玲瓏」之句），曲尺形勾欄，歇山屋頂（見「豐亭坐月圖」）。至於其各堂室尺度因記載不詳，無可查考。

　　由此可知，清代府署與縣署內，為與民同信仰之故，皆署天后廟，而且因知府、知縣調動頻繁，必須搭乘帆船、木船往返臺郡與福建之間，對波濤洶湧之可怕，心中不能藥一信仰而安慰，故公署內置海神媽祖廟也極自然，觀當初施琅取臺，以及清大將軍福康安渡臺平林爽文之變，皆建天后宮於登陸之地，即可知其對大洋叵測之恐懼與心靈須有一寄託之迫切。

（三）廳署

　　以淡水廳署說明之，廳署在淡水廳城內（今新竹市），今依《淡水廳誌》說明如下：

> 淡水廳署為同知王錫縉於乾隆二十一年（1756）所建，二十八年監生何長興捐資修繕，五十七年同知袁秉義，道光七年李慎彝，二十六年（1846）黃開基、咸豐五年（1855）丁曰健，七年馬慶釗，十一年秋日覲：同治六年（1867）嚴金清，八年富樂賀諸人共八次重修。

其制依淡水廳署圖（圖12-323）說明如下：

　　淡水廳署坐東向西，其最前（西）為照牆，照牆內至頭門院內，有東西旗杆臺，臺旁有東西亭，亭左右有東西側門，頭門為單簷硬山頂，頭門之內，南

圖 12-323　淡水廳署圖（依淡水廳誌）

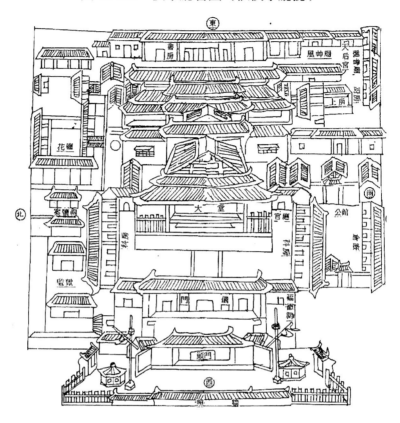

為福德祠，北有監獄，頭門正東為儀門，此為廳署第二重門，三間硬山屋頂，儀門甬道直達大堂，大堂重簷歇山頂，左右兩廂為科房，南科房之南為倉廒，南科房之東有官廳二進；倉廒之東有公館二進，北科房之北為案牘祠；大堂之東有內堂三進，皆三間，硬山屋頂，內堂之北為花廳，花廳之東為書房，內堂之南為上房，上房之南為廚房，廚房東接觀音殿；內堂之東有書房三間，其南為風神廟，又南為天后宮，今略依其配置繪平面草圖（圖 12-323）。

（四）其他公署

清代在臺灣所建其他公署計有協鎮署、遊擊署、理番同知署、倉署、參將署、縣丞署，今各舉一例以明之。

1. 北路協鎮署

署官位為副將，掌管彰化以北至噶瑪蘭（今宜蘭）之防務，其署在彰化縣城內縣署東畔（今彰化市地政事務所附近），建於乾隆五十二年（1787），其制

依《彰化縣誌》所載「北路協鎮署圖」，協鎮署坐北朝南，南有照壁，院內直達頭門，頭門前有東西側門，內有堂三進；左旁有箭道，供射藝練習之用，箭道外爲官廳；右旁（東旁）有屋櫛比，爲幕僚署，仍置天后宮於東北角以供祭祀之用，其平面與縣署相若，惟尺度較小（圖 12-324）。

圖 12-324　北路協鎮署圖

2. 理番同知署

北路理番同知爲掌理山胞與平地人交涉、處理山地農牧及保留地之機構，在鹿港粟倉南畔（今彰化縣鹿港鎮內），建於嘉慶二年（1797），其制依《彰化縣誌》「北路理番同知署圖」說明如下：

理番署前爲照壁，照壁內庭左右有東西側門、東西亭，亭旁有旗杆臺，其內爲第一重門、頭門、三間硬山屋頂，頭門內有二門，其制與頭門相同；二門內爲大堂，單簷硬山，臺基頗高，三間四柱，左右有東西廂房，大堂內有二堂，二堂前川堂式樣與臺南孔廟朱子祠門廊相同，左右亦有三間廂房，二堂後爲後堂，三間硬山單層，房屋均對稱於中軸線（圖 12-325）。

圖 12-325　理番同治署（依《彰化縣誌》）

北路理番同知署圖　依彰化縣誌

3. 遊擊署

清代臺灣北路右營遊擊署，在竹塹城東門內（今新竹市迎曦門內）。有營房十四座，在署左右，四城門堆房各一座，軍裝局（軍械庫）、火藥庫、演武廳各一座。今依《淡水廳誌》所載之「遊擊署圖」將其制度說明如下：

遊擊署坐東朝西，最西面有照牆，牆內有左右亭及側門，其內即大門，三門硬山；大門內有儀門，形制與大門相同，儀門前有東西兩廂，儀門北有大堂，亦有東西廂房，其右面有箭道，署北、東、南面圍繞兵房計十四座，堆房、火藥庫、軍裝局在署後（圖 12-326）。

圖 12-326　遊擊署圖

4. 倉署

管理米倉之金署稱為倉署，清代臺灣各縣皆分地而設。以淡水廳而言有四處，一在竹塹（今新竹市），一在艋舺（今臺北市龍山區），一在後壠社（今苗栗縣後龍鎮），一在南嵌社（今桃園縣蘆竹鄉），茲舉艋舺倉署為例以說明之：

艋舺倉署坐東朝西，圍牆大門稱行臺，通過行臺之甬道抵達儀門，儀門三間，明間大門，次門小門，單簷硬山屋頂，儀門內通過川堂抵大堂，砌亂石臺基頗高，亦單簷硬山屋頂，北有花廳，南有福德祠，大堂之後通過第二川堂可抵達後堂，後堂中為倉神祠，南有廚房；整個倉署之南北兩面皆建儲米之倉廠，左右各五間，共十間（圖 12-327）。

5. 參將署

參將軍階在副將之下，掌區域防衛工作。可分為陸路及水師兩種；茲舉艋舺參將署說明之：

圖 12-327　艋舺倉署圖

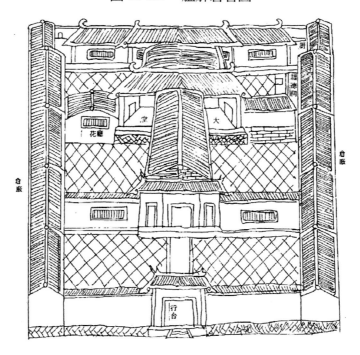

該署在艋舺街（今臺北市龍山區），建於嘉慶二十四年（1819），其制與遊擊署大同小異；該署坐東朝西，前有照牆，牆內有左右亭及旗杆臺一對，南北有側門，院內即爲大門，三間單簷，砌石臺基，前有大臺階，大門內爲儀門，亦三間單簷硬山屋頂，其前有左右廂房，儀門後爲大堂，左右亦有廂房，大堂內有二堂三間，皆硬山屋頂，大堂內有上房，上房之制與二堂相同，前亦有左右廂房，署後有軍裝火藥庫房，署左右有兵房六座（圖 12-328）。

6. 縣丞署

縣丞次於知縣，在較大縣設分縣（相當今日鎮），置縣丞掌民事。例如艋舺設立縣丞分掌淡水廳部份民事，稱爲艋舺縣丞署，署在新莊鎮今新莊街，原建於乾隆年間，但焚毀於咸豐三年（1853）漳泉分類械鬥案，同治五年（1866）縣丞張國楷幕捐勸重建。今依《淡水廳誌》新莊分縣署圖說明；該署坐西朝東，前有照牆，牆正對大門三間，單層硬山屋頂，大門內爲大堂，亦三間，次間有板門，明間大門凹入，有格子門裝修，大堂爲重簷歇山，大堂前左右有小亭，大堂後經川堂可抵內堂，內堂五間，硬山屋頂，次門之窗有可推開遮雨棚，明間亦凹入；內堂左右有廂房，北面二座，南面一座（圖 12-329）。

圖 12-328　艋舺參將署（依淡水廳誌）

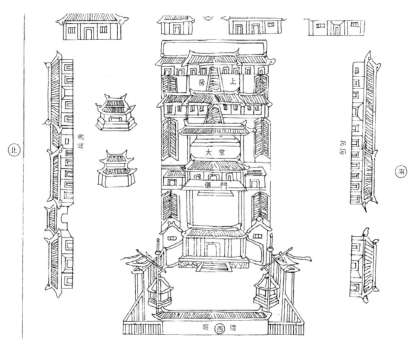

圖 12-329　新莊分縣署

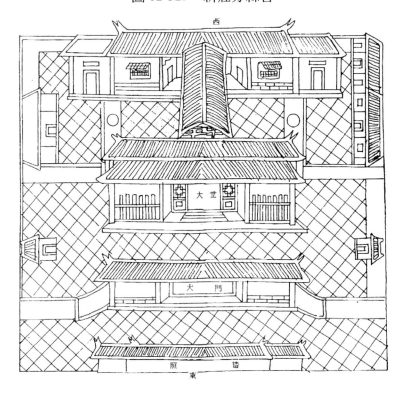

五、照壁

又名「照牆」，導源於宋代之影壁，宋代影壁係脫胎於唐代山水塑壁（係楊惠之所創），宋代畫家郭熙另創新塑山水壁法：「令圬者不同泥掌，而以手搶泥於壁，凹凸不問，俟乾，以墨隨其形蹟，暈成峰巒林壑之狀，宛然天成，謂之影壁」（見宋·鄭椿《畫繼》），影壁本塑於室內做為室內裝飾之用，後代乃移至室外，成為建築物外之獨立部份，亦供做裝飾用途，因與建築物大門相對照，故稱「照壁」。

照壁常用磚砌成，正面畫以壁畫，在較高貴建築物，照壁有用琉璃磚砌成，稱為「琉璃照壁」，照壁題材有龍、麒麟、獬豸、象、獅等，皆以動物為主，其旁雜配以雲紋、水紋；以九龍為題材之照壁稱為「九龍壁」，我國有三大九龍壁，即北平北海五龍亭前、北平紫禁城內皇極門前與山西大同九龍壁，前者已介紹於前，今僅介紹後二者如下：

皇極門前九龍壁，建於清乾隆三十八年（1773），亦以黃藍白紫等色琉璃磚鑲嵌而成，蟠龍九隻，姿態各異（按龍生九子，《玉芝堂談薈》載有九龍之名，其一為囚牛，好音樂，胡琴頭上刻其像；其二睚眥，好殺，金刀柄上龍吞口即

圖 12-330　清北海九龍壁

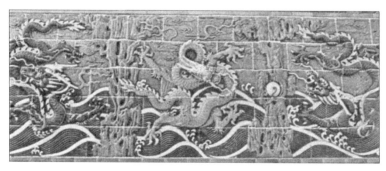

圖 12-331 廣東將軍衙門照壁

廣東將軍衙門照壁（廣東省廣東）

廣東將軍衙門照壁之獅豸

圖 12-332 南京衙門照壁（江蘇省南京）

其像；其三嘲風，好險，在殿角走獸即其像；其四蒲牢，好鳴，鐘上獸紐即其像；其五狻猊平生好坐，今佛座獅子，是其遺像；其六霸下，平生好負重，今碑座獸，是其遺像；其七狴犴，平生好訟，獄門上獅子頭是其遺像；其八負屭，平生好文，今碑兩旁文龍，是其遺像；其九螭吻，平生好吞，今殿脊獸頭，是其遺像）。

大同九龍壁建於明洪武九年（1376），爲晉土府所建之照壁，壁高丈餘，寬約十丈，壁北向，下建石橋三孔，石橋跨於溝池上，池北有護欄，以五

色琉璃磚鑲嵌九龍形狀，亦各異其趣，屋瓦尚有小龍，共計 1,380 條。民國二十三年，中國營造學社勘察此壁時，壁右上角已有坍毀龜裂狀。

九龍壁係我國特有建築藝術，乃集雕塑、燒瓷、繪畫、調色、意象、傳神等藝術工作之大成，極待發揚光大，近年來有臺灣（如中泰賓館九龍廳）、新加坡（中華總商會門前）皆有仿作九龍壁，惟其色調、手法、風格皆有新不如舊之感，真令人警惕古藝術之失傳可能會再重演。

至於照壁上彩畫之題材，除九龍壁係以九龍飛舞於海濤之間，普通衙門照壁係以獬豸為題材，獬豸龍頭麟身，以增加衙門之嚴肅氣氛。除外，照壁有登舞龍之門狀，此即登龍門照壁，如南京貢院照壁（圖 12-333）；孔子廟之照壁如遼寧省金縣照壁，係一堵頭似獨立牆，上有小式懸山頂（如圖 12-334 所示）另一種照壁，於正牆外伸出兩道翼牆如瀋陽張氏邸照壁，照壁中央嵌砌菱形磁磚牆（如圖 12-335 所示）。

圖 12-333　南京貢院照壁登龍門

圖 12-334　金縣孔子廟照壁　　　　圖 12-335　舊張氏邸照壁

遼寧省金縣　　　　　　　　　　瀋陽市

至於影壁之應用，常用於宮殿或重要廟宇門前，多以刻石屏風方式，故可稱爲室外石屏風，如紫禁城景仁宮前石影壁置於一須彌座上，兩旁並雕刻二對馬頭麟身之怪獸夾住影壁，影壁本身雕刻石框鏡板式，壁框並刻有各種祥雲（如圖 12-336 所示）。

圖 12-336　紫禁城景仁宮石影壁

六、牌樓

亦稱牌坊，明清時代的牌樓可分爲木造、石造、琉璃造三種，現分述如下：

木造牌樓在工程做法有所謂四柱七樓及四柱九樓式兩種，惟在較簡單者亦有四柱三樓及四柱五樓做法。

四柱七樓牌樓構造，其柱四根，斷面尺寸及高度皆相同，其明間（即中央之間）之大額枋稱爲「龍門枋」，剖面高爲柱徑 1.2 倍，厚比高減二寸，次間大額枋高爲柱徑 1.1 倍，厚比高減二寸，此外小額枋三根，明次間各一根，次間小額枋通入明間一端做成雀替。共有七樓，明間之樓稱爲「明樓」，次間上之樓（其實爲屋頂蓋）稱爲「次樓」，明樓及次樓之間爲「夾樓」，次樓之外爲「邊樓」，各樓高低以明樓最高，次樓次之，夾樓及邊樓又次之，各樓之樓柱稱爲高棋柱。今將其名稱表示如圖 12-337。

圖 12-337　四柱七樓式牌樓各部名稱

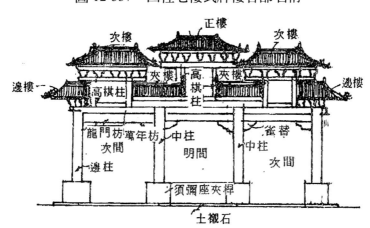

　　至於四柱九樓木牌樓，則在次樓及邊樓之間另加一夾樓，其他結構方式同四柱七樓式。

　　木造牌樓因較易腐朽，在華南雨水較豐沛地區不甚適用，故木牌樓以北方較多，頤和園排雲殿前三間四柱牌樓（如圖 12-308 所示）最爲精美；而瀋陽盛京宮殿之文德坊牌樓（如圖 12-338 所示）亦爲一個三間四柱三樓式木牌樓，其龍門枋、高棋柱、鏡板內皆雕有龍紋，匾額爲橫額書「文德坊」滿漢藏文字，正次樓屋脊均飾有鴟尾。

圖 12-338　瀋陽文德坊三間四柱牌樓

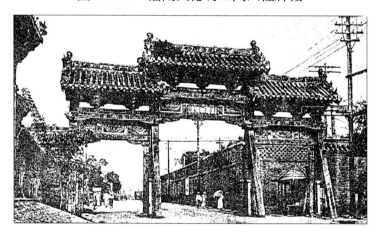

　　石牌樓在工程做法可分爲三間四柱火焰牌坊及五間六柱十一樓牌樓；前者較爲普遍，應用於一般褒旌貞節、忠義、孝順及墓道、寺廟山門之前，後者立於較講究紀念性建築物、陵墓，等前面，今分述如下：

　　三間四柱牌坊，其明間佔全寬十四分之五，次寬佔全寬 14 分之 4.5，明間柱高爲明間寬的 1.2 倍，次間柱子則少明間柱子一額枋高。大小額枋之間有縧環，即雕刻華板。柱各間皆有樓（屋頂），樓上有蹲龍及龍座，柱下有抱鼓石以抱緊柱子，抱鼓石高爲邊柱高十分之三，寬爲高五分之四，厚同柱厚。如湖北襄陽西南古隆中石牌坊（圖 12-339），有時大小額枋皆雕華紋或鳥獸人物，各樓以層層出踩斗栱支承，如陝西三原古石坊（圖 12-340），有時明間佔全寬二分之一，不用抱鼓石，而柱雙面皆按獅座，明樓、次樓、邊樓上皆立獅。明樓用四根高旗柱做成享子狀，屋脊有龍飾及火珠，如福建金門金城鎮邱良功母之貞節牌坊（圖 12-341）。

圖 12-339　湖北襄陽古隆中石坊

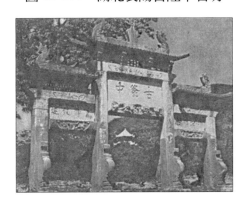

圖 12-340　陝西三原石坊

圖 12-341　金門金城鎮邱良功母之貞節牌坊

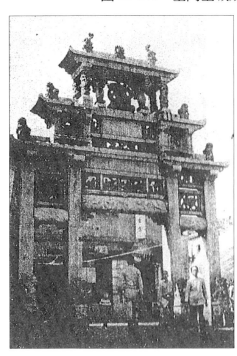
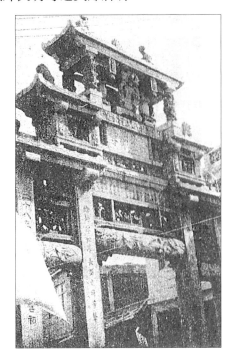

　　在臺灣所留清代石牌坊亦不少，如臺南孔廟之大成坊、臺北新公園內之急功好義坊及節孝坊（如圖 12-342 所示），皆為四柱三間式牌坊，但其雕刻僅以三道石板屋頂代石樓，較福建牌坊之構造簡單得多，考係石材難得（須從福建運輸）、石坊難覓（須從內地聘匠師）所致。曲阜之節孝坊，為三間四柱五樓式牌坊，形式與金門邱良功母節孝坊相同，惟其次門龍門枋為二層且形制特大（如圖 12-341 所示）。

圖 12-342　　臺北新公園急公好義石坊　　圖 12-343　　臺北新公園節孝坊

圖 12-344

圖 12-345　　曲阜孔廟之萬古長春坊　　圖 12-346　　臺南孔廟之大成坊

　　至於五間六柱十一樓石牌坊較為罕見。其五間分法，依工程做法規定，明間佔全寬二面闊 50 分之 56，次間佔 250 分之 51.5，稍間佔 250 分之 45.6，如明十三之五牌樓即按此分法。各柱高亦不相同，明間柱高為明間面闊 1.2 倍，次間柱高較明間柱高少一額枋高，稍間柱子較次間又少一額枋高。明間正樓（即明樓）屋頂用廡殿，次間屋頂用懸山，稍間屋頂一頭用廡殿另一頭用懸山，又額枋與立柱、斗栱等接頭皆用七寸長鐵梢夾固。

　　至於琉璃牌樓則僅有帝王宮殿及苑囿用之，如香山靜宜園琉璃牌樓、臥佛寺牌樓、北海極樂世界琉璃牌樓等處皆是，按工程做法說明如下：

　　三間四柱七樓琉璃牌樓，臺基全寬五丈九尺四寸（18.2 公尺），臺基進深一丈零六寸（3.25 公尺），埋深四尺（1.2 公尺），明高一尺七寸（0.52 公尺），前後連接三道踏蹼；牌樓明間面闊一丈九尺六寸（6.02 公尺），佔全寬 10 分之 3.77，次間面闊一丈六尺二寸（4.98 公尺），佔 10 分之 3.11，全部外皮寬五丈四尺四丈（16.7 公尺），進深六尺六寸五分（2.04 公尺），全高三丈四尺五寸（10.6 公尺），牌樓下門道用三道券門（Archway 按即拱門），券門表面及側面、須彌座、字區及夾桿（即壁柱底座）、廂桿（起拱石與夾桿連接之水平線道）以豆渣石底墊二層，底石外並以漿砌白色面磚，而山牆、中柱、邊柱、額枋、絲環、花板、雀替、高棋柱皆貼裝淺花琉璃，通常為綠琉璃，正樓及次樓用歇山屋頂，夾樓用夾山（其實為懸山）屋頂，邊樓二座內側懸山外側歇山屋頂，皆鋪黃琉璃瓦以綠色鑲邊，並按單翹單昂斗栱，券門邊及上側內外牆以紅灰牆。花板兩次間為舞龍琉璃壁，中央為字區額。基礎施工時，先挖基礎坑長七丈（21.5 公尺），寬二丈（6.14 公尺），並築打灰土，周圍再搗築黃土。

　　圖 12-347 所示為北平臥佛寺牌樓，其匾額為「同參密藏」四字，為三孔牌樓，拱道係半圓拱圈，完全依工程做法而施工。

　　除了木造、石造、琉璃造牌樓外，尚有磚砌蓋紅土瓦牌樓，用於較不重要地方性園林或苑囿中，其拱門道及各柱比例並不照殿式工程做法，例如廣西柳州之羽社公園牌樓其拱門道，在明間高度將次間高度一倍，而邊樓在次樓下，形成重簷狀，明樓寬度皆大於明間面闊，屋脊兩端以昇龍飾，明樓正脊中央以火珠飾。離京城越遠，牌樓尺度應用較為自由而靈活，故其風格雖不若殿式牌樓（即依工程做法）之莊嚴，但另有一種飄逸清新的韻味。

圖 12-347　北京臥佛寺琉璃牌樓

木造牌樓中裝飾最為華麗的首推山西解縣關帝廟木牌樓。牌樓橫匾書「威震華夏」，為三間四柱式牌樓。中柱前後各有一控柱，前後及外側各有三控柱，以增加牌樓抵抗水平風力或震力。屋頂由層層出踩之斗栱挑出，在龍門枋及額枋上均雕有關帝之生平故事，屋頂上亦有生平故事之脊飾，全部牌樓飾以金碧。最值得注意的是屋及簷挑出甚遠，深合斗栱力學原理（圖 12-348 所示）。

明清時代之華表已失去原有「誹謗柱」之意義，堯時置華表於衢路之口，讓百姓批評政治時，寫出評語懸掛於其上，後世因君主威權增大，已不再讓人民有表現意見之機會，故華表柱愈來愈高，常置於宮城或皇城外四衢之地，只常做裝飾之作用，如今之北平天安門前華表（圖 12-350 所示）。更有不倫不類

圖 12-348　山西解縣關帝廟木牌坊　　　圖 12-349　柳州羽社公園磚造牌樓

 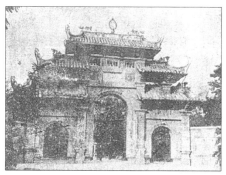

圖 12-350　　北京皇城天安門前華表　　　圖 12-351　　成祖長陵華表

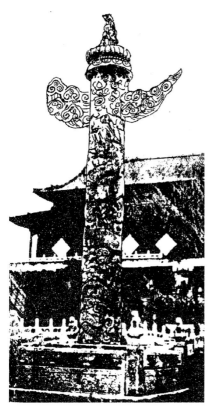

者，將神道石柱改成華表的形式，如明長陵華表，難道是要百姓之政治意見向
死皇帝哭訴嗎？天安門華表係一盤龍柱形式，其上橫交雲文桔榫，柱頭有一仰
覆圓盤，其上立一石獅，柱頭上石獅源於阿育王石柱；華表柱身盤龍，華表柱
旁以四角勾欄圍繞，勾欄柱上各立一坐獅。圖 12-351 所示為明成祖長陵華表，
其形式與天安門華表相似，惟其柱座係四角形須彌座。

七、牌牓

　　在北平城內，講究之清代遺留下木之商店，其門前常做成牌樓形式，稱為
「牌牓」，通常為二柱一樓式，再講究者有四柱三樓式，其牌樓柱甚高，往往
超過店屋頂之一倍，以便遠遠而來之顧客可以望到，此種牌牓之作用猶如今之
招牌一樣，其匾額往往書寫著商店之名稱，實為牌樓一種變形。牌牓有的與商
店本身分離，另建於商店門前，稱為「分離式牌牓」（如圖 12-352 所示）。又
有牌牓與商店房屋建在一起，並當做房屋外牆之一部份，稱為「合建式牌

圖 12-352　分離式牌榜（北平市）　　圖 12-353　合建式牌榜（北平市）

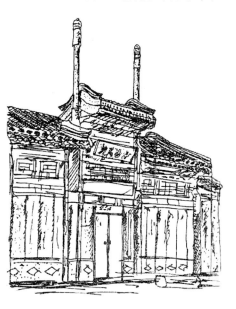

榜」，但牌樓柱仍然高出屋頂。此種牌榜式之商店門頗具古雅之特色，惟民國後，西洋式招牌傳入內地，此種幽雅之商店招牌漸趨沒落。

八、鐘鼓樓

「暮鼓晨鐘」原來是寺廟報時之器具，但杜甫詩所謂：「欲覺聞晨鐘，令人發深省。」故有警悟人之用意，故農業時代設鐘鼓樓於城內，亦有報時及警悟之意，蓋晨鐘後繼暮鼓，覺一日消逝之易，能不勤奮努力？否則，老大徒悲，悔之莫及。

明清時代城鎮常設鐘鼓樓，小城常置於城樓上，大城則另建於城內或城外交通要道上，鐘鼓樓形式通常類似城樓，惟另建於一高聳之勢臺上，城臺四面開門，普通為圓拱門，城樓通常為二三層，城臺內有梯直通至樓上，而鐘鼓通常置於樓上之最上方。我國最大鐘鼓樓首推北平城鐘鼓樓，皆在安定城門外之北，鐘樓（如圖 12-354 所示）建於乾隆十二年（1741），下層為城臺，上層為鐘樓，重簷歇山建築，四面皆開一門洞及二夾窗，有明代永樂初年所建之銅鐘。圖 12-355 所示為北平之鼓樓，建於一個三孔之厚牆上，二層式歇山建築，正面五楹，四周有平座，其內置有二十四鼓，又瀋陽城之鼓樓（如圖 12-356所示）位於小北正街及小西正街十字路口，為三層歇山建築，下層為城臺，城

圖 12-354　北京城鐘樓　　　　圖 12-355　北京城鼓樓

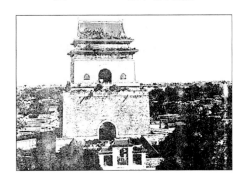　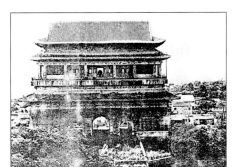

圖 12-356　瀋陽（盛京）鼓樓　　　圖 12-357　漢中大鐘樓

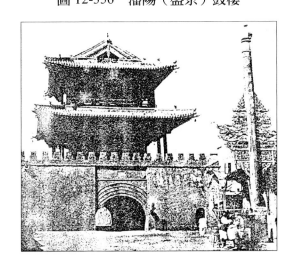　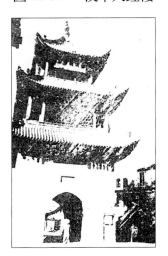

臺門洞有孤券線條四層，其門道是孤稜穹窿（Groined Valut），第三層平座上有
迴欄；瀋陽鼓樓有大北正街及小東正街十字路口，其建築與鼓樓式樣相似。又
陝西省南鄭縣（即漢中）城內大鐘樓（圖 12-357 所示），高三層，平面方形，
屋頂為四角攢尖，其形制像「閣」而不似「城樓」。

九、魁星閣

　　明清重科舉制度，士子以求功名為進身之階，而魁星為北斗第一星，主文
章之府，故立廟閣以祀之，士人常參拜之以求科名之捷，故稱為「魁星閣」，
又《孝經・援神契》云：「奎主文章」，故亦稱「奎閣」，其實「奎宿」為白虎七
宿之一，與「魁星」不同，但世人誤為相同而互用之，又《漢書・天文志》稱
斗魁在文昌星次，故又稱「文昌閣」，其實三名皆一也。

　　清代魁星閣在各城邑中皆普遍設立，有時常於文廟之內另建一祠，稱爲「文昌祠」，有時僅獨立一閣，稱爲「魁星閣」或「奎閣」。前者常與一般廟宇相同，後者變化較多，茲將各地魁星閣分述如下：

　　四川省羅江縣之魁星閣（圖 12-358 所示），結構頗複雜且極爲奇妙，樓係過街樓閣式，全高五層，其下爲一過街道，第一層平面方形，樓柱皆立於過街兩旁，屋頂爲四面皆有一歇山加兩個懸山屋頂，第二及第三層平面亦爲方形，屋頂亦同第一層者，第四五層平面皆爲八角形，第五層屋頂係八角攢尖頂，本閣屋頂及平面極具變化之能事，其結構之巧妙除紫禁城角樓外無出其右者。

圖 12-358　魁星閣（四川省羅江）　　圖 12-359　遼寧省海域縣魁星閣

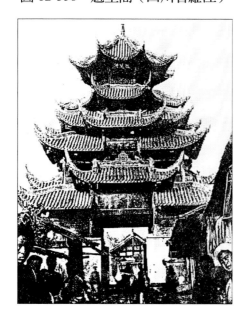 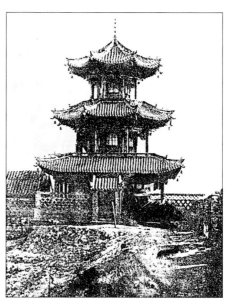

　　遼寧省海城縣有一魁星閣，係三層閣樓式，第一層平面爲正方形，第二三層平面皆爲八角形，屋頂爲八角攢尖頂，各簷角懸銅鈴，此爲魁星閣普通形式（如圖 12-359 所示）。

　　福建省金門縣金城鎮東門「奎閣」，係木造二層六角形閣，平面爲六角形，屋頂爲六角攢尖式，攢尖處爲一葫蘆。此閣依據林焜熿《金門志》稱係在道光十六年（1836）監生林斐章所建，十數年前曾重修，現歷久彌新（如圖 12-360 所示）。

至於臺灣現存惟一魁星閣立於臺
南孔廟庭之東北角，爲乾隆五十二年
（1787），巡道陳璸所建。高三層，第
一層平面正方形，第二及第三層皆爲
八角形，屋頂攢尖亦立一葫蘆，與福
州奎閣同式。此閣爲清代奎閣在臺灣
惟一遺存，彌足珍貴，應善加以保護
（如圖 12-164）。

圖 12-360　金門奎閣

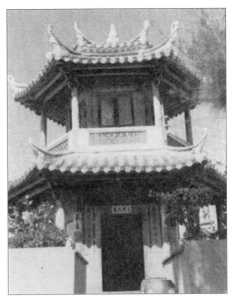

金門友人黃天冠提供

十、碑亭

碑亭內用以立碑，通常爲一層，
講究者建二層，其內不做樓，上下層
直通，以立較爲高大之碑，如熱河避
暑山莊文廟之碑亭（如圖 12-362 所
示）爲二層歇山式，且置有臺基勾欄；西安碑林之碑亭亦爲二層式廡殿屋頂，
第一層不立壁僅建朱柱，且不立勾欄，僅於柱間立曲尺形迴欄。此外，浙江紹
興岣嶁碑碑亭，爲單層歇山式石造碑亭，四週圍以直柱欄杆（如圖 12-363 所
示）。遼寧省錦縣大廣濟寺碑亭，則爲單層四角攢尖式，四旁有凹形欄杆，頗爲
別緻（圖 12-364）。

圖 12-361　陝西西安碑林碑亭

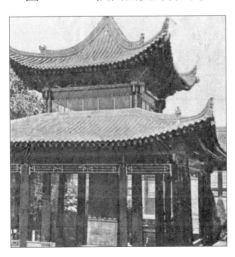

圖 12-362　熱河離宮文廟碑亭

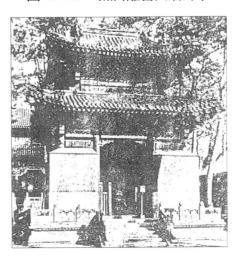

圖 12-363　岣嶁碑碑亭（浙江省紹興）　　　圖 12-364　大廣濟寺碑亭

　　又金門小徑有邱良功墓之碑亭（圖 12-424），爲嘉慶年間所立，全部係仿木構造之石造單層亭，高約三公尺，屋頂係歇山頂，全部由花崗石材建成。

十一、塔

　　明清所建之木塔較少，大多係石塔與磚塔（包括琉璃塔），其形式除喇嘛塔外，以六角或八角者居多，塔普通都建於寺廟內，但爲點綴風景有所謂「風緻式塔」與鎮壓風水的「風水塔」亦復不少。又清末在各海港、海岬或半島突出之角建立燈塔，惟皆屬長圓錐形之磚石造高塔，內置螺旋形樓梯迴牆而上。大多爲當時掌握海關客鄉所承辦，故全爲西洋式風格。至於喇嘛塔形式皆有變化，普通分爲塔基、覆鉢、刹竿三部份，各塔皆在此三部份求變，惟其大體形式（即構成塔之主要部份）卻不變，今各舉數例以明之。

　　石塔方面有玉泉山八角七層之玉峰塔，建於乾隆年間。其第一層有壁龕，置有八方菩薩之浮雕並有寶相華等花紋，自二至第八層面面皆有佛龕，各層屋頂卻覆以琉璃瓦，塔刹竿爲一小型喇嘛塔是其特色（圖 12-365）。

　　金門之文臺塔，在舊金城南門外南磐山之峰頂上，建於明洪武二十年（1422），係當時金門千戶周德興所建，是用木做，爲海上山船隻之地理標誌，

高五層，目測全高計約八公尺，以當地
之花崗石塊砌成，塊石約 30cm×40cm
×20cm 之大小，表面似未用膠結材料，
而用疊砌而成，平面為六角形，逐層縮
小，各層有一線簷，塔刹亦為尖形，此
塔遠望如筍，目標顯著，且砌於一岩臺
上，歷五百年而未圯，實為建築史上之
奇蹟，其旁有俞大猷「虛江嘯臥」之刻
石（圖 12-366）。再談及琉璃塔，清代琉
璃塔多建於御苑或行宮寺廟中，如香山
琉璃塔、熱河離宮須彌福壽廟琉璃塔、
萬壽山琉璃塔。前二塔第一層有一比例
特大之八角簷是其特色，已述於前。而
萬壽山琉璃塔，八角三層，但由外視
之，卻為七簷，成為明七暗三之塔，塔
面嵌以琉璃磚組綴成之佛龕，佛龕以萬
計，故又稱「多寶塔」。其特色係各層簷
頂皆重簷，一二層為二重簷，第三層為
三重簷，屋頂為八角攢尖式，其刹猶如
鈴鐸。

圖 12-365
玉泉山八角七層玉峰塔

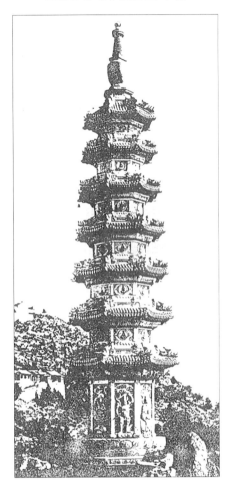

圖 12-366　金門文臺塔（左）、虛江嘯臥刻石（右）

至喇嘛塔方面，大致分為兩種形式，即普通覆鉢式喇嘛塔與金剛寶座塔兩大類。金剛寶座塔較少，僅北平西山碧雲寺以及大正覺寺，另山西大同及綏遠歸綏等數處。金剛寶座塔為印度菩提塔一種式樣，由印度高僧板達來於明永樂年間介紹到我國，此塔之應用係為我國佛塔一大變動，可惜運用不廣。覆鉢式喇嘛塔分佈除了北平附近外，在東北遼陽、內蒙、西藏一帶，以及華北華中華南皆有之，今各舉數例以明之：

圖 12-367 所示為北平頤和園內喇嘛塔，形式各不相同，圖 12-368a 為方形塔基，塔基開門洞，塔身係雙層碗形覆鉢，頂剎係十三級相輪組成，圖 12-368b 所示係廉隅形塔基，與妙應寺白塔相似，塔身係截頭圓錐形覆鉢重疊而成，其頂部及底部與交界處皆有仰覆蓮瓣，塔剎同於前者。圖 12-368c 所示為疊澀式塔基，塔身若一葫蘆，亦有仰覆蘆，葫蘆曲面上各有一排法輪，塔剎同前者。

圖 12-367　萬壽山內琉璃塔

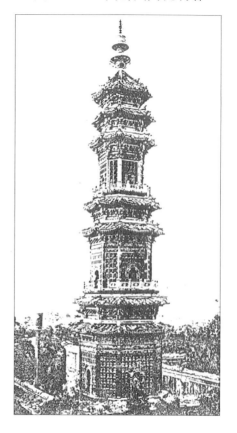

圖 12-368　萬壽山境內喇嘛塔

　　圖 12-369 所示爲河北房山戒臺寺戒壇堂屋脊上之喇嘛塔飾，計有五塔，四角隅較小，中塔較大，其特徵係塔身如一水缸形，塔刹有三級相輪及寶瓶；而西山八大處第一處喇嘛塔（圖 12-370 所示），其塔身二層，亦爲水缸形，下層四面開門。塔刹九級相輪。

圖 12-369
戒臺寺戒壇堂棟飾喇嘛塔

圖 12-370
八大處第一處西喇嘛塔

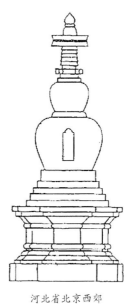

河北省房山

河北省北京西郊

圖 12-371
天寧寺
附近喇嘛塔

圖 12-372　大正
覺寺（五塔寺）
附近墓地喇嘛塔

圖 12-373
三河橋
喇嘛塔

圖 12-374
大正覺寺（五塔寺）
附近墓地喇嘛塔

喇嘛塔之演變狀況，由簡而繁，由純西域風格而變爲混融風格（混融風格即西域與中原藝術的混和融入），此種現象以原來如筍之層層相輪刹竿轉變爲層層之中原塔之刹竿最具特色。其演變並非突變而是漸變方式，如紫禁城中和殿內之喇嘛塔已突出層簷；漸變爲陝西潼關金靈寺之喇嘛塔，其刹竿已成層塔方式，至五臺山中臺之喇嘛塔則很明顯看出是西域覆鉢塔覆上一個中原樓閣式塔，爲混和之極至，而塔基也由原木廉隅式西域塔基變爲須彌座塔基。

十二、會館

清代會館建築往往集中於京師及省城，如當時北京都建有各省會館。這種會館係屬於同鄉會性質，爲歲時同鄉親友集會之場所，此種會館普遍設有戲場、會場、餐廳、圖書館等等。各地之會館大都跟鄉梓建築風格類似，其室內陳設與裝璜也以鄉土氣氛爲尚，以增進懷鄉之情感。清代最初以滿洲兵八旗征服天下，後來更成立蒙古八旗兵、漢軍八旗兵共二十四旗兵分置全國各省重要城鎮，這些旗兵因來自全國各地，非爲

圖 12-375　北平江西會館戲場內部

單純來自一地之地方軍，故常在各地建立「八旗會館」，以供八旗兵康樂活動以及連繫感情之用。圖 12-375 所示爲江西會館（在北平）之內部風格及陳設狀況，圖 12-378 所示爲瀋陽八旗會館狀況。

圖 12-376　北平江西會館戲場內部

圖 12-377　北平江西會館戲場內部

圖 12-378　瀋陽八旗會館戲場　　圖 12-379　瀋陽八旗會館戲場內部

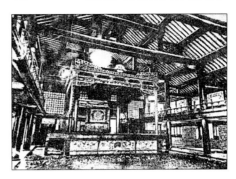

第八節　明清著名專業匠師傳記

一、樣子雷

　　北京宮殿、苑囿、郊祀乃至於都市計劃處處都顯出莊嚴、龐大、秩序的感覺，令人可揣想知當時營造施工時有一著名設計匠師主其事，這就是設計與燙樣的雷姓世家，因當時北京習慣上將幹那一行業出了名的姓氏與其行業混在一起，雷姓世家因做房屋燙樣最有名氣，故世稱為「樣子雷」。

　　所謂「燙樣」就是做建築物的立體模型。宮庭建築工程，因制度與風格需合乎殿式則例關係，在動工以前須先呈「燙樣」。「樣子雷」祖孫七代在清代二百多年內，曾參與重建北京三大殿，及暢春、清漪、圓明三園，香山及熱河行宮等宮殿及苑囿的興建，遂奠定了「樣子雷」的聲譽。

　　雷家原籍江西省永修縣，其祖曾累遷北京及南京。清初，其後裔雷發達應募至清宮工作，此為雷家發蹟之始，雷發達生於明萬曆四十七年（1619），在清康熙朝時曾參與三大殿工程（三大殿即紫禁城內太和殿、保和殿、中和殿），太和殿上樑儀式由康熙帝主持，當一切準備就緒，金樑升起，出乎意外，金樑不能卯榫（即公母榫不能吻合），可能係用明陵舊料原故，老師傅不敢下斧，使工部大員急如鍋中之蟻，才想起雷發達，請他上去試一試，眼看雷發達身懷利斧，攀升如猿，爬上柱頂，手起斧落，不偏不倚，大樑得以順利入榫，康熙帝遂授為工部營造所長班，故世人讚之：「上有魯班，下有長班，紫微照命，金殿封官。」雷發達至康熙三十一年（1693）卒歸葬南京，其職由子雷金玉世襲。

雷金玉生於順治十六年（1659），襲其父職後投充內務府色衣旗下。當時大內正修圓明三園，嘗為圓明園做楠木樣式，遂為樣式房掌案班，成為「樣子雷始祖」。雷金玉遂定居圓明園附近海淀，因工作得力，積功授內務府七品官，曾生五子，卒後歸葬南京，其幼子聲徵與其母在海淀落戶，不回南方，成年襲父職，至乾隆五十七年（1792）卒。

圖 12-380　圓明園燙樣

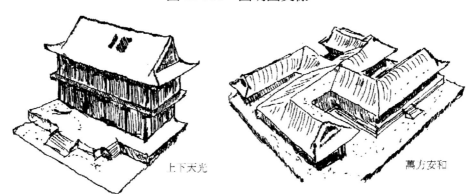

聲徵三子家瑋、家璽、家瑞都能承繼祖業，克紹箕裘。雷家璽世襲「樣式房長案班職」，乾隆五十七年承辦萬壽、玉泉、香山三園工程以及熱河避暑山莊工程，此外，又因承辦「昌陵」工程，長案班一職由其弟暫代。嘉慶中因大修南苑，紅木、檀香就地開雕加工，並返江西祖籍修家譜。家瑋於乾隆中奉派查辦各地行宮及各省路堤，乾隆南巡，江南及各省疆吏及鹽商備辦行宮，家瑋以工程專家隨駕供奉。

樣式房掌班一直由雷家璽擔任，家璽第三子景修，十六歲即隨其父在圓明園樣式房實習，至道光五年（1825），家璽卒，因景修尚幼，遵其父遺命，長案班由同遼郭九主持。至十餘年後，郭卒，始自領其職。雷景修為「樣子雷」第五代，一生勤謹，其家貯圖稿模型甚多，當時適值英法聯軍，圓明園被焚，樣式房停閉，乃徙店西直門東觀音寺，至同治五年卒（1866）。

樣子雷第六代雷思起，其子雷廷昌（第七代）在同治年間，西太后重修圓明園時曾下諭：「樣式房雷思起趕緊於一月內燙樣呈覽。」雷思起父子曾五次進呈燙樣。雷廷昌生於道光二十五年（1845），在光緒三年（1877）以積功封員外郎，匠人所受誥封，可謂絕無僅有，此時宮庭內外工程有王公大臣損資報

效，「樣子雷」第七代亦甚有名望。

民國以後，「樣子雷」式微，所藏圖樣模型日漸流散，所幸重要圖籍如圓明園、暢春園、萬春園、壇廟、陵工、府第、私宅等，燙樣如圓明園中路全部燙樣，西路「萬安安和」，中路「上下天光」，頤和園大戲臺、南海瀛臺、北海漪瀾堂、天壇、地安門等燙樣，總共三十多箱，都歸國立北平圖書館等機構收藏，保存了清代宮殿建築資料，現正爲研究清代建築式樣之圭臬。

第九節　明清之陵墓建築

一、帝王陵墓

明清之帝陵計有四處，一是南京鍾山之明孝陵，二是河北昌平天壽山之明十三陵，三是河北易縣清西陵，四是河北遵化清東陵，此外尚有景泰帝葬於北平西山，以及瀋陽天柱山之福陵（清太祖）、瀋陽隆業山之昭陵（清太宗）等處，今分述如下：

（一）明孝陵

在南京中山門外鍾山中峰之南岡，海拔自七十公尺遞升至一百公尺，係含有墳丘、享殿、石象生、石碑碣、寢殿、陵園等綜合性墓園系統，開創陵墓園林化制度。

明孝陵始建年代未詳，惟洪武十五年（1382）曾葬馬皇后於孝陵，故當不遲於此時；洪武二十五年（1392），祔葬懿文皇太子於孝陵之東，洪武三十一年（1398）五月，明太祖崩，與馬后合葬於孝陵。

明孝陵南向，陵前有牌坊，稱爲「下馬坊」，其旁有二碑，銘文一「神烈山」——爲號太祖塋墳之名，另一爲太祖自立之聖諭臥碑。再北進數百步至大紅門，內有碑亭，號爲神功聖德碑，立於墓道之中，爲成祖所立。其北有御河，曲水流波，水通霹靂溝，上有石橋，橋北有石獸六種，首爲石獅，次爲石獬豸（一角獸，如山牛），其次爲石駱駝，次石麒麟，又次爲石象，最後爲石馬，每種獸各有四頭，東西相向，森然若出警入蹕之鹵簿。其東北又有擎天石柱二根爲望柱，雪白如玉，雕鏤雲龍紋。又北有石翁佛八位，前武後文，文武各四對立，武臣之像係穿著介冑，手執金吾；文臣朝冠秉笏，彷彿肅靜而恭候

靈輅者。其北入塋域中。今總列其塋外建築如下：

```
                                        武 武 文 文
      蹲 立 蹲 立 蹲 立 蹲 立 蹲 立 蹲 立 望 石 石 石 石 ⎫
   碑 獅 獅 獬 獬 駝 駝 麟 麟 象 象 馬 馬 柱 人 人 人 人 ⎪
大 紅                豸 豸                            ⎪
  { 樓                                              ⎬ 北
南  門 蹲 立 蹲 立 蹲 立 蹲 立 蹲 立 蹲 立 望 武 武 文 文 ⎪
   牌 獅 獅 獬 獬 駝 駝 麟 麟 象 象 馬 馬 柱 石 石 石 石 ⎪
   亭        豸 豸                        人 人 人 人 ⎭
```

以上石人獸共計三十二。

越石人而盡御道則設櫺星門，門內又有御河，河通前湖。北進數百步，有文武方門五座，三大二小。其內即為享殿，面闊九間，有中門及左右方門五，殿制宏壯，殿前有左右廡三十及神帛爐二處，殿門外有御廚二，左為宰牲亭，右有具服殿，為皇帝具服更衣之所。殿後有平臺及六部房，平臺供奉御座二，座前有案桌，案左匣藏石龜，長尺餘，右配空匣。六部房今已毀。其北又有寢

圖 12-381　明孝陵參墓道（左）、石獸群（右）

圖 12-382　明孝陵之立獅　　　　　圖 12-383　明孝陵武石人

圖 12-384　明孝陵明樓隧道遺蹟

圖 12-385　明大祖孝陵石柱

江蘇省江寧

殿，名孝陵殿，面闊十一間，中奉太祖及后神主，神主蒙覆黃紗；殿後有門三座，並有夾室數楹，皆覆黃瓦，爲司灑掃及拈香之中官所居處，再過橋穿過隧道拱門，上建明樓，明樓爲建於高臺上之樓，樓後登啞吧院，院後有寶城，即塋域之圍牆，周遭完固，中有墳丘，高三四丈，梓宮葬於其內；東面亦有小丘突起穹窿即懿文太子之墓域。

除外，陵園內有松樹十萬株，鹿數千隻，項頸掛銀牌，盜宰者抵死，但洪楊亂後已砍伐殆盡。明孝陵之南有太祖功臣徐達、常遇春、李文忠、湯和、吳良、吳楨、顧時、王志等人之墓，是爲陪葬之功臣。

（二）明十三陵

明十三陵在河北昌平，爲明成祖至明思宗（景泰帝除外）十三帝王之陵，計有成祖長陵、仁宗獻陵、宣宗景陵、英宗裕陵、憲

圖 12-386　《金陵梵剎志圖》所載明孝陵古圖

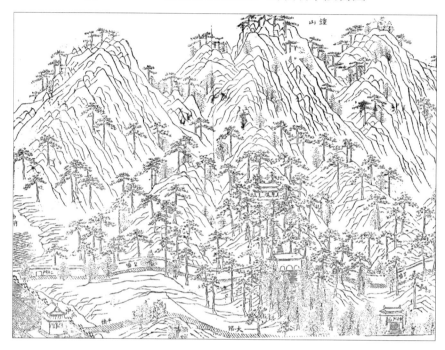

宗茂陵、孝宗泰陵、武宗康陵、世宗永陵、穆宗昭陵、神宗定陵、光宗慶陵、
熹宗德陵、思宗思陵等十三陵，其中以長陵最大，其他各陵散處其左，相距二
三里至五六里不等，本因年久頹廢，民國二十四年，國民政府曾撥款重修明
陵，漸復舊觀，今分述之。

　　長陵之南端爲石牌坊，五闕六楹（即五開間），白石砌成，寬達 35.3 公尺，
高 12 公尺，深 9 公尺，中央之孔跨度達 4.1 公尺，左右之孔 3.5 公尺，其次之
兩孔 3 公尺，坊柱平面方形，柱座有仰覆蓮座，前後有異獸蹲踞於柱墩之上，
異獸張牙露吻，手法極爲生動。牌坊上覆以黃藍琉璃瓦，極爲美麗，坊北有三
孔石橋，北進二里抵大紅門，門左右城垣周長 40 公里，圍繞十三陵，大紅門正
北一里，有大碑亭，四角盤龍石柱，飛簷四出，上蓋黃琉璃瓦，亭內有碑，刻
「大明長陵神功聖德碑」，建於宣德十年（1435）。出碑亭北行半里，有六角形
石華表二，相對而立，雕刻雲紋，柱座有蓮瓣，即爲望柱，再北進爲參墓道，
有石獸石人數三十六，自南而北依次有石獅四，石獬豸四，石駱駝四，石麒麟
四，石馬四，石文官八，石武將四，石獸皆前蹲後立，兩兩相對，茲將其排列
次序表立於下：

　　其較明孝陵尚多四華表以及四文石人，氣派較大，此增加之四文石人係為成祖奪位之功臣，所用石材達一千立方尺。石人之北為欞星門，亦稱龍鳳門，門有三道，頂覆黃瓦，其北再過五孔及七孔兩石橋，五孔橋即五空橋，橋下水已涸，由此橋分道可達諸陵，橋正北二里方達長陵門，由五牌坊至長陵門約7.5公里，可知明陵之宏偉。長陵門為長陵寢殿之正門，亦為重簷黃瓦，斗栱雕飾；北進即達稜恩門，為五開間之單簷歇山大殿，覆以黃瓦，臺基砌以白石勾欄，內有神帛爐二，外形如樓，以黃琉璃造成，極為工巧。門北數十步有長陵之寢殿——稜恩殿，此殿形式宏麗可比擬北京太和殿，係九開間重簷大殿，正面寬達 66.7 公尺（較太和殿多 2.7 公尺），南北深五間達 29.2 公尺（較太和殿少 5.7 公尺），面積 1,948 方公尺（約為太和殿面積十分之九），殿內有柱 32 根，皆高達 9 公尺以上，其中央之四根柱，高達 22.8 公尺，直徑達 1.14 公尺，周圍 3.58 公尺（即 1.1 丈），是以千年楠木製成，斗栱皆上七彩，殿臺基三重，各護以白石勾欄，殿中有楠木製神龕一，上刻雙龍環繞，內供神位，木主書「成祖文皇帝之靈」，殿前兩廡各十五楹為神廚，此殿為祭神之享殿，殿後有白石坊，北進內紅門，再通過墓道而達寶城，寶城即塋域之圍牆，據《明史》記

圖 12-387　長陵石人獸

圖 12-388　長陵石柱、石馬

長陵石華表

長陵石馬

圖 12-389　長陵石人、石坊

長陵五牌坊（五間六柱十一樓石牌樓）

長陵文石人，半身細部　　　　全身

圖 12-390　長陵五牌坊

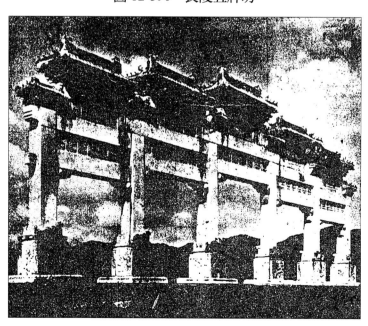

圖 12-391　長陵明樓成祖文皇帝碑　　圖 12-392　明成祖長陵石柱

河北省昌平　　　　　　　　　　河北省昌平

載，長陵寶城直徑爲明陵之首，達一百一丈八尺（325 公尺），周圍 1.02 公里，寶城前有明樓，建立於有拱券道，其上之樓爲重簷歇山，樓前有長陵匾額，樓內有穹碑，螭首方坐，碑刻「大明成祖文皇帝之陵」九字，字徑盈尺，中嵌以金，寶城後有如饅頭形之墳丘，稱爲「穹頂」，上植松柏，下有水溝，內有金井石床，置成祖之金棺，

圖 12-393　五牌樓基壇

長陵墳丘直徑達 225 公尺，係明十三陵最大者。

　　其次明仁宗之獻陵在長陵之右，建於洪熙元年（1425），因仁宗遺詔不欲厚葬，故其規模爲十三陵中最狹小者，其陵在天壽山西峰之下，在長陵西偏北一里，即五空橋北三十餘步往西即至，其神路亦有碑亭，碑亭立無字碑，碑尺

圖 12-394　長陵石獸及其大紅門簷細部

圖 12-395　明成祖長陵稜恩殿（河北省昌平）

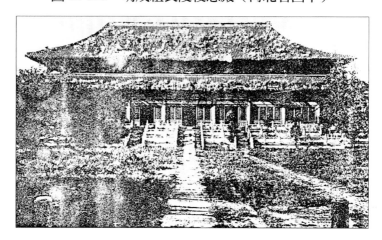

度如長陵，內進稜恩門，但無角門，寢殿面闊五間重簷，柱紅漆，直椽三道，平刻雲花，殿東西有左右廡及神廚各五間，殿後有矮圍牆門，門後土山稱玉案山，由玉案山之右開闢神路，神路通小橋，橋水由陵東流來，過橋會於北五空橋，過玉案山後三道橋，可達三孔門道，其制小於長陵紅門，再經平鋪甬道抵達寶城，城內有小塚即墳丘。

　　宣宗之陵稱景陵，建於正統元年（1436），其制本亦甚狹小，嘉清十五年（1535）擴大其制，在天壽山東峰下，即長陵東北一里半，自北五空陵南數步通景陵神路至殿門三里，其碑亭門廡如獻陵，寢殿五間，重簷，階有三道，其上平刻龍形，寶城狹長，題榜「景陵」。

圖 12-396　長陵平面

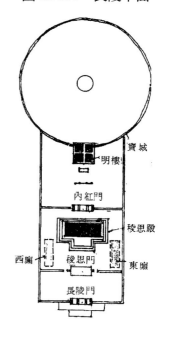

圖 12-397　長陵石駝

圖 12-398

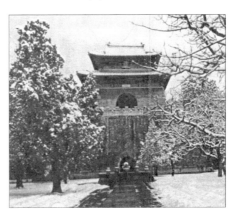

　　英宗陵寢爲裕陵，在石門山，即獻陵西三里，建於成化元年（1465），由獻陵碑亭前有「裕陵神路」可通達，其制：「金井、寶山城池一座，照壁一座，明樓花門樓各一座，俱三間，香殿一座五間，裝修係雲龍五彩，且有貼金硃紅石牌一」，餘同諸陵，英宗臨終詔廢以人殉葬陋習。

　　憲宗茂陵位在聚寶山裕陵西北一里，自裕陵碑亭前西分爲「茂陵神路」以通茂陵，有單孔拱橋，其陵制同裕陵，爲十三陵中保存最完整者。

　　孝宗陵稱爲泰陵在史家山，即茂陵西偏北二里，自茂陵碑亭前分有「泰陵神路」，神路有五孔拱橋，其下有賢莊、灰嶺二水流過，碑亭北有三座單孔拱橋，陵制同茂陵。

　　武宗康陵在金嶺山，距泰陵西南二里，自泰陵橋下西南分出「康陵神路」，康陵東向路有五孔石拱橋，其下有錐石口水流過，制如泰陵，距長陵大紅門三十里，爲十二陵中最遠者（自長陵五牌坊起算）。

　　世宗陵稱爲永陵，在十八道嶺（今翠陽嶺），即長陵東南三里，自七孔橋北百餘步即分出「永陵神路」（神路即參陵道），神道長三里，有單孔石橋，碑亭如獻陵，但較高大，其明樓三面均爲城堞，有直匾稱爲「永陵」，其規制之精緻壯麗邁過長陵。其稜恩殿重簷七間，左右配殿各九間，稜恩殿東又有感思殿，爲皇帝謁陵駐蹕之處，寶城直徑達八十一丈（259.2 公尺）。明陵由獻陵起，歷景、裕、茂、泰、康諸陵皆甚儉約，迨至永陵始又崇奢侈，當初永陵初成，世宗曾登陽翠嶺，謂工部諸臣云：「朕陵如是止乎？」部臣倉皇答稱：「尚有周垣未作！」因此再築方牆圍護，與諸陵迥異，其陵牆內外皆植松檜，稜恩殿後有

松稱「臥松」，臥後三折復起，頗奇，公鼐謁永陵詩有「規模千古上，制作百王新。」之句，即可知其規模，圖12-399示永陵之明樓。

圖 12-399　永陵明樓

　　穆宗陵稱為昭陵，在大陵山，即長陵西南七里，自七孔橋北二百步分出「昭陵神路」，其神路上也有五孔拱橋，橋下有德勝口水流過，餘制若康陵，亦不甚奢華。

　　神宗萬曆帝之陵稱為定陵，在大陵山，自昭陵五孔橋東分出，北向有「定陵神路」，神路長達一里，其碑、橋、垣、殿制如永陵，但奢侈則過之。定陵建築工程費據《明史‧禮志》記載，耗資八百餘萬兩銀（值今新臺幣八億元以上），除了有規模壯麗之地上建築——碑亭、石人、石獸、寶城、

圖 12-400　定陵明樓

圖 12-401　定陵石人群、墓門

圖 12-402　定陵墓室平面

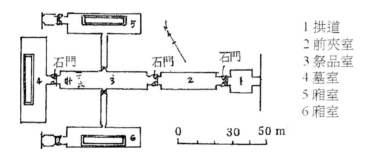

1 拱道
2 前夾室
3 祭品室
4 墓室
5 厢室
6 厢室

明樓、拱樓、紅門、參陵道、墳丘外，尚有設計精巧之地下宮殿墓室，以及像生人所用之器物、傢俱、禮服皆設在墓室內，尤其是白玉寶座及精美磁器、寶冠件件皆是無價之寶。但是人算亦不若天算，定陵自封墓後歷三百二十七年便遭到徹底的挖掘，這豈是萬曆皇帝始料所及呢！

　　定陵之陵墓外除仍置石牌坊、紅門、碑亭、石獸、石人、寢殿、明樓外，其墓葬之制，據安德魯（Ardrew Boyd）所著的《中國建築與城鎮計劃》（Chinese Architecture and town planning）一書，第 146 頁記載如下：

　　　民國四十六至四十七年間，中國科學院考古研究所第一次發掘明陵
　　　之定陵，將直徑 228.8 公尺直徑之塋壙全部發掘，發現定陵明樓後
　　　之松樹下有地下宮殿之入口，平面如橫置山形，共分為六室，由入

口之磚砌斜坡道可下達地面下 19.8 公尺之外室，外室平面爲正方
形，牆面係以灰石砌成，天花亦以灰石砌成的圓筒形穹窿
（barrel-vault）並加一仿木構造之大理石屋簷；外室穿過一自動上
鎖之巨大大理石門而前室，前室之構造亦係一灰石砌圓筒形穹窿
道，內部空無一物，前室盡頭亦有一自動上鎖之大理石門，門內即
爲明器室，明器室長三十二公尺，寬六公尺，亦係灰石砌成之圓筒
穹窿道，室內側擺置三套以白色玉石雕成之寶座，一置正中，二置
其左右，每套各有六個白玉石椅前一後五，各置祭器，由明器室亦
經一自動上鎖大理石門可抵墓室，其中軸垂直於外室、前室、明器
室中軸連線，寬 20.1 公尺，深 8.8 公尺，高 9.8 公尺，亦係一右石
砌成之圓筒形穹窿天花，其中有一長方形大理石砌的墊座，墊座邊
亦雕花絞，其上置三套華麗之棺槨，係萬曆帝及其二后孝瑞后及
孝靖后（二后皆姓王）之梓宮，均成骼體狀，惟其頭髮保存完好，
三者均盛裝，冕冠龍服，其旁並置備用常服，絲布以及金銀手飾，
漆器及瓷器；明器室中間兩側經過狹窄圓筒穹窿道可至東西廂室，
廂室構造亦與前述各室相同，亦設有大理石砌墊座，但未置有棺槨，
兩廂室之內側經一自動石門皆有一小川堂，其西側川堂通至地面，
係供後死之皇后合葬時進入口；據《明史》記載孝瑞后先死於萬曆
帝，孝靖后亦先死於萬曆帝，但皆不將棺槨置於廂室而置於萬曆帝
墓室，此乃二后皆於萬曆帝死後方行合葬。

光宗慶陵在裕陵西之景泰窪，即原景泰帝陵之預定地，因英宗復辟，景帝葬在
西山麓，光宗出殯既速，逐用此地，即天壽山西峰之右，距獻陵西北一里，自
裕陵神祭路小石橋下往東北即爲「慶陵神路」，其陵制同獻陵。

　　熹宗德陵在雙鎖山潭子峪，距永陵東北一里，自永陵碑亭前北分出「德陵
神路」，其陵制如同景陵，稜恩殿柱飾以金蓮，殿後無門，異於諸陵。

　　至於明朝最末皇帝崇禎帝因殉國於變亂之際，草草收葬於思陵，即天壽山
西口外之鹿馬山，葬制最省，據《顧亭林詩文集》記載如下：

　　　大行皇帝（即崇禎帝）御宇之日未卜山陵，田妃薨，葬悼陵，距西
　　　山口一里許，遺工部左侍郎陳必謙等營建，未畢而都城失守；賊以

大行皇帝、大行皇后周氏梓宮至昌平州，士民率錢募夫，葬之於田
妃墓內，移田妃於右，帝居中，后（周后）居左，以田氏之槨爲帝
槨，軒蓬藋而對之，（清入關）後乃建碑亭，前後各一座，有周垣而
規模狹小，曾不及東西井之閎深，門外右爲司禮大監王承恩墓，以
從死俯焉。

是爲明十三陵規模最小者。清初，募民力配合公帑增修之，並建明樓，樓有四
窗，另立碑高一丈。

（三）清瀋陽東陵與北陵

　　瀋陽爲清未入關前之都城，清太祖努爾哈赤與清太宗皇太極皆葬於此，前
者之陵稱爲福陵，因位於城東渾河北岸之天柱山，故亦稱東陵，後者之陵爲昭
陵，因位於瀋陽西北之隆業山，故亦稱北陵；二陵皆仿明陵之制，惟規模遠遜
於明陵，今分述如下：

　　福陵在瀋陽城東二十里建於明天啓七年（1627），順治八年（1651）曾封高
陵墳，改稱陵山爲「天柱山」。其周圍長達 9.5 公里，原制（依《清會典·盛京
工部》）南有石造牌樓二處，北上有華表柱二根，其北有石獅二隻，左右對立，
正北有大紅門一處，後又有東西紅門二處，其北即爲繚垣，四面共長五百八十
丈（1,856 公尺）。垣內有石獸群，由南而北，依次爲石馬、石駱駝、石虎、石
獅各二，左右相對。其北又有華表四，左右相對，更北有石橋，過石橋後上一
百零八級之蹀躞（即石片斜坡道）即達碑亭，內有太祖之神功聖德碑。其北又
有班房、牲亭齋，左右有茶膳房、果房、滌器房，其北復有蹀躞三路而達隆恩
門，爲寢殿正門，係三重簷建築。其北即爲隆恩殿，臺基高 1.6 公尺，四周長
117 公尺，頂覆黃琉璃瓦，計四門八窗，殿內大暖閣一間，配設寶床，小暖閣
二間供奉神牌，並設有龍鳳寶座、福晉椅，供案等物。殿前有蹀躞三道，中飾
盤龍；殿南有東西配殿各三間，西配殿前有焚帛爐；殿北有石柱門二，正北又
有石供案一，其北即爲明樓，置於高臺基之上，高 8 公尺，重簷，樓下爲洞門，
樓內鐫有滿漢文之「太祖高皇帝」之墓碑。其北又有琉璃影壁一座，再通過方
城、月牙城而到寶城。寶城（塋墳之圍牆）高 5.4 公尺，周圍長 190 公尺，寶
城內墳丘稱爲寶頂高 6.4 公尺，周圍 102 公尺。今陵內古木參天，綠陰滿地，
加上繚垣及寶城之金瓦朱牆，極爲壯觀，可惜牌樓已圮毀，不復舊觀。

圖 12-403　福陵（東陵）牌樓　　　　圖 12-404　昭陵（北陵）牌樓

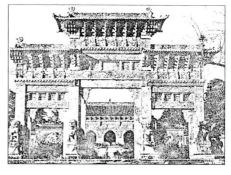

圖 12-405　清太宗昭陵隆恩殿、明　　　　圖 12-406
　　　樓、墳（瀋陽北郊）　　　　昭陵（北陵）華表勾欄

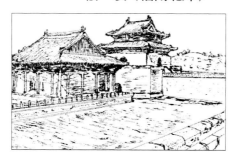

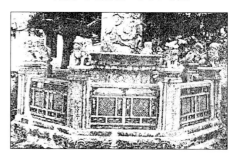

圖 12-407　　　　　　　　　圖 12-408
昭陵（北陵）隆恩殿石階　　　　昭陵（北陵）牌樓前勾欄

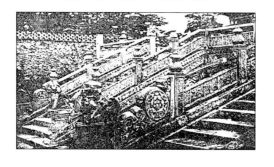

圖 12-409　北陵大紅門　　　　圖 12-410　北陵隆恩殿與明樓

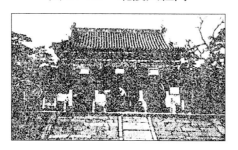

　　昭陵在瀋陽城北十里，建於順治八年（1652），其陵山爲隆業山，係人工所築，陵周達 8.2 公里，出瀋陽北郊，過新開河石橋即到；其陵制依《清會典》所載：南有杖石馬二，稱爲大白小白，其北有石獅二、下馬碑二、華表柱二，皆兩相對立，夾峙參墓道，其北又有一石橋稱爲「神橋」，過橋後有白石牌樓一座，三間四棟，牌樓內東有更衣亭，西爲省牲亭、饌造房，後有齋班房，北上有三紅門，南門正中，東西紅門在前，其北有繚垣周長 1,586 公尺，其正北有華表柱二，更北有石象二、石駱駝二、石馬二、石虎二、石麒麟二、石獅二，皆東西兩兩相對，其北又有碑亭一座，係雕刻滿漢文之「大清昭陵神功聖德」碑，亭前有蹉躇三路，亭後又有華表柱一對，均載頌德之辭，其正北爲隆恩門，三重飛簷，甚爲壯麗，門前中央蹉躇三路，東西爲茶膳房及滌器房；正北即爲隆恩殿，臺基高 1.9 公尺，臺基周長 116 公尺，牆開四門八窗歇山屋頂，頂覆黃琉璃瓦，其內設有大小暖閣共二間，陳設與福陵相同，隆恩殿南有東西配殿各三間，西配殿前有焚帛爐，配殿南又有東西配樓各一座。隆恩殿北爲明樓，其制度與福陵相同，由明樓通過方城、月牙城即達寶城，方城高 7.5 公尺，周長 252 公尺，月牙城圓形高 7 公尺，周長 88 公尺，中央建有琉璃影壁一座。塋墳之寶城高 7.5 公尺，周長 195 公尺，其上層寶頂高 6.4 公尺（即墳丘，如城頂而名），周長 105 公尺，其陵墓之制顯然大於福陵。今將昭陵及福陵之陵墓制列如下表比較之：

福陵（清太祖陵）：

昭陵（清太宗陵）：

　　昭陵前石造五供，包括香爐一、花瓶二、燭臺二，以香爐居中，花瓶居其旁，燭臺又居其次，其雕刻手法古樸（如圖 12-411 所示）。

<p style="text-align:center">圖 12-411　昭陵北陵五供案</p>

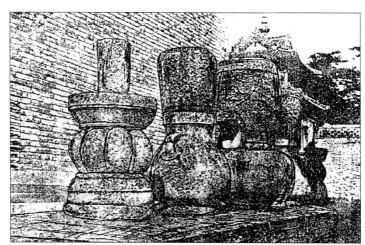

（四）清遵化東陵

　　清自順治帝入關而主宰中國，其帝陵皆卜葬於北平城東北一百三十公里遵化縣之東陵（在北平之東而得名）以及北平城西南一百公里易縣之西陵（因在北平之西而名）；東陵在遵化縣西北之昌瑞山，東西北三面環山，仿若明陵，惟氣象稍遜，包括世祖孝陵、聖祖（即康熙帝）景陵、高宗（乾隆帝）裕陵、文宗咸豐帝之定陵以及穆宗同治帝之惠陵等五帝陵。另有昭西陵（順治帝母孝莊后）、孝東陵（順治帝孝惠后）、定東陵（咸豐帝孝貞后）、妃、公主、親王共十八陵。西陵在易縣西北（梁格莊西五里）之永寧山，包括世宗雍正帝之泰陵、仁宗嘉慶帝之昌陵、宣宗道光帝之慕陵以及德宗光緒帝之崇陵。除外，尚有雍正帝孝聖后之泰東陵、嘉慶孝和后之昌西陵、道光帝孝靜后之慕東陵等后妃陵，共計十一陵，清入主中國十帝中惟有宣統帝（民國六十年死於北平）無陵。今先敘述東陵如下：

　　東陵昌瑞山本名豐臺鎮，初賜名鳳凰山，康熙二年改為昌瑞山，其地據《皇朝文獻通考》稱：「山脈自太行山來，重岡疊阜，鳳翥鸞蟠，嵯峨數百仞，前有金星峰，後有分水嶺，諸山聳峙環抱，左有鮎魚關、馬蘭峪，右有寬佃峪、黃花山，千巖萬壑，朝宗迴供，左右兩水，分流病繞，俱匯於龍虎峪。」

諸陵之分佈，世祖孝陵在昌瑞山麓，聖祖景陵在山之左麓，當孝陵之東面，高宗裕陵在山右麓勝水峪，當孝陵之西面，文宗定陵在平山峪，當裕陵之西，穆宗惠陵在雙山峪，當景陵之東南，此爲東陵之五帝陵。此外，后陵有四，昭西陵在大紅門外，當孝陵南偏東，孝東陵在孝陵之東，定東陵有二，在定陵東三里，其一爲孝貞后鈕祜祿氏，葬於普祥峪，其二爲孝欽后那拉氏（即慈禧太后），葬於普陀峪。

圖 12-412　清東陵隆恩殿內部

清入關後帝后之陵墓皆仿明制，其略制如下：

參陵之道路稱爲神路，兩旁植樹，稱爲儀山樹，神路可通諸陵，蜿蜒隨山高下，陵有圍牆有大紅門，其內之陵門居中，有小城四方稱爲「方城」，方城有門洞稱爲「甕券門」，其上有城樓稱爲「明樓」。大紅門與明樓之間依次配列石人、石獸、金水橋、隆恩門、隆恩殿。隆恩殿爲陵之享殿，殿東西有配殿，貯存所葬帝后生平之衣物、器具、書籍、珍玩。方城之後爲琉璃影壁。影壁下穿地爲大隧道，深數丈，直通地宮，隧道之盡頭爲大石門兩扇，中有巨大圓石，可移動，門關閉則阻以巨石，不知其爲門。進入石門內則爲地宮（即地下宮殿），地宮中安置梓官（即棺槨），居中有巨石甚長，石中央有井，稱爲「寶井」，儲滿珍寶。石上放置梓官，稱爲「寶床」，地宮成四方形，左右兩角列置石臺，其上置皇帝或皇后寶冊。陵丘作成圓形之隆起巨阜，由琉璃照壁兩旁有上陵道以上陵丘，按級而升，稱爲「馬道」，馬道盡頭即陵丘，陵丘之峰頂稱爲「寶頂」，寶頂下數十丈即「地宮」，陵丘周圍所圍繞半圓形圍牆稱爲「寶城」。

1. 孝陵

建於順治十八年（1661），其制據《大清會典・工部》卷六十一西陵規制如下：

　　世祖章皇帝陵爲孝陵，寶頂（即墳丘，如城頂）高一丈五尺（4.8 公尺），周五十四丈九尺（175.6 公尺）；寶城（即塋墳之圍牆）高二丈四尺（即 7.7 公尺），周六十三丈（202 公尺）；月牙城高二丈三尺（即 7.4 公尺），廣二十八丈七公尺（92 公尺）；正中琉璃影壁一座，前爲方城，高二丈八尺七寸（9.2 公尺），廣六丈四尺二寸（20.5 公尺），縱如之，上爲明樓，內碑一座，下爲甕朶門（即拱門洞），門外月臺，前爲月牙河，水洞四達，中設石橋，橋南設白石祭臺，上陳石五供一分，前爲二柱門，石柱二，又前琉璃花門三，門外玉帶河一道，中建石橋三（座），前爲隆恩殿五間，內設暖閣三，外設月臺，左右列銅鼎、銅鶴、銅鹿各一，崇階石欄，五出陛（即臺階），東西廡各五間，燎爐各一，前爲隆恩門，五間，東西班房二，兩廂各五間，東廂後（有）神廚五間，神庫——南北各三間，宰牲亭一座；正中建神道碑亭一座，迤東石橋二，前後設盤龍松架，亭前正中（有）三洞石橋一，又七洞石橋一，一洞石橋一，東西下馬石碑二，龍鳳門三，門外設班房各三間，前列石刻朝衣冠介冑文武像各三對，臥立麒麟、獅、象、馬、駝，狻猊各一對，望柱二，其前正中建聖德神功碑亭一座，擎天柱前後各二、四周石闌；碑亭前東西班房各三間，南左具服殿三間（即更衣室），前中爲大紅門，門前左右設班房各三間，東西下馬石碑二，又前正中石坊二，神道兩旁均封以樹，木株爲行，各間二丈，每間十五丈立荷花頭紅柱一，貫以朱繩；內圍牆周長一百九十七丈一尺五寸（即 630 公尺），高一丈一尺（3.5 公尺），外圍牆周長六千四百三十九丈四尺八寸（20.6 公里），高一丈三尺（4.2 公尺）。外圍牆係包括東陵全部之圍牆。

　　今將其陵墓建築配置如下：

2. 聖祖景陵

景陵建於康熙六十一年（1722），其陵制依據《大清會典》記載如下：

聖祖仁皇帝陵爲景陵，寶頂高二丈（6.4 公尺），周六十二丈八尺（200 公

尺），寶城高三丈七尺一寸（11.8 公尺），周六十七丈七尺一寸（216 公尺），月牙城高二丈二尺（6.8 公尺），長十六丈（51 公尺），正中琉璃影壁一座，前為方城，高二丈八尺七寸（9.2 公尺），廣六丈四尺（20.5 公尺），縱如之，圍牆周長一百七十九丈四尺五寸（574 公尺），高一丈一尺（3.5 公尺），餘制與孝陵同。

3. 高宗裕陵

裕陵最遲完成於嘉慶四年（1799），陵制依據《大清會典》記載如次：

高宗純皇帝陵為裕陵，寶頂高一丈五尺（4.8 公尺），周六十四丈九尺（208公尺），寶城高二丈六尺七寸（8.5 公尺），周七十三丈五尺（234 公尺），月牙城高二丈一尺（6.7 公尺），周十七丈九尺（57 公尺），方城高二丈三尺九寸（7.6公尺），廣六丈五尺（20.8 公尺），縱如之，圍牆周長一百九十丈三尺二寸（609公尺），高一丈三尺（4.2 公尺），餘制與孝陵同。

裕陵與孝東陵、定東陵同在民國十六年五月被盜發，闃夜秘密進行，先發掘寶城，因不得入地下宮殿，乃用炸藥爆破石門，但因時間不足及陵內出水關係，只有裕陵及普陀峪之定東陵兩陵得手，陵內珠寶全被盜出，被遜清帝溥儀於二週後得知此事，曾派戴澤、溥忻，耆齡、寶熙等人赴陵地實地調查並作報告謂：「裕陵寶城以內，隧道之上，緊接影壁之下，被匪崛一大穴，廣約丈餘，其他外觀無何損傷，後又在陵外拾得人骨斷塊及女龍袍，上附珍珠已被拆去，裕陵隧道中入口開啟，門內浸水約三四尺，其他二石門也半開。其普陀峪定東陵穴內磚石拆去，金槨被毀，玉體暴露，只得重新收斂，並在附近拾得珍珠……賊人遺落之物」。〔註30〕

又據仇問政所著〈孫殿英劫清陵〉所述裕陵被盜掘現況如下：〔註31〕

民國十六年四月二十五日，奉軍岳兆麟團長馬福田據馬蘭峪叛變，五月十五日，孫殿英軍之師長譚溫江擊走福田，遂入峪內大肆焚掠，次日孫軍另一旅長韓大保又自葦子峪進據裕陵及定東陵，韓軍與譚軍彼此聲言失和，斷道備戰，宣佈戒嚴，不許各陵行人往來，遂用炸藥爆破兩陵隧道，窮搜寶物，二十二日，孫殿英連夜搭汽車趕來收贓；二十四日譚、韓兩軍在孫賊授意下飽掠滿

〔註30〕　參見仇問政〈孫殿英劫清陵〉一文，《傳記文學》刊載。

〔註31〕　同註30。

圖 12-413　裕陵石牌坊

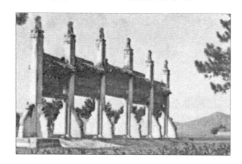

圖 12-414
乾隆帝裕陵明樓、遠景及隆恩門

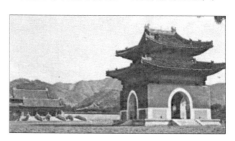

載而歸，六月初，譚溫江在北京賣珠，案遂破獲，當日，青島警察又於孫殿英隨從兵張歧厚身搜得珍珠三十餘顆，案遂大白。

　　一個月後，溥儀諭派耆齡、陳毅、寶熙、戴澤、溥圻前往勘察修復，七月八日勘視裕陵，盜石穴在琉璃影壁之下，下距地宮約丈餘，以梯下降而入，抵第一靈石門，門已洞開，地宮內水深四尺餘，水邊陰氣襲骨，受阻不得進，七月九日以庫存抽水機抽水，抽至十四日，水深僅餘三四寸，遂復入地宮內察勘，發現石門三重洞開，第四重門近樞闑處，爲火藥炸傷，當門有金絲卍字朱棺，石門右扇傾於閾（門限）旁，以棺壓之，左扇則傾斜壓於棺之上，棺蓋鋸有孔，容一人出入，此棺蓋爲高宗之梓宮，其餘棺槨或全或毀，縱橫錯亂，巾被衣衾堆棄於污泥積水之中，所在皆是。

　　考高宗有二后三妃，合葬者有孝賢后富察氏及孝儀后魏佳氏（嘉慶生母）同奉安於高宗梓宮石床之左右，其西從葬有慧賢妃高佳氏、哲憫妃富察氏及淑嘉妃金佳氏。七月十五日，於寶床西兩棺之間，尋得褕服玉體一軀，毫無損傷，龍袍依舊完好，腳穿繡鳳黃鞠二，著一落一，一耳綴環珥猶存，髮有拔脫，爲孝儀后之屍，裕陵帝后妃共六屍，僅存此屍，其餘骨骸散亂。自初五於石門外拾得肋骨一、膝骨一、趾骨二，初七於隧道甎中拾得脊胸骨各一，色皆黑爲高宗骨，十二日又於石門拾得踵骨一；十四、五日於地宮泥水中拾得骸骨甚多，但散亂不可紀，僅得頭顱四，其一連日遍見不見，最後在石門所壓朱棺下得男體頭顱骨一，命吏驗之，實爲高宗，下頂已碎爲二，上下齒共三十六，體幹高偉，骨皆紫黑色，股及脊猶黏有皮肉，高宗骨骸共缺腰肋、左脛、手指及足趾骨，此自號十全老人之古稀天子，殯葬一百三十年後竟是遺骸離析，令人嗟嘆？耆齡又謂高宗頭顱之眼眶，眶向內轉作螺栓紋，有白光自眶中射出，

實乃幻想臆語，其他一后三妃之骨，十僅餘四五，其中一頭顱後半碎損，僅存面頂而已，蓋因盜軍攪物，將骸骨弄亂，土匪繼之拾遺寶，筐取泥漿，就河濾過，故骸骨散亂如此！

耆齡等五清遺老遂加以改葬，因后妃骨骸辨識困難，主張除高宗可識遺骨外，后妃可就遺骨所在，各以黃綢紒包裹，以防合妃分葬肢體陽錯陰差。於是將高宗梓宮陳置寶床正中，隨員以黃綢紒奉高宗顱骨至，溥忻最先將其斂入棺中，戴澤再斂四肢骨，恆煦、溥侗兩位高宗七世及五世孫相續助斂，寶熙當前，將紒中遺骨捧出而斂；並將后妃遺骨奉安於高宗二旁之二棺，三棺下皆鋪薦黃龍緞褥五重，上撫黃龍緞被三重置於棺上，皆耆齡親手鋪陳，陳毅助鋪；戴澤又以昔時光緒帝所賜之龍褂龍袍獻上覆之，斂訖，再命工師黏鬃金，與舊畫金卍一律，然後再放置孝儀梓宮於其右，時當民國十六年七月十六日。次日良辰，遂將外三重石門掩閉，並召工鎮築隧道上方之洞，所用石灰多達八千餘斤，較改葬西太后陵多逾三倍，因裕陵道上當空院，爲防地下水所侵而加密。

當時全國未統一，河北省尙在北洋軍閥手下，故致使赤眉賊盜發漢陵，藩鎮叛賊盜發唐陵之歷史重演，實令人痛心疾首，爲了亡羊補牢計，應培養國民有「古代陵墓皆屬民族文化遺產應多加愛護珍惜」之觀念，否則，古蹟（包括古墓）將告經年累月湮失破壞，文明古國稱呼將只剩下虛名而已，每憶及埃及五千年前陵墓──金字塔雖經多次戰亂仍完好保存至今，對比之下，眞令人扼腕長嘆！

4. 文宗定陵

定陵建於咸豐十一年（1861），其制依據《大清會典》記載如下：

文宗顯皇帝陵爲定陵，寶頂高一丈六尺（5.1 公尺），周三十六丈（1,152 公尺），寶城高二丈四尺（7.6 公尺），周五十丈（1.6 公里），月牙城高二丈四尺，廣四十丈（1,280 公尺），圍牆周長一百四十七丈六尺六寸（5.7 公里），高一丈三尺六寸（4.4 公尺），餘制與孝陵同。

5. 惠陵

穆宗毅皇帝陵爲惠陵，寶頂高一丈七（5.4 公尺），周三十七丈（1.18 公里），寶城高二丈六尺三寸（8.4 公尺），周五十一丈三寸（1.63 公里），圍牆周長一百九十八丈（6.3 公里），餘制與孝陵同。

由上述墓葬之制，可見年代愈後尺度愈小，此當與國勢日漸凌替有關。

（五）易州西陵（易縣西北永寧山之太平峪與隆莊）

易州西陵始建於雍正八年（1730），以雍正泰陵為主，昌陵和慕陵在其西，崇陵在其東北，連泰東陵、西昌陵、慕東陵等后陵以及嘉慶二公主之北公主陵、道光公主之東公主陵、雍正長子端親王陵、九子之懷陵共計十一陵構成方圓數十里之陵墓群。今分述如下：

1. 世宗泰陵

為清易州西陵中建築最早者，建於雍正八年。其陵坐北朝南，由南而北，有配置左中右三座環列之五間巨大石牌坊，坊上雕刻龍鳳雲寶相花紋，牌坊之北即為三間圓拱門之大紅門，大紅門兩旁有白大理石雕麒麟，門內東邊有三間具服殿，現坍毀僅剩樑柱屋頂，其北即為聖德神功碑亭，碑亭若城樓，重簷黃瓦，其下正中為圓拱門道，亭外四角立有擎天石柱，碑亭之北，陵道之兩旁，立有一對望柱、二對石狻猊、二對石駱駝、二對石馬、二對石象、二對石獅、二對石麒麟，皆前臥後立，兩兩相對，石獸之後，有三對石文官，三對石武將，皆著滿清服飾。其北有龍鳳門三座，龍鳳門遠看石牌樓，有石雕門柱，中間配有朱門，石門楣上刻有寶珠火焰，門與門間都有琉璃壁。其前小河上有七孔石橋，過石橋即為神道碑亭，其制較神功聖德碑亭為小，平面方形，亭下四面有門，亭中立石碑，碑銘「世宗敬天昌運建中表正文武英明寬仁毅大孝至誠憲皇城之陵」，亭東有神廚五間，神庫六間。繞過神道碑亭往北，即為泰陵寢

圖 12-415　清世宗泰陵牌樓（河北省易縣）

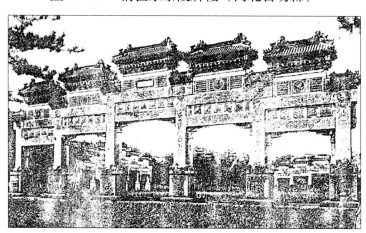

殿之宮門——隆恩門，為五間之殿，門前有月臺，東西兩廂各有五間，東西班房各二間；其北面正殿，即為泰陵寢殿——隆恩殿，為五間大殿，內設暖閣三，外設月臺，護以大理石勾欄。殿前之丹墀，左右陳列銅鼎、銅鹿、銅鶴各一，現銅鶴已被盜取，僅餘石座，殿內柱以立粉畫成凸粉，再施以金漆，中門暖閣設雍正神主牌位，隆恩殿東西廡各五間，並有東西燎爐（即焚帛爐）各一，係以琉璃磚砌成，殿北又有玉帶河，上有三石橋，石橋北有三洞之琉璃花門。北有望柱二及石柱門，通過石柱門北設祭臺，上設石五供案，北即明樓，亦即寶城之城樓，內有碑一座，下有甕券門（即拱門），前有月牙河，即護城河，上設石橋達祭臺，明樓建於大臺之上，此大臺即為方城，高二丈八尺四寸（9公尺），邊長六丈五尺（20.8公尺）。明樓內有月牙城，城單面，彎曲如新月，高二丈一尺（6.7公尺），寬十九丈九寸（63.6公尺），城正中有一琉璃影壁，影壁之北，即是墳丘，稱為寶頂，高一丈三尺（41.6公尺），周六十六丈四尺（212公尺），寶頂中有隧道，稱為地宮，即置金棺之所在。圍牆包括西陵全部周長四千三百九十九丈（約14公里），高一丈四尺五寸（4.6公尺）。其制為黃瓦紅牆。

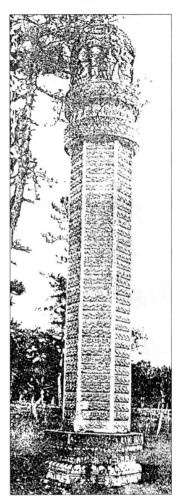

圖 12-416　清世宗泰陵石柱

河北省易縣

2. 仁宗昌陵

昌陵之制依據《大清會典》記載如次：

昌陵寶頂高一丈五尺（4.8公尺），周六十六丈六尺（213公尺），寶城高三丈六尺（8.3公尺），周七十三丈二尺八寸（234公尺），月牙城高二丈五尺二寸（8公尺），廣十八丈五尺（59.2公尺），正中琉璃影壁一座，高一丈六尺九寸（5.4公尺），廣二丈一尺三寸（6.8公尺），前為方城，高二丈九尺（8.3公

尺），廣六丈三尺七寸（20.4 公尺），縱如之，圍牆周長二百二十七丈一尺八寸（727 公尺），高一丈二寸（3.2 公尺），餘制與孝陵同。

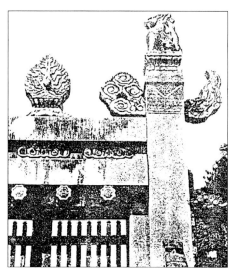

圖 12-417　泰陵龍鳳門

河北省易縣

3. 宣宗慕陵

寶頂高九尺（2.8 公尺），周二十九丈二尺五寸（93.6 公尺），寶城高一丈四尺五寸（4.6 公尺），周三十一丈四尺五寸（100 公尺），圍牆周長一百九十五丈七尺五寸（626 公尺），高一丈（3.2 公尺），餘制與孝陵同。

4. 崇陵

爲光緒帝之陵，與隆裕太后、珍妃合葬。其制較泰陵爲小，約同於慕陵。民國成立後，北洋政府曾撥款續修。

二、后妃及親王陵及大臣陵

明代皇后皆合葬於帝陵內，同壙不同棺，故不另建陵墓，至於王妃亦依例合葬於王陵內；親王塋地之制，依據《明史・禮志・凶禮》載：

> 正統十三年，定親王塋地五十畝（2.9 公頃），房十五間。郡王塋地三十畝（1.74 公頃），房九間。郡王子塋地二十畝（1.15 公頃），房三間，郡主、縣主塋地十畝（0.57 公頃），房三間。天順二年，禮部奏定，親王以下，依文武大臣例。或王、或妃先故者，合造其壙。後葬者，止令所在官司安葬。繼妃則祔葬其旁，同一享堂。

明代大臣陵墓之碑碣制度；《明史・禮志・凶禮》三載：

> 其制，自洪武三年（1370）定。五品以上用碑。龜趺螭首。六品以下用碣，方趺圓首。五年復詳定其制。功臣歿後封王，螭首高三尺二寸，碑身高九尺，廣三尺六寸，龜趺高三尺八寸。一品螭首，二品麟鳳蓋，三品天祿辟邪蓋，四品至七品方趺，首視功臣歿後封王者遞殺二寸，至一尺八寸止。碑身遞殺五寸，至五尺五寸止。其廣

圖 12-418　　　　　　　　　圖 12-419
慈禧太后定東陵之琉璃花門　　　慈安太后定東陵之榮恩殿

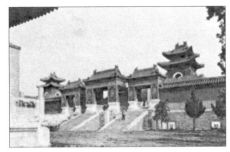

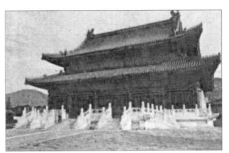

遞殺二寸，至二尺二寸止。跌遞殺二寸，至二尺四寸止。

墳塋之制，亦洪武三年定。一品，塋地周圍九十步（140公尺），墳
高一丈八尺（5.6公尺）。二品，八十步（124公尺），高一丈四尺（4.4
公尺）。三品，七十步（109公尺），高一丈二尺（3.7公尺）。以上
石獸各六。四品，四十步（62公尺）。七品以下二十步（31公尺），
高六尺（1.85公尺）。五年（1372）重定。功臣歿後封王，塋地周圍
一百步（155公尺），墳高二丈（6.2公尺），四圍墳牆高一丈（3.1公
尺），石人四，文武各二，石虎、羊、馬、望柱各二。一品至六品塋
地如舊制，七品加十步（即三十步）。一品墳高一丈八尺（5.6公尺），
二品至七品遞殺二尺。一品墳牆高九尺（2.7公尺），二品至四品遞
殺一尺，五品四尺。一品、二品石人二，文武各一，虎、羊、馬、
望柱各二。三品四品無石人，五品無石虎，六品以下無（石羊）。

茲將明代大臣及親王塋地幅員、陵墳尺度、碑碣、石象生之規定列表如下：

第七表　明代大臣及親王陵墓標準制度表（單位明尺＝31.1公分）

墓制＼階級	親王	王子	群主縣主	封王功臣	一品	二品	三品	四品	五品	六品	七品
塋地	面積50畝	20畝	10畝	周圍100步	90步	80步	70步	40步	40步？	40步？	30步
寢殿及房間	15	9	3								
墳丘高				二丈	一丈八尺	一丈四尺	一丈二尺	一丈	八尺	六尺	四尺
墳牆高				一丈	九尺	八尺	七尺	六尺	四尺		

石人			四人文武各二	二人一文一武	二人一文一武	無	無	無	無	無
	虎		二	二	二	二	二	無	無	無
	羊		二	二	二	二	二	二	無	無
	馬		二	二	二	二	二	二	二	二
望柱（支）			二	二	二	二	二	二	二	二
碑碣	首		螭首三尺二寸	螭首三尺	麟鳳蓋二尺八寸	天祿辟邪二尺六寸	圓首二尺四寸	圓首二尺二寸	圓首二尺	圓首一尺八寸
	身	高	九尺	八尺五寸	八尺	七尺五寸	七尺	六尺五寸	六尺	五尺五寸
		寬	三尺六寸	三尺四寸	三尺二寸	三尺	二尺八寸	二尺六寸	二尺四寸	二尺二寸
	座		龜趺三尺八寸	龜趺三尺六寸	龜趺三尺四寸	龜趺三尺二寸	方趺三尺	方趺二尺八寸	方趺二尺六寸	方趺二尺四寸

　　清代之制，后妃之陵與帝陵附葬，同陵不同塋，每視葬以帝陵之東西旁而稱某西陵或某東陵，如嘉慶帝之孝和后葬於昌陵之西，故稱爲「昌西陵」等等；后妃之陵尺度往往略遜於帝王陵，至於墳塋饗堂之制，依《大清會典》卷六十一《工部》載，親王五間，世子、郡王、貝勒、貝子、鎮國公、輔國公皆三間，親王、世子、郡王啓門三，貝勒以下啓門一；茶飯房，親王以下至貝勒皆三間；墳院，親王周百丈，世子郡王八十丈，貝勒貝子七十丈，鎮國公、輔國公六十丈，鎮國輔國將軍三十五丈，奉國奉恩將軍三十丈，公侯伯四十丈，一品官三十五丈，二品至四五品官三十丈，六品以下官十二丈；墓碑，親王至輔國公皆交龍首龜趺，惟郡王以上得建碑亭，鎮國將軍以螭首，輔國將軍以麒麟首，奉國將軍以天祿辟邪首，皆龜趺，奉恩將軍將圓首方趺；公侯伯一品官視鎮國將軍，二品官視輔國將軍，三品官視奉國將軍，四五品官視奉恩將軍，今例表如下：

第八表　清代親王及大臣陵墓標準制度表

階級 / 墓制	親王	世子郡王	貝勒貝子	鎮國公輔國公	鎮國將軍	輔國將軍	奉國將軍	奉恩將軍	公	侯	伯	一品官	二品官	三品官	四五品官
墳塋周（丈）	100	80	70	60	35	35	30	30	40	40	40	35	30	30	30
饗堂（間）	5	3	3	3											

饗堂開門（楹）		3	3	1	1											
茶飯房(間)		3	3	三貝子無												
墓碑	首	交龍	交龍	交龍	交龍	螭首	麒麟	天祿辟邪	圓首	螭首	螭首	螭首	螭首	麒麟	天祿辟邪	圓首
	座	龜趺	龜趺	龜趺	龜趺	龜趺	龜趺	龜趺	方趺	龜趺	龜趺	龜趺	龜趺	龜趺	龜趺	方趺
碑	亭	可建	可建	無	無	無	無	無	無	無	無	無	無	無	無	無

（一）魯王墓

　　魯王名朱以海，字臣川，為明太祖第九子朱檀之九世孫，世襲王位。滿清入關後，糾集志士，矢志復明，轉戰於東南一帶。浙東明遺臣方安國、張維國等豎立義旗，於順治二年（1645）擁魯王監國於紹興，後兵敗，退隱金門，並辭監國號，鄭成功待以禮但不奉之。康熙元年（1662）五月，鄭成功薨於臺灣，同年十一月，魯王以哮喘病復發病逝金門。但清廷在修《明史》中卻誣成功沈魯王於南澳海中，遂成三百年南澳疑案。道光十六年（1836），福建興泉永巡道周凱因據報有人發現金門古崗湖之西面山腰「合灰土為曲屏，不封樹」而土人稱為「王墓」之塋域，遂以為是真塚，於是「清界址，加封植，禁樵漁、樹碑」，銘題「明監國魯王墓」。其實周凱所發現者為魯王衣冠塚，其真塚在民國四十八年八月四日發現，國軍當日於魯王衣冠塚北七百公尺之山腰構築地下工事時，發現一塊露出地表五十公分石碑，繼續下掘，終於掘出該石碑，長

圖 12-420　重建後明魯王墓（金門小徑）

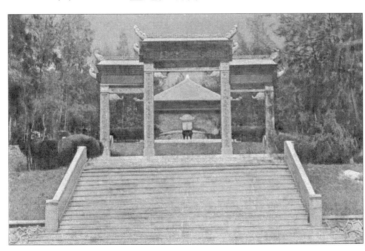

1.5 公尺，寬 0.73 公尺，無銘文。連石碑出土有一小石桌，繼續挖掘下去，發現一個長三公尺，寬二公尺而刀斧難入之石壙墳。構工指揮官劉占炎中校命令戰士在壙蓋前端打洞，並准許兩名自告奮勇的戰士爬進墓穴偵察，拿出一塊長七十五公分，寬五十五公分石碑，刷洗後，竟有「皇明監國魯王壙誌」及密麻銘文（現藏於臺北歷史博物館）。劉中校謹慎報告上級，並保存真塚現況，八月二十六日，金防部組成監掘魯王真塚小組，由劉本欽率領抵達墓地，焚香致祭後，遂由取出墓誌銘之伍志強、郭志賢兩仕官，開石槨撿骨，槨內除有已呈灰色頭顱骨、脊髓骨和四肢骨外，還有永曆通寶三枚，土磁碗二隻，一併存金門縣政府；此蓋真塚發現記。

真塚發現，鄭成功沉冤以白。民國五十二年，魯王墓遷葬於金門小徑中央公路轉彎處，墓前二十一級臺階，上有三間水泥牌坊，其內有方亭，覆以黃瓦，下置千斤鼎，其內即是墳塋，墳前豐碑「明監國魯王墓」，仿周凱衣冠塚拓本書，塋墳圓形，也砌以亂石，魯王骸骨以木箱盛葬壙穴內，比為新墳，剛好為魯王葬後三百周年。新墳較當時動亂之際又怕被滿清發現葬處之偷偷埋葬真塚，可謂厚葬矣！著者民國六十二年十月東抵浯州金門，數訪新墳，一探衣冠塚，真塚因正當國軍陣地欲往尋被人勸阻，誠屬一件莫大遺憾！

（二）清太宗孝莊后昭西陵

在河北遵化東陵之昌瑞山，其陵制依《大清會典》記載如下：

昭西陵寶頂高一丈三尺（4.1 公尺），周二十七丈七尺（88.6 公尺），寶城高二丈五尺六丈（8.3 公尺），周三十二丈六尺五寸（104 公尺），前為方城，高二丈七尺八寸（8.9 公尺），廣五丈（16 公尺），縱如之，上為明樓，內碑一座，下為覽夯門，門外月臺前設白石祭臺，南陳五供一份，南為隆恩殿五間，內設暖閣三，外有月臺，左右列銅鼎一，崇階，石欄五出陛，左右建陵殿門一，兩廡各五間，左右燎爐各一，南正中建琉璃花門三，前為隆恩門五間，東西班房二，兩廂各五間，中建神道碑亭一座，東為神廚五間，神庫南北各三間，宰牲亭一座，迤南設堆撥房三間，又東為井亭一座，東西下馬石碑各一，神道兩旁均封以樹，十株為行，各間二丈，每間十五丈各立荷花頭紅樹一，貫以米繩，內圍牆周長一百丈一尺五寸（346 公尺），高一丈一尺（3.5 公尺），外圍牆一百三十六丈一尺（422 公尺），高一丈二尺三寸（3.9 公尺）。

由此陵可知，清代后陵亦相當龐大，除略小於帝陵外，只少月牙城、琉璃影壁以及石獸、石人、望柱而已！

此陵爲清後期東西陵中后陵之藍本，除寶頂、寶城、圍牆尺度略有變化外，其他可說是一致的。再舉一例以明之：

（三）定東陵

在遵化之普祥峪，其制據《會典》載如下：

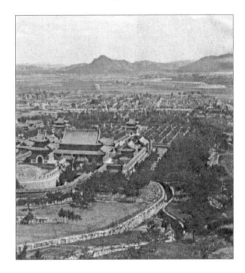

圖 12-421
慈安及慈禧兩太后定東陵全景

文宗孝貞后陵爲定東陵，寶頂高一丈二尺三寸（3.9 公尺），周十八丈六尺（59 公尺），寶城高二丈四尺（7.6 公尺），周二十四丈五尺（78 公尺），圍牆長一百三十九丈二尺（44 公尺），高一丈三尺（4.1 公尺），餘制與昭西陵同。此陵在民國十六年七月被盜掘，玉體暴露，珠寶被盜，金棺被毀，慘不忍睹，下場眞不如一無名之民女陵（圖 12-421）。

（四）邱良功墓

邱良功，金門後浦人（今金城鎮內城北邱厝埕），襁褓失怙，母育而長，長從戎，爲金門鎮李芳園所器。良功剿海賊蔡牽、朱濆有功，由把總、游擊累升至參將、副將。嘉慶十一年，會南澳總兵王德祿剿流竄海賊蔡牽，擢定海總兵，後又與王德祿合滅蔡賊，升浙江提督，晉封三等男，世襲；嘉慶二十二年（1817）入覲，卒於道，其子護棺歸葬金門小徑村。

其墓據著者實地草測結果，塋域全部幅員寬約五十公尺，長約八十公尺，坐北朝南。由南而北，依次爲石牌坊、石碑亭二、石望柱二、石獸六、石人二。最北正中爲墳丘，牌坊（參見圖 12-423）三間四柱，全寬六公尺，高亦約六公尺，明間（中央之間）淨跨三公尺，枋柱方形，邊長五十公分，柱頂枋上立小獅一，明間及二次間皆有三額枋，斷面長方，平置或嵌入於枋柱上，如置於枋柱之橫板，各間之上額枋皆懸出，明間第一二額枋間夾置石匾，雕刻邱良

圖 12-422　邱良功墓遠景

圖 12-423　邱良功墓石牌坊

功封爵及官位。第一枋（下枋）下有龍門枋一，以兩旁石雀替支承，枋上雕刻突起游龍，次間上下枋間嵌石刻人物花板，右次間花板已落失，其下亦有小龍門枋，承以小雀替。牌坊正北約十步，左右約 9.5 公尺各有石望柱一，高約 5 公尺，方形，邊長 25 公分，柱素面無刻銘。望柱左右約 15 公尺各有一碑亭（圖 12-424），包括樑、柱、枋、屋頂全部為仿木構造系統之石造，柱方形，邊長 25 公分，前後額枋皆有雕刻龍鳳雲紋之浮雕，屋頂之簷榜微向外彎曲向上，造成屋頂之飛

圖 12-424　邱良功墓碑亭

簷，屋頂蔓瓦全係石造，仿筒板瓦做成瓦壠及滴簷，屋頂係歇山式，正脊兩端有捲花吻，中央置葫蘆，碑亭內有石碑，為嘉慶二十四年（1819）所頒功德聖旨。望柱正北有石羊、石虎、石馬各二，羊虎皆蹲踞姿，高四尺半，馬立姿，高約六尺，石獸比例不佳，若仿木造玩具雕刻者，但仍有古樸之神韻。石獸之北有石人，東文西武，高達九尺，文石朝服寬袖，武石甲冑踞拳，皆面向參陵道作凝視狀（圖 12-426、12-427）。石人獸門距各 1.8 公尺，相距 18.5 公尺。文武石人北正中即墳丘，方圓約五丈，雜草稀疏，左前方並有一枯樹，墓碑書寫「建威將軍邱良功及其元配夫人吳氏墓」。墓前有小短牆，間以石柱，石柱頭寶珠，可謂小「寶城」。寶城左面地較低窪，右面有隆起之狀，吾人料此墓或曾遭盜掘過。據當地土民亦曾說墓於民國三十七、八年曾被盜掘，後經官方修復，或有可能，惟此墓之陵制與臺灣諸古墓相比較，可算保存得相當完整。

圖 12-425　邱良功墓石人、石獸行

圖 12-426　邱良功墓武石人　　　圖 12-427　邱良功墓文石人

圖 12-428　邱良功墓墳塋

圖 12-429　邱良功墓平面

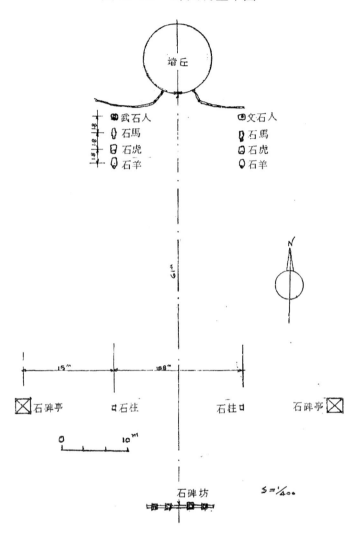

（五）王德祿墓

　　臺灣曾演電視劇「嘉慶君與王德祿」，有「嘉慶君遊臺灣，王德祿屢屢救駕有功，而被封爲高官厚爵。」之劇情，其實，王德祿由千總累官浙江提督、福建提督，並加太子太保及卒加贈太子太師，乃是因其與邱良功共同平定海賊蔡牽立大功有以致之。因其曾有太子太保及太師銜，遂被小說家穿鑿附會於嘉慶遊臺灣小說，此小說係依稗官野史嘉慶爲太子曾遊臺灣之傳說編成，書中曾述及王德祿保駕救駕故事；其實王德祿所受封太子太保及太師銜爲道光七年及二十一年（1827 及 1841）事情，與嘉慶朝風馬牛不相及。

圖 12-430　王德祿墓遠觀

圖 12-431　王德祿墓碑石刻

圖 12-432　王德祿石虎

圖 12-433　王德祿石馬

圖 12-434　王德祿墓石羊

圖 12-435　王德祿墓武石人　　　　圖 12-436　王德祿文石人

圖 12-437　王德祿墓實測平面（嘉義縣新港鄉蕃婆村）

圖 12-438　王德祿墓武石人及石獸　　　圖 12-439　王德祿墓近景

　　王德祿字百迪，諸羅縣溝尾莊人（今嘉義縣太保鄉），生於清乾隆三十五年（1870）。乾隆五十一年（1886）林爽文起事陷諸羅縣城，德祿走府城乞師，並自募義勇五百人以待官軍，從福康安征戰有功，授千總，並嘗護送封舟赴琉球。嘉慶九年（1804）授水師副將，十三年（1807）累任浙江及福建提督，及與邱良功平定蔡牽，封二等子爵。道光年間，英人發動鴉片戰爭，德祿奉令駐防澎湖，道光二十一年（1841）卒於防次，追贈伯爵，歸葬諸羅其桑梓附近（今嘉義縣新港鄉番婆村）。

　　王德祿墓四周皆為稻田，遠望之，如稻海中突起的小丘壟，廣袤約 52 公尺，其塋域中大部份被犁耕為稻田，參墓道及望柱碑亭皆無蹤蹟，左右兩面石羊、石虎、石馬仍然完整蹲或立於田中，石虎長 1 公尺，石羊長 0.6 公尺，石馬長 1.2 公尺，均為玄武岩。

　　石獸雕刻手法與金門邱良功墓相同，比例均呈笨拙、呆板狀。文武石人各立於左右（以墳墓西向而言），高約五尺，較小於邱良功墓石人，武石人兩手疊置於胸前，衣著甲冑，神情生動、嚴肅；文石人較呆板，石人之北正中即為墳丘，墓碑及左右小型矮牆——寶城大致完整，丘壟上雜草叢生，高處約五公尺，大抵保持原狀。墓碑碑首為螭首，碑座不見龜趺，夾碑側石及翼石皆雕花紋，寶城石柱立小獅、鳳凰及象，手法頗為古樸。依照《大清會典》伯爵墳塋周四十丈（即 122 公尺），經草測其丘壟周圍約五十二公尺，連墳塋之直徑約八十五公尺。

　　據當地居民說本墓石人靈驗，據說曾有一村女田中工作之餘偶將紗巾披放置於武石人肩上，工作完畢忘攜回。數日後該村女病篤，求神問筮，謂石人娶妻。有居墓側之村民聞某夜鐘鼓齊鳴，該村女果於某夜斷氣；吾人若研究此傳

說，則斷定當是其子孫爲恐盜掘或破壞墳墓石象生，而杜撰之故事，實無可厚非。然而，如此一百三十餘年古墓應由政府擬定古蹟保護法加以保護，不應聽其自生自滅而不加聞問，則孫殿英劫清陵之沈痛往事當可不再發生。本墓較鄭崇和墓少二根石柱，據地方野老稱已倒塌淪沒。

（六）鄭崇和墓

鄭崇和字其德，號詒庵，金門人，生於乾隆二十一年（1756），年十九來臺，課讀於淡水廳竹塹（今新竹市），崇和授課教書，嘉慶十年（1805），海賊蔡牽犯淡水廳（今新竹縣），土匪竊發，崇和在後壠（今苗栗縣後龍鎮）募鄉勇防守，又嘗勸平閩粵相械鬥案及設隘防土番；歲饑荒時又曾發穀救濟鄉人且捐資修淡水文廟（今新竹孔廟，惟已拆除爲國際商場），提倡文風，地方父老重之，卒於道光七年（1827）。道光十二年（1832）詔人鄉賢祠，其子用錫於道光三年（1823）中進士，亦爲一方之望。

其墓在苗栗縣後龍鎮之十班坑，亦即縱貫公路由後龍到苗栗公路之三叉路口蕃薯園中，墳墓向東，四周亦雜植玉蜀黍，其墓之最南方靠近縱貫公路側有神道石碑，高約七尺，銘文如下：

> 皇清覃恩誥贈奉政大夫、禮部員外郎、晉贈通奉大夫、奉旨入祀鄉
> 賢祠詒菴鄭先生、暨德配覃恩誥封太宜人晉贈夫人恭懿陳夫人神
> 道。

圖 12-440　鄭崇和墓

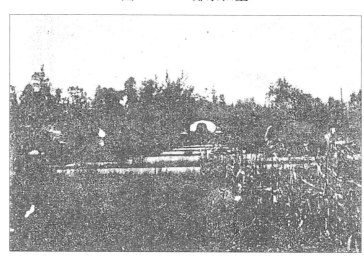

圖 12-441
鄭崇和墓文石人、石獸、石柱

圖 12-442
鄭崇和墓武石人、石獸、石柱

圖 12-443　鄭崇和墓配置圖

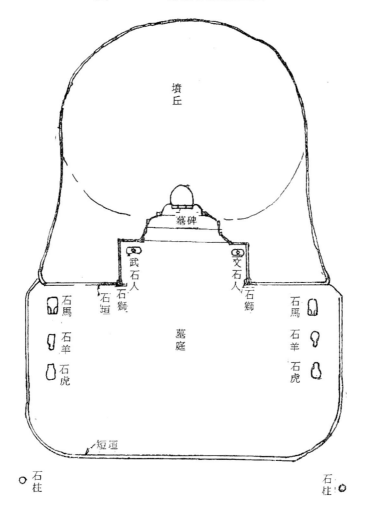

本墓塋域廣袤約三十公尺，由東向西，依次有望柱二，相距約三十公尺，向西上復有石獸六，包括石虎、石羊、石馬，馬立，虎羊皆蹲踞，左右各三，對稱於軸線，左右相距十八公尺。西上墓庭寶城左右又有石人二，左武右文（以面向墳墓而言），相距約十公尺，西正中即墳丘。本墓與王德祿墓或邱良功墓之最大差異有二，即石人與石獸不在同一直線上，其二即本墓石羊在中，而後二者石虎在中。望柱石造如筆桿（當地人稱石筆），高約 3.5 公尺，圓形其直徑 30 公分，左右望柱皆與其臺座離位約 23 尺，左右兩柱分別雕刻下銘聯：

 恩受榮封更享枌榆俎豆，

 慶餘積善已看蘭桂科石。

望柱北有石虎二，高約 1.2 公尺，長約 1 公尺，石虎頭大尾小，不類真虎；石羊高 90 公分，長 70 公分，頗類山羊；石馬高 1.5 公尺，長 1.5 公尺，馬鞍及地，石獸腳皆踏一石板；石人高五尺，文石人常服官帽，鬍鬚及胸，兩手垂握，儀態慈祥，顯係老者；武石人被甲冑，兩手緊握胸前，儀態嚴肅，石人皆栩栩如生，雕刻手法十分精巧。塋墳高約三公尺餘，中央豎墓碑，圓首方趺，碑刻：

 通奉大夫　　考祀鄉賢祠鄭公

皇清　　　顯祖　　　　　　合葬佳城

 二品夫人　　妣鄭門陳太夫人

另刻「同治丁卯年子月，四大房孫男如椿、如梁、如雲、如蘭等重修」由此可知本墓重修於同治六年（1867）。墳墓寶城形成九折五層，逐層加寬，最外面形成梭腳形，墓之寶城翼皆砌以石（花崗石），前面轉角柱上立蹲獅，翼牆之華板雕刻花紋，全墓大致完整，僅武石人頸後破損。當地人亦有一離奇之傳說，謂墓本無兩筆桿（即石望柱），但因石獸夜間會成妖而偷吃人種之蕃薯，因此置筆桿以壓鎮之，其傳說略與王德祿墓附近傳說相同，無非是以杜撰石人獸之靈驗而使人不致去破壞它。

（七）李蓮英墓

清末大閹李蓮英墓在北苑北三里，墓地約二畝（500 方公尺），四周繞圍牆，南向有鐵門，門內有文武翁仲，其內有二門，有匾額題「李氏佳城」。其參

墓道之松楸成山，墓以白石砌成，雕琢甚美，墓前鑿石渠洩水，長達十丈，守墓者數戶，每日汲水灌草木，墓壙以石砌成，其大可容一百多人，有享壇，此墓耗資數十萬，於宣統初年始竣工。

（八）利瑪竇墳

利瑪竇（Matteo Ricci 1552～1610）意大利人，明萬曆八年（1580）到中國傳教，後入北京建天主堂，兼通中西文，並傳入西學，卒於萬曆三十八年。萬曆帝下詔以陪臣禮葬於阜城門外二里嘉興觀之右（今馬家溝）。其墳封坎之制與我國一般墳墓迥異，墳丘下方而上圓，惟不甚整，因墳下方若坯臺，而上圓似斷木，塋後有後堂六角形，立十字架，前堂二重，堂前勒石，其銘文：「美日方影，勿爾空過，所見萬品，與時並流。」其雕飾花紋：「後垣不雕，篆而旋紋；脊

圖 12-444　利瑪竇墓

紋，（若）螭之歧其尾；肩紋，（若）蝶之矯其鬚，旁紋，象之捲其鼻」（引《帝京景物略》卷五語），此蓋文藝復興時代意大利建築裝飾之毛茛捲葉花紋，其碑亭方形，但有線簷（cornice）及縮進拱門道（Receding Arch Doorway）以及門緣之毛茛葉飾都是歐洲十五世紀文藝復興建築（Renaissance Architecture in Europe）的特徵。

第十節　明清之學校建築

一、明清國學建築

明太祖定金陵（今南京），以元之「集慶路學」為國子學，洪武十四年（1381）改建國學於雞鳴山南麓，並定國學制度：「正堂一，支堂六」。明年，國子學落成，改名國子監，其制據《首都志》引《南雍志略》加說明如下：

南京國子監範圍廣大，東至小教場，西至英靈坊，北至城坡土山，南至珍

珠橋，左為覆舟山，右為欽天山；監南向，前有四座三間式「國子監」牌樓，明間高三丈三尺六寸（10.5 公尺），次間高三丈六寸（9.5 公尺），匾題「國子監」。國子監牌樓東西有成賢街牌樓，其制略小於國子監牌樓，南有成賢街牌樓通珍珠橋，其制同國子監牌樓。由牌樓經行馬達國子監正門——集賢門，門內遍植松柏，院內有東西井亭及東西書庫，書庫各七間，書庫為二層樓，上層高4 公尺，下層高 4.4 公尺，面闊 27.3 公尺，（明間面闊 4.7 公尺），北進為太學門，門制三間，東有小門，門外有進士題名碑，仿唐雁塔題名之遺制。進門內有二碑亭，太學門北上為儀門，面闊亦三間，其東面有典簿廳十五間，置典籍之用，其東又有掌饌廳、東西廚、東西饌堂（食堂）、小饌堂，共五十三間，又有過廊一間，小行廊十八間，俱為供應學生、教授膳食之處。儀門外亦有碑亭二間，為勅建及勅修太學碑；儀門之內，即為正堂支堂之所，正堂名為彝倫堂，面闊十五間，每間闊 5.9 公尺，全長 88.6 公尺，進深 18 公尺，高 10.4 公尺，堂共二十門，中央明間御正位，次間東堂為齋宿所，祭酒廂房共七間，西堂為考課所（又稱博士廳），監丞繩愆廳亦七間，正堂東有鼓樓，西有鐘樓，堂前有巨大石晷（即以日影計時之器），正堂復有連廊之南廂房凡九間，為司業所。

正堂之後有六支堂，由南而北分別稱為「率性堂」、「修道堂」、「誠心堂」、「正義堂」、「崇志堂」及「廣業堂」等六堂，每堂各有十五間，中央五間設師座，為講學處，左右各五間設有大凳桌，為弟子溫習課業處，每間各高 8.18 公尺，深 10.3 公尺，闊 5.84 公尺，面積 60 方公尺，庭前各植杉、檜樹。至於學生所住宿舍（稱為號房）以文、忠、信、規、矩、準、繩、法、度、智、仁、勇為明，全部達一千零八十九間，設在國子監東面文廟之後。儲米倉庫俱在六堂之東，計廩倉一所十二間，庫房六間；又設射圃於英靈房之東以供習武練射，另設講院以供講學，講院之制，基地闊三十公尺，長 81 公尺，設正堂三間取名觀光堂，高五公尺，左右配堂二間，左右廂房各一間以及左右廊房各十一間，並植檜柏。祭酒司業（即博士教授）各有自宅，並設菜圃二十四畝，容納學生數達九千餘人（永樂末年），學生除本國人外，尚包括日本、高麗、琉球、暹羅留學生，規模之大，為當時世界第一大之大學校（當時英國劍橋、牛津大學、法國巴黎大學、意大利蒲羅納大學僅六七千人）。

圖 12-445　明代南京國子監平面圖（依南雍志圖）

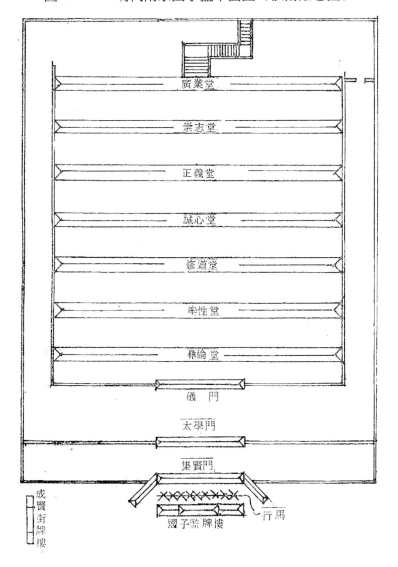

明南京國子監在清代降格爲江寧府儒學，將彝倫堂改爲明倫堂，在順治、康熙、雍正三朝屢加修葺並增建，故歷久而常新，不幸一遭嘉慶二十四年（1819）火災，二遭咸豐年間清軍與太平軍之南京爭奪戰砲火焚毀，遂使片瓦無存。

明成祖遷都北京後，永樂二年改國子監爲「南京國子監」，另設國子監於北京安定門內文廟西鄰之元代國子監舊址，清代繼之，乾隆四十九年（1784）重新修建，並增建辟癰、圜水及石橋，更加壯麗，茲述其制如下：

　　北京國子監亦仿南京國子監之制，即正堂一，支堂六；其外門稱爲集賢門，入門內有東西井亭，北上可至太學門，門內有一琉璃牌樓，稱爲「圜橋教澤坊」，坊三門，坊座爲白玉石雕成，坊身鑲以琉璃磚，坊樓蓋以琉璃瓦；牌樓左右有鐘鼓樓，其北過圜橋而上辟癰（圖 12-447），辟癰面闊進深皆五開間，四周皆有廊（其實縱橫向皆三間），方形平正，殿基方形邊長 35.8 公尺，殿壁邊長 17 公尺，廊寬 2.2 公尺，廊外出簷 1.4 公尺，重簷四方攢尖屋頂（即方宇複簷），屋頂中央裝圓寶瓶，覆以黃色琉璃瓦，殿四面以活動隔扇門裝修，門、柱皆漆紅，簷、樑、枋、斗栱、漆以藍綠，配以黃屋頂，形成雙暖夾寒之色調，色彩之運用極爲鮮艷美麗。殿中設皇帝寶座，制如太和殿而尺度較小，供皇帝親詣雍講學或行釋奠禮時休息之御座，辟癰殿基外四周掘有圓形水渠，水渠外徑 61.4 公尺（內徑即辟癰殿基 35.8 公尺），渠寬 12.8 公尺（四丈），水渠兩岸皆圍以白石勾欄，四方皆設石橋以通辟癰四門，稱爲「圜橋」，橋寬 7 公尺，此辟癰爲仿古代辟癰遺制：「辟癰者，天子之學，圓如璧，雍之以水示圓」，惟古代辟癰雖周環以圓水渠，堂基平面亦爲圓形，而清代辟癰殿基卻爲方形，與古制有異。清代辟癰建築爲方宇（方形屋簷）圓頂（圓寶瓶）爲周代明堂上圓下方之遺制，惟周代明堂二層，上簷爲圓形平面，下簷爲方形平面，此點又有略異。國子監辟癰後有彝倫堂，爲國子監之正堂，本元代之崇文閣，供祭酒司業講業之處，正堂七間，西有典籍廳，其東有典簿廳，東南有繩愆廳，東西有鼓樓及鐘樓，正堂之東廡有率性、誠心、崇志三堂，西廡有修道、正義、廣業三堂，東西廡各十一間，與正堂配置成四合院落，與南京國子監正

圖 12-446　　　　　　　圖 12-447　　北京國子監琉璃牌樓
北京國子監辟癰　　　　　　　　　　（圜橋教澤坊）

堂與支堂配置成平行式不同，此蓋以元國子學改建而因地制宜權宜之策，非若南京國子監新建可隨意配置。正堂東西兩廊立於乾隆二十四年（1759）所刊刻蔣衡所書十三經石刻，計八十餘萬字，兩廊因之稱為石經廊，此乃效東漢蔡邕手書「熹平石經」（僅五經）刊刻洛陽太學講堂東門外之遺制。

二、明清府縣學建築

（一）清江寧府學

在南京城北雞籠山，原明南京國子監舊址，惟遭太平天國之亂後全毀。同治四年兩江總督李鴻章創議移建城西冶城山朝天宮，工未竟，繼任總督曾國藩繼建，至同治十年（1871）工竣，其制：「飛甍隆棟，高基層檐，制度宏麗，冠絕直省」（據《同治上江志》），今敘述如下：

文廟東為府學（即左學右廟之制），外門南向，正對南面有照牆，照牆外通一石拱橋，稱為道濟橋，橋南有單門之牌坊，外門稱為「江寧府儒學門」，三間懸山式建築，其左右有東西塾，門內有石砌甬道上正堂──明倫堂，堂為五間懸山式建築，左右有迴廊形成四合院落，與東西齋房及外門相通，堂後有土地祠，其後為學署（包括訓導署及教授署），亦有東向大門大堂二堂及後房，形成一封閉式院落。明倫堂之北，學署之西有尊經閣，為二層次歇山建築，第一層面闊五間，其中左右間為廊間，第二層面闊三間，下層之廊設勾欄，堂前又有四合廊，學署之北上山坡有名宦祠及鄉賢祠，祠門內有大堂，大堂後往西通鄉賢分祠──共十三祠；祠後上山巔有飛霞閣，原建於宋代，稱為鍾阜軒，清代再重加改建，閣因居高處，視界極廣做為圖書館，閣合有乾隆年間御碑亭，碑亭為八角攢尖式，內立有乾隆帝之宸翰詩，旁種有花竹。碑亭西北建飛雲閣，居冶城山最高處，曾國藩於同治年間所建，高二層，面闊三間，為捲棚式屋頂，風格別緻。國子學與文廟之間隔有一條頗寬之庭，庭南有門，由明倫堂經文廟須穿過庭之持敬門，由尊經閣須穿過庭之西便門始能達文廟，過庭大概供儒學生習射御之處。

（二）臺灣府儒學

在臺灣府寧南坊文廟之東（即臺南市南門路），採左學右廟之制，故其圍牆與文廟相辦，東面大成坊、石坊、泮宮坊三門，今在「全臺首學門」對面

（如圖 12-448 所示），爲乾隆五十一年（1786）巡道陳璸所建，進大成坊內有
官廳，其內有照牆，照牆正對朱子祠大門，朱子祠亦爲陳璸於乾隆五十一年所
建，祠正堂前有捲廊，兩旁配置齋舍六間（如圖 12-448 所示）。朱子祠後有文
昌閣，建於乾隆五十二年（1787），閣高三層，平面六角，爲六角攢尖屋頂，
平座有直櫺木勾欄，奉祀文昌帝君，又名「魁星閣」，祠西有明倫堂，爲康熙
三十九年（1700）所建，明倫堂爲三間大堂建築，屋頂係懸山式，明倫堂後有
學廨，爲授課之處，後學廨改爲文昌祠，並移學廨於文廟之西，另建訓導廨於
其後。

図 12-448　臺灣府學宮（今臺南孔廟）

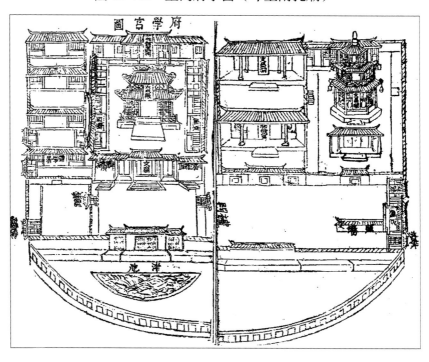

由此儒學建築而言，其建築採「左學右廟，前殿後閣」之制，有正堂（明
倫堂）而無支堂，特重朱子（即宋朱熹）及文昌帝君之祀，蓋以朱子閩人而爲
宋理學宗師之一，文昌神主人間建築藝術科之事，故學宮設祠祀之。

（三）彰化縣儒學

彰化縣儒學爲雍正四年（7626）彰化知縣張鎬所建，其制爲左廟右學，儒
學居於文廟之西（即今彰化市立大成幼稚園址），此制與當時北京國學及一般

府縣學迥異，可能係因當時文廟之左（即東面）有居民聚居，拆遷不易而被迫因地制宜。最初原制前（即南面）爲明倫堂，後（北面）建築學廨，堂之西（今大成幼稚園西側）有白沙書院，白沙書院之後有訓導署、教諭署（合稱學署）。乾隆五十一年（1786）林爽文起義，白沙書院、學署、明倫堂皆遭炮火焚毀。隔數年，知縣重建白沙書院於原址。至嘉慶十六年（1811）始重建明倫堂於文廟之左（今軍友社餐廳及彰化市衛生所之處），其後仍爲學廨（今仍在，惟由居民佔用）；嘉慶二十一年（1816），知縣吳性論於明倫堂舊址（文廟之西）興建文昌祠，並重修白沙書院，並於院後重建教諭署，此爲彰化縣儒學之滄桑史。

據此，則重建後之儒學分居文廟兩旁，文廟左爲明倫堂，文廟右爲白沙書院及文昌祠，明倫堂之制據道光年版《彰化縣誌》，頭門五間，門內左右各有房，左房爲福德祠，其內正堂——明倫堂，面闊三間，前有露臺；露臺東西南各有一階，堂後爲學廨，面闊三間並有東西廡；白沙書院居文廟之右，與縣儒學合而爲一體，建築宏偉，前有頭門，門側有兩塾，頭門立於崇臺上，其內大

圖 12-449　彰化縣儒學學署圖

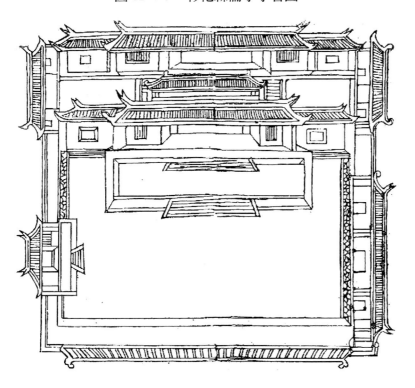

圖 12-450　彰化縣儒學明倫堂圖

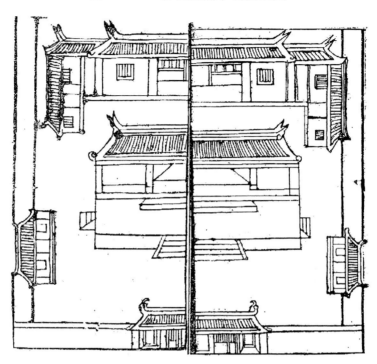

圖 12-451　清代彰化縣白沙書院圖

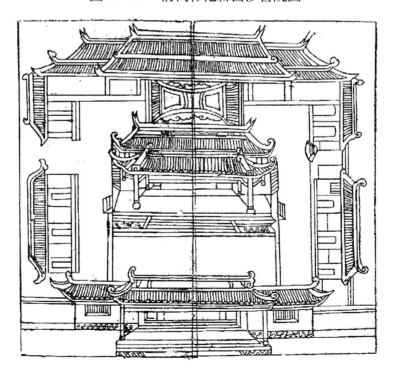

堂，係重簷歇山屋頂，大堂亦建於崇臺上，東西南各有一階，堂左右有東西兩廡，大堂後有捲廊以通後堂，後堂有廊連兩廂。倭寇據臺時毀書院為幼稚園（有如將彰化大學降格為幼稚園），此誠彰化人之莫大恥辱，拆明倫堂為衛生所，除明倫堂後學廨尚餘被人佔住之舊翹脊古屋外，其餘已無寸瓦尺椽之遺蹟！

（四）書院

明清之際除京城有國學（即國子監），府有府學，縣有縣學之外，尚設有書院。因設府郡之儒學往往與文廟合建，僅供春秋釋奠習禮之所，而實際教育與考試講學之處，皆在書院行之。書院有公私二種，前者較多，掌教育士子者，後者即習稱私塾，今分別舉列以述之：

1. 南京鍾山書院

在南京城內舊錢廠地，雍正二年（1724）兩江總督查弼納建，外門為二層樓，有正堂及後堂二進，皆高二層，兩旁齋舍百餘間，並置有學田，以公帑及田租為書院經費。

2. 臺灣府海東書院

原在府學宮（今臺南孔廟）之西，乾隆十五年（1750）改東安坊縣署為書院新址，其制前有大堂，後有川堂，又後有齋閣，大堂前有儀門，儀門左為土地祠，儀門前有大門，左右建旌善、申明二亭。

3. 彰化縣文開書院

在鹿港新興街外左畔（今鹿港鎮文開國小），為道光四年（1825）鹿港同知鄧傳安倡建，其制有前後門庭，中建朱子祠。

（五）考棚

明清科舉時代，於州、縣、府、京城皆設貢院校士場，其內有考棚，以考試取秀才、舉人、進士。考棚之構造甚為簡陋，赴考舉子一考就是兩三日，日以繼夜，真是難挨！

考棚有磚造及木造兩種，皆為成排分間式，寬約六尺，僅容一桌，各考棚間僅隔一壁，考棚每間均設一小窗，前面空不設門，各成排考棚之間縱橫向皆有通路以供巡場之用。

圖 12-452　清代北京貢院考棚外觀　　圖 12-453　考棚內部

圖 12-454　南京貢院（江蘇省南京）　　圖 12-455　南京貢院考棚

第十一節　明清建築之特徵

一、平面

　　宮殿之平面以及一般平民四合院住宅平面皆以長方形為主，如太和殿長寬比為 1.8：1；正方形者常用作特殊建築，例如中和殿與辟雍，以及庭院中之四角亭；圓形平面大多用在莊嚴之建築物如天壇之祈年殿和皇穹宇，以及嶺南之大型客家住宅（圖 12-275）；六角形及八角形常用於庭園點綴之涼亭，複雜之平面形式常用於城樓，如北平外城東南角樓為曲尺形，阜城門樓為凸字形，紫禁城角樓為十字形（圖 12-456f）。依清式營造算例，進深為面闊八分之五，則長寬比為 1.6：1，至於城牆之平面除計劃型名都六邑外，皆因地築城較不規則，而北京城內城近似方形，外城長方形，宮城（紫禁城）亦為長方形實為特例，紫禁城長寬比為 1.3：1，為碩大長方形。

圖 12-456　明清建築平面形狀圖

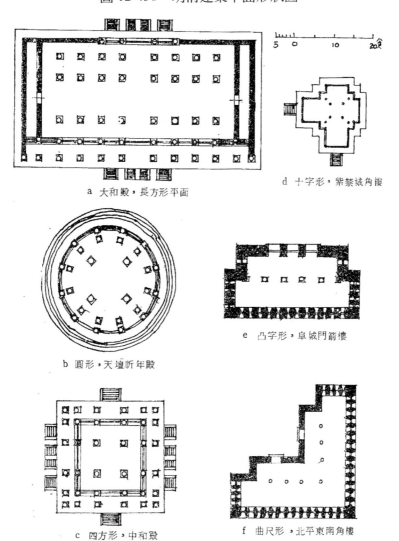

a 太和殿，長方形平面

b 圓形，天壇祈年殿

c 四方形，中和殿

d 十字形，紫禁城角樓

e 凸字形，阜城門箭樓

f 曲尺形，北平東南角樓

二、臺基

　　臺基寬按房子之面闊再加柱徑四倍（即下簷出），深按進深加下簷出。臺基之高通常爲柱高百分之十五，石造臺基高爲柱高十分之二。

　　而較講究之宮室與廟宇之臺基皆做成須彌座，須彌座分爲圭角、下枋、下梟、束腰、上梟、上枋共六部份，依清式營造算例，圭角佔五十一分之十，下枋佔五十一分之八，下梟連帶皮條佔五十一分之七，束腰連上下帶皮條佔五十一分之十，上梟連帶皮條佔五十一分之七，上枋佔五十一分之九，圭角常有陽

刻之渦紋，上下枋則刻有 S 形紋，下梟則常刻爲覆蓮飾，上梟則刻爲仰蓮飾，上下梟混間則隔以一層凹入之束腰，常刻有繁褥瑣紋，束腰較宋代狹窄，成爲次要部份。

　　臺基之上下有踏跺（即階級）與蹉踱（即斜道）兩種，踏跺爲兩城中平，其中央斜平部稱爲「御路」，常雕刻有雲龍彩鳳之紋，特稱「龍墀」，如太和殿及太廟之正階，彰化孔廟大成殿正階亦有之；蹉踱爲鋸齒形之斜道，以供車馬之上下，圖 12-458a 所示爲太廟蹉踱。

圖 12-457　明代仇英「漢宮春曉圖」卷所顯示明代臺基須彌座及欄杆

圖 12-458　明清之臺基

圖 12-459　垂帶上欄杆（北海小西天）　圖 12-460　萬壽山佛香閣石階

圖 12-461
昭陵（北陵）隆恩殿基壇（瀋陽）

圖 12-462
五塔寺附近墓地塔基壇

　　臺基較高者常設有勾欄，清式之勾欄均爲地栿上安立望柱，柱間安放欄板，臺階之欄杆常放置於垂帶上，形成斜欄杆，斜欄下端之望柱常以抱鼓石扶住。

　　宋式之螭首在清代稱爲「龍頭」，常安置於臺基須彌座之四角，並置於須彌座角柱上。

三、牆壁

　　明清建築物牆壁亦與前代相同，皆爲非承重之幕牆（curtain wall），其名稱隨位置而異，在前後簷下之簷柱中間者稱爲「簷牆」；在廊下簷柱與金柱間者爲

「廊牆」；在兩山之下者為「山牆」；較大建築物中，有連接左右金柱間且與簷牆平山之「扇面牆」，或有連接前後金柱而與山牆平山之「隔斷牆」，在有窗之處，窗檻到地板上之「檻牆」，扇面牆、隔斷牆、檻牆之厚常多出柱徑左右之四分之一，即其厚為柱徑之一倍半。

圖 12-463　明清之牆壁

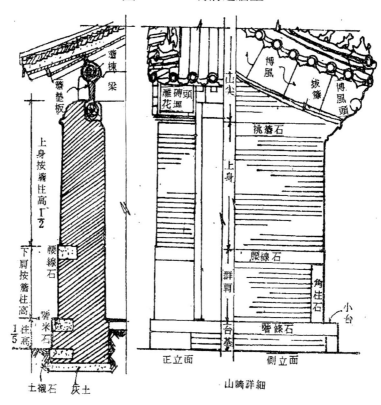

圖 12-464
北平靈簷牆（奶子府）

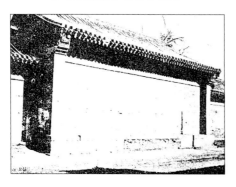

圖 12-465
北平封護檐牆（東城某宅）

圖 12-466　各種山牆

大式硬山牆

五花山牆

小式硬山牆

懸山牆

　　牆之垂直剖面常爲下大上小形狀，下段按簷柱高之三分之一，稱爲「裙肩」，裙肩上部設腰線石，上段頂部約牆厚一半處斜收成圓曲線狀，稱爲「牆肩」。

　　硬山式房屋其山牆須由臺基做到山尖上，若有山簷時須伸出簷柱外與簷椽齊，北段介出簷柱外之牆稱爲「墀頭」，墀頭之裙肩部份常代以角柱石，角柱石上有腰線石延至房子之進深，腰線石至簷樹望板頂稱爲「上身」，厚比裙肩少五分，簷樹望板往上至屋脊之三角部份爲「山尖」，其厚爲上身厚再減上山尖高之十分之一。

　　墀頭上部與簷樹下交接處安挑簷石，挑簷石以上以挑磚水逐層砌出，並做成各種線腳花紋，此紋飾依次稱爲「荷葉墩」、「梟混」、「盤頭」、「戟簷」、「拔簷」等名。懸山式山牆無墀頭。

　　在硬山牆一直砌到頂部，如依柁樑或瓜柱砌成階級形，每級頂上有牆肩與各樑頂齊平，此式山牆稱爲「五花山牆」。

　　牆壁之材料仍以土、磚、石三種，宮殿廟宇大都以磚砌牆，民居仍以版築土牆或磚包土心牆以防雨水，城牆有用土牆或磚牆或石牆，石包土心磚亦有之（如鳳山舊城牆）。

四、門窗

明清時代之門窗與宋代型式大同小異。門在宮殿或廟宇常用格扇、大門，民居住宅常用板門、屏門；格扇宋名爲格子門，其作法是先做木樘，其豎材稱爲「挺」（宋名「桯」），橫材稱爲「抹頭」（宋名仍作「桯」），木樘分爲三部，在上部作窗櫺叫「隔心」或「花心」（宋名「格眼」），中部稱「縧環板」（宋名「腰華板」），下部用木板鑲嵌叫「裙板」（宋名「障水板」），此外抹頭在內者稱爲「腰串」，縧環板愈多，抹頭也愈多，故有四抹、五抹、六抹之別。圖 12-470 所示太和殿格扇爲六抹格扇，其窗櫺係屬於六椀菱花，圖 12-467 所示爲彰化孔廟大成殿格扇，爲五抹格扇，隔心是屬於直櫺者，圖 12-468 所示爲臺中霧峰林家上厝西廂格扇，亦爲五抹格扇，有簇四毯文花心（即隔心），圖 12-471 爲霧峰林家上厝五抹格扇，有柿蒂文花心，圖 12-472 爲霧峰林家下厝五抹花鳥紋花心格扇。

此外，尚有大門用於宮殿及廟宇，因門扇寬不如大門柱間面闊，故抱框之內常加門框，門框與抱框間用橫木（名爲腰枋），將框門上下分爲二至三段，其框與腰枋間另用餘塞板封閉。大門常做五路七路九路乃至十一路門釘（六朝

圖 12-467	圖 12-468
豎條格扇門（彰化孔廟）	**簇四毯文格扇門（霧峰林家）**

圖 12-469　殿宇大門（太和門）

圖 12-470　格扇裙板（太和殿）

圖 12-471　柿蒂文格扇門（霧峰林家）

圖 12-472　雕花鳥文格扇窗

時稱為金釘），較大之門有門拔，做成銜環獸面，以增莊嚴氣勢（如圖 12-473 所示）。

　　至於民居住宅板門構造較為簡單，僅以長木板釘成門扇，門拔僅用環，且無金釘，至於臨街之商店則不用旋轉之板門，而是在門框做成槽形，並將一寸厚長木條板做成活動可按拆，以司啟閉，臺灣鹿港及福建金門古街常有此種門。

　　屏門用於遊廊庭園之處，以六分之一寸原木板做成，裏外素平，非常雅緻。尚有圍牆大門常為一單簷硬山門，或做成門闕形式之圍牆大門（如圖 12-475 所示）。

圖 12-473　新莊媽祖廟大門金釘裝修　　　　圖 12-474　住宅大門

圖 12-475　闕形門柱：彰化長樂街吳家古厝之門柱

　　明清時代之窗有檻窗、支摘窗、橫披。檻窗常用於宮殿寺觀，其做法同格
扇，僅將格扇裙板以下部份做成檻牆塌板及風檻（如圖 12-476 所示）。支摘窗
係分為兩段，上段可以支起，下段可以摘下，通常有二重支摘窗，外窗支摘
後，內窗以紙糊之較疏朗的支摘窗，以分內外。圖 12-477 所示為支摘窗平面及
剖面。

圖 12-476　清代格扇裝修

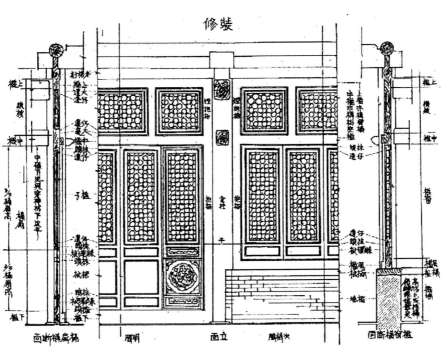

圖 12-477　清代支摘窗裝修

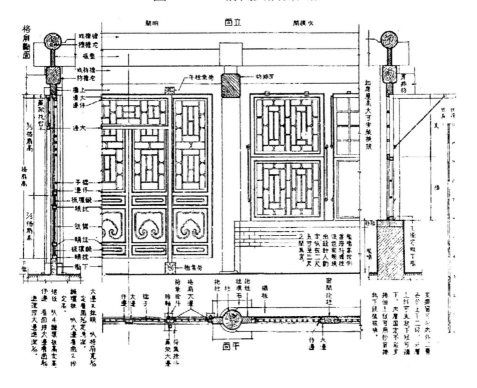

圖 12-478　清代金釘大門裝修

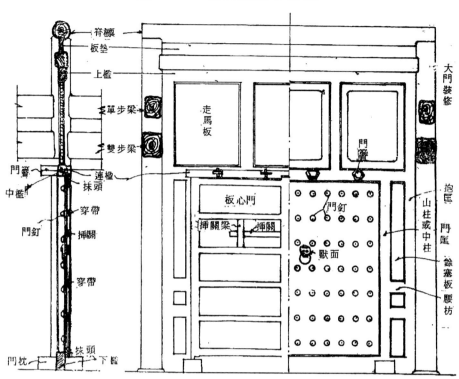

圖 12-479　清代槅扇簾架裝修

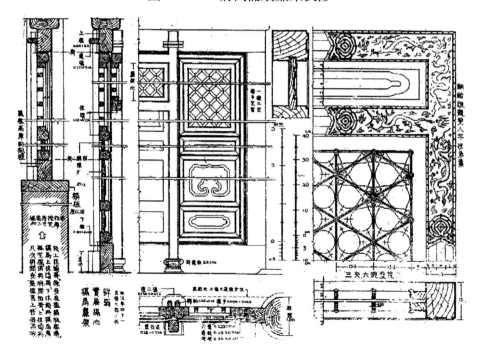

　　此外尚有櫺窗，做成各種幾何花紋，亦有做成支摘式（如圖 12-480 所示）。亦有以窯燒青釉瓷之櫺窗，見於臺灣西部各清代古宅中，考陶窗常見於漢明器住宅中，而保存於華南鄉下之平民住宅中，可謂遺風僅存（如圖 12-481 所示）。

圖 12-480　支摘櫺窗（霧峰林宅上厝）　　圖 12-481　青瓷櫺峰林宅上厝

圖 12-482　支摘窗（北海悅心殿）

五、柱礎

　　明清柱礎，亦分為礎（埋置地面以下）和櫍（在礎與柱媒介塊體）。礎為石製，常為圓柱體或方柱體，其徑或寬度為柱徑或柱寬之二倍，其厚同柱徑。而其古鏡形植高礎厚五分之一。如按小木之柱礎而言，按清工程做法，柱頂石（即柱礎）寬為柱徑之 1.6 倍。

　　明清柱礎形式按柱直徑形式而變，在圓柱方面常用覆盆形、鼓形、蓮瓣形及古鏡形（古鏡形類似拋物線，以古鏡上面頂點，徐殺至柱頂石邊緣）；方形常用方柱體，角柱用角柱體，圖 12-483 為彰化孔廟大成殿正面盤龍柱下柱礎，為六角柱體，其側面雕有動物紋，其上面為植物紋；圖 12-484 為方柱礎，圖 12-485 為鼓形柱礎，均雕有植物紋。

圖 12-483　六角柱礎　　　　圖 12-484　四角柱礎　　　圖 12-485　鼓形柱礎

彰化孔廟大成殿　　　　　　彰化孔廟大成殿　　　　　　霧峰林家下厝

圖 12-486　明清柱礎

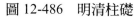

六、樑柱

　　清代工程做法則例定樑高寬比為十比八（即厚按高八扣），甚或十二比十，已近似方形，較宋代《營造法式》所規定之三比二，似嫌浪費。

　　至於柱子用材方面，在宮殿中皆甚大，明清時期之宮殿，年代越遠者，其柱徑較小，今舉例比較如下：

明　代	中和殿	外柱直徑 61 公分	內柱直徑 65.2 公分
	保和殿	65.2 公分	91 公分
清　代	太和殿	78.8 公分	106 公分
	乾清宮	61.5 公分	91 公分

可知明代柱子較清代者瘦小纖細，此為結構運用靈活使然。

在特殊殿宇或寺廟尚有用盤龍柱，如曲阜孔廟大成殿正面有十根此種柱子，盤龍飛舞於雲水之間，各柱雕刻式樣皆不相同（如圖 12-147 所示），彰化孔廟及臺南天后宮正殿皆各有二根（如圖 12-487 所示）。其中彰化孔廟盤龍柱雕刻於道光十年（1829），手法簡樸但卻顯出雄渾氣氛。除此以外，柱子斷面形式皆以圓形、方形、六角形、八角形居多。材料皆為木石兩種。

圖 12-487　彰化大成殿盤龍柱

七、樑架

明清樑架之組成係將主樑兩端按放在前後兩金柱上（如無廊就放在兩簷柱上），再於主樑上兩短柱或（短墩）又支一根較短之樑，其上又再按裝兩短柱再支樑，成為「樑架」，最下一根最長之樑稱為「大柁」，其上較短者稱「二柁」，有三層時最短一根樑稱「三柁」，各柁所負樹子之總數稱為「幾架樑」，如所負共有七梅即稱「七架樑」，其上一層即稱「五架樑」（圖 12-488）。

圖 12-488　抱頭穿插梁（左）、七架梁（右）

　　捲棚式樑架中，其頂層的樑稱爲「月樑」，其頂面成微曲線以吻合捲棚之屋脊坡度。

　　樑架有時用搭牽樑聯繫，搭牽樑彎曲成月形，宋式建築皆廣用之，圖12-489所示爲彰化孔廟崇聖祠樑架露出之面，各步皆有月形搭牽樑。

圖 12-489　搭牽樑架（彰化孔廟崇聖祠）

八、構架與舉架

　　明清之木構架有廡殿、歇山、硬山、懸山、捲棚，及多角攢尖式等各種，前四者平面爲長方形，後者爲多角形或圓形，前四者屬於正式做法，後者爲雜式做法。

圖 12-490　明清屋架之舉架法與洋式人字屋架（king truss）之比較

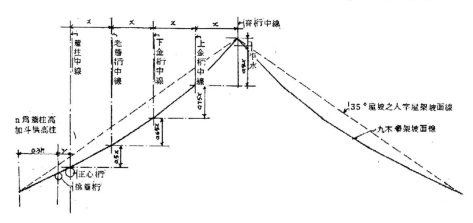

前述各構架之構件皆僅有垂直向之墩與水平向之橫樑組成，並未有抗水平力（地震力及風力）之斜撐材出現，此乃今日木構造之構架（frame）為西洋式之桁架（Roof Truss）取代之因素。

至於舉架自二五舉至十舉十六種，二五舉者即舉架高為步架長 10 分之2.5，五舉者舉架高為步架長之半，十舉者舉架高等這步架長。普通最下舉常為五舉，其下之飛簷椽則為三五舉，最上舉常在九舉以上，並須加上平水，將房脊推到適當高度。通常平水在有斗栱之大式大木，平水為四斗口，無斗栱者，平水按柱徑減少一寸，但特高之目標建物如城樓、塔頂，平水常大於柱徑。

九、斗栱

明清時期斗栱較唐宋時期大有異趣，茲列舉如下：

1. 斗栱由唐宋雄渾樸實演變成明清時期纖巧偽飾，此即斗栱之尺度由大變小，由具有機能之構件變成僅作裝飾之用。

2. 斗栱之組織由簡而繁，因斗栱層數增加及拽架之增加而告複雜，前者造成昂翹之增多，而後者使出踩數之累增，最多可增至十一踩。

3. 斗栱之用途由結構而變成裝飾部份，在六朝時代，柱頭之間僅有人字形補間鋪作，唐代則僅有補間斗栱（即平身科）一朵，宋制《營造法式》規定兩朵，到明清時代以斗口十一分定攢檔，兩柱間可用到八攢平身科，密麻之排列沒有結構價值，反而增加額枋之累贅，可謂成為不合理之裝飾，例如中和殿及保和殿平身科間距八十公分，太和殿九十公分，乾清宮 110 公分，其間距之縮小顯示斗栱排列做為裝飾用途。

4. 斗栱分佈由疏朗而密集，即上述斗栱間距之縮小。

明清之斗栱除角科及柱頭斗外皆不負擔荷重，簷重不由斗栱所支撐而改由挑簷樹承受，是為一大演變。

又明清斗栱在坐斗之上，有十字形之卯口，以承受瓜栱或第一層之昂或翹，或承受昂、翹之卯口稱為「斗口」，此乃有斗栱之木建築各構件之權衡基本單位；例如柱徑六斗口，高六十斗口，坐斗高二斗口，長寬各三斗口，斗栱間距十一斗口，乃至全建築物大木（樑枋等）皆可以斗口做權衡單位，此是自《周禮・考工記》周代「度九尺之筵」以後最進步之權衡尺度。

圖 12-491　明清斗栱（左）、用材（右）

至於明清早期斗栱實例如明長陵稜恩殿，其斗栱材寬約柱徑八分之一，北京社稷壇享殿則爲四分之一，北平智化寺如來殿亦爲四分之一，與宋代斗栱材寬爲柱徑五分之二至二分之一，顯然細小得多；其全攢斗栱與柱高之比，在宋代約柱高之半，在清代則僅剩四分之一（依工程做法）。

明清斗栱用材寬爲一斗口（即十分），高二斗口（即二十分），此與宋代之「足材」一材一栔（即二十一分）不同，宋代斗栱如用單材，則其栔高的空隙以灰泥填塞，而明清斗栱常用足材層層相疊，其間不用斗墊承托，故無需填塞灰泥，其外形未能有宋代斗栱之精巧。

十、屋頂

明清屋頂形式有廡殿、歇山、硬山、懸山，以及圓型與多角攢尖屋頂，複合式屋頂（如紫禁城之角樓）、捲棚等等。

至於屋頂瓦作之形制，可以分爲大式與小式，前者之特點係以筒瓦騎縫，各脊上有特殊之脊瓦以及吻獸之裝飾，材料都用青瓦或琉璃瓦，後者多用板瓦而無吻獸，材料用青瓦或普通土瓦，前者用於宮殿或廟宇，後者用於家室民居。

琉璃瓦表面上釉，故不但美麗且不吸水，質地堅固耐久，造琉璃瓦之術始於北魏後一度失傳，自隋代時始復興之，惟各家皆秘其法，明清造琉璃瓦方法則記載於明末宋應星之《天工開物》云：

> 皇家宮殿所用琉璃瓦者，或爲板片（即板瓦或瓪瓦），或爲宛筒，
> 以圓竹與斷木爲模，逐片成造，其土必取於太平府（今安徽省蕪
> 湖、當塗、繁昌一帶），造成，先裝入琉璃窰內，每柴五千斤，燒

　　瓦百斤，取出，成色，以無名異，傻㯠毛等煎汁塗染成綠黛，赭
　　石、松香、蒲草等塗染成黃，再入別窰，減殺薪火，逼成琉璃寶
　　色。

琉璃瓦通常爲黃綠藍三色，黃色僅用於宮殿、陵寢、廟宇；親王府第僅可用綠琉璃瓦，但得立正脊之脊吻；公侯以外之官及民居僅能用青瓦或土瓦。此外，顏色亦時有變更，例如祈年殿三簷，原係上青、中黃、下綠，後改爲純青以象天。地壇四周及正殿皆砌覆黃瓦以象地，先農壇以綠瓦以象綠禾苗，社稷壇拜殿及戟殿則用黃瓦。而屋頂望獸僅二品以上始得安立。

　　圖 12-493 爲明清各種屋頂之形式，圖 12-496 之雙捲棚屋頂極爲特殊，惟現未曾發現實例。圖 12-503 爲普寧寺屋頂爲五個方攢尖屋頂之複合式，與五塔寺五塔有異曲同工之效。北海萬佛樓屋頂，下簷方形，上簷爲圓攢尖式更爲一特例（圖 12-502）。至於紫禁城角樓及大高玄殿二亭之屋頂稱爲「九樑十八柱」，屋頂爲三重簷十字脊屋頂，最爲鉤心鬪角（圖 12-14）。

圖 12-492　明清琉璃瓦作

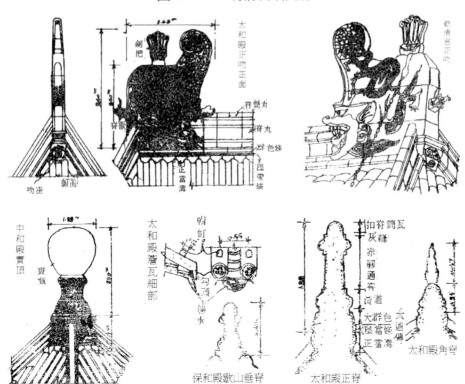

圖 12-493　明清各種型式屋頂

廡殿（單簷式）　　　歇山　　　重簷方攢尖　　　懸山

硬山　　　捲棚　　　圓攢尖　　　十字脊殿（重簷式）

圖 12-494
重簷廡殿屋頂（太和殿）

圖 12-495
重簷歇山屋頂（乾清宮）

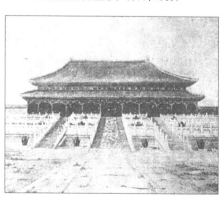

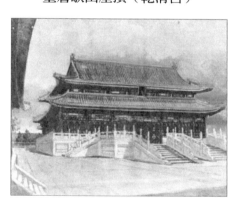

圖 12-496　雙捲棚屋頂

圖 12-497　硬山屋頂

清畫院十二月令圖

臺中霧峰林家下厝

圖 12-498　捲棚屋頂

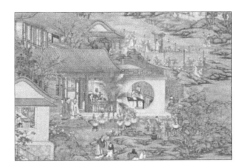

清畫院十二月令圖

圖 12-499　四角攢尖屋頂

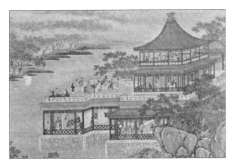

清畫院十二月令圖

圖 12-500　八角攢尖屋頂

成都望江樓

圖 12-501　重簷圓攢尖屋頂

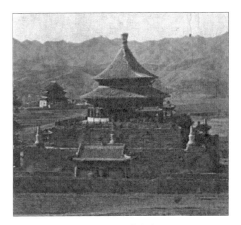

熱河行宮普寧寺

圖 12-502　上圓下方頂

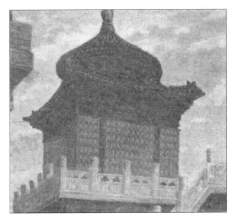

北海萬佛樓

圖 12-503　普寧寺大乘閣屋頂

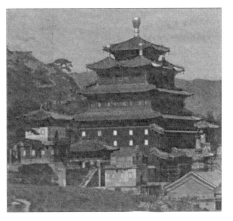

五尖方頂

十一、欄杆

　　宋代之欄杆常數華版之間方用一望柱，望柱立於臺基上，由地栿夾緊。明清之欄杆則每兩華板必用望柱，望柱通常立於地栿上，是其異點。且通常而言，宋代欄杆較纖細，清代者較碩大。至於望柱，宋代常雕有盤龍花紋等浮雕或陰刻，柱頭上有蓮座上立獅子，柱座有覆盆蓮花；而明清，僅於望柱頭雕雲龍之浮雕，柱身常素平不雕，且無柱座，是其異點。

　　明清望柱高為臺基高二十分之十九，即略小於臺基高度，其剖面見方，寬為望柱高（或稱明高）十一分之二，望柱頭長為明高十一分之四；而兩望柱間之淨距為欄板長為明高十分之一，欄板高為明高九分之五，厚為明高二十五分之六，以上為清式營造算例之規定，遠不若《營造法式》所規定之詳盡。

　　明清時代之欄杆依其形式，約可分為三種，其一是兼用望柱及欄板者，一般欄杆皆屬此種，為最通常形式（如圖 12-506 所示）。二是僅有欄板而不用望柱者，即將厚實的欄板，一片一片的置於地栿上，其缺點為版與版間之接合較不穩固，常用於北平之苑囿中（如圖 12-514 所示）。三係長石條欄杆，為比較粗糙的欄杆，但是亦頗有雄渾之氣勢，有時用在城門外，如正陽門內石欄，有時用在園林中，如蘇州獅子林石欄，亦有用於廟庭者，如彰化孔廟大成殿石欄（如圖 12-504 所示）。

　　明清欄杆之細部做法上，因石欄杆各細部皆由木欄杆演進而來，故明清欄杆脫離了早期仿木構造之遺蹟而致力於合乎石材之力學原理，故各細部皆較早

圖 12-504　直柱勾欄（彰化孔廟石勾欄）

圖 12-505　臺階上的勾欄

圖 12-506　清式勾欄

圖 12-507　天壇祈年殿寶座勾欄

圖 12-508　民家勾欄（四川省巴縣）

圖 12-509　遼寧錦縣天后宮天后殿石階

圖 12-510
民家勾欄（湖南省長沙）

圖 12-511
北京西苑瀛臺香宸殿勾欄

圖 12-512　扶風寺大雄寶殿勾欄

貴州省貴陽

圖 12-513　曲阜孔子廟杏壇勾欄

山東省曲阜

圖 12-514　北京西苑瀛臺蓬萊閣勾欄

圖 12-515　國子監勾欄

圖 12-516
紫禁城大和門勾欄望柱上部

圖 12-517
紫禁城大和門勾欄望柱上部

期粗壯，例如尋杖寬度加倍，荷葉淨瓶（宋代稱爲雲栱癭項）亦加大，望柱加多。惟斷面之形式亦與早期有若干不同，如尋杖斷面有方形、圓形、八角形，癭項部份有用斗子蜀柱，雲栱有用荷葉淨瓶、牡丹等花紋，或用托神、駝峰、托斗等，華板亦有分格者或不分格者，或中空者，或有浮雕花草龍獸或雷紋者，欄板之下有用地栿者，或以兩方石托墊欄板以代替地栿者。望柱早期皆爲八瓣（即八角形），明清皆正方形立於地栿上，望柱可分柱身及柱頭兩段，柱身常爲泰平無華者，或起雙重海棠如紫禁城內宮殿用者，亦有刻龍雷紋者。柱頭花樣較多，常以圓筒柱頭有龍鳳、夔龍、雲紋、水紋等者（如圖 12-516），亦有用多面體如彰化孔廟大成殿者（如圖 12-504）。

圖 12-518
北京天安門前
勾欄望柱上部

廿四氣柱頭

圖 12-519　北海瀛臺勾欄望柱　　圖 12-520　北京天安門前華表勾欄束腰

圖 12-521
北京西苑中海橋勾欄望柱上部

圖 12-522
萬壽山排雲殿基壇勾欄望柱上部

十二、雀替與駝峰隔架

　　此三者皆是托墊主結構材（如樑柱）之附屬結構料，但富有裝飾機能；其中雀替置於橫樑與豎柱交接處，其作用有如力學之懸壁樑（Contilever Beam）作用，可縮小跨距（Span），減底樑的剪力（Shearing force），並增加樑柱接合處之強度。明清雀替大略可分為七種，其一為大雀替，係整木構成，下置於柱頭上，上承樑枋，長度約佔面闊三分之一至四分之一，柱頭常做成大斗銜托雀

替，此種雀替常用於喇嘛寺大殿廊柱上；其二爲龍門雀替，專用於牌樓上，其特徵是比普通雀替多有雲墩、梓框及蔴葉頭（如圖 12-523c 所示）；其三是普通雀替，始用於宋代，《營造法式》稱爲「綽幕」，常用於室內，明清在主要建築物必用之，且雕刻華麗，置於建築物外面（如圖 12-523g 所示）；其四爲小雀替，其制甚小且較簡，亦無拱子，都用於屋內（如圖 12-523b 所示）；其五爲通雀替，宋代最常用，明清應用較少，雀替介過柱的兩邊，在明清僅限於雀花門用之；其六爲騎馬雀替，在二柱相距太近時，將兩雀替連成一個雀替，稱爲騎馬雀替（如圖 12-523f 所示）；其七爲花牙子，常用在廊子花楣下，附著於廊柱旁，做成曲尺之形，離柱愈遠，組料愈減，構成一裝飾物，常用於園林建築物廊下（如圖 12-523e 所示）。明清雀替約爲面闊四分之一，其端部常作蟬肚形綽幕，表面刻有花卷草、龍、雲及仙人等圖案。

　　駝峰，清代名「駝墩」或「荷葉墩」，用於分散樑的重量，其作用與雀替不同，紫禁城協和門所用爲十字斗荷葉墩，駝峰簡化爲素平駝墩，用於兩樑間之

圖 12-523　雀替之種類

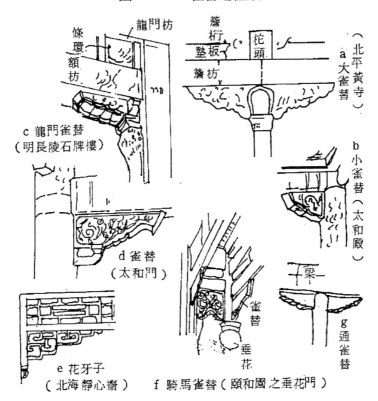

圖 12-524　桄橔（左）、角背（右）

墊托，尚有一種與駝峰形式相同但功用不同者爲「角背」（宋名「徹背」），其功用僅穿過瓜柱腳下，夾柱瓜柱，以防傾斜（如圖 12-523a 所示）。

　　隔架科作用略與駝峰相同，惟不但用荷葉墩，且與斗栱、雀替合成，亦用於兩平山構材間之墊托或聯繫用，此爲唐宋補間斗栱演變而來，明清時期已成爲極爲普通之細部結構（如圖 12-525 所示）。

圖 12-525　隔架科

圖 12-526　溜金花臺科

圖 12-527　鳳凰及花雀替　　　　　圖 12-528　隔架與雀替

臺中霧峰林家　　　　　　　　　彰化孔廟大成門

此外，尚有以動物或植物形之隔架科，圖 12-530 所示為彰化孔廟大成殿之隔架科，以一隻伏獅所取代；圖 12-529 所示則以桃核代替荷葉墩，變化極多。

花臺科用於昂尾成枋子交接處之緩衝部份，其功用與隔架科類似，明清花臺科常以荷葉墩承托大斗，大斗上安瓜拱及萬拱與做成三福雲之昂尾相交而成，如圖 12-526 所示為清紫禁城太和殿之花臺科。

圖 12-529　雕花雀替桃核架　　　圖 12-530　騎馬雀替獅子隔架

臺中霧峰林家上層大堂　　　　　彰化孔廟大成殿

圖 12-531　騎馬雀替，桃核隔架　　圖 12-532　獅子隔架

彰化孔廟大成門　　　　　　　　彰化保生大帝祠

圖 12-533　新莊武廟小雀替

十三、天花與藻井

「天花」即天花板，宋名「平棊」，其做法較宋制簡單，用方椽相交作成小方格狀，其上按天花板即成，天花板按井口大小分塊，天花樑並不全部負荷天花之重量，一部份天花重量用挺鉤引到樑架上，方椽清代名為「支條」，其尺寸同宋制，而天花之方格數按斗栱攢擋而定，每擋一路，進深面闊相乘得井數，例如太和殿斗栱九

圖 12-534　清代宮殿內（八角藻井）

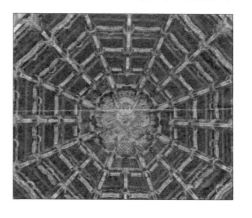

攢，故並數亦九路，在交條交叉點常用荷渠燕尾，中心處的轆轤即為釘頭；除支條平板天花外，尚有滿釘木板而不用支條之天花，稱為「海墁天花」，有用紙糊在棚上者稱為「軟天花」，紙上常繪有天花紋樣。

至於明清藻井（清名龍井），形制略同宋制，惟其規模比宋代纖巧，但其最大差異點係藻井中央明鏡比例擴大，例如明代智化寺萬佛閣藻井明鏡佔八角井直徑一半以上，太和殿明鏡佔整個遠井部位，且明鏡內部都做蟠龍銜珠雕刻，頗為生動。特殊藻井如天壇祈年殿與皇穹宇藻井由層層斗栱由下而上逐漸縮小其圓周，至明鏡部份始用一雕龍圓板收頭，上層圓井由十數根車輻狀之支條輻輳於明鏡上，手法極為奇特。

圖 12-535　太和殿龍井

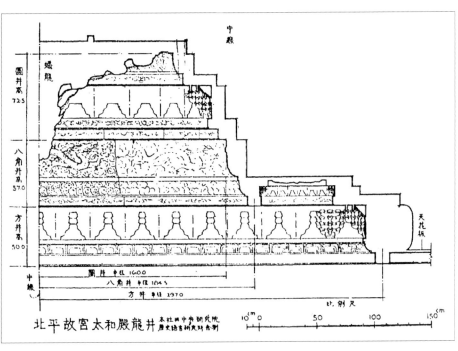

圖 12-536　太和殿天花

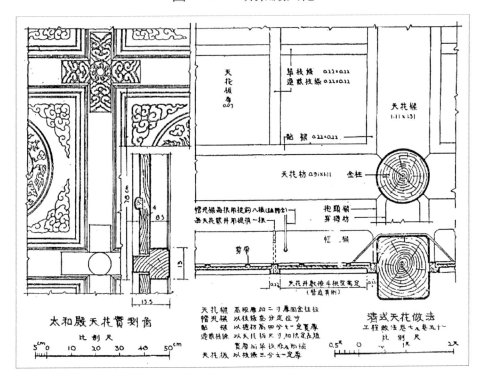

十四、抱鼓石

宋式建築未嘗見有抱鼓石，大門轉軸之下用「門砧限」，棚坊夾柱用「山棚鋜腳石」，明清建築所用抱鼓石計用於三處，一是門扇轉軸下之門枕做成抱鼓形，二是臺階垂帶欄杆下端，用抱鼓石將望柱夾住，三是牌樓柱亦用抱鼓石夾住（如圖 12-540、12-547 所示）。

依清式營造算例，此三種抱鼓石做法如次：

石作做法門鼓：「高徑按下檻高，若樸頭鼓做，高按下檻高十分之十四，寬按十分之七，厚按高十分之五。」如彰化孔廟欞星門抱鼓石（如圖 12-537 所示）經測量高。

石作水做垂帶上抱鼓：「直長按垂帶上欄板法一樣，寬按長身欄板寬，除去柱子外皮至面枋金邊寬為股，得除勾高若干，餘若干為弦，得股寬若干即是寬，即用欄板正寬；厚同欄板厚，長不加長身榫，寬加榫，同長身欄板。如垂帶上二塊做，下一塊寬同抱鼓，加榫同抱鼓，其餘同上一塊。」此即抱鼓石水平投影長同長身欄板，即十分之十一望柱明高，此即為股（直角三角形之

圖 12-537
彰化孔廟欞星門抱鼓石

圖 12-538
臺北萬華祖師廟頭門之抱鼓石

圖 12-539　彰化關帝廟儀門之門枕石

圖 12-540　長陵稜恩門石階抱鼓石　　　　　圖 12-541　抱鼓石

圖 12-542　紫禁城英華殿石階抱鼓石　　　圖 12-543　北京西苑石橋抱鼓石

圖 12-544　石橋抱鼓石（廣州市）

圖 12-545　萬壽山玉瀾堂抱鼓石

圖 12-546　長陵明樓前之抱鼓石

圖 12-547　關帝廟抱鼓石

圖 12-548　天壇北門抱鼓石

圖 12-549　天壇石階抱鼓石

股），股乘以垂帶水平夾角（可由垂帶高與長比例求出）之正切（tangent），爲勾，其弦即抱鼓石之長，其高同欄板。

　　牌樓做法石牌樓抱鼓石及底墊：「中柱前後用抱鼓，邊柱前後外三面用抱鼓，抱鼓下用底墊，長按抱鼓寬，除去佔柱頂分位淨餘外，加金邊二寸，是通長，寬按抱鼓厚十分之十六分，厚按寬折半。」

十五、彩畫與丹青

　　明清彩畫依畫題之不同可分爲殿式與蘇式兩大式樣，前者之特徵是較程式與規則化，其象徵之畫題如龍、鳳、旋子、西蕃蓮、西蕃草、夔龍、菱花等等，常用於宮殿廟宇上。蘇式彩畫之特徵是較寫實而有變化，畫題常爲如自然現象之雲雪冰雷紋；花卉如蓮花、牡丹、忍冬、芍藥等；動物如鶴、龍、鹿、蝶；文字如福祿壽等，此外尙有仙人、山水等。

圖 12-550　和璽樑面彩畫

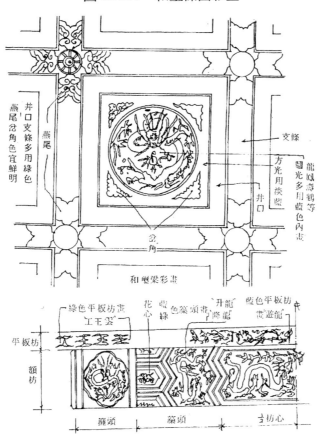

至於彩色之琉璃瓦限制很嚴，宮殿或太廟、孔子廟方能用黃色，王府用綠色，離宮別苑用黑、紫、藍、紅之色，或各色合用，如天壇祈年殿用藍色琉璃瓦以象青天之色，南海瀛臺則各色之琉璃瓦組成。

至於色之材料，《天工開物》載朱用朱砂（即氧化汞），黑用松煙，黃用黃丹，白用胡粉，藍用凝花，綠用大青或銅綠，紫色用紫粉，赭色（咖啡色）用代赭石。

十六、裝飾

明清時代所用裝飾花紋大多係承襲唐宋之手法，其花樣及題材都未有創新風格出現，除了少數宗教建築如天主堂與清真寺還有融會基督教與回教建築風格外，可謂只有仿古作品而已。這種現象在靠近北京附近最為顯著，但是較偏遠的地區，各種鄉土風格（按指非宮殿建築風格）之裝飾物卻出乎意料的有蓬勃發展。例如閩南及臺灣地區有所謂「磚刻」裝飾的出現，是為建築藝術上一大奇葩。所謂「磚刻」並非已燒成的磚再作鐫刻，而是以在未經窯燒之磚素胚上，用刻刀雕刻人物花紋，再經窯燒後成為一幅古樸幽雅之裝飾畫，用以嵌在建築物牆上，或單片或數片組成而併成一幅圖畫，在臺灣各處之清代古廟宇或住宅可見到此種遺物。例如圖 12-552 所示為彰化孔廟大成門兩山牆內側之瓶花裝飾，瓶刻有祥草，插上牡丹花，其曲線雙鉤玲瓏，極為生動活潑；同時期作品又有板橋林家花園瓶栽清供，如圖 12-551 所示瓶供梅花數枝，雕刻手法極為靈活，此外尚有雕刻人物如臺北萬華祖師廟之壽星背杖等；雕刻又作幾何紋者，例如彰化孔廟大成殿臺基之翠錢紋磚刻（又名毬文格眼磚刻），如圖 12-553 所示；新竹鄭氏家祠有菱形字紋磚刻（如圖 12-554 所示）。這些靈活磚刻藝術是導源我國秦漢磚瓦圖畫與銘文雕刻，漢代畫象磚且用於房屋及陵墓建築中，三國以後，此種雕刻藝術中斷了一千多年，至明清始復現於南方邊遠省份中而重現光明，孔子曰：「禮失而求諸野」，邊民常存有古風，由此可見。

至於一般裝飾花紋之題材，在動物者有龍、鳳、鶴、獅、鹿等；植物方面有牡丹、蓮花、葡萄、滕蔓、吉祥草；自然物有雲紋、水紋、雷紋、幾何紋、鎖紋等等（茲繪圖 12-560 所示）。又圖 15-558 所示為彰化永樂街保生大帝祠頭門櫺窗，有四龍交戲之狀，如商周銅器之夔龍紋圖案，極為古雅。

圖 12-551

圖 12-552

圖 12-553 四毬文磚刻彰化孔廟大成殿臺基

圖 12-554　新竹鄭氏家祠磚刻圖案　　　圖 12-555　好鳥棲枝磚刻

彰化縣孔廟大成門

圖 12-556　壽星背杖　　　　　　　圖 12-557　仙姑採藥磚刻

臺北萬華祖師廟　　　　　　　　　萬華祖師廟

圖 12-558　四龍交戲文櫺窗　　　　　圖 12-559　鳳凰來儀

彰化保生大帝頭門　　　　　　　　彰化孔廟大成門

圖 12-560　明清裝飾花紋

動物紋

自然物紋

植物紋

幾何紋

龍圖案紋

此外，在一般廟宇之牆壁，樑側常畫有山水畫或歷史民間故事圖，此純屬一般工匠之畫，其畫技非爲名家作品，僅可做爲裝飾點綴用，故常於數年或十數年間重畫之。

參考書目

1. 《中華五千年史》第一冊〈遠古史〉，張其昀著，中國文化研究所出版。

2. 《中華五千年史》第二冊〈西周史〉，張其昀著，中國文化研究所出版。

3. 《中華五千年史》第三冊及第四冊〈春秋史〉，張其昀著，中國文化研究所出版。

4. 《都市計劃學》上中下三冊，盧毓駿著，中華文化出版事業委員會。

5. 《現代建築》，盧毓駿著，中華文化出版事業委員會。

6. 《反映有機文明的中國建築都市計劃及造園》，盧毓駿著，中華文化出版事業委員會。

7. 《中國建築》，盧毓駿著，中華文化論集中。

8. 《世界美術論集》第十三冊《秦漢美術》，日本角川書店。

9. 《古代中國》（世界歷史シリーズ第三冊），世界文化社。

10. Chinese Architecture And Town Planning（《中國建築與都市計劃》），by Andrew Boyd, The University of Chicago Press.

11. A History of Architecture on the Comparative Methed by Sir Banister Fletcher.

12. 《水經注》，北魏‧酈道元著，世界書局印行。

13. 《三輔黃圖與唐兩京城坊考》，世界書局印行。

14. 《考工典》十二冊，大源文化服務社印行。

15. 《營造法式》，北宋‧李誡著，商務印書館印行。

16. 《史記會注考證》，瀧川資言著，宏業書局印行。

17. 《漢書》，東漢‧班固著，宏業書局印行。

18. 《後漢書》，南北朝‧范曄著，啓明書局印行。

19. 《資治通鑑》，宋・司馬光著，文化圖書公司印行。

20. 《三才圖會》，明・王圻著，成文出版社印行。

21. 《中國度量衡史》，吳承洛著，商務印書館出版。

22. 《遠古史與秦漢史》，開明書店出版。

23. 《中國之建築雕刻》，袁德星著，《中華文化復興月刊》第四卷。

24. 《中國的石質雕刻》，勞榦著，《中國文化論集》第一集。

25. A Hisoory of Far Eastern Art by Sherman E. Lee, Harry N, Abrams, Inc. N. Y.

26. The World Book Encyclopedia, 1972，新月圖書公司印。

27. 《禮記注疏》，中華書局據阮刻本校刊。

28. 《周禮正義》，中華書局據阮刻本校刊。

29. 《儀禮鄭注》，新興書局印行。

30. 《詩經集注》，新陸書局印行。

31. 《書經集注》，新興書局印行。

32. 《爾雅郭注》，新興書局印行。

33. 《羅布淖爾考察記》，瑞典斯文赫定著，中華叢書。

34. 《四書集注》，世界書局印行。

35. 《侯家莊 1003 大墓》，中央研究院歷史研究所出版。

36. 《小屯殷盧建築遺存》，中央研究院歷史研究所出版。

37. 《世界通史》，海思穆思威廉合著，東亞書社印行。

38. 《中國之科學與文明》，英・李約瑟著，陳立夫主譯，商務印書館出版。

39. 《三國志》，晉・陳壽著，啓明書局影印本，50 年 10 月。

40. 《晉書》，唐太宗御撰，中華書局校刊武英殿本版，60 年 6 月。

41. 《魏書》，北齊・魏收撰，中華書局，60 年 12 月臺二版。

42. 《北史》，唐・李延壽撰，中華書局，60 年 12 月臺二版。

43. 《南史》，唐・李延壽撰，中華書局，60 年 12 月臺二版。

44. 《北齊書》，隋・李百樂撰，中華書局，60 年 12 月臺二版。

45. 《隋書》，唐・魏徵撰，中華書局，60 年 9 月臺二版。

46. 《舊唐書》，後晉・劉昫等奉敕，藝文印書館影印武英殿版本。

47. 《資治通鑑》，宋・司馬光撰，文化圖書公司，60 年 4 月臺版。

48. 《考工典》，清康熙雍正間著作，太源文化服建築社影印本。

49. 《洛陽伽藍記》，北魏・楊衒之撰，中華書局，58 年 4 月臺二版。

50. 《兩京新記》，唐・韋述撰，世界書局，52 年 11 月出版。

50. 《遊城南記》，宋・張禮撰，世界書局，52 年 11 月初版。

52. 《元河南志》，元人著，世界書局，52 年 11 月初版。

53. 《唐兩京城坊考》，清・徐松撰，世界書局，52 年 11 月初版。

54. 《憶祖國河山》，劉傑佛著，徵信新聞報，55 年元月初版。

55. 《憶大陸河山影集》，劉傑佛編，徵信新聞報出版，55 年 10 月。

56. 《首都志》，王煥鑣編纂，正中書局，55 年 5 月臺二版。

57. 《中國都市》，程光裕著，中華文化出版委員會版，42 年 6 月。

58. 《中國度量衡史》，吳承洛著，商務印書館，55 年 3 月臺一版。

59. 《中國歷史圖集》，程光裕、徐聖謨合著，中華文化版事金委員會，44 年 10 月初版。

60. 《世界美術全集》第 13 卷〈中國 (2) 秦漢〉，水野清一編集，日本東京角川書店發山日本版本，57 年 5 月。

61. 《世界美術全集》第 14 卷〈中國 (3) 六朝〉，長廣敏雄編集，日本東京角川書店發山日本版本。

62. 《中國佛教藝術探原》，邢福泉著，商務印書館，59 年 9 月初版。

63. 《中國美術史》，大村西崖著，商務印書館陳彬和中譯本。

64. 《中國建築史》，黃寶瑜著，中原理工學院，50 年 9 月出版。

65. 《中國建築史與營造法》，盧毓駿著，中國文化學院建築及都市計劃學會出版，60 年 12 月。

66. 《中國美術史導論》，席爾科著 (Arndd Silcock)，王德昭譯，正中書局印行，42 年 5 月。

67. 《東洋建築史》，三橋四郎著，東京大倉書店出版，民國 15 年。

68. 《西域考古記》，斯坦因著 (Sir aurel Stein)，向達譯，中華書局，60 年 4 月臺一版。

69. 《東西洋及日本建築樣式》，大岡實著，東京常磐書店日文版本，民國 31 年 10 月。

70. A History of Architecture (《世界建築史》)，富拉契著 (Sir Banister Fletcher)，英文版第六版，民國 43 年 (1954)。

71. Chinese Architecture And Town Planning (《中國建築與都市計劃》)，Andrew Boyd (波耶著)，芝加哥大學，民國 51 年英文版本。

72. A History of Far Eastern art (《遠東藝術史》)，薛爾曼著 (Sherman. E. Lee)，紐約赫利財團法人 (Harry N. Abrams. Inc. N. Y) 英文版本。

73. 《用眼睛看的中國歷史》，李方中編著，牧童出版社，65 年 10 月出版。

74. 《注疏本二十五史》，武英殿刊本，藝文印書館印行。

75. 《清史》，清史編纂委員會編，國防研究院出版。

76. 《中國建築史》，伊東忠太著陳清泉譯，商務印書館出版。

77. 《中國建築史》，樂嘉藻著，華世出版社印行。

78. 《建築學大系》第 4-2 冊，東洋建築史，日本建築學大系編集委員會編著。

79. 《大唐の繁榮》(世界歷史シリーズ第七冊)，世界文化社出版。

80. 《モレゴル帝國》(世界歷史シリーズ第十二冊)，世界文化社出版。

81. 《中華文化の成熟》（世界歷史シリーズ第十三冊），世界文化社出版。

82. 《中華河山》，劉傑佛著，時報文化出版公司出版。

83. 《中國古代建築藝術》，李甲孚著，北屋出版事業公司。

84. 《三輔黃圖與唐兩京城坊考》，唐·韋述等著，世界書局印行。

85. 《乾道臨安志》等五種，宋·周淙等著，世界書局印行。

86. 《古今圖書集成考工典》，文源文化服務社印行。

87. 《營造法式紹興本》，宋·李誡著，聯經出版事業公司影印本。

88. 《金石索》，清·馮雲鵬著，德志出版社印行。

89. 《資治通鑑》，宋·司馬光著，文化圖書公司印行。

90. 《中國次建築雕刻》，袁德星著，中華文化復興月刊第四集。

91. 《天工開物》，明·宋應星著，中華叢書本。

92. 《中華歷史文物》，袁德星編著，河洛出版社印行。

93. 《中華歷史文物》，地球出版社編印。

94. 《中華文物》，地球出版社編印。

95. 《錦繡中華彩色珍本》，地球出版社編印。

96. 《淡水廳志》，陳培桂編（民國 11 年版），臺灣經世新報社發行。

97. 《彰化縣志》，周璽纂（民國 11 年版），臺灣經世新報社發行。

98. 《臺灣府志》，余文儀纂（民國 11 年版），臺灣經世新報社發行。

99. 《鳳山縣志》，陳文達纂（民國 11 年版），臺灣經世新報社發行。

100. 《諸羅縣志》，周鐘瑄纂，國防班研究院版本。

101. 《彰化縣孔廟的研究與修復計劃》，漢寶德著，境與象出版社。

102. 《清式營造算例及則例》，銀來書店印。

103. 《中國建築資料集成》，銀來書店印。

104. 《原色世界の美術》第 15 冊中國，日本小學館發行。

105. A History of For Eastern Art、Sherman E. Lee 著，Harry N. Abrams, Inc, N.Y 印行。

106. 《臺灣通史》，連衡著，中華叢書委員會出版。

107. 《中國之科學與文明》第十冊，土本及水利工程學，英·李約瑟原著，陳立夫壬譯，商務印書館發行。

108. 《北魏龍門造像記》，大眾書局發行。

109. 《敦煌學概要》，蘇瑩輝著，中華叢書委員會出版。

110. 《細說敦煌》，蘇瑩輝，中外畫報社連載。

111. 《東京孟華錄》，宋·孟元老著，世界書局印行。

112. 《契丹國志》，宋·葉隆禮撰，商務印書館印行。

113. 《大金國志》，宋·宇文懋昭撰，商務印書館印行。

114. 《大唐西域記》，唐・玄奘著，商務印書館印行。

115. 《琉球建築大觀》，日本田邊泰著，琉球建築大觀刊行會印行。

116. 《臺南市古蹟名勝整建規畫報告書》，臺灣省公共工程局編印。

117. 《兩晉南北朝史》三冊，臺灣開明書店印行。

118. 《清會典》，清・崑岡等續修，商務印書館印行。

119. 《昭明文選》，梁・蕭統撰，東華書局印行。

120. 《古文觀止》，清・吳楚材輯，正言出版社印行。

121. 《中國西部考古記》，色伽蘭著，馮承鈞譯，商務印書館印行。

122. 《西安》，藍孟博編著，正中書局印行。

123. 《西湖》，陳定山編著，正中書局印行。

124. 《中國長城沿革考》，王國良編，商務印書館印行。

125. 《玄奘大師畫集》，朱斐編，菩提樹雜誌社印行。

126. 《圓明園興亡史》，劉鳳翰著，文星書店印行。

127. 《金門志》，林焜煌撰，臺灣銀行經濟研究室編印。

128. 《安平古堡區整修計劃案的商榷》，黃秋月著，《建築師月刊》第五集。

129. 《蘭州》，廖楷陶編著，正中書局印行。

130. 《馬可波羅遊記》，張星烺譯，商務印書館印行。

131. 《新儀象法要》，宋・蘇頌撰，商務印書館印行。

132. 《西湖佳話》，清・古墨浪子撰，世界書局印行。

133. 《敦煌壁畫與中國繪畫》，勞榦作，《雄獅美術月刊》第 43 期。

134. 《千佛洞》，陳國寧作，《雄獅美術月刊》第 43 期。

135. 《敦煌藝術與敦煌壁畫》，陳景容作，《雄獅美術月刊》第 43 期。

136. 《臺灣的民間藝術磚刻》，席德進作，《雄獅美術月刊》第 34 期。

137. 《東蒙古遼代舊城探考記》，弁里神父著，馮承鈞譯，商務印書館印行。

138. 《中國西南古代建築》，美哉中華書報月刊連續。

139. 《舊都名勝》，德國 N. Pickulevitch 油畫，美哉中華書報月刊連續。

140. 《鄭和督造的琉璃塔》，徐鷩潤作，中央副刊登載。

141. 《南京報恩塔懷古》，芝厄作。

142. 《琉球國志略》，清・周煌撰，臺灣銀行經濟研究室編印。

143. 《重修臺灣名建築圖說》，清・蔣元樞撰，臺灣銀行經濟研究室編印。

144. 《雲崗石窟》，劉震慰作，《中央月刊》第五卷第二期刊載。

145. The grand canal （《大運河》），David weinflash 著，Echo（漢聲雜誌），民國 64 年 6 月號刊載。

146. 《我國的名塔》，冬松作，《青年戰士報・副刊》登載。

147. 《北平傳統的空間擴大感》，蕭鐘梅作。

148. 《孔子聖蹟圖說》，張其昀編輯，《中國一週》第 544、545 期合刊本。

149. 《漫談樣子雷》，石玉作。

150. 《易州西陵》，石玉作。

151. 《西湖的雷峰塔》，再東作，青年戰士報登載。

152. 《中國的建築雕築—塔》，袁德星作，《中華復興月刊》第四卷第十一期登載。

153. 《飾墓石雕》，施翠峰作，《中國時報副刊》63 年 7 月 3 日登載。

154. 《宣和奉使高麗圖經》，徐兢撰，商務印書館。

155. 《營造法式の研究》，日本竹島卓一著，中央公論書社發行。

156. 《國立臺灣大學典藏古碑拓本：臺灣篇》，項潔主編，國立臺灣大學圖書館。